전시
«신여성 도착하다»

기간
2017년 12월 21일-2018년 4월 1일

장소
국립현대미술관 덕수궁관

총괄
강승완

전시 기획 및 진행
강승완, 박혜성

전시 코디네이터
임초롱

운송·설치
명이식

전시 디자인
김용주

그래픽 디자인
전혜인

공간 조성
한명희

작품 출납
권성오, 박은해

보존
김미나, 김소연, 김환주, 박소현,
유은실, 유은효, 윤보경,
최혜송, 한예빈

교육
조장은, 한정인, 문혜정, 전상아

홍보·마케팅
이성희, 윤승연, 이기석, 김은아,
이혜정, 오세준, 최연성

사진
M2 스튜디오

영상
MFS 프로덕션, 시도필름

음향
김경탁

실행위원
강승완, 권행가, 김소영, 김수진,
박혜성, 장유정

자문위원
김영나, 김현숙, 이경민, 최열

감사의 말씀

고려대학교 박물관
광주시립미술관
국립중앙박물관
국회도서관
권진규미술관
금성문화재단
대구문화예술관
대구미술관
독립기념관
리앤구아트
맥향화랑
목포의 눈물 기념사업회
뮤지엄 산
박을복자수박물관
부산박물관
사진아카이브연구소
삼성미술관 리움
서울대학교 중앙도서관
서울대학교미술관

서울역사박물관
수원박물관
수원시립아이파크미술관
숙명여자대학교박물관
시간여행
아단문고
영암군립하정웅미술관
이화역사관
조시비미술대학 공예연구실
(Design Department of
Design and Crafts in Joshibi
University of Art and Design)
조시비미술대학 역사자료실
(Joshibi Historical Archive in
Joshibi University of Art and
Design)
최인진·박주석 한국사진컬렉션
코리아나미술관
코리아나화장박물관

플로리다대학 사무엘 P. 하른
미술관(Samuel P. Harn
Museum of Art, University of
Florida)
한국대중음악박물관
한국영상자료원
한국은행
한미사진미술관
화봉문고
환기미술관
서대식
오영식

그리고 익명을 요구하신 많은
개인 소장가 및 유족분들께
진심으로 감사의 말씀을 드립니다.

목차

인사말

바르토메우 마리
국립현대미술관 관장

근대성을 '새로움', '혁신', '진보'에 궁극적인 가치를 두는 독특한 시간성의
논리로서, 한때 서구의 전유물처럼 여겼던 시대는 이제 갔습니다. 이러한
서구의 진화론적 서사는 변화의 역동성이 경직되어 어느새인가 규범적인 역사
발전 모델로 굳어졌습니다. 근대성에 대한 과거의 주장 혹은 태도는 더 이상
유효하지 않고, 우리는 현재 근대성을 오늘날의 사전이 아직 수용하지 않는
다양한 복수형(modernities)의 개념으로 거론하고 있습니다. 이미 수십 년
전부터 근대성은 결코 서구의 전유물이 아니라, 보다 다양하고 모순적이며
비결정적이라는 인식이 확산되었습니다.

　　모더니즘 강령을 해체하는 데 적지 않은 역할을 담당했던 페미니즘은
계몽주의가 상정한 보편적, 합리적 주체가 남성적이라 비판했고 모더니즘의
기획이 미완적임을 드러냈습니다. 포스트페미니즘 혹은 뉴페미니즘은
내부로부터의 성찰을 통해, 여기서 더 나아가 모더니즘 기획에서 비롯된
동일성 개념을 거부하고 단일 범주로서의 여성 개념을 해체하였습니다. 즉,
서구 백인 중산층 여성의 경험을 보편화하는 대신, 여성들을 분열시키는
힘으로 작용한 인종주의, 식민주의, 자본주의 등의 영향에 주목하였습니다.
인종, 민족, 젠더는 상호 배타적인 범주에 속하는 것이 아니라 서로 복잡하게
얽혀 있음을 밝혔습니다. 그리고 남녀 간 차이, 여성들 간의 차이뿐만
아니라 여성 주체 내부의 차이까지 포착함으로써 '고정된' 여성 주체 개념을
파괴하였습니다.

　　한국의 신여성은 분명 19세기 중후반 영국에 새롭게 등장한 여성
집단인 'New Woman'과 다른 역사적, 사회적 맥락에서 태동한 주체이자
여성성의 한 형식이었습니다. 또 20세기 초 일본에 등장한 '新しい女(신여자)',
'モガ(모가, 모던 걸)'와도 차별화됩니다. 한국의 '신여성'은 단어 혹은 텍스트
번역을 넘어선 문화 번역의 한 예라 할 수 있습니다. 《신여성 도착하다》 전시는
20세기 초 한국의 순수예술과 대중문화에 재현된 다양한 신여성 이미지와
담론을 살펴봅니다. 이로써 '신여성'이 곧 페미니스트와 동일시되는 소수의
특수한 집단에 제한된 용어가 아니라 한국의 근대성, 즉 근대성의 유토피아적
이상과 유동적이고 불연속적이고 모순적인 현실의 간극을 드러내는 현상이자

주체였음을 논하고자 합니다. «신여성 도착하다» 전시가 젠더에 대한 논의가
활발히 진행 중인 현재 한국 사회에 의미 있는 질문을 던지고 논의의 장을
확장할 수 있기를 기대합니다.

많은 기관과 개인 소장가께서 귀한 작품 및 자료를 기꺼이
대여해주셔서 이 전시가 가능했습니다. 진심 어린 감사의 인사를 드립니다.
이번 전시가 성공적으로 개최될 수 있도록 여러 모로 애써주신 협찬사, 후원사
및 관계자 여러분, 그리고 미술관 직원 여러분에게도 감사드립니다.

신여성 도착하다

강승완
국립현대미술관 학예연구실장

경희도 사람이다. 그다음에는 여자다. 그러면 여자라는 것보다
먼저 사람이다. 또 조선 사회의 여자보다 먼저 우주 안 전 인류의
여성이다…. — 나혜석, 「경희」, 『여자계』 2호, 1918. 3.

당차고 씩씩했던 '신여성' 경희를 현재로 소환한다. 100년 전 조선의 근대화가
경희에게 가져다준 것은 무엇이었는가. 서구의 근대화는 봉건적 사고와
사회구조가 근대적 의식과 제도로 전환하는 과정이었다. 계급 붕괴, 상업과
자유무역의 확산으로 인한 직업과 교육의 확대, 노동자 계급의 출현이 있었고,
산업혁명이 생산 체제의 전문화와 기계화를 가져왔다. 시민권에 대한 주장,
개인의 가치와 존엄성에 대한 인식 재고와 더불어 국가의 새로운 역할이
요구되었다. 한편, 조선의 근대화는 서구와는 다른 역사적 경험과 과정을
통해 이루어졌다. 전근대와 근대, 제국주의와 식민주의, 서양과 동양의
길항작용 속에서 전통적 가부장 사회의 성차별과 때로는 대립하며 때로는
타협해야 했던 여성들은 중층적 억압과 모순의 상황 한가운데 놓이게 되었다.
피식민인이자 여성으로서 조선의 '신여성'은 근대화의 주된 동력으로 작동할
수 없는 이중적 타자로 위치했으며, 그리하여 조선의 '신여성'은 '근대성'의
분열적인 함의를 드러내는 대표적인 아이콘이 되었다.

　　이 전시는 근대의 시각문화 즉 순수미술과 대중매체 전반에 광범위한
맥락에서 재현된 '신여성' 이미지를 통해 기존의 모더니즘 이해에 대한 의문을
제기하고 반절의 '근대성'을 온전하게 복원하고자 하는 의도에서 기획되었다.
근대성의 가치를 실천하고자 한 새로운 '주체' 혹은 '현상'으로서의 '신여성'에
대한 다각적인 접근과 해석을 통해 다원화된 관점을 확보하고, 통시대적인
경험을 공유하고자 전시에서는 당대 예술 작품과 자료뿐 아니라, 현대
작가들이 '신여성'을 재해석한 신작들을 포함하였다. 전시는 개화기 이래
일제강점기에 이르기까지 회화, 조각, 자수, 사진, 인쇄 미술(표지화, 삽화,
포스터), 영화, 대중가요, 서적, 잡지, 딱지본, 의상, 악기 등 다양한 시청각
매체들을 혼합한 구성으로 전개하면서 '신여성' 개념에 대한 다층적이고
입체적인 조망을 모색하였다.

전시는 1부 "신여성 언파레-드"[1], 2부 "내가 그림이요 그림이 내가 되어"[2], 3부 "그녀가 그들의 운명이다"[3]의 3개의 섹션으로 구성되었다. 1부는 주로 남성 예술가들이나 대중매체, 대중가요, 영화 등이 재현한 '신여성' 이미지들을 통해 '신여성' 개념의 전개와 변천을 고찰했다. 교육과 계몽, 현모양처와 기생, 연애와 결혼, 성과 사랑, 도시화와 서구화, 소비문화와 대중문화 등 '신여성'과 연관된 이미지들은 식민 체제하 근대성과 전근대성이 이념적, 도덕적, 사회적, 정치적 각축을 벌이는 틈새에서 발산된 피식민 근대기 '신여성'에 대한 복잡 미묘한 긴장과 갈등 양상들을 그대로 드러내고 있다.

2부는 '창조적 주체'로서의 여성의 능력과 잠재력을 보여주는 여성 미술가들의 작품으로 구성했다. 이 시기 여성 미술가들의 작품들이 워낙 희귀해 전시로 보여주는 것에 한계가 있으나, 국내에서 남성 작가들에게 사사한 정찬영, 이현옥 등과 기생 작가 김능해, 원금홍, 동경의 여자미술학교(현 조시비미술대학, 女子美術大學) 출신인 나혜석, 이갑향, 나상윤, 박래현, 천경자 등과 전명자, 박을복 등 자수과 유학생들의 자수 작품들을 포함시켰다. 이들을 통해 근대기 여성 미술교육과 직업에 대한 문제, '창작자'로서의 자각과 정체성을 추구한 초창기 여성 작가들의 활동을 볼 수 있다.

3부는 남성 중심의 미술, 문학, 사회주의 운동, 대중문화 등의 분야에서 선각자 역할을 한 5명의 '신여성' 나혜석(1896~1948, 미술), 김명순(1896~1951, 문학), 주세죽(1901~1953, 여성운동가), 최승희(1911~1969, 무용), 이난영(1916~1965, 대중음악)을 조명했다. 대부분 찬사보다는 지탄의 대상이었던 이들 '신여성'들은 사회적 통념을 전복하는 파격과 도전으로 근대성을 젠더의 관점에서 재고찰하는 기회를 제공했다. 여기에 현대 여성 작가들과 시공을 초월한 소통은 현재의 관점에서

1

1부 제목은 1920, 30년대 대중문화에서 사용된 용어 '언파레-드(On Parade)'에서 발췌한 것으로, 원래 배우들이 무대 인사를 위해 행진하듯이 일렬로 늘어선 것을 의미하며, 영화인, 예능인 등 유명 인사나 여학생을 품평하는 글의 제목으로 쓰였다. 여성지 『신여성』에서는 「여학교졸업생 언파레-드」라는 제목의 연재물을 1932년 8월부터 8회에 걸쳐 게재하였는데, 배화, 동덕, 이화 출신 여학생들의 사진과 프로필을 그 내용으로 하였다.(김수진, 『신여성, 근대의 과잉: 식민지 조선의 신여성 담론과 젠더정치, 1920~1934』, 소명출판, 2010, p. 168.)

2

2부 제목은 "내 생활 중에서 그림을 제해 놓으면 실로 살풍경이다. 사랑에 목마를 때 정을 느낄 수도 있고, 친구가 그리울 때 말벗도 되고, 귀찮을 때 즐거움도 되고, 괴로울 때 위안이 되는 것은 오직 이 그림이다. 내가 그림이요 그림이 내가 되어 그림과 나를 따로따로 생각할 수 없는 경우에 있는 것이다."(나혜석, 「미술 출품 작품 중에」, 『조선일보』, 1926. 5. 20.)에서 발췌한 것이다.

3

3부 제목은 플로라 트리스탕(Flora Tristan, 1803~1844)의 글 "노동자의 삶에서 여성은 모든 것이다. 그녀가 그들의 운명이다. 만일 여성이 없다면 모든 것이 없는 것이다. 가정을 만들거나 파괴하는 것은 다 여성이다. 어머니로서 그녀는 초년 시절부터 남자에게 영향을 미친다. 소년은 어머니로부터 너무나 중요한 이 과학에 대한 개념을 이해하게 된다. 삶의 과학 … 연인으로서 여성은 남성의 청춘 전체에 영향을 미친다. … 아내로서 그녀는 남성의 3/4에 영향을 미친다. 마지막으로 딸로서 그녀는 그의 노년에 영향을 미친다."에서 발췌한 것이다.(Claire Goldberg Moses, *French Feminism in the 19th Century*, NY: SUNY Press, p. 110. 위 문장의 번역은 김소영)

'신여성'을 바라보며 새로운 해석을 가능케 하는 것은 물론, 이들 '신여성'들이 당대에 추구했던 이념과 실천의 행로를 현재로 연결시키면서 '신여성' 담론을 확대시킨다.

전시에서 함축하는 '신여성'은 특정 시기, 특정 양상을 띠는 고유명사로서의 '신여성'이라기보다는 구습과 전통에서 벗어나 '근대성'을 적극적으로 경험하고 실천한 여성들을 의미하는 광의의 개념으로 사용했다. '신여성'이라는 용어는 19세기 말 유럽과 미국에서 시작하여 20세기 초 일본과 기타 아시아 국가에서 사용하면서 당대가 요구하는 새로운 여성상으로 일컬어졌다. 국가에 따라 용어나 개념의 정의에 차이가 있지만, 대부분 공통적으로 독립된 인간으로서 여성의 '자립'이라는 측면에 초점을 맞추고 있다. 여성에게 한정되었던 사회 정치적, 제도적 불평등에 문제를 제기하며 공인의 역할을 하는 자율적 인간으로서, 자유와 해방을 추구한 근대 시기에 새롭게 변화한 여성상이라 할 수 있다. 조선의 경우, 근대적 교육을 받고 교양을 쌓은 여성이 1890년대 이후 출현했으며, '신여성'이라는 용어는 주요 언론 매체, 잡지 등에서 1910년대부터 쓰이기 시작했고, 1920년대 중반 이후 1930년대 말까지 빈번하게 사용되었다.[4]

'신여성' 용어의 의미와 뉘앙스는 개화기부터 일제강점기 동안 시대상에 따라 다르게 적용되고 해석되었으나, 기본적으로 '현모양처' 개념의 틀 안에서 규정되었다. 전통적인 유교 사회의 피동적인 여성상에서 벗어나 교육을 통해 문명개화된 조선의 1920, 30년대 '신여성'은 자녀를 양육하고 가정을 과학적으로 경영하는 어머니이자 '신가정'의 운영자 역할을, 전시체제로 전환된 1930년대 말 이후에는 황국신민으로서 전쟁에 나간 남편을 대신해 가정을 수호하는 역할을 담당했다.[5] 1920년대 이후에는 세기 초의 '신여성'과 구분된, 주로 일본으로부터 유입된 서구의 새로운 대중 소비문화와 결합되어 서구화된 외모와 복장을 지향하며, 허영과 사치, 퇴폐와 타락의 이미지로 부각되는 '모던 걸'이 등장하였다. 새로운 유형의 '모던 걸'은 구세대 남성들과 여성들, 신세대 지식인 남성들에게 호기심과 엿보기의 대상이자 냉소와 환멸, 적개심과 비판의 대상이 되었고, 대중매체를 통해

4
주요 언론 매체의 신여성 기사 분포 도표는 김경일, 『신여성, 개념과 역사』, 푸른역사, 2016, p. 31 참고. 김경일은 조선의 신여성을 '초기 신여성'(계몽기-1920년대 이전), '신여성'(1920년대 전반), '모던 걸'(1930년대)의 세대로 구분한다. 같은 책, pp. 22-52 참고.

5
이성례, 『한국 근대 시각문화의 현모양처 이미지』, 이화여자대학교 박사 논문, 2015, pp. 53-59; 서지영, 「민족과 제국 '사이': 식민지 조선 신여성의 근대」, 『한국학연구』 29, pp. 196-197 참고. 일제가 대중매체를 통해 여성들의 전쟁 참여를 유도하기 위해 설정한 다양한 여성상에는 어머니와 아들, 국모, 근로 여성, 종군 간호부가 있으며, 일본인 화가들에 의해 사실주의 양식으로 그려졌다. 구정화, 「한국 근대기의 여성 인물화에 나타난 여성 이미지」, 『한국근현대미술사학』, 2013, p. 138.

형성된 '신여성'의 부정적 이미지가 생산, 재생산, 유포되는 악순환을 낳았다.

조선에서의 '신여성'의 탄생은 청일전쟁부터 일제의 강제 합병에 이르기까지 19세기 말에서 20세기 최초 10년에 이르는 격랑의 시기에 구국과 근대국가 건설을 위해 근대적인 여성 교육기관 설립의 필요성이 대두한 것에서 비롯하였다. 1880년대 일본과 서구 유학을 다녀온 유길준, 서재필과 같은 급진 개화사상가들과 선교사들이 이러한 흐름을 주도했으며, 특히 유길준은 '아이는 나라의 근본'이고 '여자는 아이의 근본'이기 때문에 여성 교육의 필요성이 국가 차원의 일이 되어야 한다고 주장했다. 서재필도 비슷한 논조로 국가를 문명화하기 위한 여성 교육의 필요성을 역설했다.[6] 결국 여성 교육의 목적은 여성의 자기 개발을 통한 인간성 회복의 차원이 아니라, 일차적으로 근대국가의 국민을 양성하기 위한 도구 차원의 민족 자강 담론으로 귀결되었으며, 여성은 가정 내 현모양처의 역할을 통해 사회의 일원으로서 공적 지위를 부여받았다.

여성 교육의 궁극 목표로서 현모양처를 주장한 「여성교육취지」(1908, 엄비가 칙령을 내려 한성관립학교를 설립하며 발표)와 전통적인 성별 위계를 부정하고 교육을 통해 여자를 더 나은 인간으로 개조한다는 '찬양회(贊襄會)'의 「여권통문(女權通文)」(1898, "이목구비와 사지오관 육체에 남녀가 다름이 있는가. 어찌하여 사나이가 벌어주는 것만 앉아서 먹고 평생을 깊은 골방에 갇혀 남의 절제만 받으리오!")은 여성 교육의 지향점 설정의 간극을 드러내었다.

1900년대 중반 이후 여성 교육기관의 설립이 확대되고 신지식을 통한 계몽과 교양이 '신여성'의 필수조건으로 규정되면서 이제창의 ‹독서하는 여인›(1937)참고도판1과 같이 독서하는 여인의 모습은 '신여성'을 표상하는 대표적인 도상이 되었다. 주위를 의식하지 않고 상체를 대담하게 드러낸 채 독서에 열중하고 있는 여인의 모습은 오지호의 ‹처의 상›(1936)참고도판2과는 확연히 다르다. 오지호의 작품에서 앳된 부인 지양순은 단정한 자세를 한 지고지순하며 순종적인 현모양처의 모습으로 그려진다. 반면 독서하는 여인의 자유분방하고 편안한 자세는 언제라도 여성성을 규정하는 가정이라는 틀을 부술 수 있는 위험성을 내포한다. ‹독서하는 여인›은 이상적인 현모양처의 모습을 재현하기보다는 가부장제에 대한 도전을 함축하면서 사회적 갈등의 요소를 내포한다. 한편, 제18회 조선미술전람회 입선작인 심형구의 ‹포즈›(1939)참고도판3는 또 다른 유형의 현모양처로, 일감을 손에 쥔 채 잠시 상념에 잠긴 여인의 모습이다. 바닥에 놓인 종이학들은 장수를 상징하며,

참고도판 1. p. 51.

참고도판 2. p. 99.

참고도판 3. p. 114.

6
홍인숙, 『근대계몽기 여성담론』
(이화연구총서 7), 혜안, 2009, p. 156.

여인은 전시체제에 전쟁에 나간 남편의 무사 귀환을 기원하며 가사를 돌보고 가정을 지키는 여인의 모습으로 그려진다.

독서와 더불어 음악 감상, 스포츠 등은 1920년대 취미 담론을 통해 조선의 문명화를 위한 조건으로 '신여성'들에게 요구되는 것이었다. 노동과 여가를 분리하고 신체와 정신을 함양하는 풍조는 서구에서 유입된 당대의 대중문화, 소비문화와 맞물려 확산되었고, 피아노, 축음기 등 신식 악기가 있는 거실에서 가족들이 모여 앉아 음악 감상회를 갖는다거나 해수욕장에서 수영복을 입고 한가한 오후를 즐기는 모습은 현모양처 '신여성'이 만드는 '신가정'의 이상적인 광경이 되었다. 김기창의 초기작이자 제13회

참고도판 4, p. 55.
조선미술전람회 입선작인 〈정청(靜聽)〉(1934)^{참고도판 5}은 서구풍의 고급스러운 가구로 장식된 응접실 소파에 앉아 축음기에서 흘러나오는 음악을 감상하고 있는 소녀와 여인의 모습이다. 근대화가 가져온 물질적인 안락과 정서적인

참고도판 5, p. 52.
풍요는 김용조의 〈해경〉(1930년대)^{참고도판 5}에서도 보인다. 여름날 바닷가를 배경으로 인물들은 파라솔을 들고, 요트에서 수영복, 넓은 챙의 모자와 원피스 등 서구식 의상을 입고 유유자적 하고 있으며, 여가와 소비 향락의 공간인 해수욕장은 근대화된 일상의 풍경이 된다.

낯설지만 매혹적인 1920년대의 신여성 '모던 걸'은 서구와 일본으로부터 유입된 새로운 근대 자본주의, 산업 소비문화와의 연관 속에서 탄생했다. 이 시기의 '신여성'을 구여성과 구분하는 기준은 초기의 선각자적, 계몽적 함의보다는 주로 외모나 복장이었다. 이제 여성의 몸은 유교적 전통의 추상적, 정신적 대상으로부터 현실과 부딪히며 순응하거나 저항하는 근대적인 실체이자 현세의 성과 쾌락, 소비와 욕망을 투영하는 장소로서 기능하였다. 실로 남성은 보편적 존재이나, "여성은 특이한 존재, 특이할 뿐 아니라, 주변적이고 하찮은 '육체'로 단순화한 존재"⁷가 되었다. 몸은 근대성을 표상하는 기호이자 '신여성' 논쟁과 갈등의 장이었다.

참고도판 6, p. 137.
동경의 여자미술학교 출신 나상윤의 〈누드〉(1927)^{참고도판 6}는 여성 작가가 그린 여성의 누드라는 점에서 흥미롭다. 단발에 곱게 단장한 얼굴의 '신여성'을 묘사했는데, 빈약한 가슴, 축 처진 뱃살 등 여성의 신체를 미화하지 않고 그려, 있는 그대로의 몸에 대한 과학적인 관찰과 사실적인 묘사를 보여준다. 1920년대 '신여성'을 대표하는 〈신여성 차림의 여학생〉(부산박물관

참고도판 7, p. 85.
소장)^{참고도판 7}은 책 보따리를 들고 굽 있는 구두를 신고, 양산을 어깨에 올린 활달한 동작으로 거리를 누비는 여학생의 모습을 보여준다. 당대에 공적 공간에서 이러한 여학생의 모습은 '신여성'의 활동적 성향에 대한 선망과

7
콜 바샤랑, 프랑수아즈 에리티에, 실비안
가생스키, 미셸 페로, 『인문학, 여성을
하다』, 강금희 옮김, 이숲, 2013, p. 101.

성적인 방종함에 대한 우려가 중첩되는 지점이었으며, 시선의 주체에
따라 여학생은 미래의 현모양처가 아니라 기생으로 간주되기도 하였다.
1930년대에 이르면 여성의 신체는 퇴폐와 향락을 추구하는 문화를 드러내는
아이콘으로 작용했다. 이때 서구 유명 영화배우의 이미지와 패션이 선망과
모방의 대상이 되어 유행을 주도했다. 『별건곤』 표지화(개벽사, 1933.
9.)^{참고도판 8}는 단발에 서구식 화장, 몸의 곡선이 드러나는 상의, 탄력 있는 참고도판 8, p. 88.
다리의 움직임을 암시하는 모던한 치마, 유혹적인 붉은색 벨트와 하이힐
차림에 지성과 세련됨의 상징인 책과 우산을 들고 도시 거리를 힘차게
걸어가는 '신여성'의 모습을 보여준다. 옆에 모던 보이가 동행하고 있으나, 이
풍경의 주인공은 단연코 '신여성'이다.

　　'신여성'이 집을 벗어나 '거리'로 나온 것은 하나의 사건이었다. 1894년
갑오개혁으로 신분제도가 공식적으로 폐지되고 전통적인 성별 관계에 변화가
일어난 시기부터 여성들은 거리로 나왔다. 교육과 사회경제적 활동, 직업
등 시대 변천의 결과로서 근대화된 도시의 '거리에 출몰한 신여성'은 또한
자유와 해방, 욕망과 꿈, 무엇보다도 가정의 울타리를 벗어나 자신의 힘으로
땅에 굳건히 발을 딛고 있는 자립적 존재라는 상징적인 은유로 작용하였다.
가부장의 가치관에 저항하는 '신여성'은 구 여성과 남성 모두에게 위기의식을
불러일으키는 적신호였다. 양주남 감독의 영화 ‹미몽›(1936)^{참고도판 9}에서

참고도판 9

여주인공 애순(문예봉 분)은 자신은 새장의 새가 아니라고 외치며 가족을
남겨둔 채 집을 뛰쳐나간다. 여성이 거리로 나가는 것은 곧 방탕함과 일탈을
의미하며, 돈과 육욕에 빠진 '신여성'이 거리로 나간 결과는 파국이라는
뻔한 공식으로 영화는 끝을 맺는다. 안종화 감독의 무성영화 ‹청춘의
십자로›(1934)^{참고도판 10}에서, 농촌에서 도시로 온 여주인공 영옥(신일선

참고도판 10

분)은 카페 여급이 된다. 화려한 도시는 도처에 위험이 도사린 '악'의 소굴로,
영옥은 결국 오빠 영복(이원용 분)과 함께 다시 고향으로 내려간다. 영화는
전근대성과 근대성, 자연과 도시, 여성과 남성, 전통과 혁신의 관계에 대해
사유하게 하며, 진정한 유토피아는 어디에 존재하는지에 대해 질문을 던진다.

　　공적 공간에서의 '신여성' 이미지는 신구 세대, '신여성'과 모던
보이, '신여성'과 구여성 간의 긴장 관계와 위기의식을 조장하면서
갈등을 야기시키는 발화점이 되기도 하였다. 나혜석의 판화 ‹저것이
무엇인고›^{참고도판 11}는 '신여성'을 중심으로 한 남성 신구 세대의 미묘한 참고도판 11, p. 20.
시선 차이를 유머러스하게 보여주는 작품이다. 서양식 건물과 전통 건물을
배경으로 한 화면 중앙에 바이올린을 들고 멋지게 차려입은 '신여성'이 거리를

산책하는데 우측 상단에 구세대를 대표하는 남성은 '신여성'을 한심하다는
듯 손가락질하고 있고 좌측 하단의 신세대 모던 보이는 성적 호기심 어린
시선으로 '신여성'을 쳐다본다. "저것이 무엇인고, 시속 양금(洋琴)이라던가,
아따 그 계집애 건방지다. 저것을 누가 데려가나."(「두 양반의 평」) "고것 참
이쁘다. 장가나 안 들었더라면… 맵시가 동동 뜨는구나. 쳐다보아야 인사나 좀
해보지." (「어느 청년의 큰 걱정」, 『신여자』 2호, 1920)

순수미술 작품들에 나타난 '신여성' 이미지는 대부분 실내를
배경으로 하고 있지만, 김주경의 제8회 조선미술전람회 특선작인 ‹북악산을
배경으로 한 풍경›(1929)참고도판 12에서 '신여성'은 도심 풍경 중앙에
참고도판 12, p. 36.
위치한다. 그러나 화면 대부분은 풍경이며, 하얀 원피스에 빨간 우산을
들고 가는 '신여성' 복장 여인은 도시 속에서 존재감이 미약하여 얼굴은
보이지도 않고 우산으로 가려진 뒷모습만 조그맣게 묘사되면서 단지 도시
스펙터클의 한 점으로 기능한다. 여기서 '신여성'은 근대 도시의 창조자(남성
작가)의 시선이 잠시 머무는 피사체에 불과하다. 반면, ‹미츠코시 백화점
옥상에서›(사진아카이브연구소 제공)참고도판 13의 여성은 신식 건물, 전차,
사람이 섞여 있는 근대화된 도시의 활력 넘치는 풍경을 발 아래에 두고 높은
옥상에서 시선을 위로 치켜뜨며 환하게 웃고 있는 모습이다. 여기서 여성은
화면 중심에 당당하게 배치되어 있어 수동적으로 보이는 대상이 아니라
시선의 주체이며, 풍경은 오히려 배경으로 존재한다.

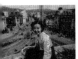

참고도판 13

1920년대 이후 출판 산업의 성장과 기술의 발달로 더욱 확산된
잡지, 신문, 광고, 포스터 등 대중매체에서 여성 이미지들이 표지화, 삽화로
다루어졌다. 구본웅, 김용준, 노수현 등은 순수미술 작품과 인쇄 미술 작업을
겸했고, 김규택, 안석주는 만문만화가로 주 활동 분야를 옮기기도 하였다.
순수미술에서의 여성 이미지가 전통적 도상과 보수적 방식의 묘사에서 크게
벗어나지 못했던 것과 다르게 인쇄 미술에서의 여성 이미지들은 사적 공간과
공적 공간을 오가며 좀 더 과감하고 자유로운 방식으로 표현되었는데, 삽화의
디자인적인 요소가 실험적으로 추가되기도 하면서 근대기 여성들의 다양한
삶의 양태와 특성을 부각시켰다. 특히 『신여성』 표지화의 여성 이미지들은
정태적이거나 활동적인 자태, 매혹적이고 도발적인 포즈, 구상과 추상을
넘나드는 형식을 통해 당대 '신여성'의 모습들을 다양하게 보여주고 있는
점에서 주목할 만하다.[8]

근대기 대중 인쇄 매체들은 '신여성' 개념을 생성, 전파시키는 데
중요한 역할을 하였다. 1890년대부터 1900년대 『매일신보』, 『독립신문』이

8
『신여성』 표지화에 대해서는 김수진, 앞의
책, pp. 178~188 참고. 대중매체에 재현된
신여성에 대한 글은 김영나, 「논란 속의 근대성:
한국 근대 시각미술에 재현된 '신여성'」,
『미술사와 시각문화』, 2003, pp. 24~31 참고.

창간되었고, 1920-30년대에 창간된 『신여자』, 『신여성』, 『별건곤』, 『삼천리』, 『조광』 등 여성, 교양, 취미 잡지와 1920년에 창간된 『동아일보』, 『조선일보』 등 신문들은 여성 문제를 사회적으로 공론화시키는 장으로 기능하였다.[9] 계몽성과 대중성을 표방한 대표적인 여성 잡지 『신여성』의 경우, 편집자와 필자가 남성 위주로 구성되어 있었고 '신여성' 담론을 주도했던 세력이 소수의 여성이 아니라 신지식층인 남성들이었다는 것은 시사적이다. 대부분 일본 유학을 했던 남성 필자들의 '신여성' 개념은 일본의 문명화에 대한 찬양과 식민 조선의 국권 찬탈에 대한 비탄이 뒤섞인, 복잡하고 뒤틀린 상황에서 형성되었기 때문이다.[10] 대중매체에서 근거 없는 소문과 화제의 중심에는 항상 '신여성'이 위치했다. '신여성'에 대한 이들 남성 지식인들의 편견이나 매도는 '신여성' 개념을 교란, 오도시켰다. 이광수, 김동인, 염상섭 등 당대 문사들의 경우, 서양의 신식 의상과 단발에 대해 남성에게는 개화 근대화의 상징인 모던의 예로, 여성에게는 허영과 사치, 전통 파괴라는 이중적 잣대로 평가하기도 하였다. 근대기 여성 담론의 확산에 기여한 대중 인쇄 매체는 1930년대 신구 여성 간의 대립을 사회적으로 조장하거나, 가부장 지배 담론과 관음증적인 시선을 통해 '신여성'을 왜곡하고 조롱하는 태도를 형성하는 등 부정적인 이미지 확산에 기여하기도 하였다.[11]

근대 계몽기에 여성들은 사회 문제에 대한 참여의 일환으로 신문에 논설을 쓰기 시작했는데, 1908년에 집중적으로 등장한 여성 논설의 배경에는 여학교 설립 운동, 국채 보상 운동 등을 통한 여성의 사회 정치적 집단 운동과 연관이 있다. 신문에 실린 여성 글쓰기는 1907년, 1908년 두 해에 60여 편으로 가장 집중되었으며, 특히 국채 보상 운동이 있었던 1907년 '부인회 취지서'들은 공통의 이상을 가진 공동체를 대표하는 '집단적 글쓰기', '논설적 글쓰기'의 전형적인 예가 되었다. 여성 논설은 더 이상 시대의 방관자, 주변인이 아닌 주체로서 여성이 사회적 위치 상승을 도모하도록 하였으나, 1920, 30년대에 이르러 개인적, 일상적 글쓰기의 영역으로 흡수되면서 더 이상 확장되지는 못하였다.[12]

나혜석은 논설뿐 아니라 소설, 시, 수필 등 자신과 사회와의 소통을 위해 다양한 근대적 글쓰기를 시도했으며, 이러한 글들은 '신여성'으로서 나혜석의 인식 체계를 이해하는 데 필수적이다. 나혜석은 삶과 실천의 측면

9
1920년대 창간호를 낸 잡지는 200여 종으로 종류도 다양하여 여성지, 문예 전문지, 종합 잡지, 소년소녀 잡지, 청년지, 학술지, 사상지 등이 있었고, 이념적으로도 민족주의뿐 아니라 사회주의를 표방하는 잡지도 출현했다. 김수진, 「한국 근대 여성 육체 이미지 연구 ― 1910-30년대 인쇄미술을 중심으로」, 이화여자대학교 석사 논문, 2014, p. 25.

10
김수진, 앞의 책, pp. 189-197 참고.

11
전경옥, 변신원, 박진석, 김은정, 『한국여성문화사: 한국여성근현대사 1 개화기 ― 1945』, 숙명여자대학교 아시아여성연구소, 2004, pp. 74-78 참고.

12
홍인숙, 앞의 책, pp. 230-231, p. 238 참고. 1908년에 성별 위계에 대한 적극적인 비판이 주류를 이루기 시작했는데, 정곡을 치는 발언에까지 이르지는 못했다. 이후 편집과 발간뿐 아니라 주요 필진이 모두 여성들로 구성된 『여자지』, 『자선부인회잡지』 등 여성 잡지가 발행되면서 여성들의 자유로운 발언이 이루어질 수 있었다. 같은 책, p. 238.

모두에서 여성주의 젠더 관계와 불평등에 정면으로 도전했던 1920년대 대표적인 '신여성'이었다. 동경의 여자미술학교를 졸업한 조선 최초의 여성 화가로서 나혜석은 1921년 개인전을 개최했고, 1922년부터 1932년까지 조선미술전람회에 출품한 작품들이 수차례 특선과 입선을 수상하였다. 초기 '신여성'과 나혜석이 다른 점은 '신여성' 개념을 '현모양처' 담론과 타협하지 않고 봉건 위계적 가족제도와 결혼 제도의 부당함을 반박함으로써 공론의 장으로 끌어들였다는 점이다. 나혜석은 현모양처와 자유연애, 여성해방과 남녀평등에 관한 파격적인 논지를 펼쳤다. 성과 사랑, 결혼 제도와 독신, 남자 공창, 이성과의 우정, 대안 가족과 같은 주장[13]은 그녀의 삶으로부터 발화한 억압과 불평등에 대한 처절한 폭로이자 투쟁으로, 근대화 과정에서 조선의 '신여성'이 맞닥뜨린 뿌리 깊은 가부장적 사회 구조에 대한 완강한 저항이었으나 그 혁신성 만큼이나 사회로부터 냉혹하게 거부되었다.

참고도판 14, p. 132.

나혜석은 「이상적 부인」(『학지광』, 1914. 11. 5.)에서 '양처현모'는 남성 본위의 교육이며 여성을 노예로 만드는 결과를 가져온다며 비판했다.[14] 또한 모성애가 여성 본능의 속성이라는 일반화된 모성 신화에 의문을 제기하고, 「이혼고백장」(1934)에서는 근대인 최고의 이상이 자신의 개성을 발휘하는 것이라 주장[15]하며 어머니가 아니라 한 인간이자 창작자로서의 가치를 주장했다. 나혜석의 〈자화상〉(1928)참고도판 14에서 어두운 색조의 단순한 배경에 정면을 응시하는 작가의 모습은 우울해 보이지만, 강한 의지와 신념을 드러내는 표정과 자세에서 작가적 개성과 정체성의 발현을 엿볼 수 있다. "우리는 너무 겸손하여왔다. 아니 나를 잊고 살아왔다. 자기의 내심에 숨어 있는 무한한 능력을 자각 못했었고 그 능력의 발현을 시험하여보려 들지 않을 만큼 전체가 희생뿐이었고 의뢰뿐만이었다."(나혜석, 「나를 잊지 않는 행복」, 『신여성』, 1924. 8.)라는 외침은 나혜석에게는 한 사람의 예술가로서 존재하는 것은 곧 인간으로서 존엄성을 회복하는 것을 의미했다는 것을 시사한다.

참고도판 15.
pp. 174~175.

나혜석을 비롯한 '신여성' 김명순, 주세죽, 최승희, 이난영은 창조적 재능이나 예술적 비범함, 시대를 앞서는 혁신성 그 자체로 평가받기보다는 단지 '최초'라는 수식어가 붙는 '여성' 화가, 작가, 사회주의 운동가, 무용가, 대중가수라는 데 의미가 부여되어왔고, 대부분 스캔들이나 비극적인 삶이라는 극적인 요소로 부각되고 포장되어왔다. 이번 전시에서 한 시대를 대표했던 그들의 삶과 작업을 영감으로 하여 재해석한 작품들이 '신여성'들에게 다시 헌정된다. 김세진의 영상 설치 〈나쁜 피에 관한 연대기〉(2017)참고도판 15는

14
서지영, 「민족과 제국 '사이': 식민지 조선
신여성의 근대」, 『한국학연구』29, 2008. 11.
30., p. 177.

13
경일, 앞의 책, p. 128.

15
김경일, 앞의 책, p. 95, p. 124 참고.

나혜석, 김일엽과 함께 1920년대 대표적인 여성 문학가로 활동했던 김명순이 1951년 사망한 것이 아니라 아직도 살아 있다는 가정에서 출발한다. 그녀의 글쓰기는 현재에도 여전히 계속되고, 유령처럼 표류하는 황폐하고 분절된 자아는 과거와 현재의 공간을 오가며 독백을 이어간다. 권혜원의 영상 ‹모르는 노래›(2017)참고도판 16에서 이난영은 무대에 서서 흑인들의 억압된 정서가 녹아 있는 조선판 블루스 「다방의 푸른 꿈」을 부른다. 마치 한 사람의 모습이나 여러 사람의 모습인 듯, 한 사람의 목소리이나 여러 사람의 목소리인 듯, 데뷔부터 말년까지의 그녀의 모습 메이크업과 의상은 무대가 회전할 때마다 계속 바뀌며, 원음에서 분리해 변조한 소리들도 함께 바뀐다. 최초로 한류 걸그룹 '저고리시스터'로 활동했고, '김시스터즈'를 기획하여 해외에 수출했던 가수이자 대중문화 예술 기획자였던 이난영은 대중의 기대와 요구에 부응하기 위해 평생 변화무쌍한 삶을 살았고, 이는 사회와 타인에 맞추기 위해 자신의 정체성을 계속 변조하고 위조했던 '신여성'의 모습과 다름없다.

참고도판 16, pp. 186~187.

　　　　김소영은 3채널 영상 ‹SF Drome›: 주세죽(2017)참고도판 17에서 일제강점기의 '신여성'으로 독립운동가, 사회주의 운동가, 혁명가였던 주세죽의 유랑의 삶을 추적한다. 종착점은 주세죽이 생애 마지막 시기를 보냈던 카자흐스탄 크질오르다 근처에 있는 '코즈모드롬(Cosmodrome)'이라는 우주 발사 기지이다. 화면에는 마치 시간이 정지한 듯 예나 지금이나 같은 척박한 땅, 붉은 땅 크질오르다가 끝없이 펼쳐지고, 그 풍경 너머로 경성, 상하이, 모스크바, 카자흐스탄까지 유라시아 대륙을 횡단하며 살았던 주세죽의 삶이 상상으로 중첩된다. 피아노를 전공했던 상하이에서의 유학생활, 박헌영과의 결혼과 딸의 출산, 조선여성해방동맹 설립, 조선공산당 입당, 근우회 설립, 일제 요시찰 인물의 감시를 피해 소련으로 이주, 사상적 동지였던 김단야와 재혼, 소련에 의해 일본 첩자로 오인받고 위험인물로 체포되어 카자흐스탄으로 강제 유배 당한 후 사망하기까지의 삶. 주세죽보다 한 세기 전에 살았던 사회주의 여성주의 운동가 플로라 트리스탕과 주세죽의 대화는 시공을 교차하며 이어진다. 코즈모드롬의 우주 발사대. 우주선이 불꽃을 내며 우주로 내달린 후 산과 대지에 다시 적막이 감돈다. 그 위로 풍선 하나가 조용히 떠간다. 근대가 꿈꾸었던 '공상과학(SF/Science Fiction)' 기술 진화의 세계와 근대의 '사회주의 페미니스트(SF/Socialist Feminist)'가 꿈꾸었던 이상향, 두 세계가 만나는 순간이다. 플로라 트리스탕이, 주세죽이 찾았던, 그리고 현대의 여성이 찾는 유토피아는 어디에 있는가. 풍선은 여전히 허공을 부유한다.

참고도판 17, pp. 189~191.

신여성 도착하다
THE ARRIVAL OF NEW WOMEN

신여성
언파레-드
NEW WOMEN
ON PARADE

1부: 신여성 언파레-드*

근대기는 미술뿐 아니라 영화, 광고, 잡지 등의 매체를 통해 여성의 신체가
이미지로 소비된 시대라 할 수 있다. 조선시대까지는 열녀전이나 풍속화,
미인도 같은 경우를 제외하면 여성 재현 전통이 부재했다. 여성 이미지가
공적인 영역에서 시각적 볼거리로 재현되기 시작한 것은 개화기 딱지본
소설의 표지화나 『대한매일신보』나 『매일신보』의 상품 광고 등에서
부터였다. 1920~30년대는 신문과 잡지의 출판이 활발해지고 영화 공연과
박람회 등 시각적 대중문화가 형성되면서 여성이미지는 매혹의 서구 문물과
상품, 소비의 욕망을 불러일으키는 기호로서의 역할을 했다. 다른 한편
조선미술전람회나 각종 사진공모전 등을 통해 여성은 이상적 '미인', '향토적
정서' '조선 전통' '근대적 취미' '현모양처' 등을 표상하는 이미지로 수없이
만들어졌다. 『신여성』, 『별건곤』 같은 대중잡지들의 표지화, 만화, 컷 등을
통해 재현된 여성 이미지들은 실제로서의 여성이기보다는 굴절된 식민 공간
속에서 따라가야 할 서구 문명에 대한 선망과 좌절, 욕망을 투영하는 담론의
장으로서의 역할을 했다.

*
언파레-드'는 '온 퍼레이드(on parade)'의
930년대식 표현으로 공연을 마친 배우들이
무대 위에 일렬로 늘어선 모습을 일컫는다. 당시
기사들은 가수들의 사진을 나열하고 그들의
신상 정보나 특징을 설명할 때 '언파레-드'란
용어를 썼다.

신여성

신여성은 근대적 지식과 문물, 이념을 체현한 여성들을 일컫는다.
1910년대 여자 일본 유학생들로부터 시작하여 1920년대 초·중등교육을
받은 여학생들과 여성 민권과 자유연애를 주창하는 '신여자'를 뜻하는
경향이 컸으나, 점차 양장을 입고 단발을 한 채 일본을 경유해 들어온 서구
대중문화를 향유하는 '모던 걸', 나아가 시부모와 떨어져 단가살림을 하면서
애정적 부부 관계를 운영하는 '양처'의 의미를 포괄하는 문화적 상징이
되었다.

　　　세계사 차원에서 보면 신여성은 1890년대 영국의 'New Woman'
열풍에서 시작하여 세계 각국으로 퍼져 나간 새로운 여성성의 아이콘이다.
공통적으로 근대적 지식을 소유하고 경제적 독립성을 누리며 남성의 보살핌을
받는 존재를 벗어나 소비와 유행의 주역으로서 새로운 가치와 태도를 추구한
여성들을 일컬었고, 각 사회마다 이 여성들을 둘러싼 사회적 논란이 있었다.
신여성의 의미와 논란은 서구 사회와 서구 문물을 들여온 비서구 식민지
사회에서 그 내용과 초점이 다르게 나타났다. 영국에서는 치마바지를 입고
자전거를 타는 신여성을 기존의 남성 권력에 대한 도전으로 간주한 데 비해,
식민지 조선에서는 구조선 사회를 벗어나 근대적 이념과 문물을 추구하는
존재로 형상화했다.

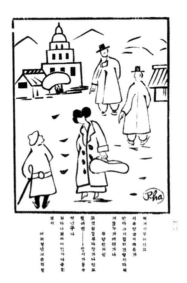

저것이 무엇인가. 시속 양금(바이올린)이라든가.
아따 그 계집애 건방지다. 저것을 누가 데려가나
—두 양반의 평

그것 참 예쁘다. 장가나 안 들었다면…
맵시가 동동 뜨는구나
쳐다나 보아야 인사나 좀 해보지
—어느 청년의 큰 걱정

나혜석, 「저것이 무엇인고」, 『신여자』 2호,
1920.4., 아단문고 제공

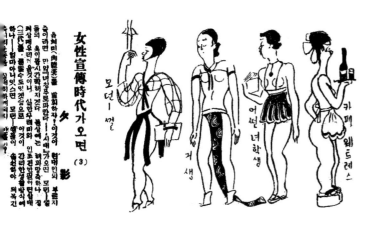

안석주, 「여성선전시대가 오면(3)」, 『조선일보』,
1930.1.14.

카페 웨트레스
어떤 녀학생
긔생
모던-껄

「여성선전시대가 오면(3)」
육체미(肉體美)를 발휘하자! 이것이 현대인의
부르짖음이라면 만약 『녀성푸로파간다-시대』가
오면 모던-껄들의 옷이 몹시 간략해지겟다.
불상에는 해괴망측하나 경제상 매우 리로울
것이니 실한 꾸러미와 인조견 한 필이면
삼대(三代)를 물릴 수도 잇겟슴으로 이것이
간리한 생활 방식에 하나— 얼마 아니 잇스면
모던-껄들이 솔선하야 의복 긴축 시위운동을
장대히 하게 되지 안흘가?

안석주, 「모-던 껄의 장신운동」, 『조선일보』,
1928.2.5.

「모-던 껄의 장신운동」
원시인(原始人)에게는 다른 동물(動物)의
보호색(保護色) 모양으로 호신상(護身上) 필요에
의하야 몸둥아리에 여러 가지 모형(模型)을
그리고 온몸을 장식하엿스나 현대에 이르러서는
오즉 성적충동(性的衝動)을 위한 장식일
것이다. 그 어떤 것 하나하나가 그 색채에
잇서서나 형상으로 잇서서나 묘발덕(挑發的)이
아닌게 어듸 잇는가? 그런데 그것도 아닌 이
그림과 가티 녀학생 기타 소위 신녀성들의
장신운동(裝身運動)이 요사이 격렬하엿나니
향용 뎐차 안에서 만히 볼 수 있는 것이다.

황금팔뚝 시계-보석반지-현대녀성은 이 두
가지가 구비치 못하면 무엇보담도 수치인
것이다. 그리하야 데일 시위운동(示威運動)에
적당한 곳은 뎐차 안이니 이 그림 모양으로 큰
선전이 된다. 현대 부모 남편 애인 신사 제군
그대들에게 보석반지 금팔뚝 시계 하나를
살돈이 업스면 그대들은 딸 안해 스윗하-트를
둘 자격이 업고 그리고 악수할 자격이 업노라.
현대녀성이여! 『에집트』 무덤에서 파내인
모든 보물은 옛날 『에집트』 민족의 생활의
유물이엇슴에 그대에게 감사하는 바로다.

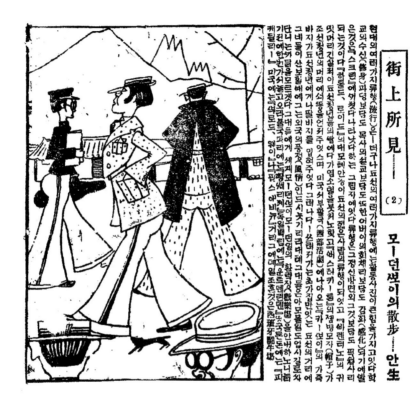

「모-던�섁이의 산보」

현대의 여러 가지 류행(流行)은-더구나 됴선의
여러 가지 류행에는 활동사진이 큰 힘을 가지고
있다. 학교의 수신(修身) 과명보담도 목사의
설교보담도 또한 어버이의 회채리보담도
감화(感化)되기에 빠른 것은 『스크린』에 꺼졌다
나타낫다 하는 그림자에 있다. 류행은 그
정신방면외 그것보담도 퍽 쉽사리되는 것이다.
『하롤드, 로이드』의 대모테 안경이 됴선의 젊은
사람의 류행이 되었고 『빠렌티노』의 귀밋머리
긴살적이 됴선 청년들의 빰에다가 염소 털을
붓처노핫고 『뻐스터키-톤』의 젬병 모자(帽子)가
조선 청년의 머리에 쇠동을 언저 주엇스며
미국 서부활극(西部活劇)에 나아오는 『카-

뽀이』의 가죽 바지가 됴선 청년에게 나팔바지를
입혀 주엇다. 그러나다-쓰러저 가는 초가집만
잇는 됴선의 거리에 그네들이 산보할 때에
그는 외국의 풍정(風情)인 드시 늣기리라. 대톄
그대들은 아모 볼 일도 업시 길로 싸단니는
까닭을 모르겠다. 그대들에게 세계 모-던뽀이
모-던껄의 환락장(歡樂場)을 안내하노니 늙기
전에 한번 가서 놀고 오라. 불국 파리에는
『쌍쎄리제』 독일 백림에는 『운트덴린덴』 영국
론돈에는 『피캐딜리-』 미국에는 『뿌로드,
웨이』나 『팝스 애비뉴』 거리 그에 데일 조흔
것은 서반아투우장(西班牙鬪牛場).

안석주, 「모-던뽀이의 산보」,
『조선일보』, 1928.2.7.

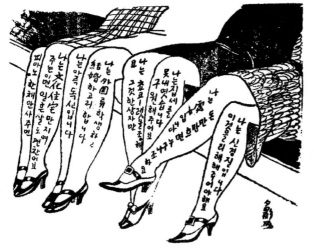

안석주, 「여성선전시대가 오면(2)」, 조선일보』, 1930.1.12.

— 나는 신경질입니다. 이것을 리해해주어야
　해요.
— 나는 처녀(處女)입니다. 돈만 만흐면 누구나
　조하요.
— 나는 집세를 못 내엿습니다. 구원해주어요.
— 나는 쵸코-렛을 조아해요. 그것 한 상자만
— 나는 외국(外國) 류학생하고
　결혼(結婚)하고저 합니다. 나는 아즉
　독신입니다.
— 나는 문화주택(文化住宅)만 지여주는 이면
　일흔 살도 괜찬어요. 피아노 한 채만 사주면.

「녀성선전시대가 오면(2)」
『녀성푸로파간다-시대가오면』하고서
생각해보면 여러 가지 괴상한 일이 만흘 것이다.
요사이 사람사람의 신경이 열단적(劣端的)으로
발달되어가기 때문에 눈을 주는 곳이 별스럽다.
다리-녀자의 다리는 더욱더 사나희의 눈을
끌기에 너무도 아름다워진다. 그래서 지금에는
얼골보다도 그 다리가 정을 끌고 야릇한 충동을
준다. 그러기 때문에 만약『녀성 푸로파간다-
시대가 오면』다른 곳보다도 그 다리를 광고판
대신 쓸 것 갓다. 그래서 설궁 잘하는 조선
『모던-껄』들을 위하야 그 다리가 사명을 다 하는
날이 오지 안켓다고 누가 말하랴.

여성 잡지

근대기 잡지는 대중을 교육하고 계몽하는 미디어로서 중요한 역할을 했다.
잡지의 표지는 잡지의 얼굴이면서 잡지가 추구하는 방향과 가치로 독자를
이끌어내는 선전(宣傳)의 공간이었다. 그중에서도 여성 잡지들은 낮은
취학율과 높은 문맹율의 현실을 타개하고 여성의 계몽을 실현한다는 기치
아래 발행됐다. 1920년대 개벽사(開闢社)가 발행한 여성 잡지『신여성』은
'교육을 받아 계몽된 새로운 여성'을 일컫는 말이었다.『신여성』의 표지는
신식 머리 모양에 교복을 입은 여학생들을 등장시키며, 독자들을 '신여성
되기'로 독려했다. 신여성은 구여성을 집 밖으로 이끌어내 독서를 장려하는
계몽적인 주체로, 때로는 깊은 생각에 빠진 성찰의 주체로서 그려졌다.
잡지 제작자인 남성 지식인들은 신여성을 서구적인 근대성을 가늠하는
하나의 지표로 바라보면서도 가부장적인 경계를 늦추지 않았다. 그러나
여성 독자들은 잡지의 과감하고 도발적인 이미지를 통해 감정적, 신체적인
자율성과 가부장제로부터의 자유를 꿈꾸려 했던 것이다.

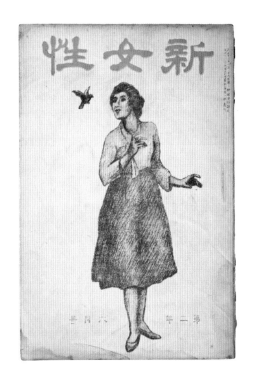

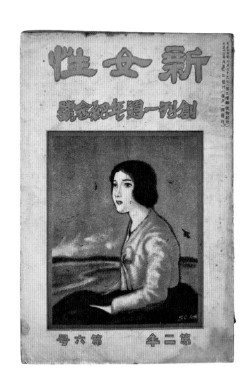

신여성』, 표지화: 안석주, 개벽사, 1924.6.

『신여성』, 표지화: 안석주, 개벽사, 1924.9.

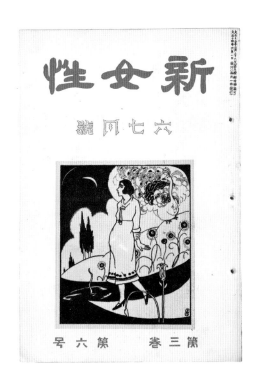

신여성』, 표지화: 안석주, 개벽사, 1925.6.

『신여성』, 표지화: 안석주, 개벽사, 1925.8.

『신여성』, 표지화: 안석주, 개벽사, 1926.3.

『신여성』, 개벽사, 1926.7.

『신여성』, 표지화: 김규택, 개벽사, 1926.4.

『신여성』, 개벽사, 1926.8.

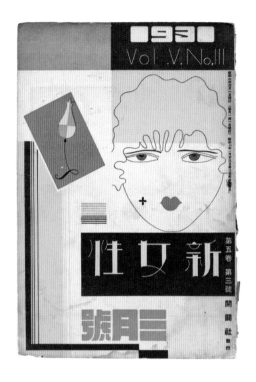

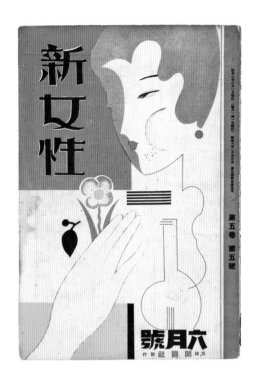

『신여성』, 개벽사, 1931.3.

『신여성』, 표지화: ‹청향›, 개벽사, 1931.6.

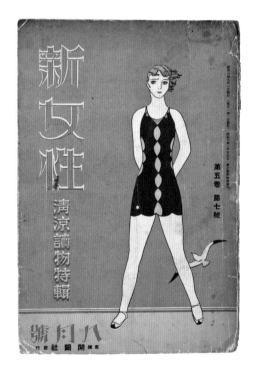

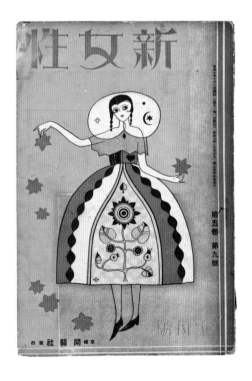

『신여성』, 개벽사, 1931.8.

『신여성』, 표지화: ‹가을향기›, 개벽사, 1931.10.

『신여성』, 표지화: 김규택, ‹사색›, 개벽사, 1931. 11.

『신여성』, 표지화: ‹새해의 희망›, 개벽사, 1931.12.

『신여성』, 개벽사, 1932. 3.

『신여성』, 표지화: 김규택, 개벽사, 1932.5.

『신여성』, 표지화: 황정수, 개벽사, 1932.11.

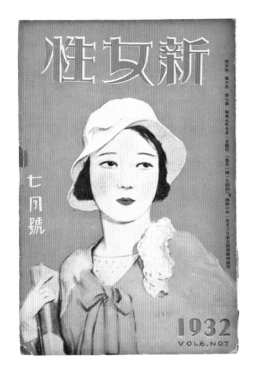

『신여성』, 표지화: 김규택, 개벽사, 1932. 7.

『신여성』, 표지화: 김규택, 개벽사, 1933.2.

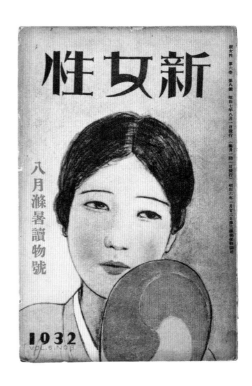

『신여성』, 개벽사, 1932.8.

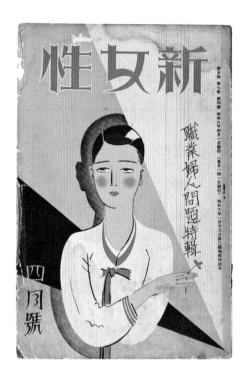

『신여성』, 표지화: 김규택, 개벽사, 1933.4.

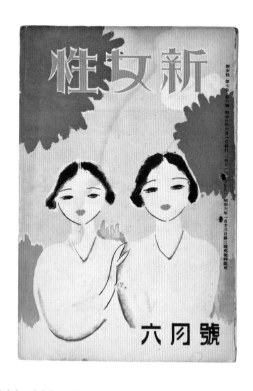

『신여성』, 개벽사, 1933.6.

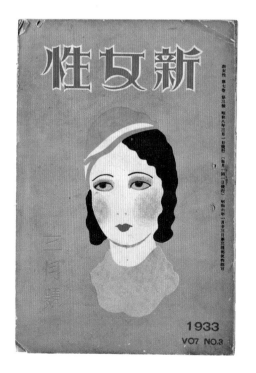

『신여성』, 표지화: 최송원, 개벽사, 1933.3.

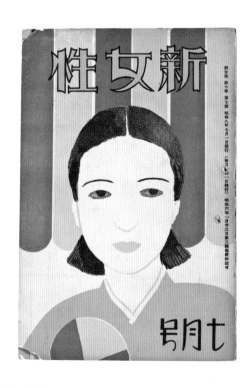

『신여성』, 개벽사, 1933.7.

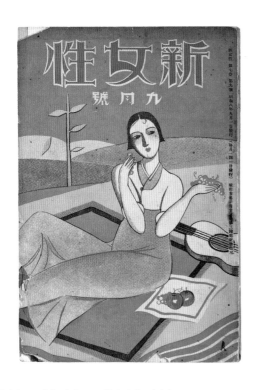

『신여성』, 표지화: 안석주, <구월의 매력>, 개벽사, 1933.9.

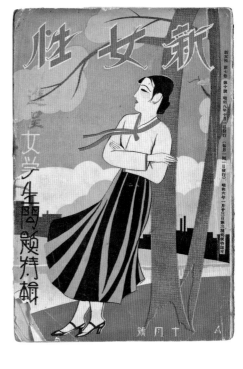

『신여성』, 표지화: 안석주, <시월의 감상>, 개벽사, 1933.10.

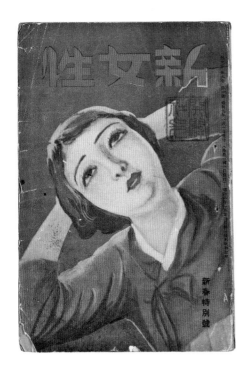

『신여성』, 표지화: 안석주, <봄날>, 개벽사, 1934.1.

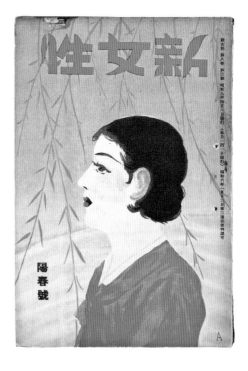

『신여성』, 표지화: 안석주, <양춘>, 개벽사, 1934.4.

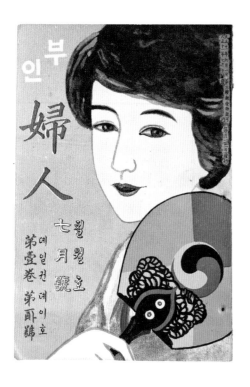

『부인』, 표지화: 노수현, 개벽사, 1922.7

『부인』, 표지화: 노수현, 개벽사, 1922.8

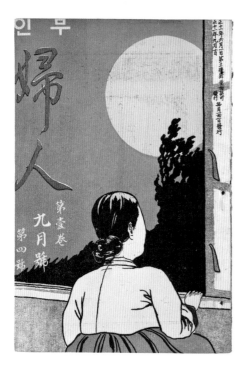

『부인』, 표지화: 노수현, 개벽사, 1922.9

『부인』, 표지화: 노수현, 개벽사, 1922.10

『부인』, 표지화: 안석주, 개벽사, 1923.4.

『부인』, 표지화: 노수현, 개벽사, 1923.6.

『만국부인』 창간호, 삼천리사, 1932.7.

『여성조선』 신년호, 여성조선사, 1933.10.

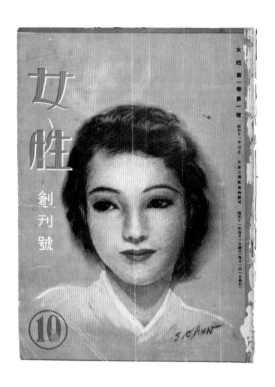

『여성』창간호, 표지화: 안석주, 조선일보사, 1936.4.

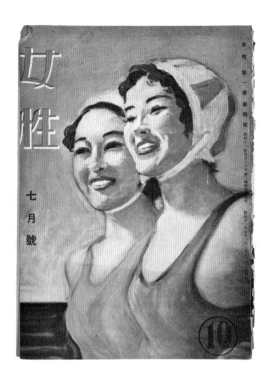

『여성』, 조선일보사, 1936.7.

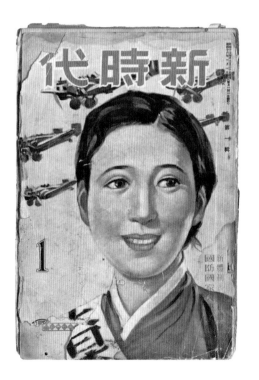

『신시대』창간호, 신시대사, 1941.1.

『신가정』, 신동아사, 1936.7.

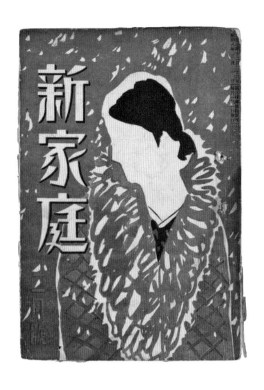

신가정』, 표지화: 김용준, 신동아사, 1933.2.

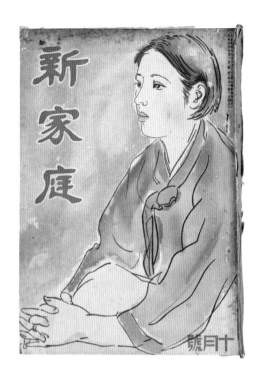

『신가정』, 신동아사, 1935.10.

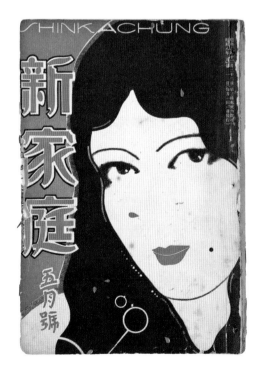

신가정』, 신동아사, 1933.5.

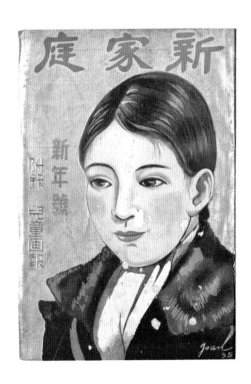

『신가정』, 신동아사, 1936.1. pp. 25~35., 권진규미술관 소장

김주경, ‹북악산을 배경으로 한 풍경›, 1929, 캔버스에 유채,
97.5×130cm, 국립현대미술관 소장

최계복, ‹환구단에서›, 1933~1944, 유족 제공

최계복, ‹환구단에서›, 1933~1944, 유족 제공

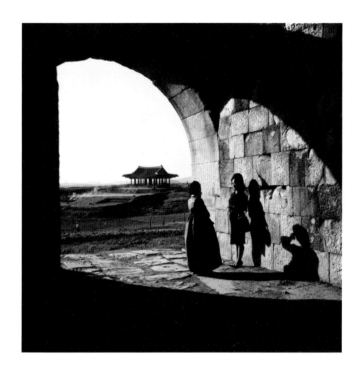

최계복, ‹수원고성›, 1933~1944, 유족 제공

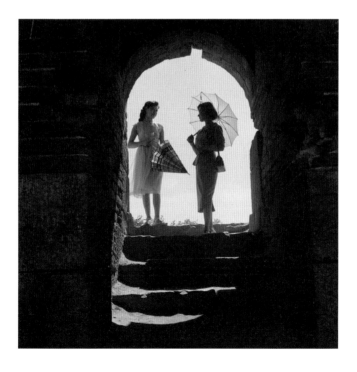

최계복, ‹두 여인(수원)›, 1933~1944, 유족 제공

최계복, ‹봄의 여인›, 1937, 유족 제공

최계복, ‹봄을 이야기하다›, 1936, 유족 제공

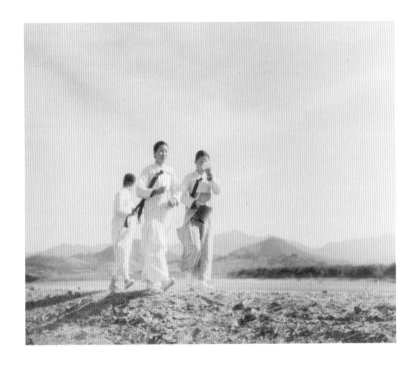

계복, ‹춘풍›, 1938, 유족 제공

계복, ‹대구시네마의 인상›, 1938, 유족 제공

모던여성 십계명

1 노인 말을 듣지 말어라.

2 딸을 보지 말어라.

3 어디까지 여성이 되어라.

4 번역식을 쫓지 말라.

5 사랑으로 먹지 말어라.

6 유희를 배우라.

7 시류의 주관을 잡어라.

8 건강을 놓치지 마라.

9 새로운 청춘을 창조하라.

10 조선글을 배우라.

윤지훈, 『신여성』, 1931. 4.

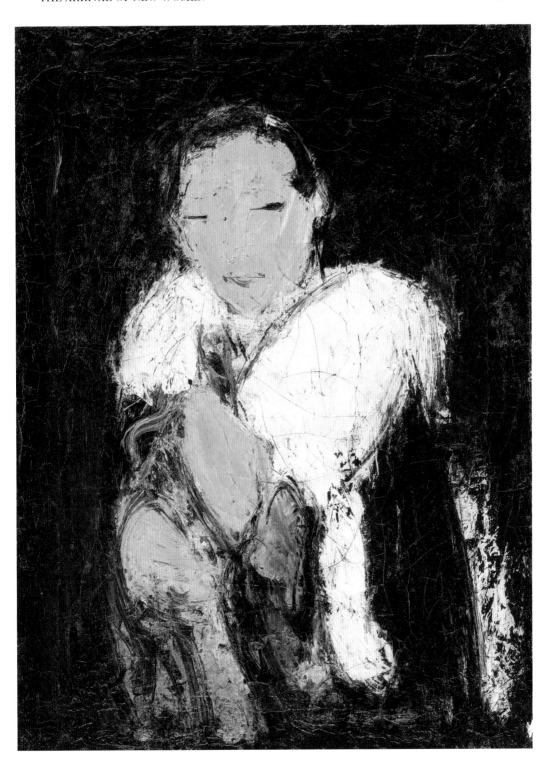

본웅, ‹여인상›, 1940, 캔버스에 유채,
□×32cm, 국립현대미술관 소장

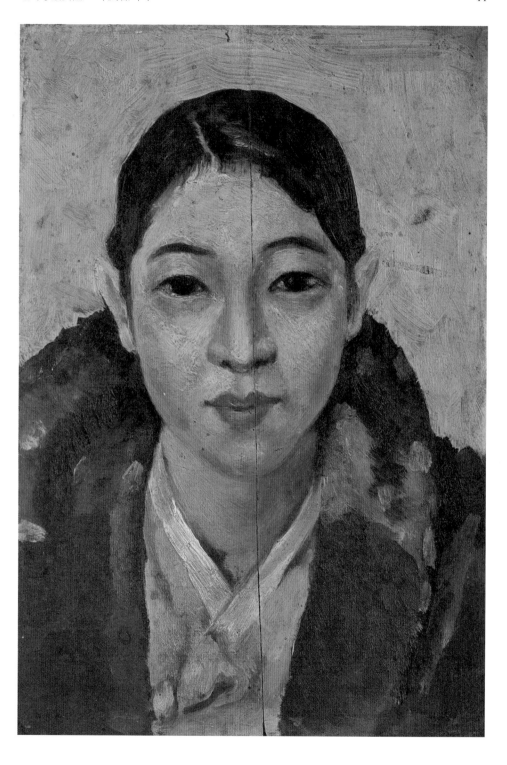

구본웅, ‹여인상›, 연도미상, 캔버스에 유채,
22×15cm, 삼성미술관 리움 소장

경, 〈애인(모자 쓴 여인)〉, 1937, 캔버스에 유채,
×45cm, 대구미술관 소장

손응성, ‹산보복›, 1940, 캔버스에 유채,
90.8×64.7cm, 국립현대미술관 소장

경, ‹편물하는 여인›, 1938, 캔버스에 유채,

 5.5×91cm, 개인 소장

서동진, <수놓는 소녀상>, 1933, 종이에 수채,
61×40.5cm, 개인 소장

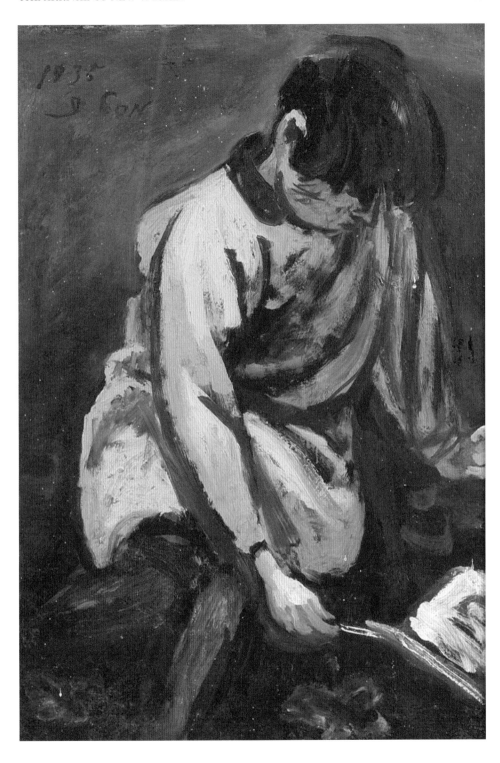

ㄴ일봉, ‹소녀›, 1935, 캔버스에 유채,
3×22cm, 대구문화예술회관 소장

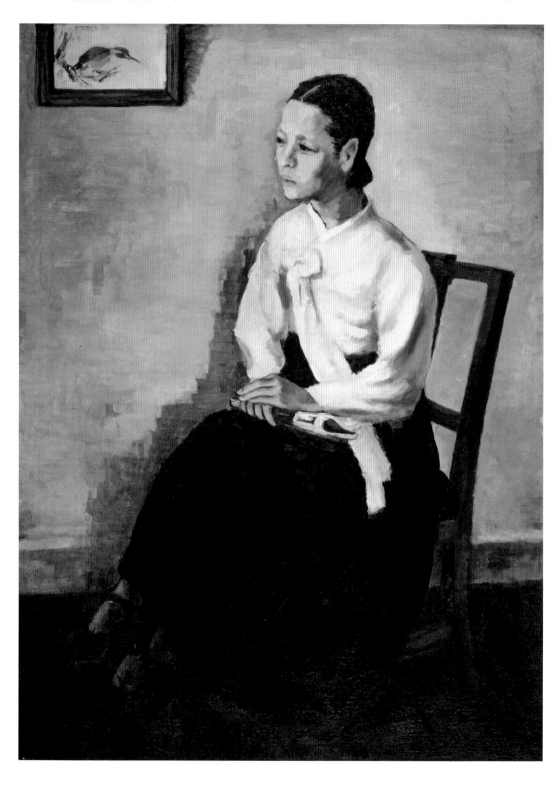

임군홍, ‹여인좌상›, 1936, 캔버스에 유채,
126×94cm, 국립현대미술관 소장

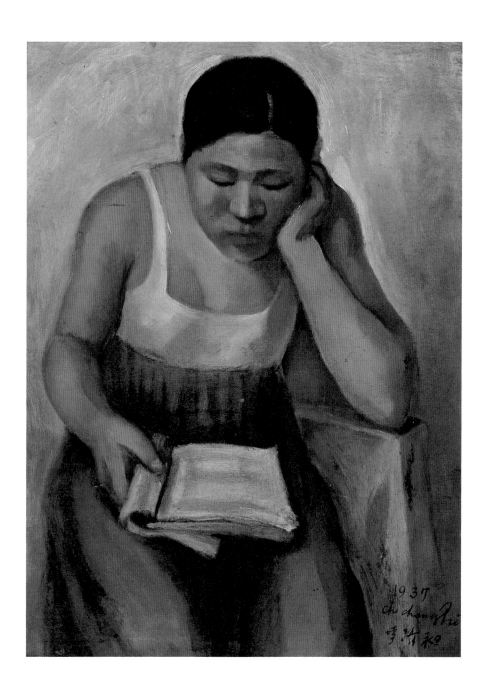

이제창, ‹독서하는 여인›, 1937,
목판에 유채, 32×23.2cm,
국립현대미술관 소장

김용조, ‹해경(海景)›, 1930년대, 캔버스에 유채,
40.5×42cm, 개인 소장

이인성, ‹해수욕장›, 1946, 종이에 수채,
24.7×57cm, 금성문화재단 소장

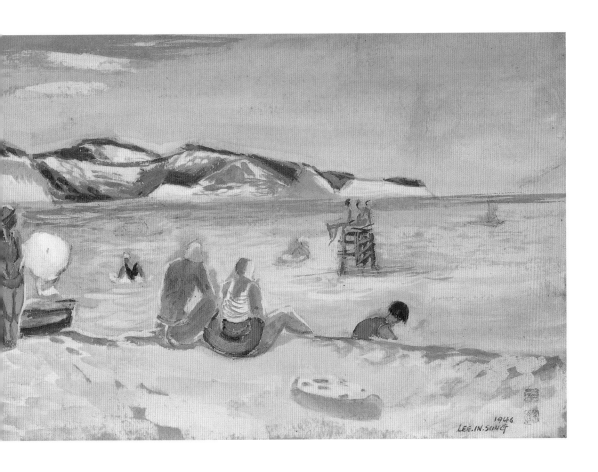

신여성의 취미

독서와 더불어 음악 감상, 미술, 스포츠 등은 1920년대 형성된 취미 담론과
함께 조선의 문명화를 위해서 '신여성'들에게 요구되는 것이었다. 노동과
여가를 분리하고 신체와 정신을 함양하는 풍조는 서구에서 유입된 당대의
대중문화, 소비문화와 맞물려 확산됐다. 피아노, 축음기 등 신식 악기가
있는 거실에서 가족들이 모여 앉아 음악 감상회를 갖는다거나 해수욕장에서
수영복을 입고 한가한 오후를 즐기는 모습은 현모양처 '신여성'이 만드는
'신가정'의 이상적인 광경이 됐다. 회화에서도 1920년대 말부터 독서나
음악, 미술 등 취미 생활을 즐기는 신여성의 모습을 담은 인물화가 늘어나기
시작하는데, 이는 근대적 교양을 갖춘 주체적 여성의 모습을 나타내는
것이기도 했다. 악기를 연주하는 모습보다는 주로 라디오나 축음기를 통해
음악을 감상하는 모습이 그려졌으며, 독서를 하거나 박물관 전시실을
둘러보는 여성, 아이를 돌보고 나들이 가는 여성 등의 이미지는 지적인 감상
취미와 여유로운 감성을 지닌 아름다운 여성상의 전형이 되어 여러 작가들에
의해 즐겨 그려졌다.

문지창, ‹헤드폰을 쓴 여인들›, 1930년대,
최인진·박주석 한국사진컬렉션 제공

‹여학생›, 1935, 한미사진미술관 제공

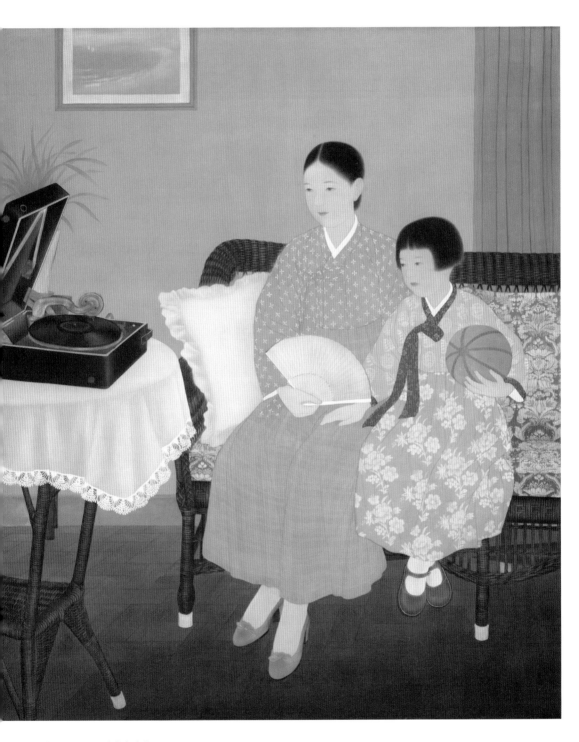

김기창, 〈정청(靜聽)〉, 1934, 비단에 채색,
14×159cm, 국립현대미술관 소장

김인승, ‹봄의 가락›, 1942, 캔버스에 유채,
147×207cm, 한국은행 소장

이유태, ‹인물일대(人物一對): 탐구(探究)›,
1944, 종이에 채색, 212×153cm,
국립현대미술관 소장

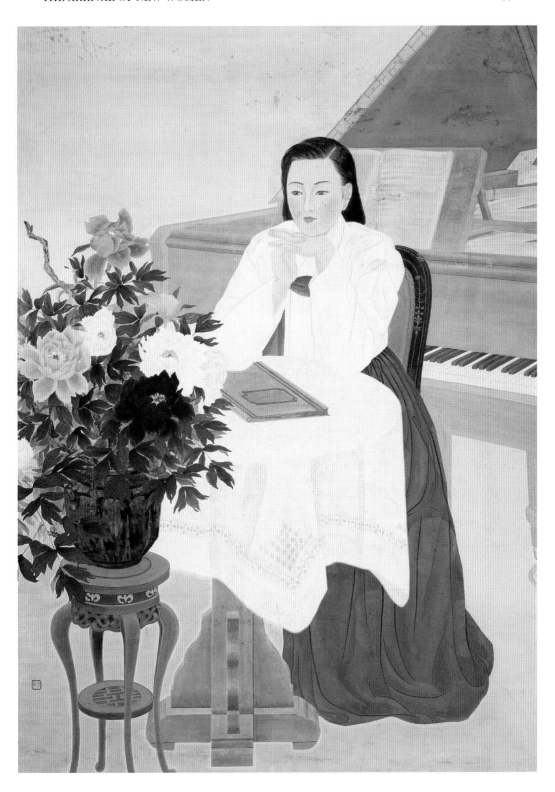

유태, ‹인물일대(人物一對): 화운(和韻)›,
1944, 종이에 채색, 210×148.5cm,
립현대미술관 소장

근대기 여성용 연지 및 분, 코리아나화장박물관 소장

근대기 화장도구, 서울역사박물관 소장

근대기 여성 소지품, 1930년대, 시간여행 소장

김광배, ‹배우 김신재 초상›, 1930년대,
최인진·박주석 한국사진컬렉션 제공

‹온실(朴溫實) 초상›, 1940년경,
진아카이브연구소 제공

김권수, ‹여인상›, 1920년대, 비단에 채색,
163×47.5cm, 개인 소장

김은호, ‹수하미인도›, 1920년대, 비단에 채색,
125.8×41.5cm, 국립중앙박물관 소장

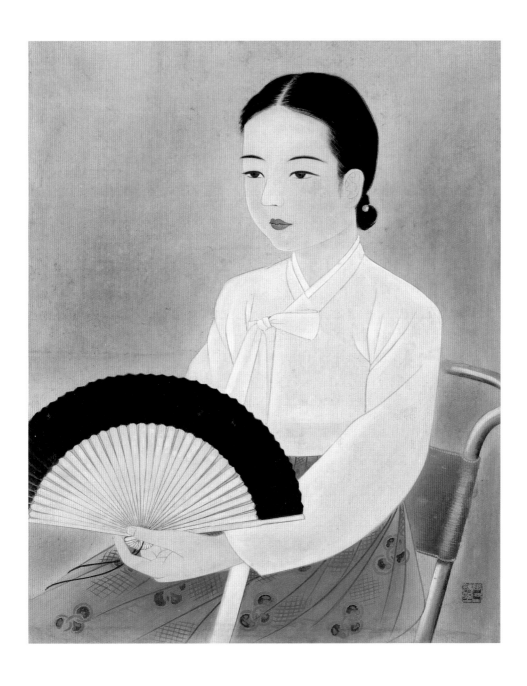

·우성, ‹미인도›, 1930년대, 비단에 수묵채색,
)×48cm, 코리아나미술관 소장

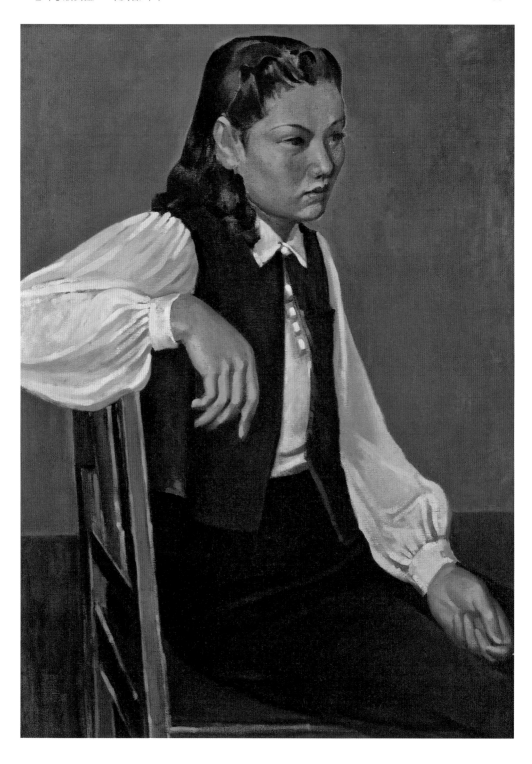

손응성, ‹부인상›, 1940, 캔버스에 유채,
91×66cm, 국립현대미술관 소장

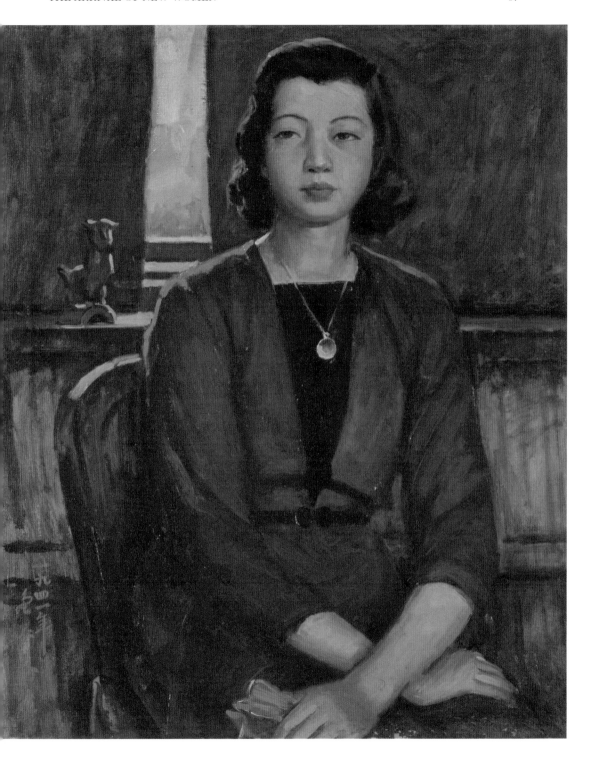

김인승, ‹여인좌상›, 1941, 캔버스에 유채,
50×50cm, 고려대학교박물관 소장

여성교육과 계몽

여성교육이 시작된 것은 1880년대부터이나 여성 중등교육이 제도적으로
정착하고 여학생 수가 늘어난 것은 1920년대 중반이다. 1900년대까지
개화 지식인들은 여성 교육의 필요성을 문명한 국민을 교육하는 데에서
찾았다. 그에 비해 3·1 운동을 거친 이후 1920년대 활동한 여성 지식층은
여성을 계몽된 민족의 일원으로 만들고자 했다. 여학생들이 고향에 내려가
전개한 농촌 계몽 사업도 그 출발은 여성에게 한글을 가르치는 것이었다.
여성을 교육기관에 보내 한글과 근대적 지식을 습득하게 하는 것은 여성을
근대 사회체제의 일원으로 자리매김한다는 점에서 중요하다. 하지만
당시 교육제도가 여성들에게 제공한 지식은 여러 가지 한계가 있었다.
식민지인들과 여성들에는 인문학이나 과학적 지식의 본령을 가르치지 않았다.
그나마 기술적 지식조차도 실생활에 쓸모 없는 것으로, 구술문화로 전승되는
지식수준에 못 미치는 것이었다.

「여권통문」, 『황성신문』, 1898.9.8.

1898년 9월 독립협회의 자매단체인 찬양회의
주도로 서울 북촌의 양반 여성 300여 명이 모여
이소사(李召史)와 김소사(金召史)란 이름으로
한국 최초의 여권선언서를 발표하였다.
여학교설시통문(女學校設施通文)'이라고도
한다. 당시 황성신문은 '놀랍고 신기한 일'이라
하여 여권통문을 게재하였고, 독립신문은
정부가 여성 교육에 예산을 써야 한다고
주장하면서 이를 보도하였다. 여권통문은
여성에 대한 주체적 자각의식의 중요성을
주장하며 현실적인 여성 교육의 필요성을
강조하였다.

오백년유) 북촌의 어느 여성 군자 세 분이 개명(開明)에 뜻을 가지고 여학교를 설립하려는 통문이 있기에 놀랍고 신기하여 우리 논설을 빼고 아래에 기재하노라.

대개 사물이 극에 달하면 반드시 변하고, 법이 극에 달하면 반드시 고치는 것은 고금에 당연한 이치라. 우리 동방 삼천리 강토와 열성조(列聖朝) 500여 년의 사업으로 태평성대한 세월에 취해 무사히 지내더니, 우리 황제 폐하가 높고도 넓은 덕으로 왕위에 오르신 후에 국운이 더욱 왕성하여 이미 대황제의 지위에 오르셨도다. 그리하여 문명 개화할 정치로 만기(萬機)를 모두 살피시니, 이제 우리 이천만 동포 형제가 성스러운 뜻을 받아 과거 나태하던 습관은 영구히 버리고 각기 개명한 새로운 방식을 따라 행할 때, 시작하는 일마다 일신 우일신(日新又日新)함을 사람마다

힘써야 함에도 불구하고, 어찌하여 한결같이 귀 먹고 눈먼 병신처럼 옛 관습에만 빠져 있는가. 이것은 한심한 일이로다. 혹 이목구비와 사지 오관(四肢五官)의 육체에 남녀가 다름이 있는가. 어찌하여 병신처럼 사나이가 벌어 주는 것만 앉아서 먹고 평생을 깊은 집에 있으면서 남의 제어만 받으리오. 이왕에 우리보다 먼저 문명 개화한 나라들을 보면 남녀 평등권이 있는지라. 어려서부터 각각 학교에 다니며, 각종 학문을 다 배워 이목을 넓히고, 장성한 후에 사나이와 부부의 의를 맺어 평생을 살더라도 그 사나이에게 조금도 압제를 받지 아니한다. 이처럼 후대를 받는 것은 다름 아니라 그 학문과 지식이 사나이 못지않은 까닭에 그 권리도 일반과 같으니 이 어찌 아름답지 않으리오. 슬프도다. 과거를 생각해보면 사나이가 힘으로 여편네를 압제하려고, 한갓 옛말을 빙자하

여 "여자는 안에서 있어 바깥 일을 말하지 말며, 오로지 술과 밥을 짓는 것이 마땅하다(居內而不言外, 唯酒食施衣)."고 하는지라. 어찌하여 사지 육체가 사나이와 같거늘, 이 같은 억압을 받아 세상 형편을 알지 못하고 죽은 사람의 모양이 되리오. 이제는 옛 풍속을 모두 폐지하고 개명 진보하여 우리나라도 다른 나라와 같이 여학교를 설립하고, 각기 여자 아이들을 보내어 각종 재주를 배워 이후에 여성 군자들이 되게 할 목적으로 지금 여학교를 창설하오니, 뜻을 가진 우리 동포 형제, 여러 여성 영웅 호걸님들은 각기 분발하는 마음으로 귀한 여자 아이들을 우리 여학교에 들여 보내시려 하시거든, 바로 이름을 적어내시기 바라나이다.

9월 1일 여학교 통문 발기인
이소사(李召史) 김소사(金召史)

『대한독립여자선언서』, 1919, 독립기념관 제공

1919년 2월 간도에 있는 애국부인회가
조선 독립을 선언한 대한독립여자선언서이다.
민족지도자 33인이 3·1 독립선언서를 발표하기
전, 여성들이 제국주의에 항거한 역사적
사건이란 점에서 의의가 있다.

, 슬프고 억울하다! 우리 대한 동포시여. 우리 □라 반만년 문명 역사와 이천만의 신성 민족은 □천리강토를 족히 자존할 만하거늘, 침략적 야 □으로 세계의 공법공리(국제법)를 무시하는 저 □본은 제국주의적 만성(蠻性)으로 조국의 흥망 □해를 돌보지 않는 역적들과 협동하여 압박 수 □으로 형식에 불과한 합방을 성립시켰다. 음험 □치하에 우리 이천만 형제자매는 노예와 희생 □이 되어 천고에 씻지 못할 치욕을 받고, 모진 목 □ 죽지 못해 스스로 멸망할 함정에 갇혀서 하루 □일 년 같은 지리한 10여 년을 보냈으니 그동 □의 무한한 고통은 말할 것 없이 우리 동포의 마 □속에 품은 비수와 같다.

필부(匹夫)의 한(恨)은 5월의 서리 같다고 하 □거늘, 하물며 수천만 창생의 억울함과 불평의 □소(哀素)는 지공무사한 상제께서 통촉하심이 □으리오. 고금에 없는 구주대전란(제1차 세계대 □)의 종국에 민본주의로 만국의 평화를 주창하 □ 오늘날 감사하신 남자 사회 각처에서 독립을 □언하고 독립만세한 소리에 엄동설한의 반도강 □이 양춘화풍을 만나 만물이 소생할 시기가 이 □렀다.

아무쪼록 노력에 노력을 거듭하고 열성에 열 □을 더하여 유지(有志)의 출현을 혈성으로 기도 □는 바이며 우리도 비록 규중(안방)에 생활하는 □지몽매하고 신체 연약한 아녀자의 무리이지만 □민이라는 점에서는 다 같으며, 양심은 한가지 □다. 노력이 뛰어나고 지식이 고명한 영웅호걸

도 뜻을 이루지 못하고 억울하게 이 세상을 마친 자들이 허다하지만, 비록 지극히 몽매한 필부라 도 열성이 극에 달하면 반드시 원하는 바를 이루 는 것은 명백한 천리(天理)이다.

우리 여자 사회에서도 동서를 막론하고 후생 의 모범이 될만한 숙녀현원이 많으니, 지금 우리 가 본받을 만한 자를 말하자면 서양 사파딜(스파 르타)이라 하는 나라의 사리 부인은 농가 출생으 로 아들 여덟 명을 낳아 국가에 바쳤더니 전장에 나가 승전은 하였으나 불행히 여덟 아들이 다 전 사한지라. 부인은 그 참혹한 소식을 듣고 조금도 슬퍼하지 않고 춤추며 노래하여 가라대 「사파달 사파달아 내 너를 위해 여덟 자식을 나았다」하였 고, 이탈리아의 메리아 부인은 청누(화류계) 출신 으로 이태리가 타국 치하에 있음을 분개해 재정 방침을 연구하며 청년사상을 고취하여 백번 꺾 여도 굽히지 않는 지개와 신출귀몰하는 수단으 로 마침내 독립전쟁을 지시했다. 그러나 불행히 도 열렬한 뜻을 다 이루지 못하고 이 세상을 영별 할 때에 감은 눈을 다시 뜨고 「제군 제군아 국가 국가…」라는 비장한 유언에 삼 년의 격렬한 피가 일시에 끌어죽기로써 맹세하여 이태리의 독립이 그 날로 완성 되었다.

우리나라 임란 때에 진주의 논개, 평양의 화 월(花月) 또한 화류계 출신으로 용력이 무쌍한 적 장 청정(가토 기요마사)과 소섭(고니시 유키나 가)을 죽여 국가를 다시 붙든 공이 두 분 선생의 힘이라 하여도 과언이 아니다. 우리도 이러한 급

한 때를 당하야 겁나의 구습을 파괴하고 용감한 정신을 분발해서 이러한 여러 선생을 본받아 의 리의 전신갑주를 입고 신력의 방패와 열성의 비 수를 잡고 유진무퇴(有進無退)하는 신을 신고 일 심으로 일어나면 지극히 자비하신 하나님이 하 감하시고 우리나라 충혼 열백이 명명 중에 도우 시고 세계만국의 공론이 없을 것이니 우리는 주 저할 것이 없으며 두려울 것도 없다.

살아서 독립의 기치하에 활발한 신국민이 되 어보고, 죽어서 구천지하에 이러한 여러 선생을 좇아 수고함이 없이 즐겁게 모시는 것이 우리 제 일의 의무가 아닌가. 마음속 깊은 곳에서 솟는 눈 물과 충곡에서 나오는 단심으로써 우리 사랑하는 대한동포에게 엎드려 고하노니 동포 동포여 때 는 두 번 이르지 아니하고 때를 놓치면 아무 일도 안 되니 속히 분발할지어다. 동포 동포시여.

대한독립만만세

기원 사천이백오십이년 이월 일

김인종 김숙경 김옥경
고순경 김숙원 최영자
박봉희 이정숙 등

「여성에 대한 일체차별금지」, 1929.7.25
『동아일보』

근우회는 1927년 5월 27일 조직된 여성
항일단체다. 근우회는 일제로부터의 해방을
위한 운동을 펼쳤을 뿐만 아니라 남성 중심적
봉건사회를 타파하고 여성의 단결과 지위를
향상하고자 했다.

근우회 행동 강령

1 여성에 대한 사회적 법률적 일체 차별 철폐
2 일체 봉건적인 인습과 미신 타파
3 조혼 폐지 및 결혼의 자유
4 인신매매 및 공창(公娼) 폐지
5 농민 부인의 경제적 이익 옹호
6 부인 노동의 임금 차별 철폐 및 산전 산후 임금 지불
7 부인 및 소년공(少年工)의 위험 노동 및 야근 폐지

『근우회 강령과 규약』, 1929, 독립기념관 제공

『근우』창간호, 표지화: 안석주, 근우회,
1929.5., 권진규미술관 소장

『여자계(女子界)』, 여자계사, 1917.12.,
아단문고 제공

1917년 일본 여성 유학생 친목회가 펴낸
동인지로, 1914년 남성 유학생들이 창간한
『학지광』의 자매지라 할 수 있다.
일본 전역의 여성 유학생들을 잇는 매개체
역할은 물론, 여성 잡지가 발행되지 않던 당시
조선에서도 판매되어 여성해방의 자각을
촉구하는 계몽지로서 역할을 하였다.

『신여자(新女子)』 제4호, 신여자사, 1920.6.,
아단문고 제공

1920년 3월에 창간된 여성 잡지로 남성 문인이
주도했던 기존의 여성 잡지와는 달리 편집인
전원이 여성이었다. 총 4권으로 폐간됐으나
발행인 김일엽(1896~1971)이 『신여자』를 통해
여성 계몽과 평등, 사회 참여, 교육의 필요성을
촉구하여 1920년대 신여성운동의 단초를
제공했다.

라

혜석(羅蕙錫) 작사
우용(白禹鏞) 작곡

는 인형(人形)이었네
버지 딸인 인형으로
편의 아내인 인형으로
세의 노리개였네.
라를 놓아라
순히 놓아다고
은 장벽(墻壁)을 헐고
은 규문(閨門)을 열고
유의 대기(大氣) 중에
라를 노하라
는 사람이라네
편의 아내 되기 전에

자녀의 어미 되기 전에
첫째로 사람이라네
나는 사람이로세
구속(拘束)이 이미 끊쳤도다
자유(自由)의 길이 열렸도다
천부(天賦)의 힘은 넘치네
아아, 소녀들이어
깨어서 뒤를 따라오라
일어나 힘을 발하여라
새날의 광명이 비쳤네

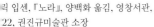

릭 입센,『노라』, 양백화 옮김, 영창서관,
'22, 권진규미술관 소장

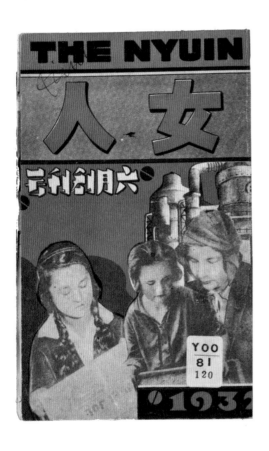

『여인(女人)』창간호, 비판사, 1932.6.,
서울대학교 중앙도서관 소장

『여인(女人)』, 비판사, 1932.7.,
권진규미술관 소장

『여성(女聲)』 창간호, 경성여성사, 1934.4.,
○울대학교 중앙도서관 소장

서동진, ‹소녀좌상›, 1924, 종이에 수채,
33.3x25cm, 개인 소장

화학당 초기의 학생들›, 1900년대 초,
화역사관 제공

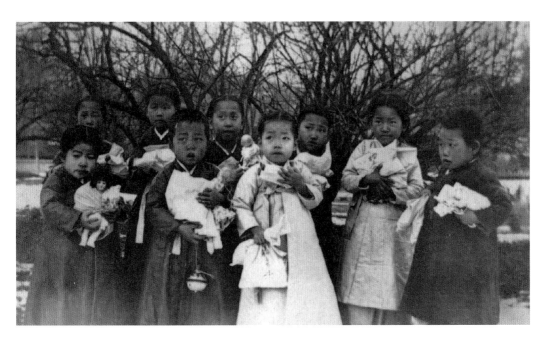

리스마스 선물을 받은 이화학당 학생들›,
00년대 초, 이화역사관 제공

·이화의 교육으로 딸의 더 나은 삶을 바라는
어머니들의 수업참관·, 1900년대 초,
이화역사관 제공

‹교양교육›, 1910년대, 이화역사관 제공

‹음악 수업›, 1920~30년대, 이화역사관 제공

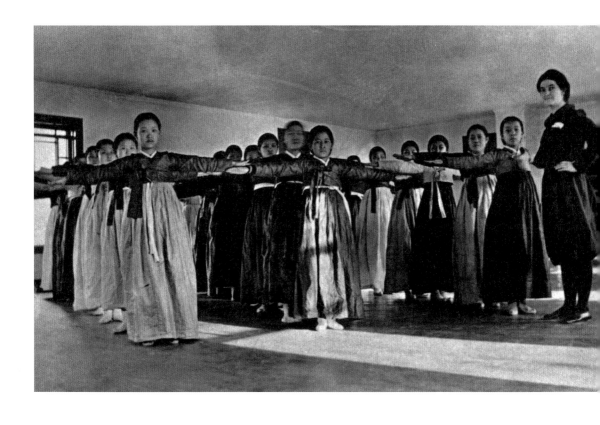

‹조끼허리 치마의 체육복을 개량한 월터 선생›,
1900년대 초, 이화역사관 제공

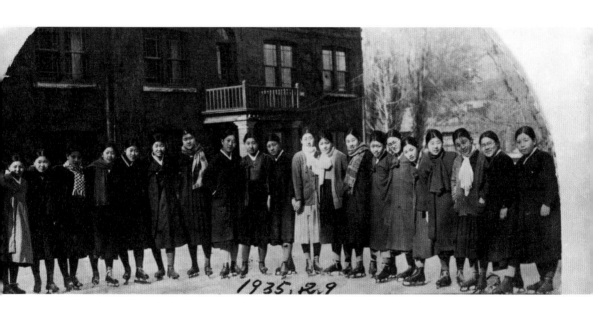

스케이트〉, 1920~30년대, 이화역사관 제공

‹여학생들(진명여자고등보통학교)›,
1920-30년대, 사진아카이브연구소 제공

‹여학생›, 1920-30년대,
사진아카이브연구소 제공

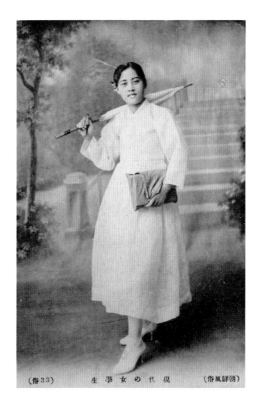

(俗33)　　現代の女學生　　(朝詳風俗)

신여성 차림의 여학생›, 연도미상,
부산박물관 제공

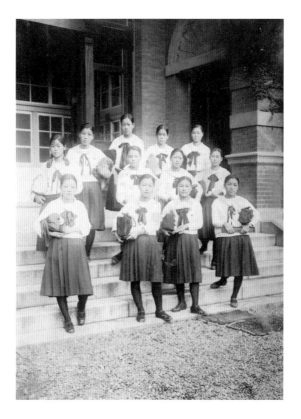

주관과 책보를 든 여학생들›,
1920-30년대,
사진아카이브연구소 제공

누가 그런 **헌 겨**

첩노릇이나 했지

염상섭,「너희는 무

Who'd take a **spen**

concubine like you

Yeom Sangseop, "Wha

김도희, 조영주, ‹신 여성독본(新 女性讀本)›,
2017, 3채널 영상, 작가 소장

여학생과 신여성의 이미지는 새로운 근대적
풍경을 마주한 선망, 혼란과 두려움을 통해
끊임없이 재정의되었다. 여성에게 모순된
이미지를 요구하며 평가와 제약의 대상으로
머물 것을 강요했음은 당시 매체에서 쉽게
확인할 수 있다. 3채널 비디오로 구성된 이
작품은 중앙 화면에서는 식민지 근대 여성을 둔
텍스트들을 읽을 수 있다. 그 왼편의 단발머리
여학생은 이 중 일부 구절을 단조롭게 읊고

있고, 오른쪽 화면에는 다양한 여성의 무릎 아래
다리가 차례로 지나간다. 여성을 눈웃깃거리나
놀림의 대상으로 전락시키는 단어를 낭독하는
앳된 목소리는 시적 운율을 통해 이러한
의식을 반문하며 좁은 이미지에 갇힐 수 없는
인간 존엄을 시사한다. 동시에 감시와 제약을
무시하듯 느린 춤을 추는 여성의 다리들은
각자의 자유와 욕망을 포기하지 않은 활기와
생명력을 전한다.

모양으로 남의

he's been a

자유연애

문명개화를 주창한 조선의 신지식층은 부모가 자식의 배우자를 선택하는
관습을 '전제 결혼', '매매혼', '강제 결혼'이라고 칭하면서 타파해야 할
대표적인 구질서, 구습으로 보았다. 잡지에 소개된 실화와 수기 중 대다수가
여성들이 받는 고통의 원인을 조혼이나 매매혼에서 찾았다. 또한 집안에서
맺어준 부인을 고향에 두고 유학 나온 도회지에서 살림을 차린 남성들이
많았고, 이른바 '제2 부인'으로 살아가는 신여성도 있었다. 이것이 1910년대
말에서 1920년대 초까지 자유연애가 결혼의 자유를 의미했고, 구질서와의
가장 격렬한 단절의 상징으로 여겨진 이유이다. 자유연애를 실천하는
신여성들에 대한 공격에 남성들이 동조하면서 남녀 신지식인층 사이를
이어주던 연대는 깨졌다. 이를 잘 보여주는 것이 나혜석의 연애, 결혼, 이혼,
그리고 사회적 죽음의 과정이다.

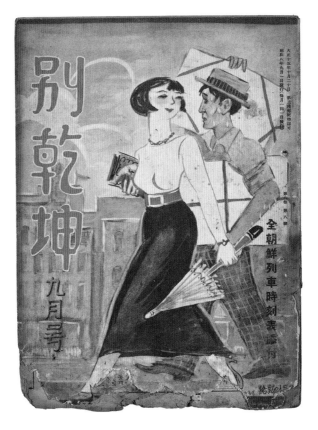

『별건곤』, 개벽사, 1933.9., 오영식 소장

노자영, 『사랑의 불꽃』, 표지화: 안석주, 1925, 오영식 소장

광수, 『사랑』, 표지화: 정현웅, 1942, 오영식 소장 김남천, 『사랑의 수족관』, 1940, 오영식 소장

『남편찾아만주』, 세창서관, 1961.12.

『동정의 미인』, 세창서관, 1952.3.

『만월대』, 영화출판사, 연도미상

『며느리의 죽음』, 세창서관, 1961.12.

『무정한 미인』, 세창서관, 연도미상

『사랑에 속고 돈에 울고』, 세창서관, 1962.12.

『장한몽』, 영화출판사, 1961.10.

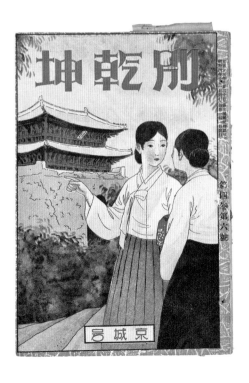

『별건곤』, 개벽사, 1929.9. pp. 90~91., 권진규미술관 소장

예술가의 연애와 결혼

1920년대 이후 신가정론이 대두되면서 연애결혼, 부부 중심의 핵가족,
남편은 일터, 주부는 가정이라는 성별 역할 분리는 '원만한 가정'을 만드는
이상적 결혼상으로 자리 잡아갔다. 대가족제의 인습을 벗어나 근대적 자아와
개성을 찾고자 했던 예술가들의 연애담과 구여성 대신 신여성을 택한 결혼은
대중들에게는 새로운 관심과 선망의 대상이 되었다. 진명여고보 출신
유갑봉과 이쾌대, 시인 이상의 연인이었던 김향안과 김환기, 의상디자인
전공의 김옥순과 천재 화가 이인성의 낭만적 연애, 청각장애가 있었던
김기창과 동경의 여자미술학교(당시 여자미술전문학교) 출신 박래현과의
파격적인 결혼 등 미술가들의 자유연애와 단란한 결혼생활은 대중들의 선망의
대상이자 이상적 부부상의 예로 대중들에게 소개되곤 했다. 신가정 속의
여성에게 제시된 모범적 상은 살림 잘하고 신구를 절충하여 가정을 원만하게
운영하는 양처이자 현모였다. 나혜석이 이러한 결혼관을 벗어나 파국을 맞은
예술가라면 박래현은 양처와 화가를 병행한 슈퍼우먼 예술가상을 만들어냈다.

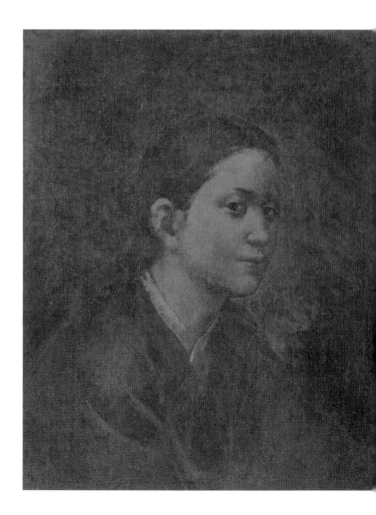

이쾌대, ‹여인의 초상›, 1940년대,
캔버스에 유채, 45.5×38cm,
국립현대미술관 소장

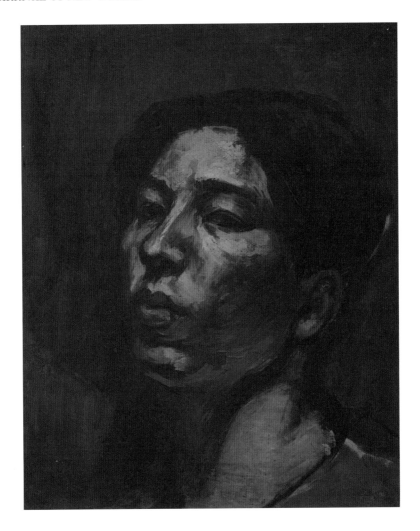

이쾌대, ‹자화상›, 1930년대, 목판에 유채,
7×38cm, 개인 소장

이쾌대, ‹이쾌대가 유갑봉에게 쓴 편지› (일부),
도미상, 종이에 연필, 개인 소장

오!
어여쁜 아가씨여
오!
나의 귀여운 천사여!
나는 지금 안타까움을 이기지 못하여서
오직 책상 앞에 우두커니 앉아서
무아몽중(無我夢中)에 있습니다.
사랑하는 나의 귀동녀(貴童女)여!
당신은 왜 그다지 나의 마음을 끕니까.
무어라고 형언할 수 없는 향기가 솟아나며
하늘나라 어린애들이 우리 두 사람
머리 위에서 날면서 행복의 씨를
뿌려주는 것 같습니다.

오! 갑봉 씨!
나는 몸부림 날 만큼 당신이 안타까워요.

〈김환기가 김향안에게 보낸 편지〉, 1955,
종이에 펜, 채색, 40×80cm, 환기미술관 소장
ⓒ 환기재단·환기미술관

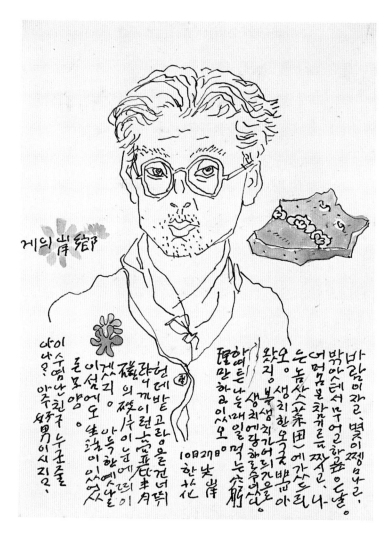

바람이 잘, 별이 쨍쨍한 날.
바깥에서 무얼 하기 좋은 날.
어머님은 참기름 짜시고,
나는 채소밭(菜田)에 갔더라오.
상추 한 움큼 뽑아왔지.
봄 상추가 어디 가을 상추에 당할 수 있나.
하여튼 나는 매일 먹는 궁리(窮理)만 하고 있소.

10月 27日
한낮 화안(花岸)

한데 밭고랑을 건너뛰려니까
이런 고려청자(高麗靑磁)의 파편(破片)이
눈에 띄겠지.
아득한 옛날이 섬에도 생활이 있었든 모양.
이 수염 난 친구 누군 줄 아나?
아주 호남(好男) 이시지?

향안(鄕岸)에게

1955년 파리(巴里)에서 처음 성탄일(聖誕日)을
맞이하는 나의 향(鄕)에게
행복(幸福)과
기쁨이 있기를 마음으로 바라며
진눈깨비 날리는 성북산협(城北山峽)에서
으스러지도록 끌어안아준다, 너를.

나의 사랑 동림(東琳)이 ― 수화(樹話)

君が‥愛する唯一人のあご‖君は 頭と
眼が‥ます〜 さえて 自信あって
あって あ‖あまって ピカ〜と
かがやく 頭と眼光で 制作を 制作
表現又表現しつづけてゐますよ
阝E‖無くすばらしく‥‥
阝E‖無くやさしい‥‥
私だけの すばらしくやさしい
私の天使よ‥‥ 首をはりきって
益々げんきで がんばってね.

‥ず 頑工李仲燮 君は
最愛の 賢妻南德子を幸福の
天使に 高く 芳しく 高く
はりあげて みせます.

内信滿々
私は 吾達と 善良な
すべての 人々の 為に 真に
新しい表現を 又大表現
をつづけてゐます。

私の最愛の妻南德天使 ばんざい〜

]중섭, ‹부인에게 보낸 편지›, 1954.11.,
;이에 잉크, 색연필, 26.5×21cm,
[립현대미술관 소장

당신이 사랑하는 유일한 사람 이 아고리는
머리가 점점 더 맑아지고 눈은 더욱더 밝아져서,
너무도 자신감이 넘치고 또 흘러넘쳐
번득이는 머리와 반짝이는 눈빛으로 그리고
또 그리고 표현하고 또 표현하고 있어요.
끝없이 훌륭하고…
끝없이 다정하고…
나만의 아름답고 상냥한 천사여…
더욱더 힘을 내서 더욱더 건강하게 지내줘요.
화공 이중섭은 반드시 가장 사랑하는 현처
남덕 씨를 행복한 천사로 하여 드높고 아름답고
끝없이 넓게 이 세상에 돋을 새김해
보이겠어요.
자신만만 자신만만
나는 우리 가족과 선량한 모든 사람들을
위해서 진실로 새로운 표현을, 위대한 표현을
계속할 것이라오.
내 사랑하는 아내 남덕 천사 만세 만세.

이인성, ‹여인초상›, 1940년대 초,
캔버스에 유채, 25.2×21cm, 권진규미술관 소장

오지호, ‹처의 상›, 1936, 캔버스에 유채,
72×52.7cm, 국립현대미술관 소장

‹나혜석과 김우영의 결혼 사진›, 1920,
수원시립아이파크미술관 제공

‹정찬영과 도봉섭의 결혼 사진›, 1930,
유족 소장

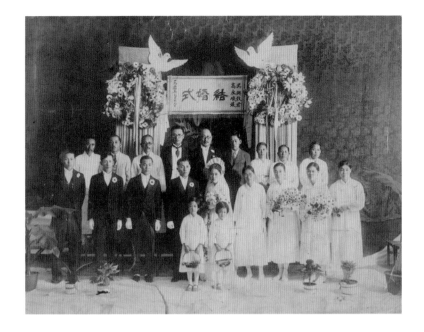

'결혼기념사진', 1934, 한미사진미술관 제공

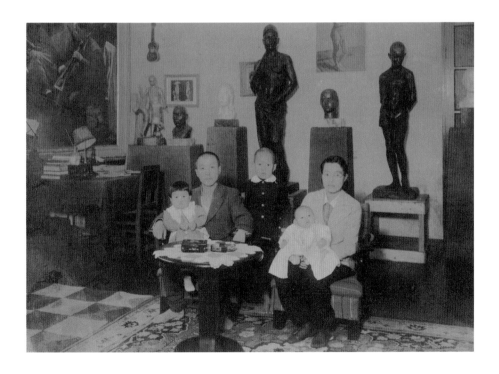

조각가 김경승 가족사진', 1930년대,
한미사진미술관 제공

나혜석, 「김일엽 선생의 가정생활」,
『신여자』 4호, 1920.6., 아단문고 제공

1 이 짧은 밤에도 열두 시까지 독서
2 부글부글, 푸푸 이것을 두고 시를 지어
3 손으로 바느질, 머리로는 신여성 잘 살 생각
4 밤새 궁구(窮究)하여 새벽 정신에 원고를
　쓰고

[1] 어수선이 담을 뛰어 넘어서
— 이 밤중에 계집년이 담을 넘다니? 응-저놈이
　그놈이엿다!!
— 애고 숨막혀. 엇재 음성이 아버지 갓해!!
— 얼골을 가리면 모하나? 흥 맛좀 보여볼가

[2] 마리아 부친을 엄벙뗑 하고차니
— 억쿠-이년석 늙근이를…
— 저이가 아버지면 엇지해요…
— 별소리를 다해 왜 내가 몰라서! 흠…

[3] 골탕을 먹은 그는 별르긴 햇스나
— 이놈! 내가 얼골을 가렷기로 늙은이를 몰라
　봐?!
— 너로 인하야 내 딸이 흘교(퇴학)를 당했다!
　이놈!
— 애고머니 아버지가 그리섯네
— 아-새벽별은 마리아의 눈갓도다-

[4] 마리아 말에 결혼을 허락하얏다
— 아-하날엔 서광이 밋췜이여. 날이 밝도다
— 그러면 고당에서 아버님이 고리대금은
　안이한다고 그럿게. 결혼을 해줘요.
— 엥-고약한 것. 도망만 하지 마러

마리아의 반생」(연애생활 13회), 『시대일보』,
925.11.4.

가정보감

딱지본 소설과 출판 형태가 유사한 일종의
가정백과사전이다. 주로 한글과 셈법, 척독(尺牘:
각종 편지 쓰기 양식), 관혼상제 등의 의례
절차를 비롯해 각종 행정 서식과 술수(術數:
점치는 법과 택일, 해몽 등), 응급처치, 지리 정보
등 실용적인 목적의 내용들을 담고 있다.

『특별가정요람』, 태여서관, 연도미상

『최신언문가정보감』, 전문서관, 1933.9.

『주부의 임무』, 조선금융조합연합회, 1935.8.

『이상의 주부』, 발행처 미상, 1924.8.

『어머니독본』, 남창서관, 1942.12.

『결혼독본』, 경찰교양협조회, 1949.5.

『결혼문답』, 여성계사, 1955.1. pp. 104~105., 권진규미술관 소장

신여성과 기생

관기제도의 소멸 이후 근대기를 살아갔던 기생은 근대의 유흥문화
속에서 시각적 볼거리의 대상이자 성 상품으로 전락하기도 했고, 패션,
영화, 대중가요, 춤 등의 분야에서 새로운 문화를 흡수하면서 대중문화를
주도하기도 하는 등 복합적 양상을 띠었다. 1920년대 여학생 집단이 새로운
여성군으로 등장한 이후, 뾰족구두에 통치마 차림을 한 기생이 여학생과
구별되지 않는 것 자체가 사회적 논란이 되는가 하면 철폐되어야 할 구습으로
배타시 되었다. 교육받지 못한 여성, 그리고 기생으로 대표되는 구여성과
교육받은 신여성 간의 이분법적 대립은 원시와 문명, 전통과 근대 간의 대립,
갈등을 담고 있었다. 미술전람회 속에 기생이 재현될 때는 기생 존재 자체가
아니라 조선 춤, 또는 지켜야 할 조선 전통과 동일시되는 한에서였다.

‹기생 김영월(金英月)›, 연도미상,
부산박물관 제공

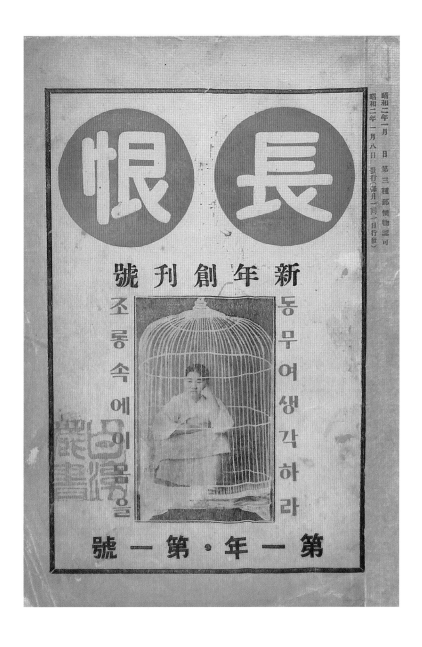

1927년 경성의 권번(券番, 기생조합)에서
활동하던 기생들이 주요 필자로 참여하여 발간한
최초의 기생 잡지다. '오랜 한(長恨)'이라는
제목이 보여주듯, 이 잡지는 기생들이 겪은
신분적, 성적 차별을 토로하고 기생의 불행한
삶을 야기한 제도적 모순을 비판하며, 부인
해방운동, 남녀평등, 공창 폐지 운동 등 근대적
여성운동의 흐름 속에서 기생의 입지에 대해
고민하는 글을 실었다.

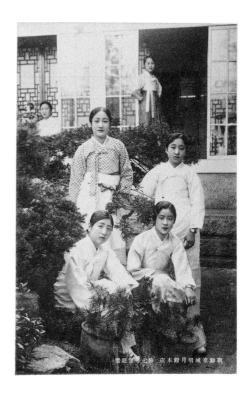

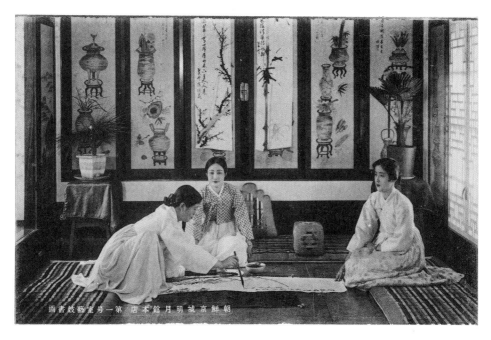

‹명월관 본점 사진 엽서›, 1930년대,
서대식 소장

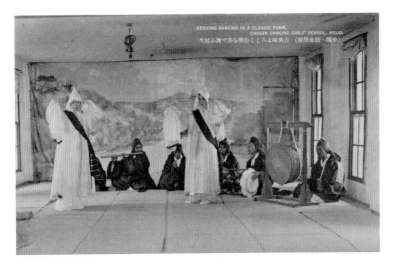

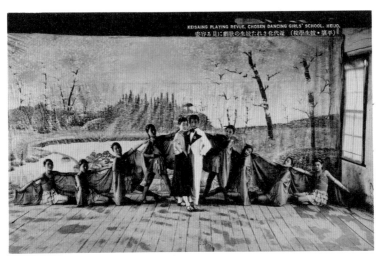

「양기생학교 사진 엽서」, 1941.4.,
대식 소장

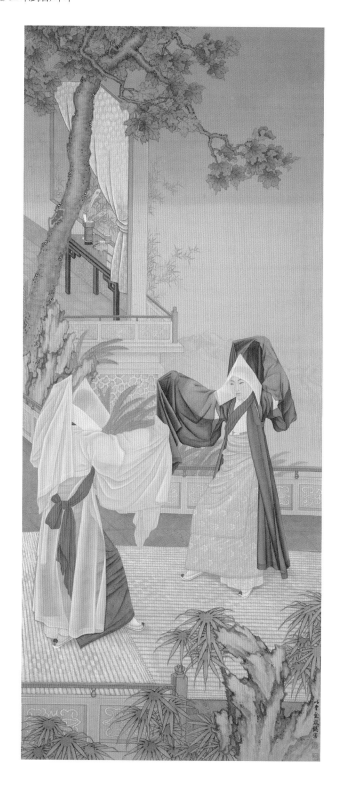

김은호, ‹미인승무도›, 1922, 비단에 채색,
272×115cm, 플로리다대학 사무엘 P. 하른 미술관
소장(제임스 A. 판 플릿 기증)

우성, 〈승무도〉, 1937, 비단에 채색,
8×161cm, 국립현대미술관 소장

이유태, ‹여인삼부작(女人三部作): 지(智)›, 1943,
종이에 수묵담채, 198×142㎝,
삼성미술관 리움 소장

│유태, ‹여인삼부작(女人三部作): 감(感)›, 1943,

│종이에 수묵담채, 215×169cm,

│삼성미술관 리움 소장

심형구, ‹포즈›, 1939, 캔버스에 유채,
115×87cm, 국립현대미술관 소장

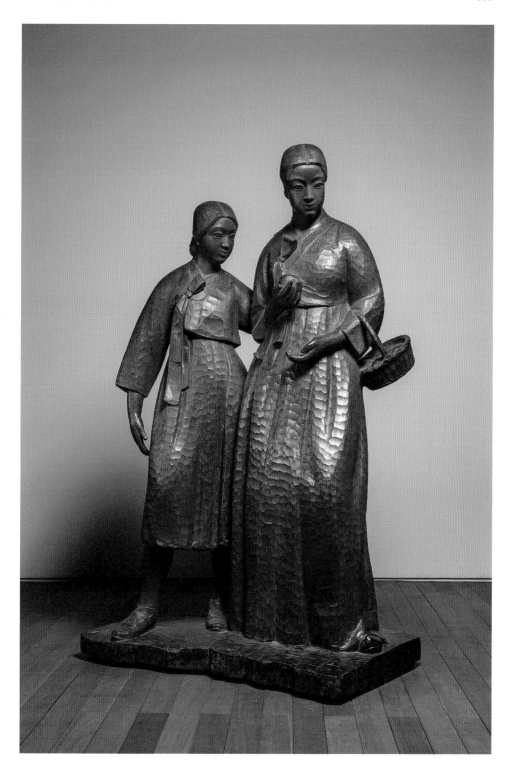

윤효중, 〈사과를 든 모녀상〉, 1940년대, 나무,
70×102×66.5cm, 서울대학교미술관 소장

내가
그림이요
그림이
내가 되어
I AM PAINTING,
AND PAINTING,
BECOMES I

2부: 내가 그림이요 그림이 내가 되어[*]

근대기 여성교육은 부덕을 기르고 국민으로서의 역할을 강조하는 현모양처 교육이었다. 소학교에서 여자미술학교에 이르기까지 정절과 순종, 근면, 성실 등의 규범을 양처의 역할로 가르쳤던 상황에서 여성이 미술가가 되는 것은 쉬운 일이 아니었다. 근대기 여성들에게 화가가 된다거나 도화교사가 되는 것은 잊혀졌던 자기를 찾는 행위이며, 자기의 능력을 자각하는 행위이자, 여성에게 허용 가능한 사회적 활동이었다. 1910년대를 전후로 미술계에서 활동한 첫 여성은 기생 출신의 서화가들이었다. 이들은 사군자나 서예에 특기를 보였는데, 제 11회 조선미술전람회부터 서예 및 사군자부가 제외되는 등 점차 미술의 범주에서 배제되면서 기생이라는 특수한 신분과 맞물려 근대적 의미로서의 화가로는 인정받지 못했다.

　　　1920년대부터 기생 서화가들 대신 고급 미술의 영역에 자리 잡은 것은 여학교나 미술학교 출신의 신여성 집단들이다. 동양화가로는 정찬영, 정용희, 이옥순, 이현옥, 배정례 등이 조선미술전람회를 통해 활동했으며, 1940년대 박래현, 천경자가 동경의 여자미술학교(당시 여자미술전문학교)를 졸업하고 들어와 신세대 동양화가로 주목받았다. 서양화가로는 나혜석, 이갑향, 나상윤, 정온녀 등 주로 동경의 여자미술학교 출신들이 활동했다. 그러나 여성의 경우 화가는 극소수에 불과하며 대부분은 공예, 특히 자수 전공자가 많았다. 해방 이후 자수가 미술의 영역에서 배제됨에 따라 수많은 여자미술학교 출신들의 자수 관련 활동이 근대미술의 역사 속에서 누락되었다는 것은 근대기 한국미술의 또 다른 이면이다.

❀

내 생활 중에서 그림을 제해놓으면 실로
…풍경이다. 사랑에 목마를 때 정을 느낄 수도
…고, 친구가 그리울 때 말벗도 되고, 귀찮을 때
…즐거움도 되고, 괴로울 때 위안이 되는 것은 오직
… 그림이다. 내가 그림이요 그림이 내가 되어
…림과 나를 따로따로 생각할 수 없는 경우에
…지는 것이다."(나혜석, 「미술 출품 작품 중에」,
조선일보』, 1926. 5. 20.)에서 발췌한 것이다.

예술가로서의 기생

기생은 조선시대까지 노래와 춤 등 예술의 중추적 역할을 담당하던
존재였으나 20세기 초, 이전의 신분제도에서 벗어나게 되면서 새로운 역할을
부여받았다. 전통 예술을 전승하는 한편, 외부로부터 새로 유입된 예술을
받아들이는 전통과 근대의 가교와 같은 역할을 하게 된 것이다. 당시 기생들
가운데에는 서화연구회, 서화미술회와 같은 사설 교육기관이나 권번(券番)
등에서 사군자 및 서예를 배운 뒤 서화가로 입문한 경우도 있었다. 그들은
1910년대 공진회, 박람회, 휘호회 등에, 1920년대 이후에는 조선미술전람회,
서화협회전에 참가하며 존재감을 드러냈다.

함죽서, ‹묵란›, 연도미상, 종이에 수묵,
129×35cm, 개인 소장

김능해, <묵란>, 연도미상, 종이에 수묵,
148.7×39.2cm, 개인 소장

금홍, <석란>, 1935, 종이에 수묵,

⬛0×34.7cm, 개인 소장

정찬영, ‹금계유중(金鷄遊中)›, 1933,
비단에 채색, 140×50cm, 유족 소장

정찬영(鄭燦英, 1906-1988)은 1906년 평양
태생으로 1925년 경성미술전문학교에 입학하게
되면서 그림에 입문하였다. 1926년 당시
채색화가로 저명했던 이영일로부터 그림을
배우게 되면서 이후 작품 세계의 가닥을 분명히
할 수 있었다. 그녀는 스승의 화풍을 기반으로
한 세밀한 채색화조화를 통해 제8회(1929),
제9회(1930) 조선미술전람회에 입선하며

두각을 나타냈으며, 제10회 서화협전(1930),
제10회 조선미술전람회(1931)에서 각각
특선, 제14회 조선미술전람회에서 창덕궁상을
수상하며 기성작가로 자리매김하게 되었다.
1930년 도봉섭과의 결혼 이후에도 작품 활동을
지속하며 조선미술전람회에 출품하였던 점은
전근대의 여성과는 차별되는 신여성으로서의
면모를 보여준 것이라고 볼 수 있다.

찬영, ‹공작›, 1935, 비단에 채색,
4.2×49.7cm, 국립현대미술관 소장

정찬영, 〈공작〉, 1937, 비단에 채색(4폭 병풍),
173.3×250cm, 유족 소장

정찬영, ‹'한국산 유독식물'을 위한 밑그림›,
1933, 종이에 채색, 125.5×85.8cm, 유족 소장

찬영, ‹여광(麗光)›(선전 16회 입선) 기념 엽서,
31, 유족 소장

배정례, ‹봄›, 1950, 종이에 채색,
136×102cm, 고려대학교박물관 소장

숙당 배정례(淑堂 裵貞禮, 1916~2006)는 충북
영동 출신으로 일본미술학교를 수료했고,
가와바타화학교(川端畵學敎) 동양화과를
졸업한 이후 화가의 길로 들어서셨다. 귀국
이후에는 이당 김은호로부터 그림을 배웠다.

1940년 조선미술전람회에 출품하면서
작품 활동을 시작하였는데, 1943년부터는
김은호의 낙청헌(絡靑軒) 화실 문하생 모임인
후소회(後素會) 일원으로도 활동했다.
1947년에는 후학 양성을 위해 혜화동에
여자동양화연구소를 설립하기도 했다.

이현옥, ‹나무 숲속의 새들›, 1950,
종이에 수묵담채, 116×146cm,
국립현대미술관 소장

동초 이현옥(東初 李賢玉, 1909~2000)은
1909년 충북 진천 태생으로
숙명여자고등보통학교 재학시절 산수화가
이상범으로부터 그림을 배우게 되면서
작가로 입문하게 되었다. 1936년 제16회
조선미술전람회 입선을 시작으로 두각을
나타내었는데, 이후에는 중국으로 건너가
상해미술전과학교에서 1944년까지 유학하는 등

이채로운 이력을 남기기도 했다.
그녀는 스승 이상범을 계승한 산수화로 작품
세계를 일구어갔는데, 유화와 같은 강한 표현력,
짙은 채색을 가미한 점 등에서 차이를 보여준다.
20세기 이전 여성 화가들에게 주요 장르였던
화조화를 벗어나 남성적 장르로 인식되었던
산수화로 작품 세계를 개척해갔다는 점에서
새로운 면모를 엿볼 수 있다.

조시비미술대학(女子美術大學)

1900년 설립된 '사립여자미술학교'는 당시 유일한 사립미술전문학교로 여자미술교육에 많은 역할을 했다. 1919년 '여자미술학교'로, 1929년 '여자미술전문학교'로 개칭되었다가 1948년 '조시비미술대학(여자미술대학)'으로 개편되어 현재에 이른다. 초기 한국 여성 작가, 교육자, 디자이너 등을 다수 배출하였으며, 나혜석, 박래현, 천경자 등이 모두 이 학교 출신이다. '여자미술학교'의 한국인 입학생은 180~200여 명에 이르며, 졸업생 120여 명 중 80%가 자수과 출신이다.

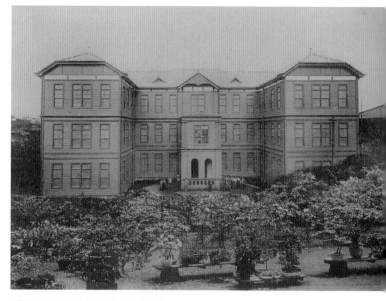

‹당시 여자미술학교의 교사(校舍)›, 1915,
조시비미술대학 역사자료실 제공

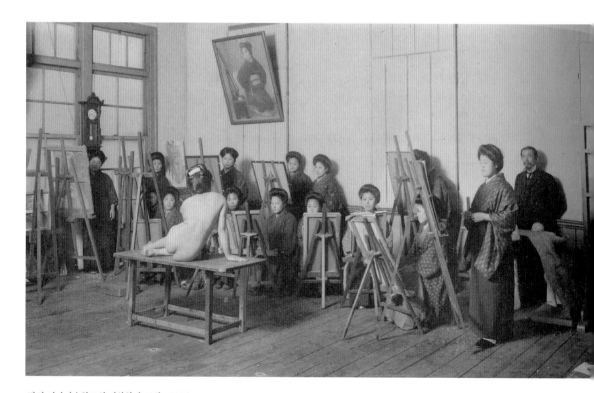

‹당시 여자미술학교의 서양화과 교실›, 1915,
조시비미술대학 역사자료실 제공

〈당시 여자미술학교의 기숙사 사감실〉, 1915,
도시비미술대학 역사자료실 제공

〈당시 여자미술학교의 기숙사실〉, 1915,
도시비미술대학 역사자료실 제공

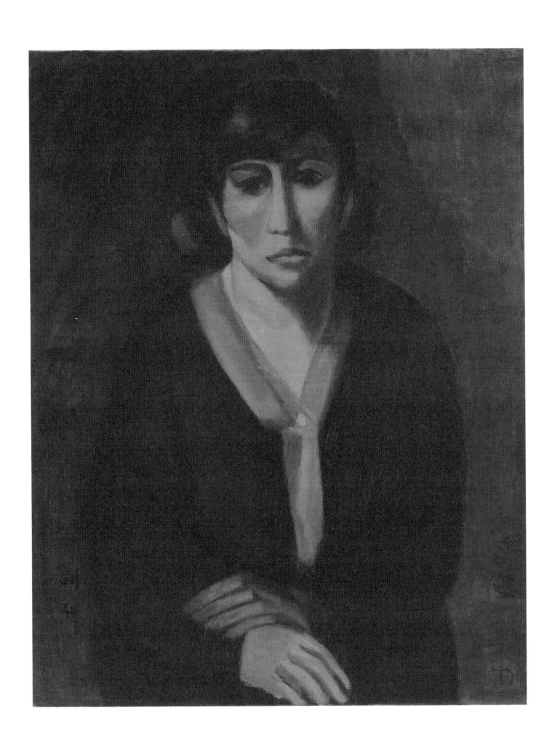

나혜석, ‹자화상›, 1928 추정, 캔버스에 유채,
88×75cm, 수원시립아이파크미술관 소장

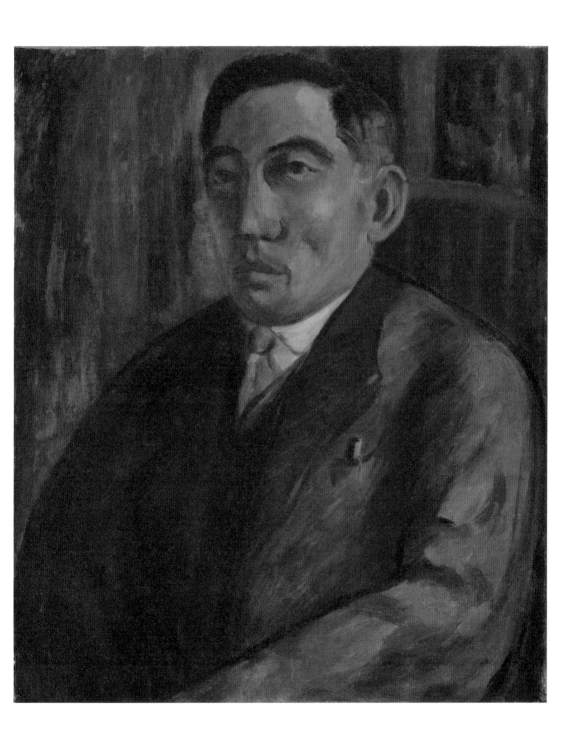

나혜석, ‹김우영 초상›, 1928 추정,
캔버스에 유채, 79×70.7cm,
수원시립아이파크미술관 소장

나상윤, ‹동경제대 구내풍경›, 1927,
캔버스에 유채, 38.1×45.8cm,
국립현대미술관 소장

나상윤(羅祥允, 1904~2011)은 나혜석, 백남순을
잇는 한국 초기 여성 화가 중 한 명으로, 서양화가
도상봉(都相鳳, 1902~1977)의 아내이기도
하다. 동경의 여자미술학교 서양화과 선과에
1925년 입학, 1927년 중퇴하였다. 유학 시절
그린 ‹동경제대 구내풍경›(1927)이 1930년
조선미술전람회에서 입선한 이력을 지니고
있다. 그러나 그녀는 작품 활동보다는 후진
양성에 관심이 많았던 탓에 1931년 남편과
숭삼화실을 개설하고 미술교육에 앞장섰다. 이후
1933년에는 여자부를 신설하기도 했는데 이는
그녀가 여성 작가의 육성에 주목했음을 알려준다.

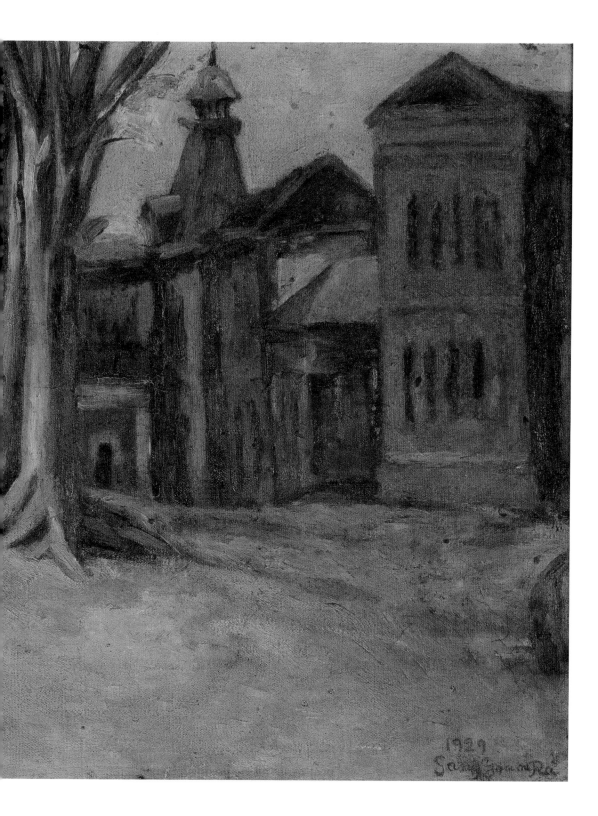

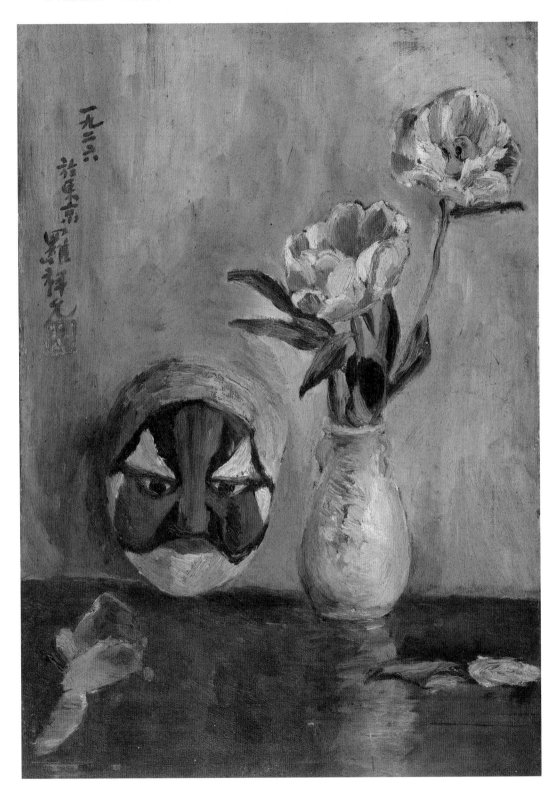

나상윤, ‹가면이 있는 정물›, 1926,
캔버스에 유채, 33×23.5cm,
국립현대미술관 소장

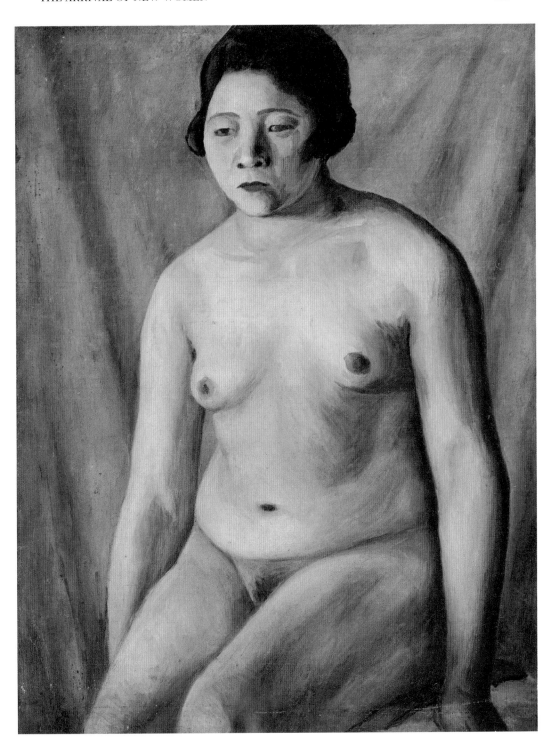

나상윤, 〈누드〉, 1927, 캔버스에 유채,
62.5×45.4cm, 국립현대미술관 소장

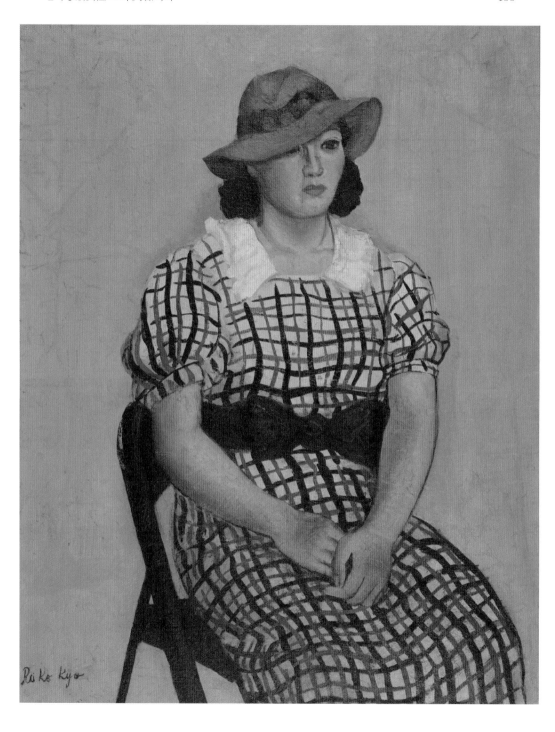

이갑향, ‹격자무늬 옷을 입은 여인›, 1937,
캔버스에 유채, 112×89cm,
국립현대미술관 소장

이갑향(李甲鄉)은 1930년대 후반 조선미술전람회 서양화부에서 나혜석에 이어 두각을 나타냈던 여성화가다. 경성 출신으로 숙명고등여학교를 졸업한 후 1933년 동경의 여자미술학교(당시 여자미술전문학교) 고등과 서양화부에서 수학하였으며 1936년 졸업과 함께 귀국했다. 이후 조선미술전람회에서 ‹부인상›, ‹자화상›, ‹격자무늬 옷을 입은 여인›, ‹휴식› 등이 입선하면서 주목을 받았으며, 1939년에는 일본에서 제2회 광풍회에 출품한 ‹여자 입상›으로 입선하기도 했다. 그러나 이후에는 무슨 이유에서인지 활동을 멈추었고 행적도 알려져 있지 않다.

이정수, 〈꽃〉, 1929, 캔버스에 유채,
◎×53cm, 국립현대미술관 소장

이정수(李正守, 1906~1983)는 1927년
여자미술학교 자수과 고등사범과서에 입학,
30년 중퇴하였다. 조선미술전람회에 입선하며
화가로서 이름을 알렸다. 정치인이었던 남편
이재학의 내조를 위해 1930년대 이후에는
대회출품 등 공적인 활동을 하지 못한 것으로
보인다. 1970년대 후반 이후 다시 개인전과 동경
여자미술대학 동인전 등의 단체전에 풍경화,
정물화를 출품한 바 있다.

前頭骨

眼窩

顴骨

鼻腔

上顎骨　下顎骨

乳樣突起

頸椎

第一肋骨

鎖骨

肩峰

肩胛骨

上膊骨

腰椎

腕骨

薦骨

腸骨前上棘　大轉

大腿骨

박래현, ‹예술해부괘도 (1) 전신골격(全身骨格)›, 1940, 종이에 채색, 142×61.5cm, 조시비미술대학 역사자료실 소장

우향 박래현(雨鄕 朴崍賢, 1920-1976)은 평남 남포에서 태어나 전북 군산에서 성장했고, 서울의 경성관립여자사범학교를 졸업했다. 그녀는 2년간 교사로 재직하기도 하였지만 1940년 동경의 여자미술학교(당시 여자미술전문학교)에 입학하며 화가의 길로 들어섰다. 당시 여자미술학교의 한국인 여성 유학생 대다수가 자수과를 선택했던 반면, 박래현의 경우 사범과 일본화부로 진로를 정했다. 1946년에는 수묵채색화가 김기창과 부부의 연을 맺었으며, 1940년대 말부터는 남편과 함께 면 분할에 의한 입체주의적 화면구성의 실험적 수묵채색화를 모색했다. 1960년대 후반부터는 먹과 동양화 물감만을 고집하는데 그치지 않고, 천, 실, 털실, 엽전 같은 물질을 작품에 도입하여 태피스트리를 제작하거나, 동양화가로서는 드물게 동판화, 석판화, 실크스크린, 메조틴트 등 다양한 판화를 제작하기도 하는 등 장르와 매체를 넘어서는 과감한 시도를 보여주기도 했다.

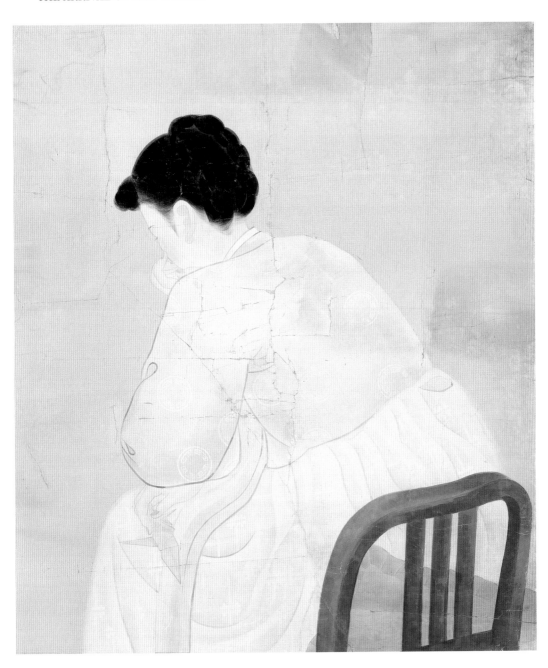

래현, ‹여인›, 1942, 종이에 채색,
.5×80.5cm, 개인 소장

박래현, ‹부엉이A›, 1950년대 초,
종이에 채색, 81×57cm,
고려대학교박물관 소장

재현, ‹나녀(裸女)›, 1960, 종이에 채색,
2×99.5cm, 뮤지엄 산 소장

천경자, ‹조부(祖父)›, 1943, 종이에 채색,
153×127.5cm, 삼성미술관 리움 소장

천경자(千鏡子, 1924~2015)는 근현대기를
대표하는 여성 화가이다. 1943년 동경의
여자미술학교(당시 여자미술전문학교) 고등과
일본화부를 졸업한 후 일본화에 근간한
채색인물화를 그리며 작가로 성장했으며,
1954년부터는 홍익대학교 미술대학교 교수로
재직하며 후학을 양성하기도 했다.

그녀는 여인, 꽃, 나비, 뱀 등을 주요 모티프로
한 표현주의적, 초현실주의적 성향의 작품으로
독자적 채색화의 경지를 확립했다. 그녀의
예술적 성공 이면에는 20대의 이른 나이에
결혼과 이혼을 모두 경험했던 쓰라린 아픔도
있었고, 이는 이후 작품 세계의 기저에 깔린
정서로 작용하기도 했다. 말년에는 해외여행이
자유화되지 않았던 당시의 상황 속에서 홀로
세계 방방곡곡으로 스케치 여행을 다니며
끊임없이 새로운 소재를 모색하기도 했다.

경자, 〈굴비를 든 남자〉, 1964, 종이에 채색,
95×135cm, 금성문화재단 소장

천경자, ‹언젠가 그날›, 1969, 종이에 채색,
195×135cm, 뮤지엄 산 소장

여자미술학교(여자미술전문학교) 출신들의 자수화

동경의 여자미술학교(현 조시비미술대학)는 1900년 '여자의 미술적
기능을 발휘시켜 전문 기술자 및 교원을 양성한다'는 목적하에 설립되었다.
당시는 수출 자수가 외화 획득의 주요 상품이 되어 외국인의 취향에 맞는
사실적인 표현능력을 갖춘 직인들을 양성하는 것이 필요했다. 따라서
여자미술학교에서도 자수과에서 섬세한 회화적 자수 기법을 중점적으로
가르쳤다. 학생들은 꽃이나 풀 등의 간단한 문양부터 동물, 인물 순으로
기술을 배운 후 졸업반에서는 밑그림을 직접 그리고 그 위에 사실적인
자수화를 제작했다. 현재 여자미술대학(조시비미술대학)에는 20여 점의 한국
학생 작품이 남아 있다. 해방 이후 추상미술이 주류가 되면서 자수계에서도
사실적 자수를 벗어난 추상화 경향이 주류가 되었다.

장선희, ‹메추라기›, 1924, 자수, 견, 19.2×24.9cm,
조시비미술대학 공예연구실 소장

박흥순, ‹새›, 1926, 자수, 견, 21.6×25cm,
조시비미술대학 공예연구실 소장

정희로, ‹식물장미›, 1923, 자수, 견,
19.4×25.2cm, 조시비미술대학 공예연구실 소장

김선낭, ‹인물›, 1929, 자수, 견,
24.1×24.6cm, 조시비미술대학 공예연구실 소장

심재순, ‹풍경›, 1929, 자수, 견,
24.5×24cm, 조시비미술대학 공예연구실 소장

김연임, ‹풍경›, 1929, 자수, 견,
24.4×22.8cm, 조시비미술대학 공예연구실 소장

장전문, ‹풍경›, 1930, 자수, 견,
23.3×25.3cm, 조시비미술대학 공예연구실 소장

전명자, ‹풍경›, 1933, 자수, 견,
21.2×25.4cm, 조시비미술대학 공예연구실 소장

김소판례, ‹풍경›, 1932, 자수, 견,
3.2×22.6cm, 조시비미술대학 공예연구실 소장

명복, ‹풍경›, 1934, 자수, 견,
3.7×23.6cm, 조시비미술대학 공예연구실 소장

이순원, ‹풍경›, 1927, 자수, 견,
22.5×26.7cm, 조시비미술대학 공예연구실 소장

박계심, ‹풍경›, 1930, 자수, 견,
22.4×24.5cm, 조시비미술대학 공예연구실 소장

‧려옥, ‹풍경›, 1934, 자수, 견,
3.6×23.6cm, 조시비미술대학 공예연구실 소장

‧옥순, ‹풍경›, 1934, 자수, 견,
3.6×24.7cm, 조시비미술대학 공예연구실 소장

정광길, ‹풍경›, 1931, 자수, 견,
22.1×25.6cm, 조시비미술대학 공예연구실 소장

장순린, ‹풍경›, 1934, 자수, 견,
20.5×25.9cm, 조시비미술대학 공예연구실 소장

정식, ‹풍경›, 1929, 자수, 견,
.5×22.7cm, 조시비미술대학 공예연구실 소장

춘원, ‹풍경›, 1929, 자수, 견,
.4×24.7cm, 조시비미술대학 공예연구실 소장

유봉임, ‹새끼 참새도/물렀거라 물렀거라/원님
행차시다›, 1935년경, 자수, 견, 24.5×27.1cm,
조시비미술대학 공예연구실 소장

장봉, ‹자수 비단보›, 1936-37년경, 자수, 견,
×38×2cm, 조시비미술대학 역사자료실 소장

한국 근대 교육을 이끌었던 동경의 여자미술학교 출신들

1913년 나혜석을 시작으로 1945년까지 180~200여 명의 한국인이 동경의
여자미술학교(현 조시비미술대학)에 재적하였다. 재적자 85명, 제국미술학교
147명에 비해 많은 수에도 불구하고 이후 미술계에서의 활동이 소수였던
것은 졸업생의 80% 이상이 자수과에 집중되었기 때문이다. 자수과 전공이
많았던 것은 자수과가 졸업 후 여학교 교사가 되어 경제적 자립을 하기
쉬웠기 때문이다. 실제 정희로, 윤정식, 김소판례, 박여옥, 최복녀, 박을복,
박순경, 나사균 등 자수과 출신들은 해방 이후까지 전국의 여학교 교사로
활동한 사람들이 많았으며 이 중 장선희, 전명자, 조정호, 이산옥 등은
이화여자대학교나 숙명여자대학교 등 대학의 자수과 교수로 재직하는 등
해방 이후 여성 미술교육을 주도하였다.

전명자, ‹120종 자수본›, 1931, 천에 자수,
27.7×348.3cm, 숙명여자대학교박물관 소장

경자, 〈성모〉, 1940년대, 천에 자수,
.5×17cm, 숙명여자대학교박물관 소장

김인숙, ‹다람쥐›, 1949, 천에 자수,
63×106cm, 국립현대미술관 소장

박을복, ‹표정›, 1964, 천에 자수,
92×110cm, 박을복자수박물관 소장

그녀가
그들의
운명이다
WOMAN
IS EVERYTHING

3부: 그녀가 그들의 운명이다*

20세기 이전의 여성은 남성의 안사람이자 자식들의 어머니로서 현모양처라는
이상적인 모델을 따르는 삶을 살았다. 그러나 근대가 되면서 조금씩 여성의
활동 반경이 넓어지자 남성이나 가족의 부차적 존재로서가 아닌 자신의
능력과 개성을 통해 스스로의 모습을 드러내기 시작했다. 몇몇 여성들은
여전히 남성 중심적인 사회적 조건과 분위기 속에서도 두각을 나타냈다.
화가 나혜석, 무용가 최승희, 음악가 이난영, 문학가 김명순, 여성운동가
주세죽은 바로 각자의 분야에서 시대적 한계와 어려움을 극복했던 대표적인
인물들이다. 나혜석은 여성 최초로 개인전을 연 화가이자 가부장제를
부정하고 금기를 깨뜨리는 글쓰기로 주목받은 여성해방론자요, 소설가였다.
1세대 여성문학가로 활발하게 활동했던 김명순은 여성이 남성뿐만 아니라
제국주의, 자본주의에 의해 타자화되는 부조리한 현실을 비판했다. 주세죽은
조선 여성이 겪어야만 했던 겹겹의 고통을 극복하려 했던 사회주의 운동가,
독립운동가였다. 최승희는 여성 최초로 창작현대무용을 발표했으며,
이난영은 가수로서 조선 민중의 심금을 울린 「목포의 눈물」로 주목받았다.
20세기 이전의 전통적 사고가 아직 강했던 근대에 이들의 행로는 순탄할
수 없었고, 당대에는 객관적 평가도 받지 못했다. 이들의 행보, 또 부딪혔던
어려움은 근대라는 시대 속 여성의 모습을 반추케 하는 거울과 다름없다.
이들 5인의 신여성을 오마주하여 새로운 해석을 시도함으로써, 당시
신여성들이 추구했던 이념과 실천의 의미를 현재의 관점에서 뒤돌아본다.

*
'노동자의 삶에서 여성은 모든 것이다. 그녀가
그들의 운명이다. 만일 여성이 없다면 모든 것이
없는 것이다. 가정을 만들거나 파괴하는 것은 다
여성이다. … 연인으로서 여성은 남성의 청춘
전체에 영향을 미친다 … 아내로서 그녀는 남성의
3/4에 영향을 미친다. 마지막으로 딸로서 그녀는
그의 노년에 영향을 미친다"(Claire Goldberg
Moses, *French Feminism in the 19th
Century*, NY: SUNY Press, p. 110)에서 발췌한
것이다.

나혜석

羅蕙錫, 1896~1948

경기도 수원에서 태어났다. 1913년 진명여자고등보통학교를 최우등으로
졸업하고, 동경의 여자미술학교(현 조시비미술대학) 고등사범과 서양화부에
입학했다. 1914년 조선인 유학생 잡지『학지광』에「이상적 부인」을
발표하고, 1918년에는 동경 여자 유학생 친목회 잡지『여자계』에 단편소설
「경희」를 발표했다. 1919년 3·1운동에 여성들의 참여를 조직하다가 체포되어
5개월가량 옥고를 치르고, 이듬해 변호사 김우영과 결혼하였다. 1921년에는
만삭의 몸으로 서울에서 국내 최초로 유화 개인전을 개최했다. 같은 해 만주로
부임하는 남편을 따라 만주로 이주하고, 제1회 조선미술전람회에 출품하여
입선한 이래 해마다 입선하여 화가로서의 입지를 다졌다. 1923년 모성
신화를 부정하는 글,「모(母) 된 감상기」를 발표했다. 1927년 남편과 함께
구미로 여행을 떠나 파리에서 그림 공부를 했다. 1929년 미국을 거쳐 귀국 후,
수원에서 구미사생화 전람회를 개최했다. 1930년 파리에서 만난 최린과의
관계가 문제가 되어 남편과 이혼, 1933년 종로에 여자미술학사를 열었다.
대중잡지『삼천리』에 조선의 가부장제를 비판하는「이혼 고백장」(1934),
정조 관념을 해체할 것을 주장하는「신생활에 들면서」(1935)를 발표하면서
사회적 논란을 불러일으키기도 하였다.

나혜석, 「개척자」, 『개벽』13호, 1921.7.,
국립현대미술관 미술연구센터 소장

나혜석, 「경희」, 『여자계』 제2호, 1918.3.,
아단문고 제공

나혜석, 「모(母)된 감상기」, 『동명』 제2권 제1호,
1923., 아단문고 제공

나혜석, 「이혼고백장」, 『삼천리』, 1934.9.,
단문고 제공

나혜석의 글이 실린 잡지들(「못본이
상기」, 『신가정』 제1권 제3호, 1933.3.,
구미여성을 보고 반도여성에게」,
삼천리』, 1935.6., 「원망스러운 봄밤」,
신동아』 제3권 제4호, 1933.4.,
「총석정 해변」, 『월간매신』, 1934.8.,
「불란서의 농촌」, 『조선농민』 제1권
제2호, 1936., 「일년 만에 본 경성의
잡감」, 『개벽』 제49호, 1924.7.),
수원박물관 소장

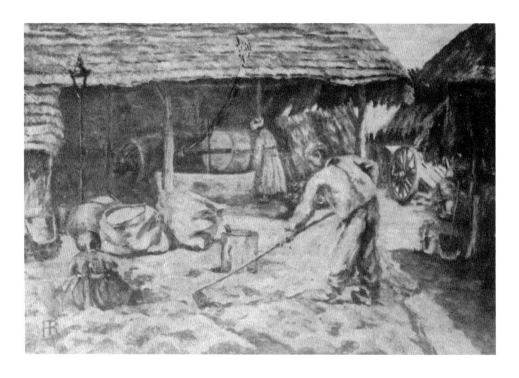

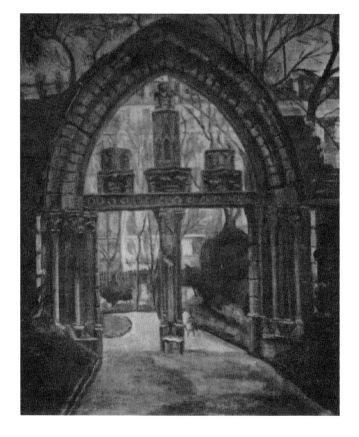

나혜석, ‹농가›(선전 제1회 출품작), 1922 나혜석, ‹정원›(선전 제10회 출품작), 1931

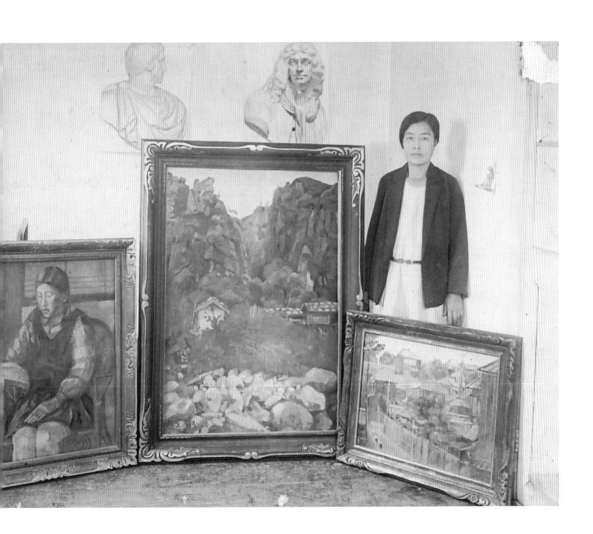

11회 조선미술전람회 입선작품과 나혜석›,
33년 추정, 수원시립아이파크미술관 제공

김명순

金明淳, 1896~1951

평안남도 평양에서 태어났다. 1911년 진명여자고등보통학교를
졸업하고 1913년 도쿄로 유학을 떠나 근대 학문을 접했다. 1917년
숙명여자고등보통학교를 졸업, 『청춘』의 현상문예에 단편 「의심(疑心)의
소녀」가 3등으로 당선되어 문단에 등단하였다. 1918년에 떠나 음악을
전공한 두 번째 일본 유학 시절부터 본격적으로 문필활동을 시작했고,
『창조』와 『폐허이후』에 동인으로 참여한 바 있다. 1920년대 중반 나혜석,
김일엽(1896~1971) 등과 함께 활발하게 활동해 1세대 여성 문인으로 함께
거론돼 왔다. 그러나 논설과 평론 등을 통해 여성 문제에 직접적인 목소리를
냈던 두 여성과 달리 김명순은 시, 소설, 수필, 희곡 등 문학 작품을 창작하는
데 매진했다. 1922년 『개벽』에 게재한 번역시 「대아(大鴉)」, 「헤렌에게」, 번역
소설 「상봉(相逢)」을 통해 에드거 앨런 포의 작품을 조선에 처음 소개하였고,
1923년 발표한 희곡 「어붓자식」은 여성이 발표한 최초의 희곡 작품이다.
1925년 발간한 『생명의 과실(果實)』 또한 여성 최초의 창작집이며, 시, 소설,
수필(감상)을 모두 싣고 있다. 두 번째 창작집 『애인의 선물』(1929~30)을
출간하는 등 20여 년 동안 소설, 시, 수필, 희곡, 평론 등 170여 편을 창작했다.
서녀(庶女)라는 이력과 연애 등 개인사에 대한 세간의 소문과 그로 인한
편견이 김명순의 문학에 대한 진지한 평가를 가로막아왔으나 선구적인 근대
여성 작가이자 번역가로서 재평가를 받고 있다. 1930년대 말 일본으로 떠나
1950년대 그곳에서 생을 마감한 것으로 알려져 있다.

경순, 『생명의 과실』, 한성도서주식회사,
25, 오영식 소장

김명순, 『애인의 선물』, 회동서관, 1929~30,
오영식 소장

김세진, ‹나쁜 피에 대한 연대기›, 2017,
싱글채널 HD 비디오 & 6채널 사운드,
작가 소장

경순의 연대기에 기록된 그녀의 사망
정 시기인 1951년 4월은 ‹나쁜 피에 관한
대기›라는 이야기의 시작점이 된다. 그녀가
사에 기록된 1951년에 죽지 않고 사람들의
선을 피해 어딘가에 생존하여 소설의 마지막
장을 완성한다는 가정하에 시작된 스크립트는
녀가 남긴 수많은 시, 소설, 희곡 그리고
세이에서 발췌한 문단들과 단어들로 지극히
인적인 내적 욕망, 이상, 좌절, 외로움, 희망,
립감에 대한 고백적 텍스트의 조각으로
성된다.

실제로 그녀의 글들은 작가가 받은 사회적
공격의 방어기제로서 작가 실제의 삶의
사건들과 나란히 배열되어 있다. 그것은
의붓자식이자 기생의 딸이라는 태생적 신분에
대한 자괴감, 가부장 사회에서의 여성으로서의
지위 획득의 한계에 대한 좌절, 그럼에도
불구하고 사그라들지 않는 지적 욕망 등에
관한 이야기로 구성된다. 이런 사실에 기반을
둔 텍스트들은 영상을 주요 매체로 “Spoken
Word”라는 시 낭송 형식으로 주인공의 내면을
묘사한다. 그것은 음악(Score)과 목소리,
내레이션, 사운드와 같은 공감각적 매체들을
적극적으로 활용한 서사로 완성된다.

최승희

崔承喜, 1911~1969

최승희는 1926년 오빠 최승일의 권유로 경성공회당에서 일본 현대무용의
선구자 이시이 바쿠(石井漠, 1892~1962)의 공연을 보고 무용가가 되기로
결심하고 도쿄로 건너갔다. 곧 주연급 무용수로 발탁되고 후진을 지도할
만큼 급성장했다. 1929년 귀국하여 경성에 자신의 이름을 딴 무용연구소를
설립하고 이듬해부터 전국을 순회하면서 활발한 공연 활동을 펼쳤다. 1931년
문학가 안막(안필승, 1910~?)과 결혼하고 딸 안성희를 출산했다. 1933년
이시이 문하로 재입문한 후 이듬해 도쿄에서 신작무용발표회를 열었다.
전통춤을 현대화하는 데 성공하고, 1936년부터 유럽과 미국, 중남미에까지
진출하여 '동양의 무희'로서 국제적인 명성을 얻었다. 중일전쟁 중 일제의
강요로 중국에서 일본군 위문공연을 열기도 하였다. 1946년 남편과 함께
월북하고, 평양에 최승희 무용연구소를 설립하였다. 이후 최고인민회의
대의원, 조선무용가동맹 중앙위원회 위원장, 무용학교 교장, 국립무용극장
총장 등을 역임했으며, 공훈배우(1952), 인민배우(1955)란 칭호를 받았다.
1958년 안막이 숙청된 후, 1967년 경에 최승희도 숙청되었다.

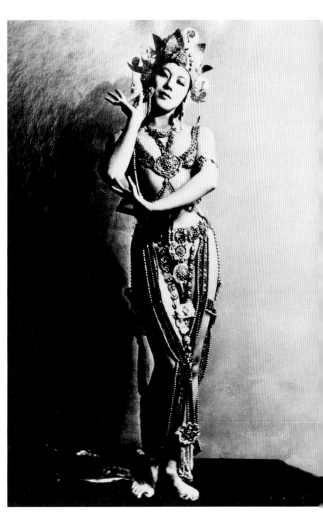

후지이 코유(藤井浩祐), ‹최승희 보살춤›, 1943,
청동, 38.5×18×15cm, 서대식 소장

‹최승희 사진(보살춤)›, 1942, 광주시립미술관
하정웅컬렉션

‹최승희 사진(빛을 구하는 사람)›, 1931,
광주시립미술관 하정웅컬렉션

‹최승희 사진(야외무용)›, 1933-1936,
광주시립미술관 하정웅컬렉션

최승희, 『최승희 자서전』, 1937,
오영식 소장

최승희, 「나의 무용 십년기」, 『삼천리』, 1936.1.,
시간여행 소장

최승희 공연 브로슈어, 1939, 화봉문고 소장

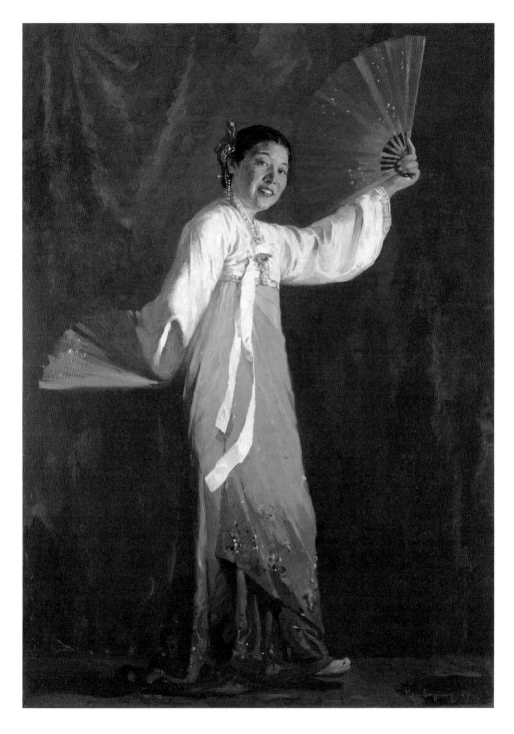

변월룡, ‹최승희 초상›, 1954, 캔버스에 유채,
118×84cm, 개인 소장

우메하라 류자부로(梅原龍三郎), ‹무당춤›, 1941,
종이에 채색, 87×51cm, 개인 소장

마쓰다 레이코(松田黎光), ‹승무›, 1940, 판화,
0.3×26.5cm, 영암군립하정웅미술관 소장

이난영

李蘭影, 1916-1965

전라남도 목포에서 태어났다. 16세 무렵 태양극단에 입단하고, 1933년에
태평레코드사에서 「시드는 청춘」과 「지나간 옛 꿈」을, 오케레코드사에서
「향수」와 「고적」을 발표하며 가수 활동을 시작했다. 1935년 조선일보가
실시한 향토노래 현상모집에서 당선된 문일석의 노랫말에 작곡가
손목인(1913~1999)이 곡을 붙여 만든 「목포의 눈물」을 취입해 대중의 주목을
받고 인기 가수의 반열에 올랐다. 1937년 11월 4일(호적 기준) 가수이자
작곡자로 활약한 김해송(1911~1950?)과 결혼하여 신민요와 재즈 등
대중음악의 지평을 넓히는 데 힘썼다. 1939년 무렵 박향림, 장세정 등과 함께
'저고리시스터' 일원으로서 조선과 일본을 넘나들며 레뷰쇼를 선보였다. 해방
후 남편과 함께 KPK악극단을 이끌며 새로운 유행을 이끌었으나, 한국전쟁 때
김해송이 납북되어 홀로 악극단을 운영했다. 1953년 두 딸(김숙자, 김애자)과
조카(이민자)로 구성된 '김시스터즈'를 기획, 결성하여 미국으로 진출시키기도
했다.

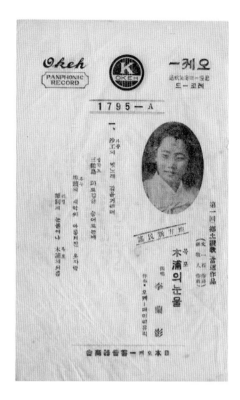

「목포의 눈물」음반 가사지, 1935.
한국유성기음반아카이브

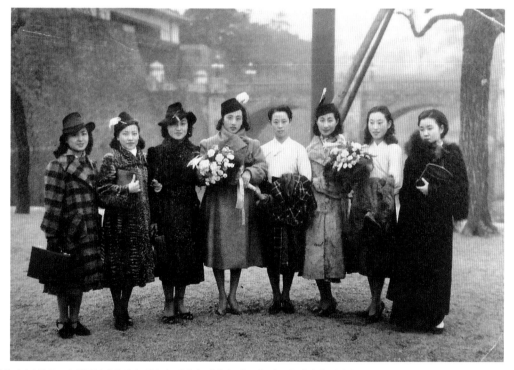

1930년대 여가수들의 모습(왼쪽부터 홍청자, 왕숙랑, 박향림, 이난영, 이준희, 김능자, 장세정, 이화자).
출처: 『이난영 전집』, 유정천리, 2016.

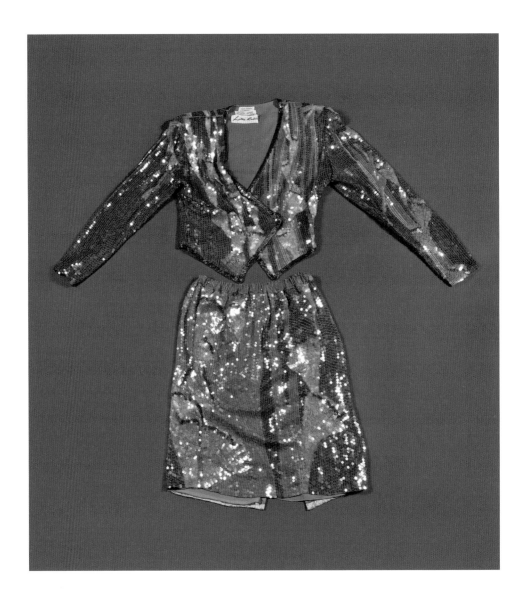

이난영의 의상, 목포의 눈물 기념사업회 소장

대기 악기, 목포의 눈물 기념사업회 소장

팔형 축음기, 1910, 한국대중음악박물관 소장

내뿜는 담배연기 끝에 희미한 옛 추억이 풀린다.

가수 이난영이 1939년 녹음한 블루스 곡
‹다방의 푸른 꿈›에는 다양한 경로들이 존재한다.
아프리카에서 노예로 강제 이주 후 몇 세대를
거쳐 만들어진 미국 흑인들의 낯선 음악,
사교댄스의 라이브 무대 음악으로 받아들여진
일본과 식민지 조선의 블루스, 근대 도시에서
생겨난 상실의 기억들.

오디오-비디오 설치 작업 ‹모르는 노래›는
이처럼 상이한 경로들을 포함한 이난영의
목소리와 함께 끊임없이 회전하는 무대 위에서
계속하여 다른 얼굴을 끌어들이며 갱신된다.
실제 이난영의 무대 의상과 함께 재현되는
이미지는 끊임없이 자신을 갱신하며 새로운
존재가 되고자 했던 이난영의 ‘꿈’을 불러낸다.

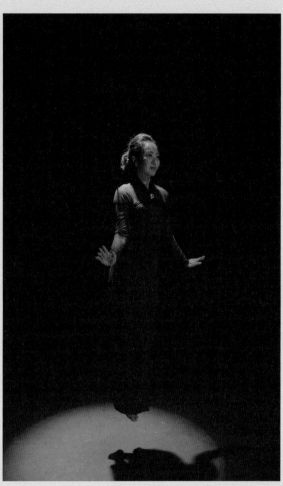

출
혜원
연 **무술**
유리 박영식, 한지빈, 박경원
영 **분장**
영수, 박찬희 최진아
명 **편집**
형중, 류시문, 박천수, 전거빈, 김연호 김하늘
립 **사운드**
의수, 이현우, 김승환 손종채

주세죽

朱世竹, 1901~1953

함경남도 함흥에서 태어났다. 함흥의 영생여학교에 다니다가 경성의
중등학교로 진학했다. 이 시절 3·1 운동에 참가하여 구금되면서 학업을
중단하였고, 1921년 상해로 유학을 떠나 피아노를 전공했다. 이후 상해를
무대로 항일과 조선공산당 조직 활동을 하던 중 박헌영(1900~1955)을 만나
결혼했고, 1925년 허정숙(1902~1991) 등과 함께 조선여성해방동맹을
설립한 후 조선공산당에 입당했다. 1, 2차 공산당 검거사건 때 체포됐으나
증거불충분으로 석방, 1927년 김활란(1899~1970) 등과 함께
항일여성운동단체인 근우회를 결성하였다. 1928년 일제 경찰을 피해 만삭의
몸으로 박헌영과 함께 소련으로 탈출하고, 모스크바 등지에서 독립운동을
하였다. 1932년 당 재건을 위해 옮겨간 상해에서 박헌영은 다시 체포되었고,
주세죽은 1934년 박헌영의 사상적 동지였던 김단야(1899~1938)와
재혼했다. 1937년 김단야가 일본 간첩 혐의로 소련 경찰에 체포되어 처형되자
주세죽 역시 체포됐다. 스탈린 정권에 의해 위험인물로 간주되어 1938년
카자흐스탄으로 유배됐다.

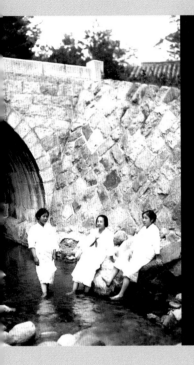

단발을 반대하는 사람에 말은
머리를 여자의 미를 표현하는 것임으로
단발은 여자의 생명인 미를 제거하는 것이라고 합니다.

소영, ‹SF Drome: 주세죽›, 2017,
채널 영상, 작가 소장

주세죽은 일제 강점기 사회주의 여성주의자다.
단발과 자유연애를 옹호했고 무산자
혁명을 일으키고자 했다. 사회주의
페미니스트(Socialist Feminist/ SF)
주세죽이 기획하던 새로운 사회, 그리고
과학소설(Science Fiction/SF)의 미래
사회. 이 중첩(superposition)의 세계가
‘SF Drome’이다. 카자흐스탄에는
코즈모드롬(Cosmodrome)이라는 우주
발사기지가 있다. 이를 배경으로, 주세죽의
마지막 소망을 풀고자 한다.

해방 이후에도 유폐돼있던 주세죽이 쓴 「스탈린
동지에게」라는 청원서의 두 소망을
SF Drome에 새긴다. 조선에 다시 돌아가 혁명
활동에 종사하게 달라는 것, 이것이 불가능하면
모스크바로 가 딸을 양육할 수 있도록
허용해달라는 것. 일제강점기 전설적 미인이나
여성 혁명가로 살았던 주세죽은 ‘화광동진(빛을
부드럽게 하여 속세의 티 끝에 함께 한다)’
형상으로 SF Drome에 깃든다. 그녀의 사라진
미래, 유토피아를 ‘어둠 속에서’, ‘집에서’,
‘세상을 향해’, 3채널로 불러온다.

김소영, ‹SF Drome: 주세죽›, 2017,
3채널 영상, 작가 소장

식민지 근대의 만화경, 신여성[1]

김수진

대한민국역사박물관 학예연구관

]박한 역사, 흔적의 귀환

2017년 한국에서 신여성을 다시 불러내는 일은 '매우 신나지만 조금은
우울'한 일이다. 우리는 이제 100년 전 식민지 시대를 단순한 어둠과 억압,
투쟁과 빈곤의 시대로만 기억하지 않는다. 적어도 기미년 봉기 이후 열린
'문화통치'의 국면에서, 국내에 있던 뜻있는 지식층이 벌인 계몽 활동이 봇물
터지듯 했고, 현해탄을 건너온 일본의 다이쇼 문화의 영향을 받아 다양한
사상들이 범람했으며 식민지 자본주의화의 물결을 타고 경성을 휘젓는
신문물을 당대인들이 너도나도 즐겼다는 사실을 이제 우리는 안다. 신여성은
바로 그러한 국면에서 화려한 볼거리를 동반하며 출현했다.

　　1920년대가 되면서 여성 중등교육 세대가 탄생했고, 극소수이지만
유학생 출신 여성 지식인이 등장했으며 서구와 일본을 통해 당시 여성운동
이념과 사상이 수용되었다. 축첩제를 폐지하고 과부재가를 허용하며
아녀자를 교육시키라고 역설하는 개화파 남성 지식인의 논설이나,
'구중규문(九重閨門)'에 갇혀 살아온 삶의 통한을 표현한 한 소사(召史)의
통문이 신문 한편을 장식했던 것이 불과 20여 년 전의 일이었다. 그러던
경성에 섶이 긴 저고리에 짧은 통치마를 입은 채 양품점을 구경하고 백화점을
드나들며 최신 외국영화를 보러 길거리를 활보하는 여성들이 나타났다.
신여성(신여자)이라 불리거나 때로는 모던 걸이라는 말로도 불린 이 여성들은
당시 담론 공간에서 뜨거운 관심의 대상이었다. 신문과 잡지, 소설과 만화,
광고는 너도나도 신여성을 묘사하고 비평하였다.

　　신여성이 당시 사람들에게 가져왔던 감각의 강렬함을 생각해보면, 이
존재는 역사 속에 뚜렷이 자신의 명성을 이어왔으리라 생각하는 게 당연하다.
2000년대 들어 나혜석을 기념하는 사업이 정부와 지자체의 주도로 이뤄지기
시작했고, 얼마 지나지 않아 모던 걸, 모던 보이라는 단어도 영화 제목에
등장하였으며, 최근에는 재즈 가수로 위장한 비밀 저격수를 여주인공으로
한 드라마도 꽤 성공적이었던 걸 보면, 신여성은 오늘의 우리들에게 낯설지
않은 듯이 보인다. 하지만, 사실 신여성에 대한 한국 사회의 집합 기억은

[1] 글은 필자의 책 『신여성, 근대의 과잉:
민지 조선의 신여성담론과 젠더정치,
20~1934』(소명출판, 2009) 내용을 바탕으로
성한 것으로, 글의 일부는 강좌와 세미나에서
표된 바 있다.

매우 희박했었다. 1970년대까지 신여성이라는 말은 역사 기록에서 거의 사라질 뻔했었고, 1980년대만 해도 흔적과 소문, 그리고 괴담으로 전해지던 스캔들이었다.

> 여기 '新女性'이라는 두툼한 활자가 박힌 책이 있다. 화려한 색 상으로 여성의 얼굴을 그린 한 폭의 그림이 눈에 들어온다. 한손 에 잡히는 국배판 크기에 적절한 두께로 된 이 잡지의 화려한 표 지를 넘기면 대개는 아주 옅은 녹색 빛을 띤 흑백사진이 나온다. 5월의 자연 풍광과 여학생들이 생활하는 모습이 찍혀 있다. 그리 고 목차. 익숙한 꽃무늬 도안으로 테두리가 쳐져 있고 구석구석 장식되어 있다. 『매일신보』에 실린 일본제국의 황제, 황후 사진 에서 익숙하게 보았던 장식용 도안이다. 목차를 넘기면 애교 띤 여성의 얼굴 표정과 몸짓이 만화 같아 보이는 'ヘジマ-コロン(헤 지마코론)'과 'ヘジマ-クリム(헤지마크림)'광고가 한쪽 면씩 차 지하고 있다. 다음은 MGM과 '빠라마운트'사의 영화 스틸, 클로 즈업된 서양 여배우의 선명하지 않은 얼굴에 빛나는 눈빛이 눈길 을 끈다. ─ 김수진, 「책머리에」, 『신여성, 근대의 과잉』

역사에 희박하게 등록되었으나, 당대 잡지 몇 권만 들춰보면 도처에서 발견되었던 사건. 신여(자)성이라는 말, 신여성을 지시하는 사진과 만화, 길거리를 활보하는 통치마와 양화(洋靴), 이 모든 것들을 둘러싼 논란은 느닷없이 나타나 10여 년이 넘는 시간 동안 계속되었다. 하지만 그에 대한 기억, 말, 사람들은 흔적만 남기고 사라졌다.

그래서일까. 우리는 아직 신여성이 무엇이며, 누가 신여성인지, 그리고 왜 이들은 그렇게 화려한 등장과 철저한 망각을 오갔는지 충분히 알지 못한다. 요동치는 시대를 온몸과 온 영혼으로 부딪히며 살/죽을 수밖에 없었던 어떤 여성들, 또는 어떤 여성들의 이미지를 진지하게 생각해본 적이 별로 없다. 그러므로 우리는 신여성의 가시성에 사로잡혀야 한다. 사로잡힐 것을 두려워하지 않은 채, 그 화려한 이미지들을 응시하면서 그것이 말하고 있을 경탄, 연민, 슬픔, 냉소, 분노, 울적함의 이야기를 들어야 한다. 흔적의 귀환은 그것을 보고 듣는 자에게만 허용될 것이다.

신여성 현상이라는 사건을 불러내는 일은 발터 벤야민(Walter Benjamin)이 말한 '역사적 사물의 구원'과 비슷하다. 수전 벅모스(Susan Buck-Morss)는 벤야민의 방법론을 '과거의 재구성'이라고 칭하는데, 벤야민의 목표는 역사적 사물들을 '구원'하는 것이었다. 역사적 사물들은 후세에 전달되는 과정에서 허구적, 날조적 서사로 말미암아 법률사, 종교사, 예술사 등과 같은 발전사로 삽입되어버리고 말았기에, 그는 이러한 사물들을 발전사로부터 탈환하려 했다. 사물이라는 단어는 역사적 현재성이라는 관점과 그것의 몽타주적 재구성이라는 방법론을 함축한다. 벤야민의 역사 이해 방법론은 감정이입적 '이해'와 거리가 멀고, 사실을 '있는 그대로' 보여준다는 폰 랑케(Leopold von Ranke)의 원칙을 파괴했다.[2] 하지만, 벤야민이 '있었던 그대로의 삶'이나 기억된 삶을 서사화하는 것에 반대했다고 해서 집단적 역사를 현시해야 한다는 생각을 버리지는 않았다. 그런 점에서 벤야민의 일상 세계의 해석학은 집단적 역사의 '잊힌 삶'을 재구성하는 것이다. 따라서 그가 19세기 파리의 아케이드 상가를 집단 무의식의 물질적 복제물로, 또 도시의 사물들을 잊힌 과거를 해독하는 상형문자로 간주하는 한, 벤야민의 '재구성' 방법론은 당대의 풍광과 풍광의 사이를 흘러 다니는 욕망의 '어떤' 차원을 있는 그대로 보여주고, 감정이입하여 이해하도록 만든다.

　　문제는 이제부터다. 유럽의 19세기 모더니티를 몽타주로 그림으로써 집합적 무의식과 욕망을 현시하고자 했던 벤야민의 통찰이 식민지 조선의 '근대성'을 겪은 우리에게 무엇을 줄 수 있을까. 가야트리 스피박(Gayatri Chakravorty Spivak)이 일갈한 대로 "우리는 항상 이성의 제국(Empire of Reason) 이후에 존재하며, 그에 대한 우리의 주장은 항상 적합성이 부족하다".[3] 개인, 자유주의, 연애, 사랑, 공사 분리, 핵가족 같이 서구의 오랜 역사적 과정의 산물로서 형성된 것을 표현하는 개념들은 비서구 식민지 사회에서는 자기 역사에 준거를 갖지 않는 것이기에 자기 사회를 설명하고 이해하는 데 부적합하다. 하지만 동시에 비서구 식민지 사회는 서구 근대성의 체계 안에 편입되어왔기 때문에 그 역사적 경험을 설명하는 데 서구의 지적 전통에 의거한 이념과 개념들이 필수 불가결하다. 이 필수 불가결함과 부적합성의 공존은 벤야민과 벤야민을 계승한 문화 이론의 경우에서도 예외가 아니다. 19세기 서구 모더니티를 합리성 이면 세계의 재주술화로 포착하고, 파리의 아케이드 상가와 만국박람회를 상품의 환등상과 정치의 환등상으로

2
수전 벅모스, 『발터 벤야민과 아케이드 프로젝트』, 김정아 옮김, 문학동네, 2004, pp. 281~282, p. 63.

3
Gayatri Spivak, *The Post-Colonial Critic: Interviews, Strategies, Dialogues*, New York, NY: Routledge, 1990, p. 206.

분석한 벤야민의 변증법적 이미지론은 식민지 조선의 문화적 '모던'을 읽는 데 필수 불가결하면서 동시에 부적합하다. '헤지마코론'이라는 상품, MGM사의 영화, '삐-루'와 '칼피스'가 인쇄되어 나온 『신여성』이라는 잡지와 식민지 조선인은 어떻게 만나는가. 식민지 조선인들에게 신문광고, 상품, 거리의 간판, 행인의 복장, 박람회의 전시물, 철도와 전기, 활동사진, 총독부 건물들은 무엇이었을까. 이를 마르크스의 상품 물신론으로 해석하자면, 그것들은 자본주의적 물신이었을까. 1930년대 경성의 구보 씨는 1840년대 파리의 만보객과 동일한 인물일까. 거북을 데리고 아케이드를 산책할 수 있는 속도로 걷는 존재로서 만보객은 사라졌다 하더라도 그 인물이 구현했던 인식 태도는 동일한 것일까. 만보객의 인식 태도가 대중 소비사회와 대중 관광산업이 등장한 식민지 조선 사회에서 조선인에게서도 똑같이 나타났다고 할 수 있을까.

이 질문들은 역사적 사물을 공간적 맥락 속에서 재구성할 것을 요청한다. 자신의 주소를 밝히지 않은 채 시도되는 역사적 사물의 구원은 언제든지 벤야민이 경계했던 진보적 역사, 승리자의 역사, 따라서 현 시대의 관점을 가지고 투사한 목적론적 역사 쓰기를 다시 반복할 것이다. 그러므로 잊힌 과거이자 집단적 무의식의 물질적 복제물인 신여성과 관련된 말과 이미지를 해독하기 위해서는 그 말과 이미지들을 통과하여 흘러 다니며 표출되는 욕망과 만나야 한다.

'New Woman', 세계 전역의 문화적 상징이자 사회적 현상

신여성은 19세기말 20세기 초 세계 전역에 걸쳐 나타난 사회적 현상이자 문화적 상징이다. 영국의 'New Woman' 열풍이 후기 빅토리아 시대(1883~1890) 문화 풍경을 장식한 이래 신여성은 유럽 각국으로 퍼져 나갔고, 다음 세기의 약 20~30년 동안 유럽 이외의 거의 모든 사회에서 나타났다. 원래 유토피아 페미니스트들이 전망하는 미래상을 가리키는 용어로 창안된 '신여성'이라는 용어는 작가 세라 그랜트(Sarah Grand, 1854~1943)와 위더(Ouida, 1839~1908) 사이의 논쟁을 경유하면서 대중들 사이에서 당시 나타난 새로운 여성성을 형상화한 문화적 아이콘으로서 자리 잡게 되었다. 100여 편이 넘는 여성 소설가들의 작품 속에 등장한 여성들은 최초의 여자대학인 거튼스쿨을 졸업한 'Girton Girl'로서 테니스를

치는 수학자나 고전학자였고, 세계를 돌아다니며 모험을 즐기는 탐정이며, 아버지가 도박으로 돈을 날려 자기가 직접 돈을 버는 발랄한 타이프라이터, 중산층이지만 결혼 대신 직업을 택한 간호사였다. 이러한 소설 속 주인공들이 나올 수 있었던 현실의 배경에는 두 가지 차원이 있었다. 하나는 근대적 지식을 소유하는 것으로, 중등교육이나 고등교육 제도에 진입한 초기 여성 세대가 나타났다는 점, 다른 하나는 경제적 독립성을 누리고 소비와 유행의 주역으로 자리 잡는 것으로, 도시 지역의 사무, 서비스 직종에 진출한 여성들이라는 점이다. 이들은 이전에는 볼 수 없었던 새로운 가치와 태도를 추구하는 존재로 등장하였다.

그런데, 신여성 현상의 중요한 측면은 '신여성'이라는 기표(signifier)와 그것을 둘러싼 사회적 논란, 즉 담론적 차원이다. 신여성은 앞서 살펴본 대로 없던 용어의 발명이자 때에 따라서는 번역어였다. 이 기표가 지칭하는 일군의 사회집단이 상당수 존재하거나 소수인 경우도 있었고, 어떤 집단의 여성들은 자신을 이 신여성과 동일시하고 자신의 것으로 전유한 반면 어떤 이들은 그것과 거리를 두기도 했다. 이렇게 기표와 현실을 아우르는 신여성은 여러 시청각 매체를 통해 주장과 공격, 풍자와 볼거리의 대상이 되어 사회적 논란을 일으켰다. 이 사회적 논란의 주제는 모두 당대 사회가 직면한 문제들에 대한 의식적이거나 때로는 무의식적인 대응을 함축하고 있었다. 특히 그 현상이 발생하는 계기와 주도 집단 그리고 사회적 논란의 초점과 신여성의 사회적 의미에서 때로는 큰 차이를, 때로는 미묘한 차이를 보인다.

식민지 조선에서도 신여성을 둘러싼 많은 논란이 있었는데, 영국이나 일본과 비교해볼 때 특이한 점은 신여성이 누구를 지칭하고, 그들이 누구인지에 대해 상이한 맥락의 주장이 공존했고, 복합적이고 때로 모순적이기도 한 정서가 투영되었다는 점이다. 비일관성, 복잡성, 모순성은 용어뿐 아니라 문물과 제도가 식민 본국에서 유입되고 번역되는 상황으로 인해 더욱 증폭되었다.

식민지 조선에서 '신여성' 의미의 다중성

동아시아에서 '신여성'이라는 말은 20세기 초에 'New Woman'의 번역어로 등장했다. 그 이전까지 동아시아 나라들에서 여성을 보편적인 성별로 지칭하는 별도의 어휘는 없었다. 우리 경우 사내와 계집이라는 말이 있긴

했지만, 그것은 근대에 확고해진 여성성과 남성성의 이분법적인 사회적 성별이라기보다는, 수컷과 암컷에 가까운 생물학적 지칭으로서 상대를 깎아내리는 욕설에 붙여 쓰기 십상인 말이었다. 여성은 대개 집안과 친족 체계에서 자리하는 위치를 일컬을 때 그 존재를 부여받았다. 여식(女息), 부인(夫人), 부인(婦人), 모친(母親), 서모(庶母), 계모(繼母)처럼 누구의 딸, 누구의 아내, 어느 집 며느리, 누구의 어머니, 두 번째 부인인 어머니, 의붓어머니로 존재하였다. 1900년대 문명개화의 열정적 에토스가 동아시아 각국을 휩쓸었을 때, 가족이 문명 국민을 기르는 단위로 자리매김하면서 여성은 새로운 존재 위치를 부여받았다. 번다하고 복잡한 위치가 아니라 국가의 사명을 직접 수행하는 행위자로서의 국가적 모성이 되었고, 여성은 그 자체로 개별적인 독자적 범주로 간주될 가능성이 열리기 시작했다. 그리하여 각 나라에서는 며느리를 일컫는 '부인(婦人)'이라는 용어에 여성 일반의 의미를 부여하여 쓰곤 했다.

1910년대 일본과 중국에서 'New Woman'은 각각 '新女子'와 '新女性'으로 번역되었다. 일본의 '신여자'는 영국 '청탑회(Blue Stocking)'의 영향을 받아 1911년 잡지 『세이토(靑鞜)』를 발간하면서 여성의 정치사회적 권리를 주장하는 집단을 가리켰다.[4] 중국에서 '여성'이라는 말은 여성의 성적 주체성과 개인성을 강조하는 것으로 여겨졌고, 공산주의 정권에서는 이 용어가 부르주아적이라고 하여 공식적으로 '부인'을 채택하기도 했다.

우리나라에서 '신여성'이라는 용어는 1923년 개벽사가 간행한 잡지 『신여성』이 나오면서 쓰이기 시작했다. 1900년대 계몽기에 간행된 여성 잡지 제목은 '자선부인회 잡지'나 '여자지남(女子之南)' 정도였고, 개벽사가 처음 낸 여성 잡지의 이름도 '부인(婦人)'이었다. 일본에서 들어온 '신여자'와 중국에서 처음 쓰인 '신여성'은 계몽기 이전의 '여식'이나 '부인', 계몽기의 '부인', 또는 '부녀'와도 구별되는 다른 의미를 내포했다.

개벽사는 여학교 출신을 지칭하는 칭호로 쓰던 '신여자'에 대해 사회적 책무를 더 강조하고, 자유와 평등의 이념을 천도교식으로 표현한 '사람성주의'를 나타내기 위해 '신여성'이라는 용어를 사용하였던 것 같다. 『신여성』이 굳이 기존에 있는 '신여자'라는 용어를 쓰지 않고 '신여성'이라는 용어를 쓴 것은 1920년에 나왔던 『신여자』와 구별하려는 의도도 있을 것이다. 하지만 실제 사람들의 용어 사용을 보면 신여성과 신여자는 호환될 수 있는 의미였다. 중국처럼 '신여성'이 부르주아적 개인주의자를 단순히 의미하지도 않았고, 일본처럼 세이토회에 동감하는 여성들을 일컫는 것으로 한정되지 않은 채 두루뭉술하게 두 용어가 함께 쓰였다.

4
'Blue Stocking'은 1750년대 런던의 몬터규 부인이 연 살롱의 별칭에서 살롱 참석자가 즐겨 신은 양말 색깔에서 유래한 것으로, 문학과 지적 소양을 추구하는 여성들을 경멸적으로 칭하는 용어로 사용되었다.

그렇다면 1920~1930년대 식민지 조선에서 신여성은 무엇을 의미하였는가. 1920년대 초 일본 유학 출신의 여성들을 통해 신여자라는 용어와 이념이 유입되기 시작했을 때, '신여자'는 여성해방운동을 추구하고 특히 자유연애와 결혼을 주장하는 여성이라는 의미를 강하게 내포하고 있었다. 하지만 신여성담론의 본격적인 장이 『신여성』으로 이동하고 확장되면서 신여자, 신여성이라는 말은 여자 일본 유학생이나 여성해방주의자를 넘어서서 조선 사회를 문명화시킬 여학생 및 지식층 여성들을 가리키는 넓은 의미로 쓰였다. 신여성은 조선 사회를 문명화시킬 개조의 주체로서, 여기서 '개조(改造)'는 서구/일본에서처럼 '반(反)자본주의'나 '반(反)근대화'를 뜻하는 것이 아니라 근대문명의 수립과 '문화'의 달성을 의미했다. 이렇게 식민지 조선에서 변용된 개조론은 좌우파와 남녀를 막론하고 신지식층의 열망을 담은 시대정신이었다.

개조의 주체로 신여성을 호명하는 규범적 태도는 조선의 신여성 범주를 근본적으로 틀 지우는 출발점이다. 그리하여 이 규범적 지향성은 신여자를 항상-아직 계몽되지 않은 존재로 간주하게 만들었고, 미래의 신여자로서 여학생을 설정하게 했다. 미래의 신여자 여학생을 향해 개조를 위해 무엇을 해야 하고, 어떠한 노력을 기울여야 할지를 설파하는 논의는 많았지만(예컨대 농촌 계몽 활동처럼) 그것은 현실을 바꾸기에는 무력하거나 현실에 적합하지 않았다. 따라서 그 논의는 과잉된 찬양과 다른 한편 비판과 훈계를 함축할 가능성이 많다. 그래서 한편으로 이 신여자는 '낡은 습관', '낡은 제도', '낡은 도덕'과 싸우는 존재, 악덕과 고난을 딛고 일어나는 고독한 선구자이자 메시아, 순교자로 그려지지만, 다른 한편 개조의 주체로서 자각과 수양을 자질로 가져야 하는 존재로, "'남녀' 그것이 평등이 아니요 '실력' 그것이 평등"이라는 훈계의 대상으로 간주된다.

잡지 『신여성』 표지화들은 개조의 주체로서의 신여자의 이미지를 보여준다. 인물화로 구성된 표지화들은 여러 가지 스타일로 변화를 주고 있음에도 불구하고 일관된 메시지를 시사하고 있는데, 그것은 선각자로서의 고뇌와 진취성 그리고 지식의 추구라는 복합적인 내면을 가진 존재라는 메시지다.

노수현이 그린 『신여성』 창간호의 표지화는 여학교 교복이자 전형적인 신여성 복장인 개량 한복, 흰 저고리에 검은 통치마를 입고 구두를 신은 모습이다. 전신 입상이되 정면을 보지 않고 있기에 역동성을 표현함과 동시에 도발성을 피해간다. 반신상이나 얼굴을 묘사하는 회화풍의 작품들은 고뇌하는

계몽의 주체의 느낌을 자아낸다. 안석주가 그린 1924년의 표지화^{참고도판 1} 속의 여성은 바다를 뒤로 한 채 먼 곳을 보고 있거나, 숲을 배경으로 옆을 바라보거나 아래를 보고 있다. 트레머리에 흰 저고리와 검은 통치마를 입은 이 여성은 미소를 머금고 있지 않고 그렇다고 멍한 표정도 아니다. 무언가 고민하고 번뇌하는 표정과 눈빛이다. 또한 다른 만화들에서 묘사하는 것처럼 도시의 거리를 활보하는 것도 아니요 화려함을 뽐내지도 않는다. 배경으로 나온 자연 풍경은 '춘원(春園)'이나 '춘강(春江)', '춘사(春思)' 같은 당대 문인의 호처럼 봄과 자연을 자신의 은유로 삼은 '청년' 담론을 연상시킨다. 청년으로서 신여자는 비문명과 등치되는 자연의 상태와 다름없는 조선 사회를 변화시키고 개척해야 하는 존재들이다. 그들은 고뇌가 많다. 타파해야 할 미개한 구관습과 구질서는 곳곳에 존재하고 그것을 개조할 주체들의 어깨는 무겁기 때문이다.

하지만 신여자의 시각적 이미지는 의미의 모호성을 표현하기도 한다. 전체적으로 이 표지화들은 트레머리나 단발, 통치마와 구두, 나아가 양장옷 같은 복장을 제외하고는 재현의 구체적인 맥락을 제시하지 않는다. 자연 풍경을 배경으로 그린 안석주의 몇몇 그림을 제외한다면 여성 인물은 집안을 나타내는 소품들을 배경으로 하거나 아니면 대개는 배경이 없다. 『신여성』의 표지화에서 비교적 드러나고 구별되는 암시는 인물의 정조(情調)이지, 신여자로서의 역할과 덕목을 암시하는 묘사는 거의 없다. 이는 개조의 주체라는 규범적 지향성이 가지는 추상성과 모호성에 대응한다.

속간호가 나온 뒤인 1930년대에 김규택, 황정수, 안석주가 그린 초상화풍의 그림에서는 배경에 자연 풍경이 사라지고 얼굴을 보다 크게 보여주고 있다. 그들은 정면 아래쪽을 응시하거나 비껴간 위쪽을 바라보고 나아가 고개와 팔을 들어 올리고 있다. 이들의 포즈와 표정에는 한결같이 근심과 약간의 우울이 묻어난다. 하지만 이것은 일본화에서 볼 수 있는 애상 어린 관조나 나른함은 아니다.

발랄하고 역동적인 모습은 주로 일러스트레이션 스타일에서 표현되었다. 수채화로 그린 1925년 5월 호의 표지는 서양식 집의 실내를 배경으로 나무 의자 앞에 책을 들고 앉아 있는 여성의 모습을 그린 일종의 독서도이다. 이 표지화는 당시 화단에서 볼 수 있는 여성 독서도의 정적이고 지루한 묘사와 달리 캐리커처식의 선과 정면을 응시하는 포즈로 말미암아 가벼우면서도 도전적인 느낌을 준다. 녹색과 검정색을 대비한 구성에 옆면상을 그린 1925년 6월 호 표지^{참고도판 2}는 손을 뒤로 모으고 자연스럽게 참고도판 2, p. 25.

서 있는 포즈이다. 트레머리에 무늬 있는 통치마와 구두 차림의 여성 뒤에는 깃을 활짝 편 공작과 꽃이 있고 멀리 강물과 나무가 있다. 리얼리즘과 장식화를 섞어놓은 이 그림은 자신을 주인공으로 한 꿈의 한 장면처럼 보인다. 1926년

참고도판 3, p. 26. 4월 호 참고도판 3 는 화려한 프린트 무늬의 통치마에 녹색과 빨간 구두를 신고 웨이브 진 단발을 한 두 여성을 입상으로 그리고 있다. 한 명은 몸을 뒤로 젖힌 채 정면을 보고 다른 한 명은 뒤로 돌아서서 앞쪽을 내려다보는 내려다보는데, 이 포즈는 매우 동적이고 도발적인 자신감을 표현한다.

도발적이고 동적인 느낌을 주는 전신 입상은 김규택이 그린 1931년

참고도판 4, p. 28. 11월 호 참고도판 4 가 전형적이다. 한 손에 깃털이 달린 펜대를, 다른 한 손에 종이를 들고 몸을 약간 뒤로 젖힌 채 측면을 내려다보는 포즈에, 다리 선이 살짝 드러나게 한 통치마의 묘사는 약간의 성적인 긴장감을 만들어낸다.

모던 걸과 상상의 풍자

신여자는 자기부정에서 출발하여 모호하지만 개조의 열정을 표현함으로써 남성 계몽적 주체의 연대자였다. 그러나 1920년대 중반 경성의 문화 풍경이 '모던' 바람을 맞고 담론장의 새로운 탄압 국면에 들어서면서 신여성 담론의 사회 문화적 쟁점은 재편되고 재정의된다. 서구/일본적 근대를 향한 모방의 대상이 육체와 감각, 그리고 일상생활의 구석구석까지 확장되고 구체화됨에 따라 모방 그 자체는 두 가지 반응 양상을 나타낸다. 모던 걸과 양처(良妻)가 그 예인데, 하나는 모방을 나쁜 것으로 간주하는 것이고, 다른 하나는 바람직한 것으로 간주하는 것이다.

조선에서 '모던 걸'이라는 말이 처음 등장한 것은 1925년 『신여성』 6월 호에 실린 김기진의 「요사히 신여성의 장처와 단처」에서이고, 본격적으로 신문과 잡지에 오르내린 것은 1927년부터이다. 1927~1928년경 신문의 가정란이나 사회란에 미국과 일본의 동향을 소개하면서 모던 걸이 무엇인지 알리는 몇몇 기사가 실렸고 『별건곤』 1927년 12월 호에 모던 보이, 모던 걸 특집이 실리면서 모던 걸과 모던이라는 용어가 널리 쓰이게 되었다.

당시 비평가나 기자들은 모던 걸이 양장한 여성을 말한다든가, 미국의 플래퍼와 같다고 말했지만, 사실 그 기사들은 일본의 저널리즘에서 나온 이야기를 반복했을 가능성이 높다. 1920년대 후반부터 1930년대 초까지 모던 걸이 누구를 가리키는가의 외적 지표에 대해서는 논의가 엇갈리고 있음을

발견할 수 있다. 어떤 경우는 일본 모던 걸의 복장을 그대로 묘사하고 그것을
모던 걸이라고 정의하는 경우도 있고 다른 경우는 저고리 통치마를 입은
여성을 모던 걸로 묘사하는 경우도 있다. 따라서 조선의 모던 걸로 일컬어지는
외적 표지는 양장, 단발, 노출 등의 차원에서 미국의 플래퍼와 일본의 모던
걸의 요소를 차용하기도 했지만 그들과 동일한 것이라고 보기 어렵다. 더욱이
일본에서 모던 걸은 일종의 팜므파탈로 그려지면서 그 도발성으로 말미암아
찬반양론을 자아낸 데 비해 조선에서 모던 걸은 팜므파탈의 도발성과
복합성으로 논의되지 않았다. 성적 개방성은 좌우파를 막론하고 퇴폐와
자본주의 말기적 증후로 공격받았고 따라서 조선의 모던 걸은 기존의 규범에
도전하는 여성이 아니라 퇴폐와 허영심에 가득찬 얼빠진 이들을 칭하는
말로 사용되었다. 게다가 조선의 모던 걸은 일본에서처럼 신중간층 여성의
등장과 특별한 관련이 없다. 단적으로 말해 조선에는 신중간층이라고 할 만한
(도시사무직) 여성층이 너무나 미미했기 때문이다.

　　　조선의 모던 걸이 특별히 양장한 여성만을 지칭하는 것도 아니요,
신중간층 여성들의 상대적인 구매력 증대와 경제적 독립성에 기초한 도전적인
언행이나 성적 적극성을 의미하는 것이 아니라면, 모던 걸이란 누구를 그리고
어떠한 속성을 일컫는 것이었나. 조선의 비평가들이 모던 걸, 모던 보이로
지목한 것은 '유산자층의 자식' 또는 유녀, 기녀, 아니면 여학생이었다.
그뿐만 아니라 시간이 지날수록 모던 걸은 넓은 외연을 가진 다의적인 의미를
함축하는 용어로 쓰였다. 비평가들의 논의에서 신여성과 모던 걸을 뚜렷이
구분하지 않는 경향이 생겨났다. 안석주의 「만문만화(漫文漫畵)」는 신여성과
관련된 소재를 사용하여 식민지 근대의 사회 문화적 변동에 대한 비평을
전개한 대표적인 사례인데, 1928년 발표한 그의 작품 ^{참고도판 5} 은 여학생과 참고도판 5, p. 21.
신여성, 모던 걸 사이의 흐릿한 경계와 대체 가능성을 시사한다. 금팔찌
시계, 보석 반지를 일부러 보이기 위해 전차 안 빈 의자에 앉지 않은 여성들을
'여학생 기타 소위 신녀성'이라고 표현하였고, 제목에서는 '모-던껄'로
통칭하였다

　　　조선의 모던 걸은 실제보다는 상상의 대상에 더 가까웠다. 모던 걸에
대한 풍자화 시리즈를 낸 안석주의 「만문만화」 중 「만화자가 예상한 1932년
"모껄 제3기"」는 현실과 상상의 사이에 있는 모던 걸의 위치를 보여준다.
과장된 현실 묘사와 상상력의 동원이 풍자에 수반되는 수사학의 바탕이지만,
특히 안석주 작품은 주의 깊게 읽지 않으면 그것이 상상인지 현실인지
구별하기 어려울 만큼 현실과 상상의 묘사가 밀접하다. 만문 속 그림에 나온

차림은 현실의 모습이 아니다. 물론 여우 털 목도리나 구두, 백금 반지, 단발 같은 요소는 거리에서 볼 수 있는 것이지만, 담배를 들고 어깨와 등을 드러낸 원피스에 속옷만을 입은 차림의 여성은 상상적 묘사이다. 안석주가 표현한 것은 그의 머릿속에서 그려지는, 서양식과 왜색 유행을 좇는 여성들의 욕망일 것이다. 노출이 심한 옷을 입고 화려한 장신구로 몸을 휘감고 싶어 하는 욕망 말이다. 이것이 당시 통치마를 입고 다니던 경성 여성들의 실제 속마음이었는지 지금 우리가 추정할 단서는 없다. 우리가 알 수 있는 것은 비평가의 과장과 상상 그리고 그 속에 담긴 깊은 조소의 눈길이다.

　　　조선에서 모던 걸은 신여성의 한 별칭이었다. 그것은 모방 욕망의 '나쁜' 측면이 모여 있는 집합소를 의미했고 신여성의 '허영'과 '껍데기'를 효과적으로 표현하는 어휘로 사용되었다. 조선의 모던 걸은 신여성 안에 있으리라고 상상된 어떤 요소들을 총칭하는 것이었다. 단발과 양장의 유행을 지표로 하는 신문화의 모방, 그리고 육체와 성애에의 눈뜸이 그 요소일 것이다. 그것은 일본처럼 저널리즘의 호기심의 이면에 있는 '신여자의 딸'이 아니었다. 조선의 모던 걸은 긍정적 사회 주체로 호명되지 않았고 질시, 조소, 엿보기의 대상일 뿐이었다.

　　　하지만 동시에 조선에서 모던 걸이라는 기표는 그 지시 대상이 불분명했다. 그리하여 의미의 고정이 계속 미뤄지고 미끄러졌다. 구습 타파와 혁신의 정신을 보여주는 가시적 지표였던 단발과 짧은 치마, 그리고 자유연애라는 사건이 곧바로 허영과 사치, 그리고 퇴폐의 지표로 변화하는 데 어려움이 없었다. 이 기표의 불안정성에 '모던'으로 대표되는 당대의 서양 문화에 대한 반응이 투영되었다.

처와 이상적 가정

홍미로운 점은 조선에서 신여성은 "양처(良妻)"의 의미까지 점차 강하게 포함하게 되었다는 점이다. 양처는 신여성의 의미에 이질적이거나 갈등적인 요소이기보다는 통합적이고 친연적인 요소로, 애정적 부부 관계를 중심으로 한 '이상적 가정'의 주체를 말했다. 양처의 상은 1920년대 후반 본격화된 신가정론을 배경으로 부각되었다. 신가정을 꾸리는 첫 번째 선행조건은 연애결혼과 그것을 통해 이루는 부부 관계의 친밀성과 애정적 관계라고 논의되었다. 신가정의 다음 조건은 양처와 주부이다. 양처의 중요한 요소로는

남편과의 친밀한 관계였다. 주부는 다른 일손의 도움을 받지 않고 직접 가사를 전담하여 관리하는 아내의 임무를 말했다. 그리고 단가살림의 형태이다. 신가정의 모습은 결혼한 부부와 미혼의 자식만으로 이뤄진 핵가족의 형태를 지칭했다. 근대적 교육을 받은 여성이 '봉제사접빈객(奉祭祀接賓客)'의 며느리 의무에서 벗어나 남편과 아이와 더불어 이루는 '신가정'의 주인이 되는 것을 뜻했다. 이 '신가정'을 실제로 구현하며 살아간 여성들은 많지 않았지만, 그것이 당시 많은 여성들에게 욕망의 대상이 되었다.

효율성과 합리성의 근대 그리고 신가정과 다정한 부부 관계를 이상적인 신여성의 상으로 결합시킨 이미지를 다양하게 형상화한 것은 아지노모도 광고이다. 아지노모도 광고는 1920년대 중반부터 조선에 들어온 일본의 상품 중 거의 유일하게 조선 문화를 배경으로 조선인을 주인공으로 내세우는 토착화 전략을 구사하였고 1928년경부터는 신여성의 이미지를 대거 사용하였다.

1928년 6월 3일자에 첫선을 보인 신여성은 한 손에는 양산을, 다른 한 손에는 아지노모도를 들고, 서양식 집을 향해 걸어가는 뒷모습을 하고 있다. 그림만 보면 양옥집이 꽤 커서 조선의 풍경이 아닌 것처럼 여길 수도 있다. 하지만 '이상적 가뎡'이라는 제목과 문안에 의해 이 여성은 양옥집 가정으로 귀가하고 있는 부인으로 암시된다. "지식 있는 부인은 모든 것을 이상화시킵니다." 아지노모도 광고는 신여성에 대한 여러 가지 시선과 견해 중에서 '이상적 가정'을 만드는 양처와 주부의 모습을 선택하고, 그것을 '과학'과 '문화'라는 '이상적' 가치와 결합시킨다.

특히 1930년대 주요한 테마로 떠오른 도상이 신가정과 부부의 모습이다. 1928년 8월 13일자의 '부탁'이라는 광고는 "아지노모도의 애용하시는 부부 외출 시에 부탁"이라는 문구와 함께 줄무늬 양복바지에 흰 구두를 신고 외출하려는 남편 과 그 옆에서 모자를 들고 서 있는 부인의 모습을 그리고 있다. 1931년의 한 광고는 두 부부가 함께 외출을 하고 집으로 들어가는 것처럼 보이는 모습을 묘사하였다. 검은 중절모를 쓰고 넥타이와 외투를 입은 남편은 웃음 띤 얼굴로 이야기를 듣고 있다. "아 여보 아지노모도 사는 것을 이젓소 그려."라는 남자의 말에 숄을 걸친 부인이 "안 돼요 그것은 꼭! 사 가지고 가야 돼요."라고 방금 말을 한 듯한 표정이다. 1934년에 실린 광고도 나란히 함께 있는 부부를 그렸다. 단장을 짚고 검은 양복을 입은 남편과 긴 치마에 구두를 신은 부인이 함께 걷고 있다. 1931년의 또 다른 광고에서는 부인이 음식을 하고 있는 부엌에 남편이 들어와 구경을 한다. "아유 저리

가시우." "오-케! 그러면 그러치— 아지노모도를 치니깐 맛이 일등이야 하하."
다정하게 함께 걷는 부부의 모습에서 부부유별의 관념은 전혀 찾아볼 수
없다. 부인은 남편의 시중을 들고 요리를 전담하지만 그들이 나누는 대화는
대등한 관계를 엿보게 한다. 함께 물건을 사고 남편이 부엌을 드나드는 모습이
자연스럽다.

　　　아지노모도가 기대고 있는 근본적인 담론은 '근대'이다. '근대 여성,
현대 여자, 현대 여성'이라는 명칭을 등장시킨 광고들은 여러 복장의 여성을
모두 '근대(현대) 여성'으로 명명하고 다음과 같은 문안을 제시했다.

　　— 　근대 여성은 모다 애용자
　　— 　신가정에 현대 여자는 아지노모도를 잘 이용하야 저근 경비로
　　　　맛잇난 식사를 하게 하야 평화스러운 이상적 가뎡을 일웁니다
　　— 　현대 여성은 이러하게 음식을 맛있게 합니다 요리하실 때난
　　　　반다시 아지노모도를 침니다 그리하야 가뎡의 식사를 유쾌하게
　　　　합니다

여기서 근대란 무엇을 의미하는가. '근대'라는 말은 라캉(Jacques Lacan)적
의미에서 자아 이상(Ego-Ideal)을 담는 일종의 그릇이다. 광고 문안은
모두 '근대 여성은 —을 한다'라는 언술, 즉 행위 언술로 구성되어 있다. '근대
여성은 이상적 가정을 만든다'를 '아지노모도는 이상적 가정을 만든다'로
환유시킴으로써 '근대 여성은 아지노모도를 사용한다'의 함축적 의미가
발생한다. 그리하여 처음의 행위 언술은 존재론적인 정의의 언술, 즉 '근대
여성이란 —을 하는 존재이다'로 전환된다. 그런데 하지만 정작 여기서
근대 여성은 정의되어 있지 않다. 근대는 자신의 이상적 자아(ideal ego)가
동일시해야 할 자아 이상의 기호로서, 그 의미는 행위를 통해서만 사후적으로
생성된다. '근대 여성은 아지노모도를 사용한다'를 '당신이 이것을 사용할
때 당신은 근대 여성이 된다'로 받아들이는 자리바꿈이 일어나려면, '근대
여성'이 바람직한 것이라는 통념이 전제되어야 한다.

　　　결국 아지노모도 광고 속에서 '근대'는 소비와 모방의 행위를
통해서만 그것이 근대임을 확인할 수 있게 해주는 어떤 것이다. 아지노모도를
사용함으로써, 또한 그럼으로써 달성되리라고 가정된 이상적 가정을
모방함으로써만 우리는 근대를 확인할 수 있다. 따라서 모방은 1회로 끝날
수 없고 반복되어야 한다. 왜냐하면 그 행위만이 근대임을 확인하는 유일한
증거이기 때문이다.

신여성의 의미가 다중적으로 만들어질 수밖에 없었던 이유는 그 현실적 기반의 취약함 때문이다. 그럼에도 근대의 공식 교육을 받은 여성들이 생겨났다는 점은 조선 사회에서 새로운 길을 걸어가는 여성을 가능케 해준 바탕이었다. 특히 중등교육을 받는 조선인 여학생 수는 1920년대 이후 꾸준히 증대하여 1920년대 중반부터 2천~4천 명 수준에 이르렀다. 1912년 116명이었던 여자고등보통학교의 학생 수는 1920년에 1천 명을 넘었고, 7년 뒤인 1927년에는 2천 명을 넘어, 5년 뒤인 1929년에 4천여 명, 9년 뒤인 1938년에 약 8천 명이 되었다가 1942년에는 1만 2천여 명까지 늘어났다. 그럼에도 중등교육을 받은 여성은 조선 전체에서 보자면 극소수였다. 1944년을 기준으로 교육 경험자는 여성의 경우 11%였고, 이 중 중등교육을 받은 여성은 약 3만 7천여 명으로 여성 인구의 0.3%이고, 고등교육을 받은 이는 3천 6백여 명(대학 졸업자는 102명)으로 0.02%였다.

조선에서 중등교육을 받은 여성들은 대부분 진학과 직업을 원했다. 그러나 식민지 조선에서 중등교육세대가 현실적으로 취할 수 있는 진로는 결혼이 대다수였다. 그 수가 1,000여 명 내외에 머물던 1920년대 중반까지는 초등학교 교사가 되거나 사범과로 진학하고 유학을 떠난 이들이 더 많았으나 그 이후 2,000명 이상으로 규모가 늘어나게 된 뒤에는 진학과 구직 모두가 어려워졌다. 여학교를 나온 여성들은 식민지 시대 내내 상급학교 진학과 직업 구하기의 어려움을 호소하였다. 그뿐만 아니라 그 직종 또한 매우 제한적이었다. 의사, 치과 의사 같이 보수가 높은 전문직에 종사하는 극소수의 상층과 사범과나 사범학교를 나와 여고보 교사가 되는 이들을 제외한다면, 중등학력 소지자로 일반 사무직과 서비스직에 종사하는 경우는 거의 찾아보기 어렵다. 이렇게 조선의 신여성들이 직업적 기회가 극히 제약되어 있었다는 사실은 서구나 일본의 경우와 매우 대비된다. 중등학력을 요구하는 정도의 여성 사무 서비스직은 1920년대 중반 이후 경성에서 늘어났다. 그런데 그 절대다수를 일본 여성들이 담당하였다.

1930년대 전반까지 조선에서 '근대적' 사무 서비스직에 종사하는 조선 여성들은 극히 적었음이 확인된다. 하지만 1920~1930년대 신문과 잡지의 기사들은 버스 걸, 숍 걸, 타이피스트, 엘리베이터 걸, 할로 걸(전화교환수) 같은 사무직과 서비스직에 크게 주목하였다. 이는 근대적 직업에 종사하는 여성들이 늘어나고 그 직종이 다양해진다는 사실을 중시하는 것이기도

했지만, 그 기사들이 관심을 기울인 것은 이들이 여학생과 함께 일본식 서구 문화의 변동을 체험하는 주요한 집단이라는 데 있었다. 이 여성들은 1920년대 중반부터 들어온 '모던 걸'의 한 부류로 암시되고 풍자되었다.

여성의 가시성과 문화적 혼종성

조선에서 신여성이라 일컬어지는 여학생과 직업부인은 미미한 수이고 또 미력한 집단이었지만, 경성에서라면 사태는 달라진다. 경성에 국한해볼 때 중등교육을 받는 여성들의 규모는 상당한 것이었다고 할 수 있다. 더욱이 일본인 여학생까지 합한다면 경성에서 여학생 집단은 남학생에 버금가는 것이었다. 경성의 길거리에는 새로운 모습을 한 여성들이 대거 돌아다니고 있었고, 신문과 잡지, 그리고 영화관에서도 여성이 묘사된 숱한 그림(이미지)들이 등장하였다. 따라서 신여성을 둘러싼 논란이 뜨거운 사회적 기반의 하나는 경성여학생 집단의 가시성이었다.

경성은 구한말부터 학교 설립의 중심지였고, 서양의 근대 문물이 들어오는 장소였다. 경성에는 각종 여학교가 일찍부터 운집해 있었고, '개명한' 집안이나 관리와 부유한 상인이 모여 살았다. 더욱이 1920년대가 되면서 경성에는 '혼마치(本町, 지금의 충무로)'를 중심으로 관공서가 집결하고 일본에서 들어온 신문물과 모더니즘 문화가 전시되는 장소로 변모되었다.

특히 1920년대 후반을 기점으로 남촌에 거주하며 상권을 형성한 일본인들이 종로로 진출하기 시작하면서 북촌에도 일본식 서구 문화와 문물이 출현하기 시작하였다. '남촌의 카페, 북촌의 빙숫집'이라고 했던 종로에 1930년을 전후하여 카페, 끽다점, 백화점이 새로이 등장하였고, 1900년대부터 있었던 극장과 영화관은 면모를 일신하였다. '북촌의 남촌화'라고 할 수 있는 이러한 경성의 변모에 발맞춰 젊은 여성들이 일하고 소비하는 영역은 넓어졌다. 붉은 벽돌로 지어진 여학교, 남산 초입에 세워진 경성역에서 동대문까지 이어진 전차, 깔끔하게 정돈된 진고개(남산), 금시계와 양산, 스타킹과 구두를 파는 양품점들, 높고 웅장한 건물로 단장한 미츠코시백화점과 화신백화점, ‹의리적 구투› 같은 무성영화에서부터 ‹몽빠리›처럼 최신 유행하는 유럽 영화와 할리우드 영화까지 내걸었던 단성사와 우미관, 학교와 거리, 문화의 공간에 이르기까지 경성의 공적 공간에서 젊은 여성을 목격하는 것은 일상의 풍경이 되었다. 여학생과

'깡통치마'는 조선에서는 희귀했으나 경성에서는 흔한 존재였던 것이다.

　　　일본의 신여자와 모던 걸이 동경과 동경의 긴자 거리에서 탄생하였던 것처럼, 교육받은 중간층 여성 집단이 대도시에 대거 등장하고 그에 따른 사회적 담론이 대도시를 중심으로 생산되는 것은 일반적인 현상이라고 할 수 있다. 하지만 이것이 사태의 전부는 아니다. 경성의 근대성은 식민지적 모순성과 혼종성을 상연하는 중심지였다. 일본식 서양 문화가 남촌에서 시작되어 북촌으로 전파되는 바탕에는 일본인 인구의 증대와 그들이 형성한 상권이 가지는 경제적 우위와 문화적 헤게모니가 있었다. 신여성이라 일컬어진 여성들도 마찬가지였다. 조선 여학생 만큼이나 일본 여학생도 많았으며 신문과 잡지에서 대대적으로 보도하는 신종 직업에 종사하는 여성들의 대부분은 일본인이었다. 관공서, 병원, 백화점, 양품점, 이 모든 곳에서 통용되는 공식 언어는 일본어였고, 타이피스트, 전화교환수, 의사, 간호사, 점원 중 여자는 대개가 일본인이었다. 1920년대 말 다양한 계층의 조선 여성들이 경성의 남촌과 북촌에서 일본식 서양 문화를 보고 듣고 체험할 수 있었지만, 많은 경우 그것은 간접적인 것이거나 상황에 맞춘 것이었다. 그리하여 경성은 전통과 근대, 일본(식 서양)색과 조선 색이 뒤섞인 모습이자, 일본인 지배층과 소수의 식민지 중간층, 그리고 절대다수의 식민지 빈곤층과 실업자가 함께 공존하는, '하이카라' 경성과 '실업경성'이 공존하는 곳이 되었다. 이 모든 국면에는 정치 경제적 권력을 가지고 문화적 헤게모니를 행사하는 일본인들이 존재하고 있었다. 남촌과 북촌, 상점과 백화점, 관공서와 회사 곳곳에서 부딪히는 여성들 중 많은 이는 일본인이었을 것이다. 또한 아무리 조선인 부자들이 일본 백화점의 고객이 되었다고 하더라도 실제로 구매력을 가진 주요 층은 일본인이었을 것이다.

　　　일정한 구매력을 가진 조선인 중간층은 매우 적었지만, 조선인들이 새로운 문물과 상품을 직접, 간접적으로 접할 기회는 폭증하였다. 상품 광고와 화보, 사진, 만화 같은 시각적 이미지들이 근대적인 매체를 통해 대거 만들어졌기 때문이다. 그 이미지들의 중심에 여성이 등장하였다.

　　　여성이 공적 공간에서 재현되기 시작한 것은 1910년대 『매일신보』에 게재된 일본 상품 광고들에서였고, 보다 본격적으로 확대된 것은 1920년대 들어서 신문과 잡지의 출판이 활발해지고 영화 공연과 전람회, 박람회 등 시각적 대중문화가 형성되면서부터이다. 화장품, 약, 치약(齒摩), 술, 축음기 등 신문물의 상품 광고는 거의 여성 인물을 등장시켰고, 신문과 잡지에 실린 각종 시사만화도 여성을 주요한 소재로 다뤘으며, 1930년대에는 할리우드

여배우가 실린 영화 포스터가 신문, 잡지와 길거리에 등장했다.

 1920~1930년대에 폭증한 대중매체의 시각적 재현물은 신여성에 대한 대중적 이미지를 형성하는 데 중요하게 작용하였다. 신문 만화와 광고, 거리의 간판, 잡지 표지화 등의 대중적인 시각매체는 신여성에게 부착된 전형적이고 지배적인 의미를 형상화함으로써 일반인들에게 신여성에 대한 보편적인 이미지를 만드는 데 주도적인 역할을 했다.

라진 만화경, 신여성

19세기 말 개항과 더불어 조선의 지식층은 식민지 사회를 야만과 암흑으로 규정하는 문명개화(文明開化)의 에피스테메를 수용하였다. 일본의 무력과 폭력에 의해 식민지로 병합됨으로써 조선 사회는 현실적, 상징적 거세를 경험한다. 1910년대 말 일본 유학을 통해 형성된 신지식층은 조선을 부정하고 문명화시킴으로써 이 거세의 족쇄에서 벗어나고자 했고, 제한적으로 열리게 된 담론장을 문명개화의 대중적 계몽의 공간으로 삼고자 했다. 신여성을 둘러싼 사회적 논란 또한 이러한 대중적 계몽화의 공간 속에서 등장하였다.

 1917년 동경에서 일본 여자 유학생들이 『여자계』를 발간하고 1920년 김일엽을 중심으로 한 청탑회 회원들이 『신여자』를 발간함으로써 여성 지식인들이 새로운 여성의 자각과 이상을 발화하기 시작하였지만, 여성들의 잡지 발간은 그리 오래 존속하지 못했다. 그 가장 큰 이유는 재정적 뒷받침과 필진 부족 때문이었다. 그리하여 1920년대부터 신여성을 둘러싼 사회적 담론을 지속시키고 증폭시키는 역할을 개벽사에서 발행한 여성 잡지 『신여성』[5]과 삼천리사의 『삼천리』, 개벽사의 『별건곤』[6] 같은 종합 대중지가 맡게 되는데,[7] 이 담론 생산을 주도한 이는 남성 지식인이었다. 예컨대 『신여성』은 독자들을 제외한 유명 필자의 경우 여성 필자가 남성의 1/3로, 특히 문예란은 1/8에 불과했다. 여성 필진의 부족은 집합적 존재로서 신여성의 취약성을 반영한다. 앞에서 살펴보았듯이 중등교육을 받은 여성층의 제한성과 사무 서비스 직종에 종사하는 조선 여성들의 극단적인 주변성으로 대중적 여성운동의 힘은 취약함을 드러낸다. 1927년 근우회 같은 여성운동 조직이 만들어졌다는 것만으로도 대단한 일이었지만, 그것은 대중운동으로서

5
벽사에서 발행한 『신여성』은 1922년 창간된
부인』의 후신으로 1923년 9월 창간하여
926년 정간할 때까지 31호, 그리고 속간된
931년 1월부터 1934년 6월까지 30호, 통권
1호를 출간하였다.

6
‘삼천리’는 1929. 6.~1941. 11., 150호 발간,
『별건곤』은 1926. 11.~1934. 8., 74호 발간.

7
그 외 1930년대에 신문사에서 낸 여성 잡지들도
있으나 신여성 담론의 양상이 이미 성립되고
난 뒤거나 영향력이 적었다. 그러한 여성
잡지들로 『여성조선』(1930. 9.~1932. 2., 27호,
여성조선사), 『신가정』(1933. 1.~1936. 9.,
45호, 동아일보사), 『여성』(1936. 4.~1940. 12.,
57호, 조선일보사)이 있다.

또는 정치적 힘을 발휘하는 운동으로서 존속하지 못했다. 이러한 일련의 상황은 신여성이 함축하는 상징적 의미에서 페미니스트나 여성운동이 차지하는 위치를 약하고 모호하게 했다.

'신여성'은 페미니스트나 여성운동이 아니라 조선 사회가 맞이한 근대적 사회 문화 변동의 모든 이슈들이 논의되는 장이었다. 1920~1930년대 '신여성'은 식민지 조선의 만화경(萬華鏡)이라고 해도 과언이 아니다. 이 만화경은 서양/일본의 근대성과 관련된 사회적 의제들을 다 풀어놓았다. 자유연애를 비롯하여 신가정, 남녀평등, 교육과 직업, 성과 육체, 외모와 신문물, 과학과 위생 같이 옛것과 새것, 안과 밖이 만나서 재배치되고 갈등과 협상이 일어났다. 사람들은 새로운 것을 취하기도 했고, 새로운 것과 옛것을 바꾸기도 했다. 더 많이 팔린 것도 있고, 덜 팔린 것도 있다. 자각, 개조, 지식, 양처, 신가정은 드러내놓고 잘 팔렸고, 자유, 모던, 연애는 몰래 잘 팔렸다. 모성, 자아, 해방은 잘 거래되지 않았다. 또한 산 옷을 입은 경우도 있지만, 사실상 입지 않은 경우도 있다.

이런 상황에서 신여성이 무엇을 의미하는가는 그녀가 교육을 실제로 얼마나 받았는가, 경제적으로 자립한 직업을 가졌는가, 구조선을 일깨우는 운동가인가 같은 자격의 문제보다는, 근대적 문물과 제도를 받아들이거나 수행하는 행위의 문제로 옮겨가게 되었다. 그러므로 카페 여급이건 기생 출신의 가수이건, 동경 유학을 다녀온 성악가이건, 전통적 여성 장르인 자수를 미술학교에서 배운 미술가이건 간에 '근대적'이라는 표지를 따라 신여성의 대열에 합류할 수 있었다. 백화점과 양화점, 극장과 다방, 카페 같은 공간에서 '모던' 문화를 소비하는 여성이라면 신여성스러운 것이 되었다.

이에 비해 교육을 받아 지식을 소유하고 새로운 근대적 직업을 통해 경제적 자립을 이룩하고 세상을 돌아다니며 자유연애를 하며 우정적 결혼 생활을 영위할 수 있는 여성은 거의 존재할 수 없었다. 이 중의 하나를 취할 수 있을지는 모르지만, 이 모든 것을 취할 수는 없었다. 실험적 길을 걸어간 여성은 사회적 형벌을 받아야 했다. 기미년의 봉기가 열어준 거대한 문화 통치의 틈새에서 활기, 열정, 사명감, 흥분, 솔직함, 수다스러움, 개성의 향연을 구가하려던 주체의 활동이 피어났지만, 다가올 태평양 전쟁의 전시체제에서, 그리고 분단과 전쟁에서 가족을 돌보며 살아남아야 했던 시절을 통과하며 '신여성' 주체는 그 싹을 온전히 틔우지 못한 채 풍문으로 사라져갔다.

근대의 프리즘: 시각예술에 재현된 신여성

박혜성

"쾅."

노르웨이의 극작가 입센(Henrik Ibsen, 1828~1906)의 대표작 『인형의 집』(1879) 결말 부분에서, 주인공 노라가 남편과 아이들을 남겨두고 집을 나올 때 거칠게 닫은 문소리는 비록 시간 차가 있었지만 국경을 넘어 조선 땅에도 울려 퍼졌다. 1907년 도쿄에서 ‹인형의 집›이 처음으로 무대에 오른 이래, 입센과 노라는 새로운 사상과 기술을 갈망하며 제국의 수도에서 유학하던 조선의 청년들에게 여성해방뿐만 아니라 근대적 개인으로서의 각성, 구습 타파, 사회개조에의 길을 보여주었고, 이들의 자각과 열망은 3·1 운동 직후 조선에 전해졌다.[1] 화가이자 문인이었던 나혜석(1896~1948)이 1921년 『매일신보』에 연재된 「인형의 가(家)」에 직접 시를 쓰고 삽화를 그린 것도 이 무렵이다.[2] 아버지와 남편의 '위안물' 혹은 '인형'이길 거부하고 남편과 자식에 대한 '신성한 의무' 대신 '사람'의 길을 택한 노라는 집 안에 갇혀 있던 조선의 여성들을 담장 밖으로 불러내었다.

거리로 나온 그녀들은 어찌 되었을까? 나혜석의 시가 발표된 지 10여 년 지나 소설가 채만식(1902~1950)은 가출한 이후 노라의 삶을 패러디 형식의 소설로 그려냈다. 「인형의 집을 나와서」(1933년 『조선일보』 연재, 삽화: 길진섭, 김규택, 안석주)의 주인공 임노라, 즉 임순이는 남편의 위선과 허위에 맞서 섣달그믐 밤에 옷 가방만 달랑 들고 가출한다. 세 아이의 어머니로만 살아온 그녀는 야학교 선생, 가정교사, 화장품 판매원 등을 전전하다 고향에 내려가 사회주의자와 사귀면서 새로운 사상에 눈뜬다. ─ 그녀가 건네받은 책은 독일의 사회주의 노동운동가 베벨(August Bebel, 1840~1913)의 『여성과 사회주의』의 번역본 『부인론』이다. ─ 다시 상경한 그녀는 카페 여급으로 전락하고 정조를 유린당해 자살을 기도하기에 이른다. 죽음보다 더한 삶의 고통을 극복하고 인쇄소 제본공이 된 노라는

1

중국에서도 루쉰(魯迅), 천두슈(陳獨秀), 후스(胡適) 등 '신청년' 구성원을 중심으로 입센과 노라 선풍이 일었다. 조선에서는 중국문학자이자 소설가인 양백화(양건식)가 박계강과 함께 『매일신보』에 「인형의 가(脚本 人形의 家)」(1921. 1. 28.~4. 3.)를 연재했고, 이듬해 『노라』라는 제목의 단행본 번역서(영창서관)를 냈다. 같은 해 이상수 역시 『인형의 가』(한성도서)를 발간했다.

2

"내가 인형을 가지고 놀 때/기뻐하듯/아버지의 딸인 인형으로/남편의 아내 인형으로/그들을 기쁘게 하는 위안물 되도다/노라를 놓아라/ 최후로 순수하게/엄밀히 막아논/ 장벽에서/ 견고히 닫혔던/문을 열고/노라를 놓아주게/ 남편과 자식들에게 대한/의무같이/내게는 신성한 의무 있네/나를 사람으로 만드는 사명의 길로 밟아서/ 사람이 되고저…." 작곡가 김영환이 나혜석의 이 시에 곡을 붙인 노래에서 "노라를 놓아라 … 노라를 놓아주게"는 후렴구로 반복된다.

공장에서 감독관으로 파견된 남편을 다시 만나게 된다. 이 둘 간의 싸움이
완전히 새로운 국면을 맞이하게 되었음을 암시하면 소설은 끝이 난다.

　　온갖 고난에 맞서 결국 자신의 삶을 개척한 신여성 임노라의 이야기는
어쩌면 영웅신화의 서사 구조와 유사하다. 현실의 식민지 조선을 살았던
노라들의 삶은 오히려 소설에 등장하는 임노라 이외 여러 여성들의 삶에
더 가까웠을지도 모른다. 실제로「인형의 집을 나와서」가 발표될 무렵,
한국 최초의 여성화가 나혜석은 최린과의 불륜 때문에 남편에게 이혼을
당했고, 나혜석과 함나께 여성해방과 자유연애를 부르짖던 1세대 신여성
김일엽(1986~1971)과 김명순(1896~1951)은 불교에 귀의하거나, 불우한
사생활이 왜곡, 과장되어 뉴스화되고 '나쁜 피', '낙화(洛花)'로 낙인찍혀
사회로부터 철저히 소외당하고 있었다.

근대와 (신)여성

이와 같은 신여성의 현실과 이상의 간극은 비단 근대기 조선에서만
발생한 것은 아니었다. 역사는 기존 체제에 대한 저항과 이에 대한 탄압이
갈망과 결핍의 무한한 반복을 낳았음을, 그리고 근대적 이성이 근본적으로
비합리성과 폭력성을 내포했음을 보여주었다. '근대'는 아방가르드, 진보,
이성, 합리주의, 자율성, 평등, 민주주의, 자본주의의 시대이기도 하지만
동시에 불연속성, 혼돈스러운 변화, 무정부 상태, 지배와 배제, 제국주의,
식민주의, 관료주의의 시대이기도 했다. 게다가 근대에 대한 이해는 각 민족의
문화와 역사에 따라 상이하다. 의미론적으로 불명확한 '근대'는 여느 시대
구분과 달리 기술적(記述的) 차원뿐만 아니라, 모호하고 때로는 모순적인
경험과 역사의식으로 구성된 규범적 차원 역시 지니기 때문에, 현실과 이상
간의 간극은 필연적일 수밖에 없었다. 또한 '근대성' 역시 역사의 특정한
순간에 탄생한 동질적인 문화적 합의 혹은 시대정신이라기보다는, 과거와의
단절을 표명하는 과정에서 생산된, 소급해서야 '근대적'이라고 정의할 수 있는
제도적, 문화적, 철학적 실천과 담론이 서로 얽혀 있는 구성체에 가깝다.[3]
결국 근대에 대한 이해는 하나로 환원될 수 없는 여러 갈래의 계기들이 모순과
갈등으로 복잡하게 뒤얽힌 비결정성을 살피는 데서 시작하지 않을 수 없다.

　　근대를 탐구할 때 '여성'이 프리즘이 될 경우 우리는 불연속적이고,
한층 더 굴절되고, 더욱 확장된 근대의 스펙트럼과 만나게 된다. 페미니즘은

3
리타 펠스키,『근대성과 페미니즘』, 김영찬 옮김,
거름, 1998, p. 37.

여성성의 재현 대부분이 남성의 편견과 욕망에 의해 형성되었다는 점과
기존의 모더니즘론이 근대성을 남성에 의해 지배되는 특수한 공적(公的),
제도적 구조와 동일시함으로써 결과적으로 여성의 삶과 비전을 전적으로
배제했음을 드러냈다. 그 과정에서 페미니즘 역시 여성적 가치를 자연적인
것, 사적(私的)인 것, 정신적인 것, 비시간적 혹은 전통적인 것에 둠으로써
여성이 역사와 사회 변화 과정의 바깥에 존재한다는 모더니즘론의 믿음을
공유하기도 했다. 그런데 순수한 혹은 주어진 여성성이라는 것이 과연
존재하는가? 그러한 여성성의 순수한 재현이 과연 가능한가? 다양한
근대 여성 이미지는 여성이 사회와 역사 속에서 자신이 처한 위치에
종속하고 — 비록 드물지만 — 저항하는 과정을 중층적으로 내포하고, 근대에
대한 남성의 희망과 불안, 두려움을 동시에 내포한다. 여성이 근대의 다양한
국면 — 핵가족화를 포함한 탈전통, 도시화, 산업화, 대중매체의 발달, 계급,
인종, 성의 위계질서, 다양하면서도 중첩되는 정체성(예를 들어 어머니이자
예술가)의 경험 등 — 과 맺는 다층적인 관계는 문명과 자연, 남성과 여성,
공적인 것과 사적인 것, 근대적인 것과 반근대적인 것 등의 구별이 고정적이지
않았음을 보여준다.

근대 조선의 '신여성' 역시 명확한 지시체를 갖지 못했다. '신여성'은
여성해방을 주장한 극소수의 지식인 여성을 지칭하기도 했지만 민족 해방
혹은 계급해방에 헌신한 여성, 일정 수준 이상의 교육을 받은 여성, 혹은
자유연애와 결혼을 외치고 패션과 유행에 민감한 여성, 그리고 신지식과
기술을 도구로 가정을 돌보는 현모양처를 지칭하기도 했다.[4] 신여성은
"구태(舊態)를 벗지 못한" 구(舊)여성을 '암흑세계'로부터 구원할 수 있는
"활기 있는 진취적 전위적 여성층"으로 등장했지만, 그 경계는 명확하지도,
고정적이지도 않았다.[5] 신여성은 호기심과 동경의 대상이면서 훈육의
대상이었고, "기생도 아니고 여학생도 아닌 애매스러운 녀자"로서 정체가
불분명했기에 두려움의 대상이기도 했다.[6] 1920~30년대에 신여성을 둘러싼
무수한 담론이 생산되었는데 그 속에서 재현된 기호, 이미지로서 신여성은

한편 김수진은 전지구적 현상으로서
신여성의 차이가 무정형적이라기보다는 서구와
비서구, 제국주의와 식민지라는 위계적 관계가
교차하면서 빚어내는 역사적 유형의 매트릭스
위에서 만들어진다고 본다. 그녀는 조선의
신여성 현상이 비서구 식민지 사회의 일반적
유형에 속하면서 일본 제국-식민의 체계에 의해
조건 지어졌다는 문제의식을 토대로 신여성을
개조의 주체로서 '신여자', 모방의 병리적
주체로서 '모던 걸', 모방의 바람직한 주체로서
'양처'로 유형화하고, 이 세 범주가 오늘날 한국
여성의 의미를 규정하는 원형이라고 주장한다.
김수진, 『신여성, 근대의 과잉』, 소명출판, 2009.

4
경일은 신여성이 단일한 실체가 아니라
대와 이념, 식민주의에 대한 입장에 따라
양한 차이를 지니는 복합의 역사 구성물이라
조한다. 그는 특히 신여성을 세대로 구분하여
족 독립의 대의와 애국 계몽기 여성의 자기
식을 겸한 제1 세대, 성과 사랑의 자유를
창한 급진주의와 계급투쟁의 사회주의 두
래의 제2 세대, 세속화된 제3 세대로 나누었다.
경일, 『신여성, 개념과 역사』, 푸른역사, 2016.

5
박로아, 「여성공황시대」, 『별건곤』, 1930. 7.
6
정순철, 「동요를 권고합니다」, 『신여성』,
1924. 6.

동질적 속성을 지닌 특정 집단 혹은 "정체성에 기반한 행위성을 가진 주체"로서의 신여성과 일치하지 않았다.[7] 그러나 신여성 이미지는 현실을 반영하기도, 그리고 현실에 효과를 미치기도 하면서 신여성의 정체성을 구축하는 상징적인 질서로서 작동했다. 그리고 20세기 초 조선의 특수한 상황, 즉 근대화가 곧 서구화를 의미했던 비서구 식민지, 일본 제국주의의 식민지라는 조건은 신여성 담론과 이미지를 더 많은 갈래로 갈라지게 만들었다.

전통 사회에서 주로 사적(私的) 영역에서만 논의되던 여성 문제는 20세기에 초 대중매체가 유례없이 발달하고 여성 제도 교육이 확대되면서 공적(公的) 영역에까지 확장되었다. 여성의 연애와 결혼, 육체와 성(性), 출산과 육아, 외모와 패션, 소비, 교육과 취미, 노동과 직업 등의 이슈가 대중매체를 통해 끊임없이 생산되고 유포되었다. 이러한 현상은 가부장적인 전통 사회에서는 찾아볼 수 없었던 일로, 여성 교육과 사회참여가 점차 증가하고, 여성이 근대 국가의 구성원으로서 호명되면서 나타난 현상이었다. 특히 근대기 시각 시스템의 발달은 이러한 현상을 더욱 가속화, 강화시켰다.

근대는 시각 중심의 시대로 불린다. 르네상스 이래 서구에서 망원경과 현미경의 발명품이 시각에 특권을 부여했다면 인쇄술과 원근법은 그 특권을 강화시켰다. 19세기 출현한 박람회, 전람회, 박물관, 백화점 등은 제국주의와 자본주의의 틀로 대상을 보는 방식=인식 체계를 구축하는 데 중요한 역할을 담당했고, 사진과 영화는 현실과 재현 사이의 간극을 좁혔다. 서구에서 2~3세기에 걸쳐 진행된 이러한 시각 중심 문화 구축 과정은 조선에서 19세기 말~20세기 초 압축적으로 전개되었다. 1883년 박문국에 인쇄기가 도입된 이래 여러 기관에서 신문과 학회지, 잡지를 속속 창간하였다. 을사늑약 이후 1910년대에는 총독부 기관지 『매일신보』 이외에는 신문과 잡지가 발행되지 못했지만, 1920~30년대는 신문과 잡지의 시대라 불릴 만큼 인쇄 문화가 정점을 이루었다. 또 1840년대 중국과 일본을 통해 조선에 도입된 사진은 1910년대부터 신문, 잡지, 엽서 등을 매개로 활발하게 유통되기 시작하여 1920년대 이후에는 대중화되었다. 사진과 함께 대중들로 하여금 시각적 기호에 익숙하게 만든 주요한 장르는 시사만화나 광고 도상을 포함하는 넓은 의미의 일러스트레이션이었다.[8] 신문과 잡지 등 새로운 매체를 통해 사진과 삽화, 표지화, 광고 등 복제 이미지가 활발히 유통되었는데, 이때 여성은 이들 복제 이미지의 주요 모티프 중 하나였다.

8
1890년대 편찬된 교과서에 실린 삽화는 선원근법이나 그림자 등 수학적, 기계론적 표현 방식을 담고 있어서 과학주의와 합리주의에 기초한 근대적인 시각 제도를 체험하게 만들었다. 홍선표, 『한국근대미술사』, 시공아트, 2010, pp. 80-83.

7
김수진, 앞의 책, p. 31.

전통적으로 우리나라 미술에서 여성의 모습은 드물게 나타났는데 그 이유로
미술의 주요 장르가 서양화와는 다르게 산수화였던 점, 가부장제 속에서
여성의 대외활동이 제한되었던 점 등을 들 수 있을 것이다. 조선 전기부터
삼강행실도, 열녀도 등 유교 사상을 교육하기 위해 제작된 그림, 궁중행사도,
평생도와 같은 기록화에 여성의 모습이 등장하기는 했지만, 여성 이미지가
보다 독립적으로 등장한 것은 조선 후기 초상화와 풍속화에서였다. 지극히
드문 일이었으나 여성 초상화가 양반 부인을 대상으로 하여 특정 집안의
기록으로서 남는 것이었다면, 풍속화는 김홍도와 신윤복 등의 작품에서
보이듯 여염집 여인 혹은 기생을 대상으로 하여 사대부 남성의 유흥용으로
제작되었다. 20세기가 되면 여성의 시각적 재현물이 공적인 장에서 다양한
매체를 통해 활발하게 생산, 유통되기 시작한다.

　　　한국 근대 시각예술의 형성과 전개에 큰 영향을 미친 또 다른
계기로 식민지 조선의 미술을 제도적으로 관리하기 위해 1922년 창설된
총독부 주최의 '조선미술전람회'[약칭 '선전(鮮展)']를 들 수 있을 것이다.
1910년대에 이미 단체전과 개인전이 태동하는 등 소수 계층의 전유물이었던
시서화(詩書畵)가 전람회 '미술'로 전환되고, 공진회와 박람회 등을 통해
근대적인 관중(觀衆)이 형성된 가운데 탄생한 선전은 시각예술로서
'미술' 개념을 정립하고 장르를 세부적으로 범주화하고 위계 지웠다. 즉,
회화(동양화와 서양화)와 조각은 상위 장르인 '순정 미술', 공예와 건축은
하위 장르인 '준(準)미술'로 구조화되고, 사진과 판화·삽화·만화 등 복제 미술
또는 인쇄 미술이나 대중 미술은 주변화된 것이다.[9] 근대 일본 관전(官展)인
문부성미술전람회[약칭 '문전(文展)']의 제도와 이데올로기를 모방해
만들어진 선전은 "사상을 순화해서 사회 교화와 일선 융화에 이바지"하는
'미의 전당'이며 '예술의 성전', '신흥 예술 조선'의 상징으로 간주되어 이
시기 시각예술의 주제 선정과 표현 방식에 큰 영향을 미쳤다.[10] 비록 인쇄
미술이 위계상 주변화되었으나, 1920~30년대는 미술과 문학, 대중매체
간 상호작용이 가장 활발한 시대였다. 화가들이 신문과 잡지의 학예를
담당하거나 그 삽화와 표지화를 제작하고, 문학인들과 함께 문화 비평에 적극
참여했기 때문에 순수미술과 비순수미술은 서로 영향을 주고받으며 당시의
시각 시스템을 구축하였다.

9
홍선표, 위의 책, p. 134.

10
홍선표, 위의 책, p. 135에서 재인용.

선전의 등장과 함께 눈에 띄게 증가한 현상은 신흥 장르로서 인물화가 새롭게
부각된 점이었다. 1회 동양화부에 출품된 작품 가운데 산수화가 44%, 화조
및 정물화가 25%, 인물화가 21%이던 것이 19회가 되면 산수화와 인물화의
비율이 동일(35%)해질 정도로 인물화가 증가했고[11], 서양화부도 초기에는
풍경화가 우세하다가 1930년대 후반부터 인물화가 풍경화보다 더 많이
출품되기도 했다. 이러한 변화는 문전에서 대중의 큰 관심을 받았던 미인화,
부인상, 나부상 등의 유입, 자연 중심의 동양적 세계관에서 인간 중심의
서구적=근대적 세계관으로의 전환, 개인 혹은 일상에 대한 관심의 증가 등을
원인으로 생각할 수 있을 것이다. 인물화 중에서도 특히 여성을 대상으로
한 인물화가 급증했는데, 동양화부에서 여성 인물화의 비율은 평균 70%에
이르렀다. 여성 인물화는 실내(室內)의 여성, 그중에서도 좌상(坐像)이 주를
이루었다.

참고도판 1
이인성(李仁星, 대구),
〈세모가영(歲暮街景)〉,
1931
(선전 제10회, 특선)

　　　근대화=서구화되어가는 도시의 관찰자=산책자는 주로 남성으로,
거리로 나온 여성들은 근대를 응시했던 미학적 시선의 주체로서 남성
산책자들에게 도시의 스펙터클 중 하나였다. 외출 시 반드시 착용해야 했던
쓰개치마 대신 양산을 들고, 쪽 찐 머리 대신 트레머리나 단발을 하고, 긴
치마저고리 대신 통치마를 입거나 양장을 하고 굽 높은 구두를 신고 거리를
활보하는 신여성은 새로운 근대적 풍경을 구성하는 존재였다.참고도판 1, 참고도판 2
대중매체는 학교를 파하고 전차를 기다리는 여학생, 교원(敎員)이나 기자 등
직업부인, 공장의 여공들, 인력거를 타고 요릿집으로 향하는 기생, 백화점과
전시회를 방문하는 중상층 여성, 모던 보이와 함께 카페, 활동사진관,
빙숫집을 전전하며 유희를 즐기는 모던 걸 등 다양한 계층의 여성들의
모습을 담았다. 거리의 여성은 대개 퇴폐와 허영의 기호로서 부정적으로
묘사되었는데참고도판 3, 참고도판 4 이는 공적 공간의 여성을 비하하는 젠더적 응시
이외에도 식민자의 근대를 동경하고 모방하는 피식민지인의 문화적 식민성,
도시 부르주아 계급의 자본주의적 소비문화에의 탐닉을 냉소적으로 비판하는
계급적 시선 등이 복잡하게 뒤엉킨 것이었다.[12]

참고도판 2
조용승(曺龍承), 〈외출〉,
1939
(선전 제18회)

참고도판 3, p. 21.

참고도판 4
안석주, 〈명일의 유행〉,
『조선일보』, 1929.9.22

　　　이와는 달리 선전에 출품된 회화 작품은 대부분 실내 혹은 가정이라는
사적인 공간에 머물러 있는 여성 이미지를 보여준다.참고도판 5 물론 당시 조선
여성 대부분이 농업에 종사했던 현실을 고려하지 않을 수 없지만, 여학생과

참고도판 5
정현웅, 〈좌상〉, 1935

11
정연경, 『'조선미술전람회'의 실내여성상 연구:
'동양화부'를 중심으로』, 이화여자대학교 석사
논문, 2000, p. 107.

12
서지영, 「산책, 응시, 젠더: 1920-30년대
'여성 산책자'(flânerie)의 존재 방식」,
『한국근대문학연구』 제 21호, 2010,
pp. 224-225. 거리의 여성은 남성의 관음증적
시선의 대상으로서만 이해되었으나, 서지영은
이 논문에서 남성 산책자의 시선에 포획되지
않은 무수한 빈틈, 군중 속 '소비' 대중으로서
여성 산책자의 주체성, 중상층 여성 산책 행위에
내재한 젠더적 불협화음 등을 제시한다.

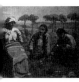

참고도판 6
정경덕(鄭敬德, 경북),
《ナムルを摘む處女》,
1936
(선전 제15회)

참고도판 7
김용주(金容朱, 경남),
·외출›, 1940
(선전 제19회)

참고도판 8, p. 21.
(참고도판 9)

직업여성의 수가 점차 증가함에도 불구하고 선전에서는 주로 실내의 여성 이미지를 제시하였다.[13] 실외의 여성은 일본인 심사위원의 오리엔탈리즘을 체화하거나 '향토색'을 구현한 농촌의 촌부, 혹은 군데군데 들어선 전봇대와 신작로가 보이지만 여전히 전근대적인 초가집이 즐비한 마을 풍경 속 일부로 그려진 경우가 대부분이었으나,참고도판6 선전 초기, 여성은 주로 전통적인 가정에서 이루어지는 침선(針線) 등 가사 노동과 육아에 전념하는 모습으로 형상화되었다. 이러한 전통적인 여성 이미지는 주로 일본인 화가들에 의해 제작되었고, 곧 조선인 남성 화가들에 의해 전유되었다. 그런데 1920년대 말부터 독서와 음악, 미술 등 근대적 취미를 즐기는 신여성의 이미지가 점차 증가하기 시작한다. 그러나 여성에게는 공적 공간이 허락되지 않은 것처럼 여성은 철저하게 공적 공간으로부터 분리되어 묘사되었음을 볼 수 있다. 이러한 분리가 여성이 처한 억압적 현실을 암시하는 경우는 드물었다.

여성이 공적 공간으로 이동할 것임을 암시하는 주제는 '단장(丹粧)'이다. 시집가는 날처럼 특별한 날이 아님에도 곱게 단장하는 여성의 모습은 그녀가 곧 외출할 것을 알려준다. 그런데 거울을 보며 화장을 하고 외출을 준비하는 여성은 실제 여부를 떠나 사치와 향락에 빠진 여성, 기생, 제2 부인(첩) 등으로 상상되었다.참고도판7, 참고도판8 19세기 말부터 풍속 사진, 관광용 우편엽서 및 포스터, 상업광고 포스터 등을 통해 유형화된 도상으로 대량 제작된 기생 이미지와 특정 개인의 개성이 아닌 이상화된 아름다움을 반복적으로 재생산한 일본 미인화 등이 여성 이미지를 생산하고 수용하는 이들의 시선을 고착화시켰던 것이다. 한편으로 미술에 대한 대중의 이해가 전무한 상황에서 실물 모델을 구하기 어려웠던 당시 미술가들이 접근할 있는 모델은 몇몇 기생들과 가족, 친구로 제한되었던 현실적인 사정도 감안하지 않을 수 없다.[14]

　　화장에 대한 부정적인 시선 속에서도 여성은 '문명' 혹은 '교양'의 측면에서 외양을 아름답게 가꿀 것이 요구되었다. 희고 매끄러운 피부, 분홍색 분을 발라 건강미를 강조한 양 볼, 아치형으로 가늘게 그린 눈썹, 쌍꺼풀이 있는 것처럼 그린 매력적인 눈, 오똑한 콧날, 도톰하고 붉은 아랫입술을 강조한, 소위 '첨단미(尖端美)'를 갖춘 화장술은 결국 작은 얼굴과 커다란

13
『조선총독부통계연보』에 따르면 1930년 전체 취업 인구에서 여성 취업자의 비율은 42.2%였다. 이 중 78.9%가 농업이었다면 3차 산업과 도시의 여러 직종에 종사하는 종사자는 10%를 차지했다. 또 당시 여자고등보통학교에 다니는 여학생 수는 4,554명으로 남학생 숫자의 38.1%에 달했다.

14
일본인이 기생을 모델로 그린 작품의 경우에는 대부분 '기생'이라는 단어가 분명하게 들어간 데 반해, 조선인 작가의 작품 중에는 단 한 점도 기생이라는 단어가 들어간 작품이 없어 문제가 매우 모호해진다. 1930년대 후반 군국주의가 강화되면서 선전에서 조선적 특질이 요구되는 가운데 기생 이미지는 우편엽서 속 식민지 표상이 아니라 '승무' 등 조선의 사라져가는 전통으로 추상화된다. 권행가, 「근대 시각문화와 기생 이미지」, 『경계의 여성들: 한국 근대 여성사』, 한울, 2013, pp. 217-224.

이목구비를 지닌 서양 여성의 얼굴을 만들어냈다.[15] 참고도판 9, 참고도판 10 여성의
아름다운 외모는 전근대와 근대를 구분하는 기준이자, 문명과 문화를
상징하는 가치이면서 동시에 서구적 아름다움을 동경한 미적 식민주의의
구현이기도 했다. 신식 화장은 개성의 표현이라기보다는 신여성이라는
새로운 집단적 정체성을 드러내는 행위로, 최신 화장품을 소비하고 화장술을
습득하여 근대적=서구적 외양을 자신의 얼굴에 체화할 수 있는 소수의 조선
여성들은 자신을 가꾸지 않은 맨얼굴의 다수의 구여성과 차별화하였다.
이러한 차별화는 대개 자본주의와 대중매체에 의해 더욱 강화되었다.[16] 신여성,
특히 소비의 주체, 욕망하는 육체로 재현된 매혹적인 신여성은 혐오와 부정의
대상이 되었는데 이는 식민지 일상에 스며드는 자본주의적=서구적 근대에
대한 지식인 남성의 선망 아래 숨어 있는 두려움, 불안 등이 반영된 것으로 볼
수 있다.

선전에 출품된 실내 여성상 중 가장 많이 그려진 주제는 독서하는
여성이다. 참고도판 11 신여성이 특정 사회집단으로 인식되는 주요 조건은 근대적
지식을 소유하고, 경제적으로 독립하는 것이라 할 수 있는데, 이 조건은
최소한의 중등교육을 통해서 충족할 수 있었다. 제도권 교육 밖에서 근대적
교양과 지식을 습득할 수 있는 매개는 독서였다. 독서하는 여성은 식민지
조선에서 근대 교육의 세례를 받고 읽고 쓸 줄 아는 소수의 여성군에 속했기
때문에, '독서'는 '신여성'이라는 집단적 정체성을 드러내는 행위이기도 했다.
평양 기생이 투르게네프를 읽고, 여학생들은 러시아의 노동운동가 콜론타이의
『붉은 연애(赤然)』와 노자영의 『사랑의 불꽃』에 열광했다. 독서하는 여성은
대개 혼자서 책을 읽고 있는 모습으로 그려졌는데, 이러한 개인적인 독서,
즉 묵독(黙讀)은 매우 근대적인 현상으로, 전근대적인 구술 문화에서의
공동체적인 독서, 즉 음독(音讀)과 구별된다.[17] 혼자 조용히 책을 읽는 독자는
무엇인가 같이 읽음으로써 타인들과 사상과 감성을 공유하는 대신, 홀로 작가
혹은 주인공과 마주하여 내밀한 이야기에 몰입함으로써 해석의 개인주의를
갖게 되었다. 이러한 맥락에서 독서하는 인물 이미지는 주체 의식을 지닌
근대적 개인을 표상한다고 말할 수 있다.

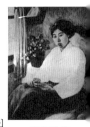

15
화장품 광고에 등장하는 여성 이미지는 기모노를
입은 일본 여성과 한복을 입은 조선 여성에서
1930년대 들어 서구 여성의 이미지로 바뀌었다.
김미선, 「1930년대 '신식' 화장담론이 구성한
소비주체로서의 신여성: 여성 잡지 『신여성』,
『신가정』, 『여성』을 중심으로」, 『여성학논집』,
2005, p. 173.

16
평양 기생 장연홍, 기생 출신 가수 왕수복,
영화배우 김연실과 신일선, 세계적인
무용가이자 가수였던 최승희 등 당대의 대중문화
스타들이 화장술은 물론 표정과 몸짓을 포함한
새로운 근대적 여성미를 제시했다.

17
천정환, 『근대의 책읽기: 독자의 탄생과 한국
근대문학』, 푸른역사, 2014, pp. 115-127.

신여성(新女性) 도착(到着)하다

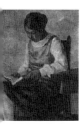

참고도판 12
오점수(吳占壽),
〈책 읽는 여자〉, 1929
(선전 제8회)

'독서하는 여성'이라는 주제는 선전에서는 물론 일본 문전에서도
선호된 주제였다. 프랑스 살롱 회화의 테마였던 여성 독서도가 유학파를
통해 일본 화단에 유입되고, 메이지(明治)기에 여성 잡지가 대량 출간되면서
독서하는 여학생이 증가한 것이 문전에서 여성 독서도가 유행하는 계기가
된 것으로 보인다.[18] 이와 함께 메이지 중기에 유행한 미인 사진, 광고 등
독서에 몰입하지 않더라도 책을 하나의 소품으로 곁에 두거나 들고 있는 여성
이미지가 다수 제작되었는데, 교양과 지적 취미로서 독서가 근대 여성=미인의
조건이 되었음을 추측할 수 있다. 이러한 현상은 조선 팔도의 각 권번과
조합의 기생 600여 명의 사진과 프로필을 실은 『조선미인보감』(1918)을
포함한 기생 이미지, 1920~30년대 여성지 표지화와 삽화, 광고 및
순수미술에까지 확장되었다.참고도판 12

한편 이러한 이미지에서 지적 행위가 아닌 소비 행위로서의 독서, 혹은
소유물로서의 책에 초점을 둘 경우, 우리는 책이라는 (문화)상품을 소비하고
유행을 주도하거나 따르는 '소비자'로서의 여성 문제에 대해 생각하지 않을
수 없다. 소비 욕구가 경제적 이해관계가 수동적으로 반영되는 것이 아니라
독립적인 다양한 문화적, 이데올로기적 요인에 의해 형성되는 것이라 전제할
때, 성(性)은 가장 중요한 요인 중 하나다.[19] 서구의 경우 19세기 말 소비자는
주로 여성으로 재현되었고, 소비는 생산과 합리성 담론과 달리 여성을 근대의
중심에 놓았다. 소비는 흔히 여성의 위치를 전근대적인 영역에 두기 위해 자주
환기되었던 공적/사적 구분을 허물었고, 중산층 여성의 가족에 대한 의무이자
시민의 의무로 제시되었다. 한국 근대기 신문 및 잡지 광고 역시 소비자가
상품을 구매함으로써 근대인의 정체성을 획득할 것을 권유했고, 여성은 서적,
약, 화장품, 조미료, 사진기, 레코드, 시계, 라디오, 상점 등 근대적인 상품을
소비함으로써 신여성으로서의 정체성을 획득할 수 있었다.[20] 참고도판 13 이러한
광고가 실린 신문과 잡지를 읽는 여성은 소비자로서의 여성이기도 했다.
독서하는 여성 이미지는 결국 근대성 안에서 욕망하는 주체성이 사회적으로
생산됨을 보여주는 도상이라 할 수 있다.

독서 이외 신여성의 취미가 반영된 미술 작품의 주요 주제는 음악 감상(혹은
악기 연주)과 바느질이었다. 근대 이전에도 여성이 악기를 다루는 모습은
종종 시각화되었는데, 이때 여성은 대부분 특수한 신분의 예인(藝人)인

참고도판 13
지 『신여성』 헤지마고론
광고, 1932. 2.

18
야시 미치코, 「초기 문전에 보이는
〈성독서도〉에 대하여」, 이원혜 옮김,
『술사논단』 제3호, 1996, pp. 257-260.

19
리타 펠스키, 『근대성과 페미니즘』,
p. 106-112.

20
조선의 여성들은 제도화된 가부장제와
자본주의, 식민주의의 통제 메커니즘에
의해 소비에의 요구와 욕망이 관리되었지만
한편으로는 이상적인 소비 주체, 변화하는
근대적 일상을 체험하면서도 거기에 포획되지
않는 주체여야 했다. 김윤선, 「근대 여성매체
『신여성』에 나타난 여성의 소비문화」, 『동양학』
제45집, 2009 참조.

경우가 많았다. 20세기 초 대량생산된 풍속 사진과 관광 엽서에서 가야금이나 거문고를 타거나 장구를 치고 노래하는 여성 역시 대부분 기생이었다.
시각예술에서 여성이 연주하는 전통악기가 바이올린, 첼로, 피아노, 기타 등 서양 악기로 대체되고 연주자가 예인이 아닌 일반인으로 표현되기 시작한 것은 1920년대 중후반 여러 음악회가 열리고, 1930년대부터 피아노가 문화주택과 함께 부르주아 계급의 경제적 부(富)를 상징하며 '신가정'의 필수 요소로서 음악의 중요성이 부각되던 무렵이다.[21] 여러 매체가 신가정의 아내를 신식 교육을 받고 독서나 음악과 같은 취미 생활을 하며 과학적으로 가정을 운영하는 여성으로 소개했고, 여학생은 취미로 음악과 스포츠 등을 즐기는/즐겨야 하는 것으로 강조했다. 당시 '취미'는 오락적 행위가 아니라 서구와 일본에는 있으나 조선에 '부재'하는 '문명'을 만들어나가자는 1920년대 사회개조론을 토대로 구축된 담론으로, '교양'과 마찬가지로 '학습'되어야 하는 근대적인 행위였다.[22]

　　　　대중매체의 비약적인 발달은 취미를 개인의 기호(嗜好)와 취향을 넘은 동시대의 집단적인 기호와 취향으로 만들었고, 이 집단은 감각을 공유하는, '민족', '민중'과 차별되는 '대중'이라는 문화 주체로 탄생하였다. 그 가운데 신여성은 대중문화의 주요 소비자로 호명되었다. 회화에서는 서양 악기를 연주하는 여성보다 안락한 중상류층 가정 내 공간에서 조용히 의자에 앉아 라디오나 축음기에서 흘러나오는 음악을 감상하는 수동적인 여성 이미지가 주를 이루었다.참고도판 14 그러나 현실의 신여성들은 대중문화를 소비하면서 그녀들 안에 잠재되어 있었으나 표출할 줄도 몰랐고 그 방법이나 수단도 획득하지 못했던 욕망을 드러내기도 했다.[23]

또 다른 주제인 '바느질' 혹은 '자수'는 개항 이래 조선의 풍속을 소개하는 사진에도 종종 등장하는 소재였다. 선전에서는 1920년대 초부터 바느질을 하거나 개천에서 빨래를 하고, 홍두깨로 옷감을 다듬고, 베틀로 옷감을 짜는 등 구여성의 가사 노동을 소재로 한 작품들이 일본인 화가들에 의해 (이후 점차 조선인 화가들에 의해) 제작되었다. 이들 작품은 개항 이래 민속학적 관점에서 반복적으로 제작된 기록사진 혹은 관광 사진 이미지의 문법을 빌려 이방인의 이국적 호기심을 자극하는 전근대적 요소가 강조되거나, 미인화의 문법을 빌려 남성 화가/관람객의 호기심을 만족시키는 성적 요소가 덧씌워지기도 했다.참고도판 15, 참고도판 16 이 과정에서 가사 노동에 동반되는 육체적 피로, 땀 등은 화면에서 깨끗하게 제거된다.

참고도판 14
안승각(安承珏),
〈청음(聽音)〉, 1938
(선전 제17회)

참고도판 15
이옥순(李玉順),
〈겨울날(冬日)〉, 1932
(선전 제11회)

참고도판 16
다나카후미코(田中文子)
〈양재도(洋裁圖)〉, 193
(선전 제17회, 무감사)

21
김나은, 『일제강점기 서양악기 수용과정에 관한 연구』, 연세대학교 석사 논문, 2010, pp. 86-95.

22
천정환, 이용남, 「근대적 대중문화의 발전과 취미」, 『민족문학사연구』 제30호, 2006, pp. 231-248.

23
문경연, 「1920~30년대 대중문화와 『신여성』: 활동사진과 유행가를 중심으로」, 『여성문학연구』 12호, 2004, pp. 324-326.

사실 바느질은 가부장제 역사 속에서 강조된 '부덕(婦德)'의 주요 요소 중 하나인 동시에, 실용적이거나 장식적인 생활용품을 생산하는 가사 노동으로서 생계의 주요 수단이기도 했다. 그런데 바느질은 근대기에 접어들면서 학교령의 공포와 함께 여성의 핵심 교육으로 부각되어 새로운 변화를 맞는다.[24] 이러한 변화는 자본주의와 서구의 근대미학이 유입되면서 좀 더 복잡한 양상을 띠게 되는데, 즉, 바느질이 아마추어적인 가사 노동에 그치지 않고 자수가나 (자수)교사 등 전문적인 직업으로까지 확대된 것이다. 여성 교육의 목적은 처음부터 여성해방과 독립이 아니라 "여자에게 적당한 '우미(優美)'의 예술을 가르쳐서 안으로는 현모양처가 되고 밖으로는 문명을 보완하는 기술자 및 교육자를 양성"하는 것이었지만, 여성들로 하여금 경제적 독립을 가능하게 하는 근대적 직업을 제공했다는 점을 간과할 수 없다.[25] 바느질하는 여성, 특히 여학생의 이미지는 근대 교육의 수혜자이면서 시대가 요구하는 여성, 즉 미래의 현모양처를 꿈꾸는 여성일 수도 있지만 경제적 독립을 위해 취업을 준비하는 여성일 가능성도 내포한다.

조선에서 중등교육을 받은 여성들은 진학과 취업을 원했지만, 현실적으로 이들이 취할 수 있는 것은 결혼이었다. 당시 여성이 종사할 수 있는 전문직과 사무직은 주로 경성에 거주하는 일본인 여성이 차지했다. 교사, 의사, 간호사, 기자, 저술가, 배우, 가수 등 소수의 전문직을 제외하고 조선인 여성 대부분 주로 공장 노동과 성매매, 하급 서비스 직종에 종사했다. 당시 신문과 잡지는 종종 '까페걸', '데파트걸', '버스걸', '에레베타걸', '티켓걸(극장표 판매원)', '할로걸(전화교환수)' 등 소위 '직업부인' 기사와 함께 삽화를 실었다.^{참고도판 17} 반면 전람회에 출품된 미술 작품에서 직업여성 혹은 전문직 여성을 소재로 한 예는 실험실 내 과학자처럼 보이는 여성을 그린 이유태(1916~1999)의 ‹탐구› 이외에는 찾아보기가 힘들다.[26]

당시 여성 교육이 지향했던 '현모양처'는 일본에서 메이지유신 이후에 만들어진 근대어로, 정치적, 제도적, 법률적 개혁과 내셔널 아이덴티티 구축이 가속화된 상황에서 근대 내셔널리즘에 적합한 여성상을 지칭하는 용어로 탄생했다. 개화기 이후 '구국(救國)'과 '계몽'이 주요한 국가적 이슈로

참고도판 17
여성의 새로운 직업을
소개,『여성』, 1938. 3.

24
제는 조선교육령을 통해 조선의 사립학교를 제하고 정부 개입이 가능한 관립학교를 가시켜 하급 직업인을 양성하는 교육정책의 조를 확고히 하였다. 또한 '현모양처'로서의 성을 강조하며 품질과 자질 향상을 위해 사와 실업을 중시하고, 편물 수예 재봉 등의 과목을 세분화하였다. 김소정, 『한국 근대 수교육에 관한 연구』, 한국전통문화대학교 사 논문, 2017, pp. 6-21.

25
철효, 「근대기 한국 '자수'미술개념의 변천」, 한국근대미술사학』 제12집, 2004, p. 105에서 인용.

26
김영나는 ‹탐구›에 대해, 작가가 당시 대학병원 실험실에서 일하는 친구 동생을 모델로 그렸다고 했으나 이 작품의 모델과 또 다른 한 쌍 인물화인 ‹화운›의 모델이 서로 동일한 인물처럼 보이는 점을 감안할 때, 특정 인물을 그렸다기보다는 과학과 예술, 또는 이성과 감성을 대조적 쌍으로 그린 것일 수 있다고 보았다. 김영나, 「논란 속의 근대성: 한국 근대 시각미술에 재현된 '신여성'」, 『미술사와 시각문화』, 사회평론, 2003, p. 24. 한편 조앤 키(Joan Kee)는 아직 발표되지 않은 논문에서 이유태가 유학했던 제국미술학교의 구바라키 기요카타(鏑木清方)가 그린 19세기 여성 소설가 히구치 이치요(樋口一葉) 초상을 비롯한 일본 미인화, 그리고 오타 초우(太田聴雨), 유리모토 게이코(由里本景子) 등의 초상화 들과 비교하면서 다양한 측면에서의 이중성에 관해 논한다. Joan Kee, "Modern Art in Late Colonial Korea: A Research Experiment," (draft for) *Modernism/ Modernity*, 2017.

부각되는 분위기 속에서 메이지기 일본의 여성 교육 정책과 이데올로기가
유입되었는데, 수용하는 이의 정치적 입장과 이념, 성과 세대, 계급 등에
따라 '현모양처'는 국민을 길러내는 문명화된 어머니, 신가정의 운영자, 일제
내선동화의 구심점으로서의 여성, 시국에 부응하는 황국여성 등 다양한
의미로 해석되었다.[27] 일견 현모양처는 신여성과 대척점에 있는 것으로
보이나 문제는 그리 단순하지 않다. 비록 나혜석 등은 '양부현부(良夫賢父)의
교육법'은 들어보지 못했다며 현모양처 이데올로기를 비판했지만, 현모양처
이데올로기는 신여성 담론에서 비교적 큰 비중을 차지해, —특히 1920년대
후반에서 1930년대 전반까지— 바람직한 신여성의 모습으로 재창출되고
여성들 스스로가 되고 싶어하는 상으로 구체화되기도 했다.[28] 현모양처는
부자(父子) 중심의 가족 윤리가 부부 중심의 가족 윤리로 전환되는 근대기에
국민으로 소명된 여성상이기 때문에, 근대기 시각적 재현물은 지금까지
보아온 의상과 외모, 교양 및 취미 활동을 통해 드러나는 신여성상 이외
여성이 남편, 자녀와 맺는 근대적 관계를 담아내었다.

부부 중심의 근대적 가정의 시작은 '연애'였다. 1920년대 초 일본에서 출간된
각종 연애 관련 서적이 번역되고 신여성의 연애 관련 사건이 신문과 잡지에
오르내리면서 연애는 1920년대 이후 뜨거운 이슈가 되었다. 구시대의 관습과
질서의 중심축과도 같았던 결혼 제도에 대한 저항과 개인의 자유를 의미했던
초기의 '자유연애'는 곧 풍기문란, 정조 유린 등 육체, 성과 관련된 퇴폐적인
사회문제로 간주되었다. 육체와 정신이 결합한 조화로운 사랑을 통해 이뤄진
'사랑의 가정', '자유의 가정', 곧 '신가정'은 무엇보다 부부 간의 애정을
중시했다. 화가들이 자신의 아내를 모델로 하여 제작한 작품은, 화가가 모델을
구하기 쉽지 않은 현실적인 사정이 크게 작용했겠지만, 삶의 동반자로서의
아내, 예술가와 가장 친밀하고 예술적 영감을 제공하는 뮤즈로서의 아내라는
새로운 개념 혹은 태도를 드러낸 것으로 볼 수 있다.

　　　서구식의 낭만적 사랑과 결혼에 대한 선호가 높아지면서, 당시
신문이나 잡지에 게재된 삽화나 기념사진에서는 신식 결혼 이미지가 종종
발견된다.참고도판 18 반면 선전 출품작을 비롯한 회화는 전통 혼례복 차림에
연지 곤지를 찍은 순종적인 모습의 신부 이미지가 주를 이루었다.참고도판 19
이러한 현상의 원인으로 조선의 전근대적 풍속에 대한 일본인 심사위원의

참고도판 18
신식결혼,
지전사진관(개성),
사진아카이브연구소 소

참고도판 19
장우성(張遇聖)
〈신장(新粧)〉, 1934
(선전 제13회)

27
이성례는 현모양처를 크게 '현모'와 '양처'로
나누어, 전자를 '국민의 어머니'로 기대된 현모,
현명한 양육자로 기대된 현모, 시국에 부응한
군국의 어머니로, 후자를 일부일처제하의
애처, 양처, 시국에 부응한 군국의 아내로 보고
각각의 재현을 분석했다. 이성례, 『한국 근대
시각문화의 '현모양처(賢母良妻)' 이미지』,
이화여자대학교 박사 논문, 2015.

28
김수진, 앞의 책, pp. 343~393.

이국취미와 조선을 순종적인 여인상으로 치환하려는 제국주의적 의도를 배제할 수 없다. 또 이러한 이미지는 여성해방론이 등장하고 부부가 서로 인격을 존중하면서 의무를 균등히 갖는 새로운 관계가 형성되기 시작한 시기에도 지식인 남성들조차 원하는 아내상은 교양 있고 단아하며 정숙한, 그리고 순종적인 여성이었음을 보여준다.

가정이 국가를 구성하는 기초 단위로 자리매김하자, 좋은 국민의 생산과 양성이 강조되고 '모성'이 중시되었다. 시각예술 역시 이러한 사회적 흐름을 반영하여 어머니와 자녀 간의 유대가 강조된 이미지가 증가했다. ― 이러한 현상은 한편으로 근대기에 '어린이'의 존재가 새롭게 발견된 것과도 관계가 있다. ― 모성이 국가의 발전을 위해 근대적 여성이 지녀야 할 신성한 의무로 간주되면서 기독교의 성모자 도상을 빌어 남자아이를 안고 있거나 젖을 먹이고 있는 모자상(母子像)이 등장했다.참고도판 20 이러한 맥락에서 1930년대 말 수유 도상은 제국주의, 군국주의 모성론과 결부되어 전시(戰時)에 국가가 필요로 했던 건강한 '1급 국민'을 생산, 양육하는 여성을 재현한 것으로 해석되기도 한다.[29] 군국의 어머니상은 전장(戰場)으로 떠나는 아들을 배웅하는 장면에서 정점을 이루었다.

참고도판 20
도화(鄭道和), 〈모(母)〉,
1935
(선전 제14회)

한편 근대 이전에는 차별과 억압의 대상이었던 여자아이에 대한 시각에도 변화가 생기면서 모녀를 담은 시각 이미지도 등장했다. 모녀가 함께 집안일을 하거나 비록 적은 숫자이긴 하지만 중산층 신가정의 교양과 취향을 드러내는 단란한 모녀상이 제작되기도 했다.참고도판 21 소녀상의 등장은 그 자체만으로도 근대적인 현상이라 할 수 있다. 학생복을 입고 있거나 서양식 옷을 입은 채 독서나 음악, 편물 등에 몰입하고 있는 소녀 혹은 여학생은 현재 혹은 미래의 신여성으로, 근대 교육으로 탄생한 새로운 주체이다. 그러나 당시 조선에는 중고등 교육의 세례를 받는 여학생보다 일 나간 부모를 대신하여 어린 동생들을 보살피거나 가정의 생계를 책임져야 하는 소녀들이 더 많았다. 화가들은 종종 이러한 소녀들을 화폭에 담는데, 대부분 향토적인 소재로서 접근했기 때문에, 이들이 가부장제와 자본주의, 군국주의의 희생양으로서 겪은 고통과 애환, 모순과 갈등 등은 누락된 채 미화되었다. 아직 사회의 구성원이 되지 못한 그녀들의 애매한 정체성으로 인해, 향토색 짙은 소녀상의 도피적 경향이 한층 더 강화되었을지도 모른다.

참고도판 21
이종구(李鐘九),
〈모녀〉, 1940
(선전 제19회)

29
선표, 「한국 근대미술의 여성표상: 脫性化와
化의 이미지」, 『한국근대미술사학』, 2002,
. 68~69.

근대 사회의 모든 영역이 그랬던 것처럼 미술계도 전적으로 남성이 주도했다. 최근 연구자들은 "남성이 역사 발전을 주도하고 여성은 무력했다.", "여성은 역사적 서사의 주체가 아니라 대상일 뿐이었다.", "여성 이미지는 남성 화가에 의해 철저히 타자화되었다." 등 모더니즘의 '배제'의 논리에 대항하여, 수적으로 지극히 열세였던 한국 근대기 여성 화가들의 작품에서 여성성을 상징적으로 드러내는 대항 서사를 구축하려는 의미 있는 시도들을 계속 해오고 있다.[30] 이 글은 이러한 진취적 시각에서 여성 화가들의 삶과 예술을 다루는 대신, 근대기 시각예술에 재현된 다양한 여성 이미지를 사회적 맥락에서 개괄하는 데 초점을 두었다. 근대기 시각예술 특히 순수미술은 「인형의 집을 나와서」 등 근대소설이 싸우는 여성 노동자, 일본에서 공부하고 돌아온 하이칼라 여성, 교사와 기자 등 전문직 여성, 카페 여급, 제2 부인, 기생뿐만 아니라 팔려 가는 아내와 누이, 기생 어멈 등에 이르기까지 그야말로 다양한 여성 군상을 다뤘던 것에 비해, 미화되고 한정된 여성상을 재현한 것이 사실이다. 순수미술에 드러나지 못한 현실의 속살은 하위 장르였던 인쇄미술에 보다 적나라하게 드러났지만, 순수미술과 마찬가지로 대부분 남성 주체에 의해 재현된 신여성 이미지는 당시 신여성이 처한 현실과의 간극을 내포할 수밖에 없었다. 식민지 남성의 욕망과 좌절, 편견과 오해, 불안감이 투사되어 때로는 왜곡되고 과장되고, 때로는 미화되고 이상화되고, 때로는 배제되고 누락된 채 제시된 신여성 이미지는 이러한 모호함과 모순, 결핍으로 인해 오히려 신(新)과 구(舊), 식민화/서구화에 대한 공모와 저항이 교차하는 불완전한 복수(複數)의 근대성을 보여주는 프리즘이라 할 수 있을 것이다.

30
구정화, 「근대의 기획, '현모양처'에 대한 여성화가들의 상징투쟁」, 『한국근현대미술사학』, 2013; 김주현, 「성차 다층성과 작품의 성별 정체성: 나혜석, 정찬영을 중심으로」, 『미학』, 2007; 박계리, 「나혜석의 풍경화」, 『한구근대미술사학』, 2006 등 참조.

미술과 기예의 사이: 여자미술학교 출신의 여성 작가들

권행가
덕성여자대학교 강사

근대기 여성의 미술가 되기

근대기 유교 전통이 여전히 잔존하고 현모양처 담론이 새롭게 내면화되던 상황 속에서 여성이 미술가가 되기란 쉽지 않았다. 이 시기 미술계 내부에서 여성들의 존재 방식은 크게 세 가지 유형을 띤다. 첫째는 서화연구회, 서화미술회 같은 사설 교육기관이나 권번에서 사군자나 서예를 익힌 기생 출신의 서화가들이다. 이들은 1910년대에는 공진회나 박람회, 휘호회 등에서 활동을 했으며 1920년대 이후에는 조선미술전람회나 서화협회전에 출품하기도 했다. 그러나 기생이라는 특수한 신분으로 인해 또는 사군자나 서예가 미술의 범주에서 배제되는 과정 속에서 이들의 존재는 작가로 인정받지 못한 채 신문의 흥미성 가십거리 정도로 소비되었다.[1]

　기생 서화가들 대신 고급 미술의 영역에 자리 잡은 것은 새로운 근대식 교육을 받은 신여성 집단들이다. 이들이 두 번째 유형 즉 조선미술전람회를 통해 활동하면서 여류 또는 규수 화가라는 명칭으로 불렸던 초기 여성 작가들이다. 동양화단의 경우는 1940년대 박래현(朴崍賢, 1921~1976), 천경자(千鏡子, 1924~2015)가 동경의 여자미술학교(당시 여자미술전문학교, 현 조시비미술대학)를 졸업하고 돌아오기 전까지는 국내 남성 작가들에게 배운 정찬영(鄭燦英, 1906~1988), 정용희(鄭用姬, 1914~1950년경), 이옥순(李玉順), 이현옥(李賢玉, 1909~2001) 정도가 화단의 이채로 주목되었다.[2] 반면 서양화와 공예 부문은 나혜석(羅蕙錫, 1896~1948)을 필두로 대부분 동경의 여자미술학교 출신들이 많았다. 이들 중 회화 전공자는 소수에 불과했고 대부분은 공예, 그중에서도 자수 부문에 집중되어 있었다. 그간 조선시대까지 일반 민가의 여성들에 의해, 또는 궁중의 침선비들에 의해, 더러는 남성 장인에 의해 일상용품으로 또는 종교 물품으로 만들어지던 자수는 이들에 의해 미술품으로서의 의미를 부여받게 된다.[3] 그러나 실용적

1
│소연, 「한국근대 '동양화' 교육 연구」,
│화여자대학교 미술사학과 박사 논문, 2012,
p. 78-80; 최열, 「망각 속의 여성: 1910년대
│생출신 여성화가」, 『한국근현대미술사학』,
│26집(2013년 하반기), pp. 69-98.

2
김소연, 「한국근대여성의 서화교육과
작가활동연구」, 『미술사학』 20호, 2006,
pp. 177~200.

3
황정연, 「19-20세기 초 조선궁녀의
침선활동과 궁중 자수서화병풍의 제작」,
『한국근현대미술사학』, 제26집(2013년
하반기), pp.7-37.

기예와 감상의 대상으로서의 고급 미술 사이의 애매한 위치로 인해 해방 이후
자수는 미술의 영역에서 배제되었고 대부분의 여자미술학교 출신들의 활동은
근대미술의 역사 속에서 누락된다.

그러나 미술의 역사 속에 누락된 많은 자수과 출신의 여성들이
실제는 유학 후 전국 여학교의 도화 교사가 되거나 경성여자미술학교,
조선여자기예원, 조선수예보급회 등을 운영하면서 수예를 근대 여성의
취미이자 경제적 자립 수단으로 보급하였다. 이것이 근대기 여성이 미술과
관계되었던 세 번째 유형이다. 이들이 해방 이후까지 여성의 미술, 직업, 취미
교육에 끼친 파급력은 나혜석의 여자미술학사보다 더 컸음에도 불구하고
미술사에서 언급되지 않는 것은 여성 미술가들 내부에서도 고급 미술과 공예
간의 위계질서가 반영된 탓일 것이다.

작가로 살아남았느냐 아니냐라는 좁은 틀을 벗어나서 보면 근대기
여성과 미술의 관계에서 여자미술학교 출신의 활동은 반드시 검토하고
넘어가야 할 부분이다. 그동안 여자미술학교의 자수과 졸업생에 대해서는
김철효의 방대한 연구가 진행된 바 있다.[4] 이 글에서는 선행 연구를 토대로
하되 이번 조사에서 새로 발굴된 자료들을 중심으로 이들의 재학 시기 작품
활동과 그 성격을 구체화시켜보고자 한다.[5]

박람회 수출 자수와 여자미술학교

여자미술학교는 1900년 '여자의 미술적 기능을 발휘시켜 전문 기술자
및 교원을 양성한다'는 목적하에 설립되었다. 설립 당시는 정식 명칭이
'사립여자미술학교'로 학교교육법이 적용되지 않는 각종학교에 속했다. 이후
1919년 '여자미술학교'로 개칭되었다가 1929년 전문학교로 승격되어
1949년 현재의 여자미술대학(女子美術大學, 조시비미술대학)이 되기까지
'여자미술전문학교'로 불렸다.(이 글에서는 '여자미술학교'로 통칭한다)
전문학교는 일종의 단기 고등교육기관으로, 대학의 경우 중등학교 졸업 후
고등학교나 대학 예과 등에서 3년간 예비교육을 받고 입학하는 것에 비해,
중등학교 졸업자가 바로 입학하여 3~4년간 전문교육을 받는 기관을 말한다.[6]

4
김철효, 「구술사를 통해 본 20세기 한국의
자수미술가들」, 『아시아 여성과 공예 II』,
2011. 2, pp. 14~45. 『한국미술기록보존소
자료집』 2호(삼성미술관 한국미술기록보존소),
2003. 2; 김철효, 「근대기 한국 자수미술개념의
변천」, 『한국근대미술사학』, 제12집, 2004,
pp. 95~138.

5
2017년 6월 조시비미술대학 소장품 및 기록
자료 조사에 많은 도움을 주신 역사자료실의
양승연 학예원과 오사키 아야코(大崎綾子)
박사께 깊은 감사를 드린다.

6
女子美術大学百周年史編集委員会編,
『女子美術大学百年史』, 東京:女子美術大学,
2003, pp. 54~103.

창립 당시 학과는 보통과 3년 고등과 2년 선과 1년 연구과 2년 총 4과로 각 과에 서양화과, 일본화과, 조소과, 칠공예(蒔繪科), 편물과, 조화과, 자수과, 재봉과 총 8개의 전공이 설치되었다. 이후 1929년 전문학교로 승격하면서 학과는 고등과, 사범과, 전수과, 연구과 총 4과로 바뀌었고 각 과의 전공은 일본화과, 서양화과, 조화과, 자수과, 재봉과 총 5전공으로 정리되었다.[7] 크게 보면 회화과와 공예로 나뉘고, 공예는 금공, 도공, 목공 등은 모두 제외되고 여성적 영역으로 분류된 재봉, 자수에 한정된 교육 체제를 유지했다고 할 수 있다.

 1887년 설립된 관립학교인 동경미술학교에 여학생은 입학이 불가했기 때문에 여자미술학교는 당시 여자의 미술교육을 담당하는 유일한 사립학교로서 그 역할이 컸다. 여자미술학교의 설립 취지에서 알 수 있듯이 이 학교는 '전문 기술자 및 교원 양성'을 통해 여성의 경제적 자립을 하도록 하는 것에 목적을 두고 있었다. 설립 초기에 '전문 기술자와 교원'은 주로 자수나 재봉 같은 여성의 분야로 젠더화된 공예 부문에 집중되어 있었다. 이는 기본적으로 현모양처 교육을 기반으로 했던 일본 근대 여성 교육에서 기인한 것이다. 수예나 재봉이 여자 교육의 주요 과목으로 들어간 것은 1872년 학제 발령에 의해 여자 교육이 실시될 때부터였다. '여아소학은 심상소학 교과 외에 여자 수예를 가르친다'(제26장)는 규정에서 알 수 있듯이 여자 교육은 현모양처 교육에 초점이 맞춰져 있었기 때문에 소학교 과정에서부터 수예와 재봉이 주요 교육과정으로 포함되어 있었다. 1880년대 여자 교육이 중등교육으로 확대되면서부터 수예 과목은 소학교에 이어 고등학교에서도 주요 과목으로 자리 잡았다. 가령 1882년 개교한 동경여자고등사범학교 부속 고등학교[1882년 개교, 현 오차노미즈(お茶の水)여자대학]에서는 재봉과에 편물, 자수, 조화, 세공물 등이 포함되었다.

 그러나 메이지기에 수예나 재봉 같은 영역이 여성 교육에서 중요한 자리를 차지한 것은 메이지기 식산흥업 정책 속에서 수출 자수 같은 공예품이 외화 획득의 주요 상품이 되었던 상황과도 밀접히 관련되어 있다. 에도시대 상층계급의 혼례용이나 불교 전각 장식용, 축제 장식용 등으로 다양한 수요에 응해 발달했던 자수업은 막말 다이묘들의 몰락, 사찰로부터의 주문 단절 등으로 쇠퇴하자 새로운 시장을 개척해야 했다. 1864년 교토의 다나카 리시치(田中利七, 1847~1902)가 영국 상인에게 자수를 판매한 것이 계기가 되어 영국으로부터 많은 자수 병풍 주문을 받게 되면서 서양은 자수의 새로운 시장으로 인식되었다. 이후 메이지기에 박람회를 통해 본격적으로 자수

7
1937년 전시체제하에서 학과가 고등과, 사범과 및 사범별과, 전수과, 가정과, 전공과로 변경되었다. 각 과 내 전공은 일본화, 서양화, 재봉, 조화, 수예가 분포되었다. 위의 책, p. 84.

공예품이 출품되면서 예식용품의 기능에서 벗어나 벽걸이나 테이블보, 액자 같은 순수 실내장식용품에서 기모노 스타일의 욕실 가운, 손수건 장식에 이르기까지 다양한 자수 제품이 생산되었다. 기존의 도안에 섬세하게 수를 놓는 것이 전통 자수라면, 메이지기 자수는 서양인들이 좋아하는 섬세한 화조도, 사실적인 풍경이나 풍속뿐 아니라 초상화, 동물화에 이르기까지 회화 같은 사실적인 기법들이 개발되었다. 이 같은 수출 자수들을 일명 자수 회화, 누이에(繡畵)라 불렀다. 기존의 방식과 다른 사실적인 도안이 유행하면서 직인들도 사실적인 시각을 육성할 필요가 생겼고, 직인의 육성 방법도 다양화되어 종래의 사승 관계 외에 여학교와 직업학교, 맹아학교 등의 학교 교육 속에서도 자수 교육을 하게 된다.[8]

　　1880년대는 여성 자립을 목표로 한 기술교육 학교가 대거 생겨난 시기이다. 1881년 화양재봉전습소(和洋裁縫傳習所, 현 도쿄가정대학), 1886년 공립여자직업학교가 창설되어 재봉과 수예 등 고도의 기술을 가진 전문업으로 여성들이 자립할 수 있도록 교육을 시켰다. 메이지 20~30년대 여성의 새로운 직업 안내서 등에 여성의 품위를 지키면서 자립할 수 있는 직업 34종 중 수예, 재봉 관련된 것이 10종에 이를 정도로 이 분야는 여성이 사회적으로 진출할 수 있는 통로로서의 역할을 부여받게 된 것이다.[9] 1900년 설립된 여자미술학교 역시 이와 같은 수출 자수의 산업화와 이를 위한 직인 양성이 필요했던 사회적 분위기 속에서 나온 것이라 할 수 있다.

　　그러나 여자미술학교는 시장을 겨냥한 직업기술학교와 달리 서양화과, 일본화과를 독립적으로 두어 미술 자체에 보다 중점을 둔 전문교육기관을 지향했다는 점에서 차이가 있었다. 교육면에서 보면 여자미술학교는 제2차세계대전 전까지의 사립학교 중 무시험 교원면허장을 취득할 수 있는 유일한 학교였다는 점에서 여학교 도화 교육에 미친 영향이 매우 컸다고 할 수 있다. 메이지기 여성들의 직업은 교사, 산파, 미용사, 공장 노동자 등 한정적이었기 때문에 자립하고자 하는 여성들에게 교사는 우선적 직업이었다.

8
여자미술학교와 수출 자수 간의 관계에 대해서는 北區飛鳥山博物館, 『絲と光と風景と—刺繡を通してみる近代—』, 北區飛鳥山博物館, 2005; 大崎綾子, 「女子美術學校にをける刺繡画—刺繡技法, 題材, 年代について」, 『服飾文化學會誌』, vol. 15, No. 1, 2014, pp. 39-50; 大崎綾子, 「女子美術大學とお刺繡教育」, 『女子美術大學研究紀要』 제39호, 2009, pp. 10~20; 松原 史, 「近代『刺繡絵画』の誕生—近代的特徵と前近代からの系譜」, 『Art Research』, vol. 13, 2013. 3, pp. 3-15; 中川麻子, 「明治時代後期における『繡畵』の誕生と發展」, 『デザイン學研究特輯号』, vol. 19-4, No. 76, 2012, pp. 50-59 참조.

9
「近代女子手藝教育と刺繡」, 『絲と光と風景と—刺繡を通してみる近代—』, pp. 24-25.

이것은 조선인 여성들에게도 마찬가지였다는 것을 김철효가 구술한 많은
자수과 출신자들의 구술을 통해 알 수 있다.[10] 여자미술학교는 초기에
중등교원검정시험을 통해 매년 5~10명 정도가 각지의 고등여학교 교원이
되었다. 당시 관립학교인 동경미술학교 출신 남학생들은 도화사범과를
나오거나 교직 학점을 이수하면 시험 없이도 중등교원자격증을 부여받았다.
이에 반해 사립학교인 여자미술학교 출신들이 교사가 되기 위해서는 검정
시험을 쳐야 했기 때문에 시험을 거쳐 매년 5~10명 정도가 교사가 되었다.
자수과와 조화과 출신에게 무시험 검정 자격이 부여된 것은 1915년부터이다.
이어 1921년에는 재봉과 출신자들도 무시험 검정 자격이 부여되었다. 반면
서양화과와 일본화과 졸업생이 시험 없이 교원이 될 수 있는 자격이 부여된
것은 학교 설립 후 20년이 넘는 1924년부터였다. 실제로 다카하시 나오코의
연구에 의하면 1917년까지 서양화과 출신 중 고등여학교 교사가 된
사람은 없었다고 한다.[11] 물론 이것은 1917년까지 학생들이 대부분 재봉과나
자수과를 지원했기 때문에 회화과 졸업생이 상대적으로 적었던 탓도 있다.[12]
결국 다이쇼기까지 여자미술학교 출신의 여학교 도화 교사는 자수, 재봉과
출신들이 절대적 다수를 차지했다는 것을 말한다.

　　　　1923년 관동대지진 이후 여자미술학교의 경영이 어려워지자 이사진
내에서 회화과 폐지 문제가 거론되었다. 서양화과와 일본화과는 자수 재봉
관련 과에 비해 학생 수가 월등히 적은 데도 일류 화가를 강사로 초빙해오지
않으면 안 되고 석고, 모델, 사생 재료 등 비용이 다른 재봉 수예 관련 학과에
비해 많이 들므로 회화과는 폐지하고 학교 교명도 바꾸자는 의견이 나왔다.[13]
그러나 이 문제는 회화과뿐 아니라 자수과 재봉과 교원 전체의 반대에 부딪혀
무산되었다. 그리고 1924년 사립학교 중 유일하게 회화과 고등사범과
출신들에게 무시험 검정 면허증이 나오게 되면서 회화과 입학생 수가 점차
증가하여 1930년대로 들어서면서 자수과는 현격히 줄어든 대신 회화과 학생
수는 재봉과에 맞먹을 정도로 증가하게 된다.[14] 1910년 여자미술학교 졸업생
총 168명 중 자수 재봉과가 124명, 서양화과 5명, 일본화과 12명, 1917년 총
73명 중 자수 재봉과가 55명, 일본화과 14명, 서양화과 2명인 것에 비하면
1930년대 이후 회화과 전공자들이 지속적으로 증가하여 여자미술학교의

10
철효, 「근대기 한국 자수미술개념의 변천」,
한국근대미술사학』제12집, 2004,
p. 95~138.

11
다카하시 나오코, 「사립여자미술학교에서의
서양화교육에 대해―1910년대를 중심으로」,
『나혜석연구』4, 2014. 6, pp. 140~188.
12
女子美術大學百周年編輯委員會 編, 앞의 책,
p. 41 표 참조.
13
위의 책, pp. 57~58.

14
가령 1931년 3월 재학생 수 통계를 보면
총 636명 중 일본화 120명, 서양화 154명,
자수 70명, 조화 15명, 재봉 227명으로 회화
전공자들이 총 274명에 달한다. 또 1942년
고등과 고등사범과의 재학생 수를 보면
일본화 115명, 서양화 168명, 자수 64명, 재봉
217명으로 역시 회화가 283명, 자수 재봉이
281명인 것을 볼 수 있다. 위의 책, p. 95, 「쇼와
17년도 재학생 통계」; 위의 책, p. 67, 「쇼와 7년
재학생 통계」 참조.

THE ARRIVAL OF NEW WOMEN

229

성격이 공예 중심에서 순수미술 쪽으로 확장되고 있었다는 것을 보여준다.
조선인 유학생들이 많이 집중된 시기는 이처럼 회화전공자들이 꾸준히
증가되고 있던 1930년대 전후한 시기이다.

조선인 유학생 현황과 활동상황

한국의 경우 근대기 여성 교육이 시작된 것은 1886년 이화학당부터이다.
이후 1895년 최초의 관립학교로 한성사범학교가 설립되었으나 남학생에게만
입학이 허가되었기 때문에 본격적인 여학교 교육은 진명여학교(1906),
명신여학교(1906, 1909년 숙명고등여학교로 개칭, 현 숙명여자고등학교),
한성고등여학교여학생(1908년 최초의 관립여학교, 경성여자고등보통학교로
개칭, 현 경기여자고등학교)가 설립되면서부터이다. 여자미술학교에
조선인이 유학을 가기 시작한 것은 1913년 나혜석을 시작으로 1945년까지
약 180~200여 명 정도가 재적하였다.[15] 이 중 중도 퇴학한 사람들의 수를
빼면 졸업자는 117명이다. 일제강점기 동경미술학교 재적자가 85명,
제국미술학교가 147명인 것에 비교하면 월등히 높은 수이다.[16] 그럼에도
불구하고 남자에 비해 작가로 활동한 비율이 현격히 낮았던 것은 이들의
전공이 자수에 집중되었기 때문이다. 실제 서양화과 15명, 일본화과 5명,
편물 및 양재 과 4명을 뺀 나머지 94명(장선희 복수 전공)이 모두 자수과
출신이었다는 것은 일제강점기 조선인 여학생에게 미술과 자수는 거의
동일시되는 개념이었다는 것을 보여준다. 시기적으로 보면 1920년대
후반부터 1930년대에 매년 10명 내외의 학생들이 졸업을 하였다. 앞에서
보았듯이 일본 내에서는 1920년대 중반 이후 지속적으로 회화 전공자들이
증가한 반면 자수과 학생수는 현격히 감소했다. 반면 조선인 여학생들이

15
이 숫자는 재학생 명부의 원적 주소지를
중심으로 통계를 낸 것인데 경우에 따라
전시체제기에 창시개명한 사람들의 경우
재조선 일본인인지 한국인인지 불분명하기
때문에 정확한 재적자 수를 산출하는
데 어려움이 있다. 이 글에서는 2004년
삼성미술관 한국미술기록보존소에서 정리한
여자미술전문학교 수학자 명단(총 201명,
1945년 이후 졸업자 4명 포함)과 2010년
역사자료실로부터 제공받은 명단(178명),
2016년 6월 재조사 시 역사자료실 양승연
학예사로부터 제공받은 졸업생 명단을 중심으로
정리한 것이다.

16
한국근현대미술기록연구회, 『제국미술학교와
조선인유학생들』, 눈빛, 2004, pp. 89-90.

자수과에만 집중되었던 현상은 일본과는 다른 한국적 특수성으로 보인다.

이들이 구체적으로 어떤 작품을 제작했는지 파악할 수 있는 자료는 그리 많지 않다. 여자미술학교는 졸업 작품을 학교가 보관하지 않았고 전쟁으로 인해 기록 자료도 거의 소실되어 졸업생 관련 자료가 많이 남아 있지 않다. 현재 여자미술학교 역사자료실에는 학적부와 앨범 이외에 여자미술학교 동창회 회보가 기록 자료로 남아 있으며 소장품은 박래현의 ‹예술해부괘도(1)전신골격›(1940)과 자수 작품 20여 점 등이 남아 있다.[17] 충분치 않지만 이 자료들과 조선미술전람회의 출품 기록을 통해 이들의 재학시절과 졸업 후의 활동을 살펴볼 수 있다.[18]

서양화과 유학생 관련 작품과 기록

먼저 서양화부의 경우 졸업생 총 15명 중 조선미술전람회 출품자는 나혜석, 이숙종(李淑鐘, 1904~1985), 김명화(金明華), 윤시선(尹時善), 이인복(李仁福), 정온녀(鄭溫女), 이갑향(李甲鄕) 총 7명, 그 외에 미졸업자로 나상윤(羅祥允)이 있다.[19] 이 중 나혜석과 이갑향을 제외하면 졸업 후 1, 2회의 출품 이상을 넘어가지 않아 작가로서 지속적인 활동을 했다고 보기 어렵다. 단 이숙종은 ‹가면›(1929)과 ‹빨간 건물이 있는 교외›(1930)로 입선한 이후 작품 활동을 더 이상 하지 않았지만 성신가정여학교(1937~, 현재 성신여자대학교)를 설립하여 여성 교육자로서의 삶을 살았다.

나혜석은 1922년 1회부터 1932년 11회까지 1928년과 1929년 유럽 여행 시기를 제외하고는 매해 출품하여 여자미술학교 출신 중 가장 오랫동안 조선미술전람회를 통해 활동한 독보적 작가였다. 현재 여자미술대학 역사자료실에 소장된 교우회 잡지 중에는 1917년 제24회 졸업식에서 연설, 교가 제창, 영어 대회 등 다양한 행사 가운데 조선어로 창가를 불렀다는 기록이 있다.[20] 그리고 1932년 제전에서 입선한 ‹정원›이 모교생 명예란에 흑백 도판과 함께 소개가 되어 두각을 드러낸 졸업생으로 기록되기도 했다.[21] 그런데 실제 조선인 학생의 작품이 회보에 소개된 것은 그보다 훨씬 이른 시기인 1925년 김명화의 ‹조선풍경›참고도판 1 이다. 이때 김명화는 경성공립고등여학교(현 경기여자고등학교)를 졸업하고 고등사범과 3학년

참고도판 1

17
] 작품들 외에는 개인적으로 기증한 최근
품들 몇 점이 소장되어 있다.
18
한국미술기록보존소 자료집』2호(삼성미술관
국미술기록보존소,), 2003. 2., pp. 121~122
조선미전출품상황표」 참조.

19
백남순은 여자미술학교를 다니다가 프랑스로 유학을 간 것으로 알려져 있으나 재적자 명단에 없다. 이정수(李正守)는 자수과(1927년 자수과 고등사범과 입학, 30년 중퇴), 윤연이(尹連伊)는 일본화과를 나와 서양화부에 출품하였다.

20
윤범모, 「나혜석 미술세계의 연구쟁점과 과제」, 『나혜석연구』 창간호, p. 78;
『女子美術學校校友會會報』(1917.9.), p. 132.
21
『女子美術學校同窓會會報』 제10호(1932),
p. 64.

재학 중이었는데 조선인과 일본인 모두를 통틀어서 매우 이례적으로 컬러
도판으로 회보 전면에 걸쳐 소개되었다. 추측컨대 당시 한 해 전인 1924년
서양화, 일본학과 졸업생들의 무시험 검정 자격이 부여된 것을 대대적으로
홍보하고 있던 시기였기 때문에 서양화과 학생의 작품 중 우수작을 컬러
도판으로 크게 실었던 것으로 보인다.[22]

　　〈조선풍경〉은 쾌청한 날씨에 성문 앞으로 지나는 조선 소녀가 있는
풍경으로 경성 창의문 부근을 그린 것으로 짐작된다. 원색의 파란 하늘과
햇살을 받아 밝게 빛나는 중앙 도로, 오른편의 그늘진 경사면과 집, 전봇대의
그림자들 등 빛의 방향과 대비 효과를 표현하고 있는 점이라든가 중간중간
파스텔 조나 자색 계열의 원색을 사용하고 세밀한 사실 묘사보다는 굵은
붓으로 속도감 있게 처리한 방식 등에서 하쿠바카이(白馬會) 계열의 외광파
화풍이 보인다. 당시 서양화과는 동경미술학교 커리큘럼을 참조하여
사생 중심의 교육을 시키고 있었으며 동경미술학교 교수였던 오카다
사부로스케(岡田三郎助, 1869~1939)가 겸임을 하고 있었다. 그리고 자주
학생들을 지도할 수 없었던 오카다를 대신해서 실질적으로 학생들을 지도했던
아스케 쓰네(足助恒, 1876~1962)도 백마회 계열의 농촌 풍경을 그린 것으로
보아 김명화의 작품은 당시 일반적인 교육 방식을 따른 우수작이었을 것으로
판단된다.[23] 나혜석의 선전 초기작들 〈농가〉, 〈봄이 오다〉도 인물이 들어간
조선의 풍경을 굵은 터치로 처리한 작품이었다는 것을 감안하면 비록 원작의
여부를 알 수 없는 원색 도판이지만 이 작품은 여자미술학교 출신의 초기
여성 서양화가들이 학습한 화풍을 보다 명확히 보여주는 자료로서 참조가
된다. 김명화는 졸업 후 경성으로 돌아와 1928년 조선미술전람회에 〈조선옷을
입은 친구〉를 출품하였다. 같은 해 윤시선도 〈인형〉으로 입선을 하고 이후
1930년까지 이숙종, 나상윤이 출품하여 20년대 후반은 나혜석 이외의
여성 서양화가들이 등장한 시기가 되었다. 그러나 이들의 활동은 이어지지
못했으며 나혜석도 이혼소송 사건 등 스캔들에 휘말리면서 32년 이후

23
오카다 사부로스케는 1896년 구로다
세이키와 함께 하쿠바카이를 창립하고 같은 해
동경미술학교 서양화과가 신설된 후 조교수로
있다가 1902년 프랑스 유학 후에도 같은 과
교수로 재직했다. 1916년부터 1937년까지
여자미술학교 교원을 겸임하여 주 1회에서
월 1회 정도 수업을 했다. 아스케 쓰네는
초기 여자미술학교(1901~1905년 고등과
퇴교) 출신으로 와다 에이사쿠(和田英作,
1874~1959)에게 사사하고 1916년부터 30여
년간 서양화를 가르쳤다. 다카하시 나오코,
「사립여자미술학교에서의 서양화교육에
대해—1910년대를 중심으로」, 『나혜석연구』4,
2014. 6., pp. 140~188.

22
위의 책, pp. 184~185.

조선미술전람회에는 출품을 하지 않았다.

1930년대 후반은 여자미술학교 졸업생뿐 아니라 국내의 일반 여고보 출신들까지 합쳐져서 여성 출품자들이 증가한 시기이다.[24] 이 시기 서양화부에서 나혜석에 이어 두각을 드러낸 사람이 이갑향[25]이다. 이갑향은 경성 출신으로 숙명고등여학교를 졸업한 후 여자미술학교 고등과 서양화부를 졸업하고 1936년 귀국했다.[26] 졸업 직후부터 그녀는 왕성한 활동을 시작하였다. 졸업 동기 6명이 모여 만든 채홍회(彩虹會)양화전람회에 ‹아네모네›, ‹카네이션›, ‹좌상›, ‹A양의 초상› 외 2점 총 6점을 출품하여 회보에 소개되는가 하면[27] 같은 해 조선미술전람회에 ‹부인상›, ‹자화상› 2점이 모두

참고도판 2

입선을 하였다. 당시 여성 서양화가가 드문 상황에서 그녀는 일본 유학 출신의 여자라는 것만으로도 주목을 받았는데 작품에 대해서는 호평과 혹평을 같이 받았다. 이 중 ‹자화상›참고도판 2에 대해 안석주는 "미래가 있어 보이나 여성적인데 결점이 있다. ‹자화상›은 실감을 주려다가 조금 천박한 데가 있다. 우선 그 여인의 뺨을 보라, 입술을 보라… 오히려 ‹부인상›이 냉정히 관찰한 데가 있다. 너무도 자기를 과장하려는 데에 좋지 않은 인상을 주는 때가 있다. 그러나 노력하면 좋은 작품을 보여줄 것이다."라고 하여 "여성적이라는 것이 결점"이라거나 강조된 볼과 입술이 천박하다는 등 극히 주관적 편견이 뒤섞인 평을 받았다.[28] 그런데 졸업생 앨범 중 이갑향의 사진참고도판 3과 비교해보면

참고도판 3

크고 둥근 안경에 두툼하게 돌출된, 안경 너머로 보이는 외꺼풀의 눈, 3자로 갈라진 이마선, 짧은 머리 스타일 등 그녀만의 골상적 특성을 미화시키지 않고 솔직하고 대담하게 드러낸 작품임을 알 수 있다. 안경 너머로 보이는 그녀의 시선은 거울에 비친 자신을 또는 관객을 빤히 직시하고 있다. 현재

참고도판 4, p. 138.

국립현대미술관이 소장하고 있는 ‹격자무늬 옷을 입은 여인›참고도판 4의 여성 표현에서도 볼과 입술이 붉게 강조가 되어 있는데, 아마도 안석주가 ‹자화상›의 뺨과 입술이 천박하다고 지적한 것은 이처럼 짙은 원색으로 화장한 얼굴을 강조했기 때문일 것이다. 한복에 안경, 짙은 화장이라는 부조화의 직설적인 드러냄은 당시 신구문화가 충돌하는 한가운데 섰던 신여성의 모습과 다름없다는 점에서 이 작품은 비록 흑백 도판으로만 남아 있지만 보다 적극적인 해석의 여지를 지닌다.

이갑향은 안석주의 혹평을 받고도 1937년 ‹격자무늬의 옷을 입은 여인›, 1938년 ‹휴식›으로 연속 입선했다. ‹격자무늬의 옷을 입은 여인›은 챙이 넓은 모자를 쓰고 강한 원색의 격자무늬 원피스를 입은 신여성을 표현한

24
「15회 미전에 빛나는 여성들」, 『동아일보』, 36. 5. 14.

25
갑향(李甲鄕) 이름은 기록에 따라 갑경(李甲卿)과 혼선이 되어 있는 경우가 많아 후 재확인이 요구된다.

26
「미술의 龍門에 오른 신인늘의 기쁨은」, 『매일신보』, 1936.5.12.

27
『女子美術學校同窓會會報』 14호(1937), p. 62.

28
안석주, 「미전개평」(6), 『조선일보』, 1936. 5. 20-28; 한국미술연구소 엮음, 『조선미술전람회 기사자료집』(1999), p. 440 재인용.

것이다. 파란색 배경이 너무 차게 느껴진다거나 손과 하체 부분의 묘사가
부족하다는 지적이 있는가 하면 색채가 좋다든가 근대미가 있다는 평도 함께
받은 작품이다.[29] 근대미라는 표현은 여성 잡지 표지화에 나올 법한 여성의
패션 때문이기도 하겠지만 푸른 배경의 강한 원색과 의자의 검은색, 원피스
칼라의 백색과 허리띠의 검은색의 대비, 원피스 격자무늬의 붉은색과 군청색
선의 대비 등 전체적으로 대상에 대한 재현을 넘어서 단순화, 평면화를
시도했다는 것을 지적한 것이다. 이보다 대상에 대한 파악이 더 안정되었다는
평을 들은 ‹휴식›도 카펫에 서양식 의자, 원피스 차림의 신여성을 모델로 한
마티스풍의 그림이었던 것을 보면 이갑향의 화풍은 1930년대 일본에서
유행했던 포비즘 계열의 영향을 받고 있었던 것으로 보인다. 이듬해 그녀는
선전이 아니라 일본 제2회 광풍회(光風會)에 ‹여자 입상›으로 입선을 하여
활동 무대를 다시 일본으로 옮겼다.[30] 그러나 어떤 이유에서인지 이후 그녀는
화단에서 종적을 감추었다. 이밖에 1937년 ‹조선춤›으로 이갑향과 함께
입선했던 이인복도 ‘속악한 취미’라는 평을 받은 후 더 이상 출품하지 않았다.[31]

일본화과 출신 활동과 박래현의 인체 해부도

서양화과에 비해 일본화과를 졸업한 학생은 더 소수이지만 장선희(張善禧),
천경자, 박래현, 변호숙(卞鎬淑)은 해방 이후 교육자로든 화가로든 활동을
이어갔다는 점에서 차이가 있다. 그러나 근대기 동양화단 내에서 보면
여자미술학교 출신 동양화가들의 역할은 미미하다. 가장 먼저 일본화과에
들어갔던 장선희는 자수과와 복수 전공을 하고 돌아와 여성 직업교육가로
활동했다.[32] 장선희에 이어 고등사범과에 들어갔던 윤연이(尹連伊, 윤정욱에서
개명)도 졸업 후 잠시 동양화와 서양화를 같이 조선미술전람회에 출품한 적이
있으나 이마동과 결혼 후 작품 활동을 접었다. 그리고 박래현과 천경자도 유학
시기가 전시체제로 넘어간 1940년대이기 때문에 실질적으로 동양화단에서
조선미술전람회를 통해 꾸준히 활동한 여성 동양화가는 정용희, 이옥순,
정찬영처럼 국내의 남성 작가들에게 사사했던 작가들이었다.[33] 이는 교원이

29
田邊至, 「선전 양화감사 후감」, 『매일신보』,
1937. 5. 22-6. 3. (470); 심형구, 「조미전
단평」, 『조선일보』, 1937. 5. 22-23.
30
『女子美術學校鏡友會會報』 제1집(1939),
제1집, p. 58.
31
윤희순, 「미전인상」, 『매일신보』, 1936. 5. 27.

32
장선희는 1924년 3월 자수과 선과를 졸업한
후 일본화과 3학년에 편입하여 1925년
졸업하였다. 이후 경성여자미술연구회,
경성여자기예학원, 조선여자기예원을 설립
운영하였으며 해방 이후 예림원(이화여자대학교
미술대학의 전신) 초대 자수과 과장을 거쳐
이화여대 교수로 재직하였다. 국전 자수부
추천작가, 심사위원 등을 역임하였다. 김철효,
앞의 논문, p. 26.

33
정찬영은 이영일에게 사사했으며 이옥순은
재조선 일본 화가인 가토 쇼린진(加藤松林)에게
사사했고 일본화적 화조, 인물화를 그려
조선미술전람회에 출품하였다. 이현옥은 청전
이상범에게 사사했으며 1936년부터 해마다
선전에 입선하다가 1944년 중국 상해미전에서
수학했다. 해방 이후 국전에서 활동하였다.
정용희는 김규진 서화연구소에서 사군자를
배우다가 청전화숙으로 옮겨 산수화를
사사하고 선전을 통해 활동하다가 6·25전쟁 때
행방불명되었다.

신여성(新女性) 도착(到着)하다

되기 위해서는 자수를 배워오는 것이 유리해서 회화를 전공하러 가는 학생의 수가 적었던 탓도 있지만 동양화단의 경우 서양화에 비해 국내의 사승관계를 통해 회화를 학습하는 것이 용이했던 탓도 있었던 것으로 보인다.

박래현과 천경자의 재학 시기는 전시체제가 되면서 전반적으로 학과 과정도 조정되고 1941년부터 보국정신에 입각한 일본 여자 교육과 교풍을 확립한다는 목적하에 경우회보국회(鏡友會保國會)가 조직되고 국방훈련반, 문화반 등이 전시색이 짙어지고 있었다. 자수과나 재봉과의 경우 실이나 재료를 구하기 힘들어지면서 결국 자수과, 조화과가 폐지되고 대신 보건과가 설치된다. 수업 연한도 단축되고 근로 동원이 강화되었다.

이 시기 일본화과 교원에 대해서는 정확하지 않은데 1937년을 기준으로 보면 전임교원으로는 시미즈 다쓰(清水 たつ), 야마구치 아야코(山口綾子)가 재직 중이었으며, 동경미술학교 교수였던 유키 소메이(結城素明, 1875~1957)와 그의 제자 하타케야마 긴세이(畠山錦成, 1897~1995)가 강사로 초빙되었다. 그러나 천경자가 문전 무감사 화가였던 고바야 가와기요시(小早川清, 1899~1948)에게 지도를 받았듯이 주로 관전에서 활동하는 작가들에게 별도의 교습을 받는 경우가 많았다고 한다. 그 때문에 여자미술학교 출신 화가들의 작품은 대체로 동경미술학교와 관전 계열의 장식적이고 섬세한 여성 인물화가 주류를 이루게 된다.[34] 박래현이 사범과 2학년 때 조선미술전람회에 출품한 ‹부인상›(1941)과 졸업하는 해에 출품하여 특선을 한 ‹화장›(1943), 천경자의 ‹조부상›(1943), ‹노부›(1944)는 모두 관전형 여성 인물상의 유형을 보여준다.

이번 조사에서 발굴된 박래현의 ‹예술해부괘도(1)전신골격(藝術解剖掛圖(一)全身骨格)›(1940) 참고도판 5은 이 시기 일본화과의 해부학 수업을 보여주는 흥미로운 예이다. 길이 142cm, 폭 61.5cm의 족자로, 종이에 상반신 골격을 선으로 그리고 흐리게 푸른색 담채로 명암이 가한 것이다. 골격의 각 부분은 전두골, 비공, 부양돌기, 경추, 늑골, 견갑골, 상박골, 요추, 대퇴골 등 그 명칭을 써두었으며 화면 상단에 상반신전면(上半身前面)이라고 제목을 붙여두었다. 하단 왼쪽에 ‘師日一朴來賢’이라 쓰여 있어 박래현이 사범과 일본화전공 1학년 때 제작한 것임을 알 수 있다.

여자미술학교 수업 과정을 보면 서양화과와 일본화과는 예용해부(藝用解剖)라 하여 미술해부학을 기초 과정에서 배우도록 되어 있었다. 이것은 동경미술학교나 제국미술학교 등 다른 미술대학에서도 마찬가지였는데 가령 제국미술학교 출신의 이쾌대가 거제도 수용소에서 남긴

참고도판 5, p. 140.

34
일본화과의 교육에 대해서는 김정선, 「아시아 여성화가의 ‘여성상’—천경자와 女子美術學校 졸업생을 축으로」, 『미술사학보』, 2016. 8., pp. 55~58 참조함.

‹미술해부학노트›도 수업시간에 배운 해부학 강의를 토대로 한 것이었다.[35]
여자미술학교는 서양화과와 일본화과 1학년에 골학(骨學), 2학년에
근육학(筋肉學)이 각 1시간으로 배정되어 있었다. 따라서 박래현의 작품은
1학년 과정에서 인체의 뼈 구조를 익히면서 제작한 것으로 보인다. 그리고
족자 뒷면에 예술해부괘도 (1)이라는 제목을 써놓은 것으로 보아 근육학이나
하반신 등의 다른 해부도 족자들도 있었을 것으로 보인다.

　　전시체제기에 해부학 강의는 동경미술학교 조교수였던 니시다
마사아키(西田正秋, 1901~1988)가 담당했다.[36] 흥미로운 것은 이쾌대를
비롯해 동경미술학교와 제국미술학교 유학생들도 해부학을 니시다에게
배웠다는 점이다. 니시다는 일본 해부학의 선구인 구메 게이치로(久米桂一郎,
1866~1934)[37]의 제자로 1926년부터 동경미술학교 조교수로 있으면서
인체미학 강의를 담당하고 있었다. 그가 1932년부터 제국미술대학에도
출강을 했기 때문에 이쾌대도 그의 강의를 통해 해부학 지식을 얻었던
것이다.[38]

　　사실 박래현의 족자로 만들어진 해부도 도면 형식의 출발은
동경미술학교이다. 현재 동경예술대학 미술해부학연구실에는 55점의
해부도가 소장되어있는데 이것들은 모두 메이지기부터 쇼와기에 걸쳐서
학생들의 해부학 강의 교재용으로 사용되었던 것들이다. 참고도판6 괘도는 교재용

참고도판 6

지도나 표본 그림, 도면을 표장한 것으로 해부학을 가르치는데 매우 유용하게
사용되었다고 한다. 니시다의 스승 구메 게이치로는 1896년 동경미술학교에
서양화과가 신설된 초기부터 학생들의 기초 과정인 미술해부학 강의를
담당했다. 교재는 그가 에콜 데 보자르에서 해부학 강의를 들었던 폴
리처(Paul Richer, 1847~1933)의 『미술가를 위한 해부도』를 참고하였다.
폴 리처는 의과대학에도 소속되어 있었기 때문에 이 책의 삽화가 의학적으로
정확할 뿐 아니라 형태도 정확하게 표현되어 있어서 미술대학에서 교재로
사용하기에 적합했다. 현재 동경예술대학에 소장된 괘도들은 1903년부터
1916년에 걸쳐 구메가 학생들이나 조교에게 그리도록 한 것이라고 한다.[39]
니시다는 1921년 동경미술학교 서양화과에 입학하여 2년 동안 구메로부터
골학과 근육학을 매주 배웠다. 재학 시절부터 두각을 드러낸 그는 졸업
후 1926년부터 조교수가 되어 구메의 해부학 강의를 계승하였다. 그리고

35
김인혜, 「이쾌대 연구 : 『인체해부학도해서』를
중심으로」, 『시대의 눈』, 학고재, 2011,
pp. 115~138.

36
女子美術大學百周年編輯委員會 編, 앞의 책,
p. 30.

37
1886년 파리로 유학을 가서 구로다
세이키(黑田淸輝, 1866~1924)와 함께 라파엘
콜랭(Raphaël Collin, 1850~1916) 교실에서
인상주의와 절충된 아카데미즘 교육을 받은 후
돌아와 동경미술학교 서양화과 교수를 역임했다.

38
그의 해부학 수업의 내용은 1955년
『인체미학개설』로 출간되었으며 이를 토대로
김원의 『미술해부학』(1977)이 나왔다. 박형국
「제국미술학교와 이쾌대」, 『거장 이쾌대 해방○
대서사』, 국립현대미술관, 2015, pp. 130~13○

39
東京藝術大學 美術解剖学研究室, "http://
archive.geidai.ac.jp/media/img/
anatomic".

동경제국대학 의학부 해부학 교실에서 부검 실습 등을 하면서 자신의 해부학 연구를 심화시켰다. 수업 시간에 따로 교과서를 사용하지는 않고 자신의 연구 노트를 보며 인체의 기본 구조에서부터 각국의 미술 작품의 인체 구조까지 설명하는 방식이었는데 칠판에 해부도를 그리고 각 부분을 설명하면 학생들은 그것을 노트에 옮겨 적었다고 한다.[40]

박래현이 제작한 괘도도 니시다가 여자미술학교 학생들에게 수업을 하면서 구메의 방식대로 학생들에게 시켜 교재로 만들게 했던 것 중의 일부였을 것으로 보인다. 박래현과 천경자가 재학 시기부터 조선미술전람회에 출품했던 인물상들은 이러한 해부학 수업을 바탕으로 나온 것이라 할 수 있다. 비록 희소한 예이나 박래현의 해부학괘도는 일본의 아카데미즘이 형성되는 데 핵심적 역할을 했던 동경미술학교의 해부학 교육이 구메에서 니시다로 이어져 여자 미술교육으로 확산되었던 상황을 보여주는 예가 된다. 그뿐만 아니라 19세기 유럽의 해부학 지식이 메이지기 일본을 통해 조선에 전해지는 과정을 보여주는 일례이기도 한다. 이들이 받아들인 해부학의 성격에 대한 보다 구체적인 논의는 또 다른 지면을 필요로 한다.

-수과의 자수화 습작소품

회화과에 비해 자수과는 유학생들의 자수화 20여점이 남아 있어 당시 자수 교육의 상황을 파악하는데 많은 도움이 된다.[41] 자수화는 에도시대까지의 문양화된 자수 대신 메이지기에 나온 사실적, 회화적인 자수를 말한다. 소장품들은 자수화 습작 소품들로 능직비단(緞子)을 덧대 표장을 한 후 정사각형 보드지 위에 붙인 형태이다. 화면 왼쪽에는 이름과 학과, 졸업 연도가 기록되어 있다. 여자미술학교 자수 소장품을 연구한 오사키 아야코(大崎綾子)에 의하면 1907년부터 1934년까지의 자수화가 총 453점 소장되어 있는데 졸업생 전원의 것이 남아 있지는 않다고 한다. 당시 여자미술학교의 자수 학습은 꽃이나 풀 등의 간단한 문양부터 동물, 인물 순으로 기술을 습득을 한 후 졸업하기 전 최종 단계에서는 자신이 직접 그린 밑그림 위에 사실적인 자수화를 제작하는 순으로 진행되었다. 따라서 이

41
이번 조사에서 실견한 자수화 작품 18점과
이장봉(李張鳳, 1936-1939, 사범과 자수부)의
‹刺繡›(1936-1937년경) 외에 大崎綾子,
「女子美術學校にをける刺繡画―刺繡技法, 題材,
年代について」,『服飾文化學會誌』
vol. 15, No. 1, 2014, pp. 39-50에 소개된
2점을 포함하면 21점이다.(추후 개인적으로
기증된 현대기 작품 제외) 자수화들은 김철효에
의해 처음 국내에 소개되었다.

40
형국, 앞의 글, pp. 130-131.

작품들은 졸업하기 전 제출한 것들이다.

여자미술학교는 앞서 언급했듯이 메이지기 외국인용 수출 자수가 유행하면서 외국인의 취향에 맞는 사실적인 표현 능력을 갖춘 직인들을 양성하는 것이 필요했던 시기에 설립되었다. 따라서 초기 자수과는 수출품으로 주목받던 섬세한 회화적 자수 기법을 중점적으로 가르쳤다. 그 결과 1914년 동경대정박람회, 1915년 샌프란시스코 파나마 박람회에서 여자미술학교 학생들이 공동으로 제작한 ‹자수공작›이 금상을 받기도 했다. 이 작품은 일본화가 유키 소메이의 그림을 밑그림으로 한 것인데 당시 공작은 수출 자수의 대표적 모티브였다. 그러나 기존의 직인들이 밑그림을 화사가 그리고 자수만 하는 분업 체제였다면 여자미술학교는 자수 기법 외에 용기화, 모필화, 연필화 등의 회화 교육을 시켜 밑그림부터 염색, 자수까지 모두 혼자 처리할 수 있는 능력을 양성하고자 했다. 특히 수출 자수가 쇠퇴한 다이쇼기 이후는 이러한 미술로서의 자수 교육으로 방향이 잡혔다. 1917년부터 1963년까지 자수 교육을 담당했던 마쓰오카(松岡フク) 교수는 자수의 표현 영역을 확장하기 위해 120여 종의 자수 기법을 개발하였으며 학생들에게는 유화나 수채화에 필적하는 표현을 위해 사생, 도안 제작을 강조했기 때문에 실과 바늘을 잡기 전에 식물이나 동물을 관찰한다든가 풍경을 스스로 사생하여 밑그림을 그리는 훈련을 시켰다고 한다.[42]

유학생들의 작품들을 소재별로 나눠보면 서양화식 정물, 인물 각 1점, 화조 3점을 제외하면 모두 풍경을 소재로 한 것이다. 이것은 자수의 소재 중 자연 풍경이 대지, 물, 공기, 식물 등에 대한 데생력과 구성력, 높은 자수 기술을 요구하는 테마였기 때문이다. 여자미술대학에 소장된 자수화 453점 중 풍경화가 289점으로 반수 이상을 차지한다. 학생들은 동경 시내의 동경대학 식물원이나 제국대학 캠퍼스 또는 교외 전차를 타고 갈 수 있는 근교를 다니며 직접 사생을 한 밑그림 위에 자수를 하기도 하고 더러는 외국 풍경 엽서나 사진 같은 것을 밑그림으로 사용하기도 했다.

한국 유학생 작품 중 문경자(文敬子), 윤정식, 심재순(沈載淳), 김연임(金然任), 김춘원(金春元)의 것은 외국 풍경 엽서를 참조한 예에 해당한다. 반면 실경의 경우 오른쪽 상단에 사생 장소를 기록하기도 했는데 박계심(朴桂心)의 이노카시라(井の頭) ‹풍경›(1930)[참고도판 7]이 그 대표적 참고도판 7, p. 152. 예이다. 이노카시라는 1917년 일본 최초의 교외 공원으로 정비된 곳으로 이노카시라 연못을 비롯해 수면에 비친 벚꽃 나무의 풍경 등이 좋아 사생 장소로 많이 이용된 곳이었다. 여자미술학교에서 전차를 타고 신주쿠역에서

42
大崎綾子, 앞의 논문, pp. 39~50.

교외 전차를 다시 갈아타고 기치조지사(吉祥寺) 역에 내리면 바로 있는 공원으로, 여자미술학교들이 가장 많이 사생을 한 장소이기도 하다.[43] 특히 1930년 박계심의 작품 시기에 7점이 남아 있어 학생들이 함께 사생 여행을 갔던 곳으로 추정된다.[44]

자수의 표현 방법은 유화식 풍경과 일본화식 풍경으로 나뉜다. 박계심의 풍경을 비롯한 한국 유학생의 풍경 작품은 모두 유화식에 해당한다. 유화식 풍경은 여백을 남기지 않고 모두 수로 빽빽하게 메우는 방식으로, 하늘이나 수면 등의 실의 방향이 같아서 마치 붓으로 그린 듯 사실적이다. 정희로(鄭嬉魯)의 ‹정물›도 모든 면을 수로 메우고 명암의 방향도 일치시켜 유화 정물화 같은 느낌을 준다. 반면 장선희와 박흥순(朴興順)의 조류 작품의 경우 배경을 여백으로 남겨둔 일본화식 기법이다. 풍경에서도 일본화식 풍경은 주요 모티프만 자수를 하고 배경은 채색을 한 위에 가느다란 실로 갈필처럼 수를 놓는다. 김선낭(金善娘)의 ‹인물›(1929)에서도 배경에 수 대신 채색이 옅게 가해져 있는 것을 볼 수 있는데 이 같은 방식은 모든 면을 메꾸지 않아도 사실적인 효과를 주기 때문에 효과적인 방법으로 사용되었다. 전후 여자미술학교의 자수 교육은 사실적 자수에서 벗어나 보다 창의성이 강조된 추상화의 경향으로 변화된다.

이상에서 볼 수 있듯이 일제강점기 자수과 유학생들의 자수 기법은 메이지기 수출 자수에서 출발한 사실적 회화로서의 자수를 학습했다. 학생들은 실물 사생 교육을 통해 표현력을 기르는 교육을 받았으며 이 과정에서 자수는 도안에서 자수에 이르기까지 혼자 하는 미술 작품이라는 인식이 형성되었다. 그러나 그림 같은 효과가 나는 자수 즉 공예로서의 실용성을 넘어서 고급 미술로서의 회화에 편입시키고자 하는 노력은 그리 성공적이지 못했다. 그들이 관전 공예부에 출품을 할 때는 여전히 유명한 화가에게 밑그림을 받거나 기존의 그림을 참조하는 경우가 많았다. 이로 인해 조선미술전람회에서도 마루야마 시조파 양식의 일본화를 본뜬 것들이어서 창의성에 문제가 있다는 신랄한 비판을 받기도 했다.[45] 해방 이후 대한민국미술전람회 공예부에서도 자수의 창의성은 지속적으로 문제시되었기 때문에 자수과 출신들이 미술계 내에서 작가로 인정받기는 쉽지

43
栗埜 企美子, 「變貌のはざまで―京近郊を繡い取った刺繡画」, 『絲と光と風景と―刺繡を通してみる近代―』, 飛鳥山博物館, 2005, pp. 68~69.

44
자미술대학에 소장된 자수 풍경화 289점 중 중 지명이 적힌 것이 72점이다. 大崎綾子, 의 논문, pp. 39-50.

45
조선미술전람회는 1932년부터 공예부가 신설되었는데 1933년 이상순의 ‹자수경대걸이›를 시작으로 1944년까지 총 16명의 여자미술학교 출신들이 입선을 하였다. 그러나 이들의 작품은 자신의 도안을 만들기보다는 대체로 앞서 본 메이지기 수출 자수처럼 기존의 도안을 이용했다. 박여옥의 ‹해변의 독수리 : 2폭병풍›(1935), 최복녀의 ‹소나무와 金鶴鳥›(1937), 박상복의 ‹병풍: 국화와 원앙›(1938), 장선희의 ‹용›(1938),

나사균의 ‹봉황›(1938)이 모두 이러한 예에 속한다. 그 때문에 1939년 19회 때는 “공예의 근본은 도안인데 자수 작품 중에는 도안이 안 되는 것이 많다. 특히 마루야마 시조파풍의 일본화를 그대로 병풍이나 벽걸이에 자수하는 것은 그만두었으면 좋겠다.”라는 신랄한 비판을 받기도 했다. 「심사원의 선후감 제1부」, 『조선일보』, 1939. 6. 2.

않았다. 그러나 여자미술학교 자수과 출신의 많은 수가 졸업 후 국내의 여학교 교사가 되었으며 여러 형태의 여자 수예 강습회 강사로 활동하였다. 이들에 의해 1930년대는 문화 자수, 동양자수, 프랑스자수, 러시아 자수 등 전통과 다른 새로운 형태의 자수들이 근대 여성의 취미이자 직업으로 유행하게 된다. 1960년대부터는 자수가 박정희 시대의 수출 산업품이 되자 메이지기 수출 자수 직인이 양성되었듯이 한국에서도 자수 직업훈련소를 통해 자수 기술자가 배출되었다. 다른 한편 미술의 영역에서는 민족주의적 분위기 속에서 자수는 일본식 자수로 인해 잃어버린 전통자수에 대한 인식이 생겨나면서 전승공예로 재발견되거나 섬유 예술로 흡수되었다. 수출 자수 시장에서 전승공예, 섬유 예술, 나아가 북한의 자수 산업에 이르기까지 여자미술학교 자수과 출신들의 역할은 독보적이었다고 해도 과언이 아니다. 이것은 고급 미술의 영역에서 몇 명이 작가로 살아남았느냐라는 좁은 시각으로는 근대미술과 여성이 맺었던 관계를 제대로 파악할 수 없다는 것을 보여준다. 자후 이 문제는 일제강점기를 넘어서서 경제개발기 수출 상품 시장, 공예, 미술, 여학생의 미술 및 가정 가사 교육 과정 등이 여성과 맺었던 다층적 관계망 속에서 새롭게 파악되어야 할 것이다.

'신여성' 김명순과 작가 김명순의 간극이 빚어낸 외로운 노래

남은혜
전 서울대학교 강사

여성'과 여성 작가

조선에서 '신여성'이라는 개념은 3·1 운동 이후 중등 이상의 교육을 받고 사회로 나온 여성들의 등장과 함께 본격적으로 시작되었다.[1] 1900년대 계몽기부터 여성에 대한 공적인 논의가 있었지만 1920년대 '신여성'과 관련된 기사가 종합잡지에서 다루어지며 1920년대 중반부터 활발하게 사용된다.[2] 이렇게 등장한 '신여성'이라는 개념은 보통 1920년대부터 1930년대에 활동한 주요한 여성들을 포괄하는 것으로 볼 수 있으나 좁게 보면 1920년대 선구적으로 활동했던 일군의 여성들을 지칭하는 경우가 많다. 이들은 주로 1890년대에서 1900년대 무렵 전후에 태어나 1910년대에 일본이나 중국, 미국 등지에서 근대 교육을 받고 식민지 조선으로 돌아와 1920년대 20대 전후의 나이로 식민지 공공 영역에서 활동했다. 그들은 여성 자신의 개성과 인격에 대한 자각과 남녀평등, 자유연애, 여성해방과 같은 일련의 쟁점을 제기하였다. 보통 '신여성'이라고 할 때 대표적으로 떠올리는 나혜석, 김일엽, 김명순, 윤심덕 등의 민족주의/자유주의 계열과 정칠성, 정종명, 허정숙 등을 필두로 한 사회주의 계열로 대별할 수 있으나 보통 전자를 지칭하는 경우가 많다.[3]

인물의 면면을 통해 알 수 있듯이 이 시기 '신여성'들은 주로 문학과 밀접한 관련이 있었다. 다른 분야의 여성들과 달리 문학과 관련된 활동을 한 여성들은 체계적이고 지속적으로 자신의 생각을 표현하는 글을 남길 수 있었기 때문이다.[4] 나혜석, 김일엽, 김명순 세 명으로 대표되는 이른바 제1기 여성 작가는 공통적으로 일본 유학을 통해 서구의 여성주의와 여성해방 사상을 받아들이며 남성 주도의 근대사회에 대한 비판과 도전을 감행했으나 남성 중심적인 문단과 사회로부터의 배제와 멸시라는 폭력의 지배를 감수해야 했다.[5] 그들은 희소한 '신여성', 여류 문인으로서 사회 저명인사였고, 스캔들과 소문의 진원지였다.[6] 그리하여 각자의 삶에서 치열하게 이루어진 활동에도

1
상경, 「1930년대의 신여성과 여성작가의 계보
구」, 『여성문학연구』 12, 2004.

2
수진, 『신여성, 근대의 과잉: 식민지 조선의
여성 담론과 젠더정치, 1920-1934』,
명출판, 2009; 김경일, 『신여성, 개념과
사』, 푸른역사, 2016.

3
김경일, 위의 책 참고.

4
이상경, 앞의 글 참고.

5
김경일, 앞의 책 참고.

6
김양선, 「근대 여성작가의 지식/지성 생산에
대한 계보학적 탐색」, 『여성문학연구』 24,
2010.

불구하고 문단과 사회로부터 소외되었다. 승려로 일가를 이룬 김일엽을
제외하고 나혜석과 김명순은 비극적인 최후를 맞았다.

1920년대 여성 작가: 선구적 '신여성'의 새로움과 외로움

김일엽은 1920년 잡지 『신여자』를 창간, 소설 「계시」, 「어머니의 무덤」, 「어느
소녀의 사」 등을 발표하며 문학 활동을 시작하였고 『불교』의 중심 필자로
꾸준히 글을 발표하며 여성의 결혼과 교육 문제 등에 적극적으로 발화하였다.
이후 1933년 수덕사에 입산하여 승려로서의 삶을 걷는다.[7]

화가로서 더 성공적이었다고 할 수 있는 나혜석은 문학에서도
큰 발자취를 남겼다. 나혜석의 글은 여성 고유의 경험을 공적 담론으로
상승시키는 '여성적 글쓰기'였다. 그 양식은 「모 된 감상기」나 「이혼고백장」,
「신생활에 들면서」처럼 대담한 자기 폭로, 감정의 솔직한 고백, 직접적인
경험에 근거하여 통념을 부정하는 감각적인 감상문 형식도 있고,
「경희」에서처럼 긍정적인 여성 주인공을 형상하는 소설 형식도 있으며
「이상적 부인」이나 「생활개량에 대한 여자의 부르짖음」처럼 논리적이고
계몽적인 시론의 형식도 있다.[8]

화가로서의 이름이 더 높았던 나혜석과 잡지 『신여자』라는 매체를
꾸려나간 김일엽은 여성해방 사상을 실천하는 맥락에서 문학작품을 발표한
것으로 볼 수 있으나 김명순은 '현상문예공모'라는 기존 문학 장의 등단
제도를 통해 등단한 후 시, 소설, 희곡, 수필 평론 등을 창작하고 외국 시와
소설도 번역하는 등 평생을 문학가로서 살았다.[9] 그의 문학은 소설 21편, 시
107편, 희곡 2편, 번역 12편, 수필 기타 18편(개고 작 포함) 등 170여 편에
이른다.[10] 그리고 문단과 사회에서 소외되었기에 역설적으로 식민지 여성의
삶이 겪게 되는 고통에 대해 생생하게 발화할 수 있었다. 그러나 그가 얻은
것은 "작품은 없고, 이름만 얻은" 작가라는 평가였으며 각종 소문과 스캔들의
주인공으로만 주목받았다.

김명순의 소설 「의심의 소녀」, 나혜석의 소설 「부부」, 김일엽의 수필이
발표된 1917년으로부터 100여 년이 흘렀지만 선구적인 '신여성'으로서
이들의 기구한 삶이 그들의 문학작품보다 더 관심을 받아왔다.[11]

7
김우영, 『김일엽 문학과 자아의 의미』,
서울대학교 석사 논문, 2008 참고.

8
이상경, 『한국근대여성문학사론』, 소명출판,
2002.

9
김양선, 앞의 글 참고.

10
서정자, 「문학을 무기로 가부장사회와 맞선
거인들」, 『근대문학』 4, 2017.

11
1917년 7월 창간호를 낸 『여자계』에 김명순과
함께 근대 여성 문학의 문을 연 나혜석의 단편
「부부」가 실렸다는 증언을 남긴 작가 박화성의
글에는, 김일엽의 단상과 수필이 실렸다는
증언도 함께 쓰였다. 서정자, 위의 글.

신여성(新女性) 도착(到着)하다

1920년대 가장 활발하게 활동한 이들의 문학은 바통을 이어받은 뒤 세대 여성
작가들에게조차 그 가치를 인정받지 못했다. 과거의 조선에는 완성된 여류
작가가 없고 저널리스트가 만들어준 소위 여류 작가들이 대두할 뿐이라고
한 최정희의 평가와(「1933년도 여류문단 총평」, 『신가정』, 1933. 12.),
10년 전 활동한 김명순, 김일엽, 전유덕, 허영숙, 나혜석 등 제씨의 작품이
오늘날 여성 작가들의 것과는 비교도 안 될 괴상한 물건이라고 한 김기진의
평가(「구각에서의 탈출 — 조선의 여성작가 제씨에게」, 『신여성』, 1935. 1.)는
같은 맥락의 평가라고 할 수 있다.

　　1932년 잡지에서 '여류 문단'이라는 용어가 사용된 것으로 확인되는데
이를 통해 당시 여성 작가들의 수가 증가하여 '문단'이라고 지칭될 정도의
집단적 정체성을 확보했다는 것을 짐작할 수 있다.[12] 1937년 간행된
『현대조선여류문학선집』에는 강경애, 김말봉, 김오남, 김자혜, 노천명,
이선희, 모윤숙, 박화성, 백국희, 백신애, 장덕조, 장영숙, 장정심, 주수원,
최정희 15인의 작품이 실려 있다.[13] 이들 작가들을 김명순, 김일엽, 나혜석과
구분하여 제2기 여성 작가로 구분하는 경우가 많다.

　　1900년대에 태어나 1920년대 중반 이후, 본격적으로는 1930년대를
중심으로 활동한 여성 작가들은 앞선 여성들의 활동을 인정하지 않았으며
남성 문인들의 문학과 구별되는 '여성적 문학'을 통해 문단과 사회 내에서
자신들의 입지를 구축하려 했다. 최정희, 모윤숙, 노천명, 이선희, 장덕조 등은
잡지사 기자 출신이라는 공통점을 가지고 있으며 각종 매체에서 개최한 여성
작가 좌담회에 지속적으로 참여하면서 1930년대 후반부터 '조선 여류 문단'을
형성하는 핵심 구성원으로 인식되었다.[14]

　　그러나 최정희를 제외한 노천명, 이선희, 모윤숙 등의 작품은 당시
고통받던 조선 여성의 현실과 유리된 면이 많아 문학적으로 높이 평가하기는
어렵다.[15] 특히 이들은 이후 일제강점기 말기 지배 담론에 적극 동조했을
뿐만 아니라 한국전쟁 시기와 전후에도 종군작가 혹은 근대화 프로젝트의
수호자로 국가주의 담론에 기꺼이 동원되었고, 여성 대중들을 유인하는
길을 걷게 된다.[16] 시 「사슴」으로 유명한 노천명은 1935년 『시원』 창간호에
시 「내 청춘의 배는」을 발표하며 문단에 데뷔하였고 조선중앙일보 기자와
여성지 편집위원을 역임하며 창작 활동을 이어갔다. 이들 중에서 문학적으로

12
심진경, 「문단의 '여류'와 '여류문단': 식민지
시대 여성작가의 형성과정」, 『상허학보』 13,
2004.

13
이상경, 앞의 글 참고.

14
심진경, 앞의 글 참고.

15
이은주, 「여류 문인의 저널 활동과
여성문학사 — 1930년대를 중심으로」,
『현대문학이론연구』 46, 2011 참고.

16
김양선, 앞의 글 참고.

가장 인정받는 최정희는 1931년 『삼천리』에 「정당한 스파이」를 발표하며 데뷔하였고 삼천리와 조선일보의 기자로도 활동했다. 초반에는 동반자 작가적 경향으로 활동하다가 제2차 카프(KAPF, 조선프롤레타리아예술동맹) 검거 사건에 연루되어 1934~1935년경까지 수감되었다 풀려난 후 1930년대 후반부터 다른 경향의 작품들을 발표한다. 여성 문제, 특히 모성에 대해 중점적으로 탐구하였으며 자전적 소설 「흉가」와 「정적기」, 이어진 「지맥」, 「인맥」, 「천맥」 연작을 통해 당대 여성의 운명에 천착했다.[17]

한편 이 시기 여성 작가들 중에서 강경애, 박화성 등은 리얼리즘적 계급문학의 경향을 나타냈으나 카프의 해체로 본격적인 활동을 이어가지는 못했다. 1930년대 초반 송계월과 최정희도 같은 경향을 보여주었으나 송계월은 요절하고, 최정희는 이후 전향하였던 데 반해 강경애와 박화성은 리얼리즘 계열의 작품들을 지속적으로 발표하였다.[18] 강경애는 1930년대 초반부터 간도 용정에서 생활하며 당시의 현실 문제를 사회주의 시각으로 바라본 작품들을 창작하였다.[19] 강경애의 작품 세계는 「파금」에서 보이는 만주 지역 항일 무장투쟁에의 지향, 「어머니와 딸」에서 드러나는 농민들의 궁핍한 삶과 그를 강요하는 사회에 대한 분노를 드러내는 데 주요한 특징이 있다고 평가되었다.[20] 박화성은 1925년 이광수의 추천으로 단편 「추석전야」를 『조선문단』에 발표하며 등단하였다. 박화성의 1930년대 문학은 노동자, 농민 또는 사회운동가를 주인공으로 하여 일제, 지주, 유한 계층들의 비인간적인 수탈과 억압 고발. 피억압 계층의 삶을 현장 답사를 통하여 리얼리즘 문학의 보고적 양식을 개척한 것으로 평가받는다.[21]

1929년 조선일보 신춘문예에 「나의 어머니」가 당선되어 데뷔한 백신애 또한 빈곤한 사람들의 생활을 적실하게 그려낸 작품들을 발표했다. 백신애의 소설들은 표면적인 주제로 궁핍을 다루었지만 이면적 주제로 전통적인 여성의 비극적 운명을 그렸다고 볼 수 있다.[22] 또 한편으로는 대중적인 장편소설을 주로 발표하여 인기를 얻은 김말봉의 경우도 있었다. 1932년 중앙일보 신춘문예 「망명녀」가 당선되며 문학 활동을 시작한 김말봉의 소설은 대중소설의 형식을 빌렸으되 소설 속에는 대중에 대한 깊은 애정과 대중의 구원을 위한 작가의 사상이 담겨 있다고 평가받기도 했다.[23]

1930년대 후반 등장한 임순득, 지하련, 임옥인 등을 제3기 여성 작가로 구분하기도 한다. 임옥인은 1939년 『문장』에 「봉선화」를 발표하며

17
서정자, 『일제강점기 한국 여류소설 연구』, 숙명여자대학교 박사 논문, 1987; 방민호, 「1930년대 후반 최정희 소설에 나타난 여성의 의미」, 『현대소설연구』 39, 2006 참고.

18
심진경, 앞의 글 참고.

19
임선애, 「여성작가와 사회주의 — 강경애의 경우」, 『현대사상』 5, 2009 참고.

20
이상경, 앞의 책 참고.

21
서정자, 「눈보라와 휴화산의 문학」, 『문학춘추』 12, 1995.

22
서정자(1987), 앞의 글 참고.

23
서정자, 「김말봉의 현실인식과 그 소설화」, 『문명연지』, 2003 참고.

문단에 데뷔하였고, 지하련은 1940년 역시 『문장』에 백철 추천으로 「결별」을
발표하며 문단 활동을 시작하였다. 특히 최근에 조명되고 있는 최초의 여성
문학평론가 임순득은[24] 최정희식의 낭만적 사랑이나 모성 본능 등에 비판적
거리를 가지고 자율적 여성 주체를 강조하며, 식민주의에 협력한 일단의
작가들과 다른 길을 걸었다는 점에서 주목된다.[25]

김명순의 삶과 문학: 유리관 속에 갇혀, 다 같이 부를 노래를 꿈꾸다[26]

1920년대와 1930년대를 중심으로 활동한 이 선구적인 여성들에게 부여된
'신여성'이라는 지위는 영광이기도 했지만 저주이기도 했다. 아무리 뛰어난
재능과 업적을 지니고 있어도 남성 중심의 사회구조 안에서 인정받는 것이
쉽지 않았으며, 지속적인 감시와 호명의 체제 속에 놓여 있었기 때문이다.[27]
그중에서 '신여성'의 대명사라고 할 수 있는 첫 세대 신여성 나혜석, 김일엽,
김명순은 그 존재의 희소성만큼이나 파격적인 삶을 살았고 그만큼 혹독한
대가를 치러야 했다.

　　　　1896년 태어나 일본 유학을 통해 근대적인 삶에 눈을 뜨고 같은
시대를 살아간 세 여성이지만 평생 친밀히 교유했던 나혜석과 김일엽과
달리 김명순은 이들과 한발 떨어져 있었다. 나혜석과의 직접적인 교류는
확인되지 않으나 수필 「렐없는 이야기」(『신여성』, 1924. 11.)에서 나혜석의 시
「냇물」(『폐허』2, 1921. 4.)에 대해 언급하며 사상의 공명을 드러냈다.

> 아침부터 저녁까지
> 밤부터 새벽까지
> 춥든지 덥든지
> 싫든지 좋든지
> 언제든지 쉼 없이
> 외롭게 흐르는 냇물
> 냇물! 냇물!
> 저렇게 흘러서
> 호(湖) 되고 강 되고 해(海) 되면
> 흐리던 물 맑아지고

24
서정자, 「최초의 여성문학 평론가
임순득론 ─특히 그의 페미니즘 문학비평을
중심으로」, 『청파문학』 16, 숙명여자대학교
국문학과, 1990.

25
이상경, 앞의 글 참고.

26
본 장에서 다뤄진 작품 제목과 작품 인용 부분은
이해하기 쉽도록 현대적인 표현에 맞추었음을
밝혀둔다.

27
이진아, 「두 개의 김연실전을 둘러싼 신여성
김명순의 존재방식」, 『정신문화연구』 39, 2016
참고.

맑던 물 파래지고

퍼렇던 물 짜지고

　　　　　　　　　　　　　—나혜석 시 「냇물」

아아 벗들이여 더러운 시냇물이 돌돌 흘러서 그 동안에도 합해질
여러 냇길과 강과 바다와 가늘게 굵게 짧게 길게 머물렀다 급했
다. 천천했다. 모든 일이 당연한 듯이 서로서로 합해도 지고 갈리
워도 졌으리라. 그동안에는 너희들 중의 한 여인의 말과 같이 정
하던 것이 더러워지고 더럽던 것이 정해도 쳐서 내가 되고 바다
가 되고 또 짜지기도 했을 것이다.(강조, 인용자)

　　　　　　　　　　　　　—김명순 수필 「렐없는 이야기」

두 작가 모두 여러 난관을 이겨내고 바다로 향해 가는 '냇물'의 이미지를
끌어들여 선구자로서 외롭고도 괴로운 내면을 드러내는 데 이용하고 있다.

　　　김일엽과 관련해서는, 수필 「계통없는 소식의 일절」(『신여성』, 1924.
9.)에 작가 임노월과의 삼각관계에 대한 것으로 추측할 수 있는 해명이
회고되어 있어 우호적인 관계는 아니었으리라는 것을 알 수 있다.

　　　1896년 평양에서 부유한 아버지와 그의 소실인 어머니 사이에서
태어난 김명순은 1910년대 초반 어머니와 아버지를 모두 잃고 경제적으로
어려운 상황에서도 일본 유학을 감행한다. 이 시기 여성 유학생은 굉장히
희소한 존재였으며 집안의 적극적인 지원을 받을 수 없는 상태에서 절실한
의지로 이루어진 것이었다.[28] 그러나 1915년 당시 교제하던 상대에게 강간을
당하고 그 사실이 신문에 보도되면서 졸업도 하지 못한 채 귀국한다. 그는 이
사건을 평생 벗을 수 없는 누더기로 인식하며 고통스러워했으며[29] 자전소설
「탄실이와 주영이」에서 소설화하여 극복하고자 했지만 미완에 그치고 말았다.

　　　1917년 잡지 『청춘』의 '특별대현상'에 단편소설 「의심의 소녀」가
3등으로 당선되면서 본격적인 문단 활동을 시작한다. 이후 다시 일본으로
가서 음악을 전공하며 『여자계』와 『창조』에 작품을 발표하고 1920년대 초
귀국하여 개벽을 중심으로 번역 활동을 하기도 했다. '상징파', '후기인상파',
'표현파', '악마파'의 경향을 보여주는 구르몽, 포, 보들레르 등의 시 작품을
번역하여 번역가로서의 역량을 드러냈고, 단편소설 「The Assignation」을
「상봉」이란 제목으로 번역하여 에드거 앨런 포를 국내에 최초로 소개하기도
하였다. 1923년 발표한 희곡 「의붓자식」은 한국 최초의 여성 희곡으로
자리매김되었다.[30]

28
1910년대 여자 일본 유학생의 수는 20명
정도였던 것으로 보인다. 김수진, 앞의 책 참고.

29
수필 「봄 네거리에 서서」(『신여성』, 1924. 4.);
「네 자신의 위에」(『생명의 과실』, 1925) 참고.

30
유진월, 「최초의 여성 극작가 김명순의 희곡
연구」, 『인문학연구』 26, 2016.

1924년에는 『조선일보』에 소설 「돌아다 볼 때」, 「외로운 사람들」,
「탄실이와 주영이」 세 편을 연달아 게재하고 1925년 첫 창작집 『생명의
과실』을 발간하는 등 전성기를 맞이하였다. 『생명의 과실』은 여성 작가의
첫 창작집이었고 시, 소설, 감상(感想, 수필)도 포함하고 있는 역작으로
"이 단편집(短篇集)을 오해(誤解)받아온 젊은 생명(生命)의 고통(苦痛)과
비탄(悲歎)과 저주(咀呪)의 여름(열매)으로 세상(世上)에 내놓습니다."라고
밝혀 고통 속에서도 문학을 통해 외부의 부정적인 시선에 대응하고 또한
소통하고자 한 작가의 내면을 보여준다.

1925년 매일신보에 기자로 입사하고 1927년에 '조선키네마'와
계약한 후 영화에 출연하려는 의지도 보였으나 모두 결실을 맺지 못했다.
기자나 배우로서 새로운 분야에서 자리를 잡을 수 있었다면 보다 안정적으로
생활하며 작가로서 활동을 지속할 수 있었을지도 모른다. 그러나 당시 사회는
그를 역량 있는 작가로 보는 것이 아니라 온갖 스캔들의 주인공으로만 보고
싶어 했다. 김명순의 루머를 다룬 기사 「시대의 총애를 받던 물론전(物論前)과
물론후(物論後) 5 — 김명순여사」(『매일신보』, 1925. 3. 20)에 실린

참고도판 1
김명순 여사'로 표시된
캐리커처, 『매일신보』,
1925. 3. 20.

캐리커처 참고도판 1 와, 남성 작가들과 함께 릴레이로 연재한 연작소설
「일요일」(「홍한녹수」 제3회, 『매일신보』, 1926. 11. 28)에서 보여준 작가의
사진 참고도판 2 은 신여성 김명순과 작가 김명순에 대한 사회의 시선이 얼마나
이중적이었는지를 단적으로 보여준다.

참고도판 2
연작소설 「일요일」 게재
사진, 『매일신보』,
1926. 11. 28.

그의 활동 기간 내내 그의 연애에 대한 폭로성 기사들이 신문과 잡지에
이어졌고 그를 모델로 했다는 성적으로 급진적인 조선 여성을 주인공으로
한 일본 소설이 번역되어 소개되는 등 폭력적인 담론이 계속되며 입지가
좁아져 1927년에는 자살을 시도할 정도로 고통을 받게 된다. 그러던 중에도
시조 형태를 보이는 작품들을 발표하며 작품 세계의 변화를 꾀하는 한편,
1929~1930년 무렵 두 번째 창작집 『애인의 선물』을 발간하는 등 문학 활동을
지속하기 위해 애썼다. 그러나 여전히 그의 작품에 대한 진지한 평가나 관심은
없었고,[31] 그를 모델로 했다는 김동인의 「김연실전」 속 방탕하고 문란한
신여성의 모습이 화제가 될 뿐이었다. 결국 그는 1930년대 초 쫓기듯 다시
일본으로 떠났다. 이후 고학하며 드문드문 작품을 발표하며 재기를 노리지만
1936년 어렵게 돌아온 조선에서도 냉대에 시달리다 1930년대 말 결국
일본으로 떠나 다시 돌아오지 못했다.

이렇듯 문단과 사회로부터 축출, 배제되어 결국 조선을 떠나고 말았던
김명순은 지금으로부터 100여 년 전 첫 소설을 발표하고, 첫 번째 창작집을

31
품을 직접 들어 비평한 예가 두어 차례
도밖에 없고 대부분의 평가는 작가에 대한
견을 바탕으로 하는 부정적인 것이었다.
은혜, 『김명순 문학 연구』, 서울대학교 석사
문, 2008 참고.

발간한 우리 근대 문학의 첫 여성 작가이다. 그리고 평생을 사람들의 시선과 가난에 시달리면서도 시, 소설, 수필 평론, 희곡, 모든 장르의 작품을 창작하고 에드거 앨런 포의 단편을 번역하여 최초로 소개하는 등 선구적인 활동을 이어간 문학가이다. 그는 평생 동안 다양한 장르와 다양한 경향의 작품을 창작하고 발표하면서 타인과 세상을 향해서 자신을 내보이고 소통하고자 했다. 또한 그의 문학은 자신에 대한 부정적인 인식과 낙인을 전유하면서 적극적으로 대응한 '대항문학'으로서 가치를 지닌다.[32]

그의 등단작이자 첫 소설 「의심의 소녀」(『청춘』, 1917. 11.)는 당시 선자였던 이광수로부터 "조선문단에서 교훈적이라는 구투를 완전히 탈각한 소설"이라는 고평을 받았으나 이후 그 이광수에 의해 붙은 표절작이라는 딱지를 벗지 못했다. 그 근거는 설명하지 않은 채 표절이라고 단정한 이광수의 발언으로 낙인을 벗지 못한 이 작품이 처한 상황은 작가의 삶을 상징적으로 보여준다. 20년이 넘도록 꾸준히 작품을 창작했으나 그 누구에게도 제대로 평가받지 못하고 '작품 없는 벙어리 작가'라는 낙인만 남아 있기 때문이다.[33] 또한 「의심의 소녀」를 구체적으로 살펴보면 '신여성'이자 드문 여성 작가로서 그가 걷게 될 미래를 예고한 것처럼 보인다는 점에서 흥미롭다.

새마을이라는 동네에 어느 날 할아버지와 아름다운 손녀 범네가 나타난다. 홀연히 나타나 이웃과 교류하지 않으면서 살아가던 이들은 건너편 2층 양옥에서 망원경으로 자신들을 지켜보는 이가 있다는 사실을 알고 표연히 떠나간다. 알고 보니 그들을 지켜본 것은 조국장이었고, 범네는 조국장의 딸 가희였다는 사연이 밝혀지는 구조로 되어 있다. 가희의 어머니는 결혼 후 첩을 얻은 남편 때문에 괴로워하다 자살하고 손녀가 서모에게 학대받을 것을 걱정한 가희의 할아버지가 손녀를 데리고 나와 표랑객으로 지내게 된 것이었다. 잘못된 결혼으로 사랑도, 이별할 자유도 얻지 못하고 자살한 어머니와 그로 인해 '가엾은 표랑의 객'이 된 가희 모녀의 삶은 당시 여성들이 처한 현실을 보여주는 한편, 문학이라는 성소에 거하기 원했으나 정착하지 못하고 평생을 떠돌았던 김명순의 삶을 상징적으로 보여주는 것과 같다.[34]

또한 2층 양옥에서 망원경으로 지켜보는 조국장과 그가 나타나자 쫓겨 가는 가희의 모습에 '신여성'과 그들을 감시하고 억압하던 당시 사회의 시선과 담론의 구조를 겹쳐볼 수 있다는 점에서도 문제적이다.

32
서정자, 「디아스포라 김명순의 삶과 문학 — 젊은 생명의 고통과 비탄과 저주의 여름」, 『김명순 문학전집』, 푸른사상, 2010 참고.

33
홍구의 「여류작가의 군상」(『삼천리』, 1933. 2.)에서 김일엽에 대해 쓴 표현이지만 제1기 여성들을 평가 절하하는 표현으로 사용되어왔다.

34
서정자(2017), 앞의 글 참고.

이때에 대동문 외 우뚝 솟은 난벽의 이 층 양옥에서도 이편을 향하야 망원경을 눈에 대이고 바라보는 외국인인지 조선인인지 분별키 어려운 신사가 있다. … [언년 어멈이] 신사의 일을 고하였더라. 옹은 별로이 놀라지도 않으며 천연스럽게 언년모에게 감사하였다. 언년모가 돌아간 두 시가량이나 지나 옹과 범네는 동리 이웃에게 고별하려고 이장의 집을 심방하였다. —「의심의 소녀」

'신여성'은 도덕적 우위에 위치한 관찰자에 의해 언제나 주시되고 엿보이는 존재였다. 이들 관찰자의 시선은 엿보기에 가까운 『신여성』과 『별건곤』의 각종 보고형, 정탐형 기록 서사물을 통해 풍자와 비판의 칼날을 여성에게 드리웠다. 또한 소문과 단편적인 인상에 기초해서 상대방을 도덕적으로 단죄하거나 인격적으로 폄하하는 여성명사에 대한 공개장이나 인물평은 당시 '신여성'을 논하는 일반적인 발화방식의 소산이었다.[35] 김기진의 「김명순씨에 대한 공개장」(『신여성』, 1924. 11.)으로 공개적인 모욕을 당하고 독신주의 여시인 '김양(金孃)'의 위선적인 생활을 조롱한 '사회풍자 은파리' 기사로 인해 개벽사의 편집진을 고소했던 김명순의 삶은 그러한 신여성의 위치를 가장 잘 보여준다.

> 언제인가 한번은 처녀 시인이라구 해뜩거리고 돌아다니는 주근깨 마마님을 붙잡아 처녀 아닌 짓을 하는 사람이라고 정직하게 기재하였더니 쪼르르 쫓아와서 『왜 그렇케 정직하게 냈느냐』고 『나는 이 세상에 행세를 못하게 되엿다』고 울며불며 하다가 나중에는 목도리로 목을 메고 죽는 형용까지 하였었다는 말을 나는 잊지 않고 있다.
> 　『왜 그렇케 정직하게 냈느냐』고 이만큼 뻔뻔하면 남편을 다섯 번째씩 갈고도 처녀 시인이라고 할 뱃심은 있을 것이다. … 불민은 하나마 은파리! 거꾸로 된 세상을 또 한번 다시 거꾸로 날으련다. 사회적으로 이름 있는 이의 짓인 까닭에 영향하는 바가 크다! 명사의 행동인 까닭에 더 밝히 검토할 필요가 잇다! (중략) 인제 날아 나가련다. 어대로 가서 누구를 잡아올는지…
> —「은파리」(『별건곤』, 1927. 2. 1.)

그러나 김명순은 그러한 자신의 삶을 성찰함으로써 고통당하는 선구적 신여성의 외로운 내면을 '유리관' 속에 갇힌 '수인(囚人)'의 이미지를 통해 형상화할 수 있었다.

35
]수진, 앞의 책 참고.

유리관 속에 춤추면 살 줄 믿고…

이 아련한 설움 속에서 일하고 공부하고 사랑하면

재미나게 살 수 있다기에

미덥지 않은 세상에 살아왔었다.

지금 이 보이는 듯 마는 듯한 관 속에

생장(生葬)되는 이 답답함을 어찌하랴

미련한 나! 미련한 나!

—「유리관 속에서」(『조선일보』, 1924.5.24)

유리관 속의 존재는 밖을 보면서도 나갈 수가 없다. 그를 지켜보는 유리관 밖
세상의 시선 속에서 그는 산채로 묻히는 듯한 답답함을 토로한다. 김명순의
문학에서 갇힌 채 외부와 소통하지 못하는 존재는 '외로움'으로 고통받지만
그 외로움을 끝낼 영적인 결합을 꿈꾸며 견딘다. 영적 사랑을 강조하는
이상주의는 김명순의 '외로움'을 극복하는 방식이었다.[36] 아래의 인용은
정월 초 하루에 불렀다는 부기—一月一日頌—를 통해 현실 극복의 의지를
보여주는 시 「향수」의 마지막 부분이다.

언제든지 참 새로운 때가 오면

곧추 묶이었던 꽃가지들도 환(環)을 지어

어머님은 길 떠났던 아이를 맞으시리

언제 또 새로운 때만 오면

이 스스로 묶었던 결박도 끌러

온 세상이 비추도록 고향을 빛내리.

—시 「향수」(『동명』, 1923. 1. 1.)

그러나 이러한 이상은 김명순의 실제 삶에서도 문학 속에서도 이루어지지
못한다. 시 속에서도 소설 속에서도 '외로움'은 해소되지 못하고 있다. 그러나
그러한 외로움을 통해 자신과 같은 여성과 약자들의 고통에 눈을 뜨게 된다는
데에 김명순 문학이 거둔 성과가 있다.

　　아래는 신여성 소련이 본처가 있는 남자에게 속아서 결혼한 후
고통스러워하다 자살하는 내용을 담고 있는 소설 「돌아다 볼 때」의 한
부분이다. 소련은 영적인 결합의 상대로 여겼던 송효순이라는 남성이
이미 결혼했다는 것을 알고 좌절한 후 서병호라는 남성의 구애를 받아들여

36
서정자(2010), 앞의 글 참고.

결혼하지만 그 또한 본처가 있는 남자였다는 것을 알게 되면서, 결혼 제도와 그로 인해 고통받는 여성 전체에 대해 각성하게 된다.

> 결혼이 무엇이냐 과거의 몇 천만의 할머니들이 그것 때문에 원한을 품고 죽었을 것이고 과거의 몇 억조의 어머니들이 그것 때문에 희생이 되었을 것일까. 욕심 많은 더러운 것들에게 몸을 더럽히고 또 그 종자를 나으면 또 남의 집 처녀들을 더럽히고 버리고 가두고 욕하고 그나마 부족해서 이브를 그 머릿속으로 생각해내고 계집녀자 셋을 모아서 욕을 쓰고 한 것들이 사나이가 아니냐 옛날에는 좋다고 하고 지금에는 싫다고 또 다른 여자를 속여서라도 데려오는 것이 사나이들이 아니냐.

또한 그동안 자신을 괴롭히거나 이해해주지 않던 다양한 위치의 여성들에 대해 남성으로 인해 함께 고통받는 여성이라는 점에서 재인식하게 된다.

> 볕을 안보고 방 속에 엎드려 있다는 병서의 전처 남편이 내버려어서 침모로 돌아다닌다는 복실 어머니, 남편이 일 년 후에도 가정을 아니 이루겠다, 한다고 울던 은순이 노래에 외아들을 낳아놓고 그 아들에게 효도를 못 받아서 분풀이를 하러오는 최병서의 어머니, 모두다—남자의 작품이 아니고 무엇이랴 우리에 집어넣고 세상일을 모르게만 길러놓은 동물들이 아니고 무엇이랴 이같이 만들어놓고 욕하고 비웃는 이들이 다, 남자들이 아니었느냐.
> ―소설 「돌아다 볼 때」(『조선일보』, 1924. 3. 31.~4. 19.)

이 소설 속에 등장하는 여성들은 구여성도 신여성도, 젊은 여성도 나이 든 여성도, 경성에서도 평양에서도 남성과 결혼 제도로 인해 고통받고 있다. 김명순은 자전적 글쓰기를 통해 정체성을 형성해가면서 식민지 조선의 중층적 억압 현실을 깨달아갔다.[37] 문단과 사회에서 겹겹이 소외된 자신의 외로운 처지를 성찰하고 그를 통해 하위 주체인 타자들을 발견, 포용, 연대하고자 하는 데까지 이른 김명순 문학의 가장 의미 있는 부분이 여기에 있다.

그러한 인식 끝에 소련은 남자와의 관계를 끊는 유일한 방법으로 남자의 피를 뽑아내기 위해 자신의 가슴을 칼로 찌르는 결말을 택한다. 이는 앞서 「의심의 소녀」의 범네 어머니가 택한 자살 방식과 동일한 것으로, '첩의

37
⋯수, 『김명순 문학 연구: 작가 의식의 변모
⋯을 중심으로』, 이화여자대학교 석사 논문,
⋯9 참고.

자식'으로 불순한 피를 가졌다는 자신을 향한 비판을 문학을 통해 전유하여 남성 중심적인 사회의 모순으로부터 벗어날 수 없는 여성들의 고통을 극적으로 고발하는 것이라 할 수 있다.

당시 사회는 김명순을 '첩의 자식'과 방종한 '신여성'으로 낙인찍고 '조선의 유일한 여류 작가'의 작품이 아니라 그의 생활에 주목했다.[38] 그러나 김명순은 자신의 출신도, 강간 사건과 연애 스캔들도 부인하거나 부정하지 않고 오히려 문학 속으로 끌어들여 그러한 외부의 시선이 폭력임을 고발하고 있다. 그리하여 식민지의 여성이면서 서자(庶子)인 겹겹의 소외의 자리에서 평생 고통받았으나 자신을 이해해줄 상대를, 함께 노래할 수 있을 참사랑을 기다렸다. 그리고 그를 통해 민족의 문제로 나아가는, '다 같이 부를 노래'로서의 문학을 꿈꾸었다.

> 참사랑을 얻으면 노래하지요 그때까지 밀어입니다. 지금 생각은 파초잎 같이 서늘하고 무성합니다만은 장차 두 영혼이 융합한 이후의 노래는 바다같이 짜고 피같이 붉으리다. 사랑이 사랑이 민족의 설움을 안 볼 리가 있겠습니까. 그때에는 내 노래에는 바람 같은 저주 호수 같은 위로 구름 같은 우수 대양 같은 노염을 붙여서 곡조를 읊어줍소 쓰지오 쓰지오 다-같이 부를 노래.
> ― 수필 「계통없는 소식의 일절」(『신여성』, 1924. 9.)

소설 「돌아다 볼 때」의 마지막 부분에는 소련이 죽은 후 그의 무덤 앞을 지나는 사람들이 묘비에 새겨진 노래를 읽고 불러 서러운 노래 소리가 가을 봄 들린다고 되어 있다. 김명순이 '다 같이 부를 노래'로 쓰고자 한 그의 문학은 100년이 지난 지금도 여전히 사람들에게 닿지 못하고 있는 현실이다. 선구적인 '신여성'으로 외롭지만 치열하게 살며 자신과 여성의 삶을 문학으로 남긴 그의 작품이 100년이 지난 이제는 '표랑'을 끝낼 수 있기를 바란다.

38
『개벽』(1925. 5.)에 실린 『생명의 과실』의 소개 중에서 재인용.

식민지 근대의 여성장: 여배우와 신여성의 '재현 속 제시'

김소영

한국예술종합학교 교수

성장: 재현 속 제시

그녀가 도착한다. 무대에, 스크린에, 은막에 도착한다. 이월화(1904~1933)다. "살기 있는 독부" 역에 천재적이라고 일컬어지던 여배우다. 팜므 파탈(femme fatale)의 무시무시한 번역 "살기 있는 독부"의 화신. 1922~1923년 즈음의 일이다. 이월화는 동경 유학생 박승희 등이 조직한 토월회의 구성원으로 참여하고, 영화 ‹영겁(永劫)의 처›(1922)에서 독부 올가 역을 맡았다. 그녀는 ‹부활›(1923)의 카추샤부터 ‹사랑과 죽음›의 포리야, ‹카르멘›의 카르멘 역 등 제7회 공연까지 주인공으로 출연한다.[1] 종 모자를 눌러 쓴 이월화는 단발이다.

1925년 8월, 사회주의 여성주의자로(Socialist Feminist) 알려지게 될 주세죽(1901~1953)은 잡지 『신여성』에 이렇게 썼다.

> 여자가 단발한다면 '말세가 되니 별일이 다 만타!' 이러한 말을 하는 사람이 잇습니다. 또 신문에는 주먹 같은 활자로 '단발미인이니 신여성이니 여류○○주의자'이니 하고 떠들어 사진까지 박아냅니다. 하여간 즉금 조선에 있어서는 단발에 대하여 여러 가지 비난이 많습니다. … 단발을 반대하는 사람의 말은 머리는 여자의 미를 표현하는 것임으로서 단발은 곧 여자의 생명인 미를 제거하는 것이라고 합니다. 이러한 완롱의 대상이 되는 객관적 미는 점차 소멸되는 것이나 별로 상대방의 염려를 바라지 안치만은 그 미야말로 '부르주아지의 욕망의 자유'에 대한 수단이 된다 하면 주저할 것 없이 속히 없애야만 할 것입니다.
>
> 그러하고 나는 단발로서 부르주아지의 욕망에 자유를 조금이라도 제지할 수 있다는 말은 아닙니다. 다만 그러한 미는 진미(眞美)가 아닌 것이기 때문입니다. 그런데 단발로써 미가 없어진다는 것은 사람을 따라 다릅니다. 어떤 이는 단발이 미를 더한다

이 글의 여배우 생애와 이력(filmography)에 관한 내용은 한국예술종합학교 트랜스 아시아 영상문화연구소(소장 김소영)에서 출간한 한국 영화사 총서 중 김종원, 『한국영화배우사』, 2017에서 인용한 것임을 밝힌다.

1
이월화의 학력에 대해서는 알려진 게 거의 없다. 한 신문만이 유일하게 진명학교를 다닌 것으로 소개하고 있다. "리 양은 어려서부터 연극에 취미를 가지고 진명학교를 다닐 때에 거울을 보며 항상 활동사진에 나오는 독부의 흉내를 내기를 즐겨 했다"는 점으로 보아 최소한 중학 정도의 과정은 밟았을 가능성이 높다고 김종원은 설명한다. 김종원, 위의 책.

고 하는 것을 보면 결코 단발로써 미의 표현이 적어지거나 없어
지는 것은 아닙니다. 나는 단발을 주장하는 것이 하등 새 사상이
나 주의를 표방함이 아니오. 또한 일시 신유행에 감염되어 기분
으로나 양풍, 중독으로써 주장함이 아니외다. 실생활에 임하여
편리하고 또한 위생에 적합한 여러 가지 이점을 발견한 까닭입니
다. 남자들이 양복을 입은 것이 편리한 점이 있기 때문이외다. 여
자의 단발도 역시 그렇습니다. 나는 이러한 의미에서 단발을 주
장합니다. 또 단발로써 많은 편리를 얻는다는 것을 더욱 말하여
둡니다.[2]

사회주의 여성주의자 주세죽의 『신여성』 기고로 여배우 이월화는 공연과
출연을 통해, 모던 걸이라고 불리는 지대(zone)에 도달한다. 페미니즘
연구에서 신여성과 모던 걸은 연구 성과가 상당히 이루어진 분야다.
반면 여배우를 신여성, 모던 걸 이슈와 연결한 연구는 한국에서는 많지
않다. 당대의 여배우들, 이 글에서 살펴보려는 이월화, 신일선, 문예봉은
신여성과 모던 걸을 연기할 때 사회적으로 신여성이나 모던 걸의 상징으로
인지되었다. 신여성, 모던 걸 그리고 여배우들에 대한 재현(representation),
제시(presentation) 영역의 상호 교차 연구는 식민지 공간의 '여성장'의
사후적 구성을 두텁게 해줄 수 있다.

여성이 공공연히 말하고, 연행(performance)하는 공적 공간,
'여성장'은 근대 형성 과정에서 신여성과 모던 걸을 그 핵으로 생성하고,
또한 이들이 상호적으로 여성장을 구성하는데, 남성 중심의 공론장과는
비대칭적이다. 여성 작가들은 당시 '공개장'이라는 공적 담론의 형식을
차용한 글에서 수신자로 자주 등장하며 1930년대 중반부터 활성화된 것으로
추측되는 '좌담회' 출석자로도 빈번히 등장한다. 이때 공개장은 '대중'의
목소리를 담고 있으며 대중의 이름으로 대상이 되는 인물을 비판하거나
지지하는 글이다. 이 공개장에서 여성 작가들은 남성 지식인의 공개적
비판을 받는다. 반면 사후적 현재의 이론적 구성물로서의 '여성장'은 식민지
근대 공개장, 남성 공론장의 구성적 외부다. 공론장의 남성 중심성을 경계
가까이에서 질의하는 장이다. 여성장은 영화, 잡지, 신문과 같은 재현과
담론의 장이다. 또한 신여성이나 모던 걸이 단발 등을 하고 거리를 걷거나
여배우가 무대에서 소구 대상을 두고 연기를 하거나 할 때도 여성장은
형성된다. 여성과 공적 공간의 콘택트 존(contact zone)인 셈이다.

2
주세죽, 「나는 단발을 주장합니다.
우리의 실생활에 비추어 편의한 점으로」,
『신여성』(1925. 8.), 「주세죽 자료」, 『이정
박헌영 전집』 8권, 역사비평사, 2004,
pp. 907-931에서 재인용.

신여성, 모던 걸, 여배우로 연결된 근대 여성장의 '장'은 연설과 연행, 그래서 제시, 현시와 재현이 동시적으로 작동하는 '재현 속의 제시(현시)'를 이룬다. 단발이라는 몸의 정치학이 제시하듯 자신의 표현, 패션을 통한 자신의 연출, 발언권과 더불어 각종 매체에서 이 신여성, 모던 걸에 대한 재현의 빈도나 강도는 높다.

신여성, 모던 걸을 '재현 속의 현시(presentation in representation)'이자 수행적 기호로 접근할 때, 방법론으로 퍼스(Charles Sanders Peirce, 1839~1914)의 기호론을 도입해 신여성을 아이콘(icon), 인덱스(index), 상징적 기호로 분석하면 그 기호가 사회적으로 '여성'이라는 의미 해석의 변화, 습관의 변화(habit change)를 가져왔는지를 살펴볼 수 있을 것이다.[5]

영화의 선행 양식인 연쇄극(키노 드라마)인 ‹의리적 구토›(1919)는 장남이 가족의 질서를 복원시키기 위해서 계모와 싸운다는 이야기다. 키노 드라마 상영 환경을 상상해보기 위해 당시 이 작품을 보았던 연극인 박진 씨의 회고담을 들어본다.

> 필자가 소년 시절에 단성사에서 본 연쇄극(아마 그것이 ‹의리적 구토›라는 것이었을 것이다.)은 숲이 있고 양관(洋館) 현관이 있는 정원에서 청년과 악한이 싸우다가 악한이 도망을 하는 것을 청년이 쫓아가는 데서 호루룩 하고 호각을 부니까 불이 꺼지고 천정에서 어둠 가운데 흰 포장이 내려와 무대의 삼분의 일 정도의 넓이로 중앙에 매여 달리더니 좌우에서 배우들이 포장 뒤로 숨으니까 다시 호루룩 하고 호각 소리가 나자 2층 영사실에서 터르르 하자 빛이 비치는데 사진이 나와서 악한이 산으로 기어 올라가고 뒤미쳐서 청년이 따라가며 막 뒤에서 말을 주고받고 이렇게 한참 험한 산비탈에서 싱갱이를 하다가 이윽고 악한이 잡히자 당황한 악한이 품에서 단도를 꺼내서 청년을 찌르려 하는 위기에서 별안간 호각 소리가 또 나더니 순식간에 포장이 올라가고 불

5
것은 '상징'이나 '아이콘'으로서의 신여성이
주치는 재현 정치학의 일종의 막다른
목 당시 남성 지식인의 담론적 구성물 을
이콘, 인덱스, 상징 그리고 습관 변화의
위를 동시적으로 생각하는 것을 통해 되돌아
가려고 하는 것이다. 즉 '신여성'을 비롯한
지나 여러 담론장에서 신여성은 기호였으나
시에 나혜석, 김명순, 김일엽, 주세죽, 허영숙,
명자 등의 신여성들은 당대를 살아가던 역사적
체였다. 이러한 재현, 호명의 대상이면서
시에 강한 가시성, 현시성을 가진 정치적
체로서의 신여성은 현존과 재현, 발생과

존속, 영향이나 효과가 거의 동시다발적으로 연쇄된 매우 드문 사례다. 말하자면, 원인과 효과, 점화와 후 폭발과 후 폭풍이 서로 연쇄적으로 신여성의 구성, 형상화 및 역사성에 기여하게 된, 재현과 실재 사이의 시간적 간극, 성찰적 시간이 극도로 응축된 상태로 얇은 접촉면 위에서 진행된 예이다. 잡지 『신여성』을 비롯한 당시 매체들이 신여성에 대한 일종의 의미화의 독점을 시도했다면, 실제 신여성들의 글과 실천은 그 의미의 독점화와의 싸움이었다. 김소영, 『근대의 원초경』, 현실문화연구, 2010.

이 켜지니까 무대는 현관이 없어지고 숲속이 되었는데 거기서 지금 방금 사진에서 빼든 악한의 칼이 청년을 찌르려 한다. 이래서 한바탕 '다찌마와리'가 벌어지고 객석에서는 박수가 쏟아진다. (『한국연극사』 1기, 1972)

‹의리적 구토›라는 키노 드라마, 조선 영화의 원초경에서 계모는 정의의 이름으로 거세된다. 당시 관객들이 열광했던 부분은 이 연쇄극의 키노 부분이 경성에서 촬영된 점과 또 단성사 사주였던 조선인 박승필의 자본과 극단 신극좌의 단장이었던 김도산의 연출, 그리고 이경환, 윤화, 김영덕 등의 조선 배우가 출연한 작품이라는 것이었다. 촬영은 비로 일본 덴카츠의 미야가와 소노스케(宮川早之助)가 맡았으나 자본과 감독이 조선인이고 그리고 계모에게 정의의 칼을 뽑아드는 송산이 바로 신식 교육을 받은 대학생, 모던 보이라는 점이 관객들을 흥분하게 하는 것이었다.

이영일은 근대화된 젊은이에 대한 가족 내의 음모가 키노 드라마의 일치된 패턴이라고 지적하면서, 송산에 대한 환호를 당시 대중들의 우상이던 개화된 주인공에 투영된 일종의 근대의식으로 읽고 있다.[6] 남자 주인공을 중심으로 보자면 이렇게 명쾌한 근대를 향해 있는 독해가 가능하지만, 여기에 개화된 모던 보이를 방해하는 계모의 역할을 고려하면 젠더와 근대성의 문제가 대두된다.

1920년대가 되면 신여성에 관한 사회적 관심이 고조되고, 신여성은 구여성과의 대당(對當) 속에서 설정된다. 이 맥락에서 보자면 ‹의리적 구토›류에서 벌어지는 갈등은 계모와 아들의 갈등으로, 가족 내 계보의 불안정성을 가리키는 동시에 구여성과 모던 보이의 갈등 양상을 보여주고 모던 보이를 사회적으로 인준한다. ‹의리적 구토›에서 계모 역을 맡은 김영덕은 남자가 여자 역을 하는 온나가타(女形), 여행 배우였다. 이어 여성 배우 마호정(1870년대~?)이 등장하는데 데뷔 당시 45세라는 젊지 않은 나이였으나 사재를 털어 취성좌를 경영하는 부단장이었고, 또 당시 여배우가 없었다는 점이 늦은 데뷔를 설명할 수 있는 근거다. 그녀는 주변에 알려진 호방한 성격과는 달리 주로 극에서 상류 가정 소실, 계모 그리고 독부 등의 악역을 맡아 잘 소화했는데 이로 인해 사람들의 미움을 받았다고 한다. 당시 마호정의 연쇄극 출연은 파격적인 이벤트로 개성 출신인 그녀는 구 왕실의 나인으로 지내다가 배우가 되는데 연하의 남편 김소랑을 만나 취성좌의 대표직을 맡긴다. 이렇게 마호정이 활동했던 취성좌는 1917년부터 1929년 12월까지

6
이영일, 『한국 영화 주조사』, 한국영화진흥공사, 1988, p. 364.

13년 동안 지속되었다.

　　마호정이 최초의 여배우이긴 하나 주로 조역에 머물러 있어, 이월화를 최초의 여배우로 부르는 경우가 많다. 이월화에 관해선 그녀의 출생 내력을 거론하고 하는데, 특히 이월화의 어머니가 생모인가 계모인가 하는 논의의 끝에 계모 쪽으로 기운다.[7] 배우 이월화와 유사하게 예의 김명순에 대한 비판은 어머니가 첩이라는 점을 들어 공개적으로 폭로하는 비방성 글이다. 신여성의 계보적 비적합성을 비판하는 방식이다.

　　근대문학에서 여성 작가의 등장은 김명순의 「의심의 소녀」가 1917년 『청춘』 현상 소설 3등에 당선되고, 나혜석의 「부부」가 같은 해 『여자계』 창간호에 실리면서 이루어진다.

　　여성 작가에 대한 공개장의 한 예를 들자면 「김명순씨에 대한 공개장」(『신여성』 1924. 11.)에서 김기진은 그의 시가 여성적이라고 말하는 이보다도 더 한 걸음 지나쳐서 '분내음새'가 난다고 혹평하면서 "간단히 말하면 그는 평안의 사람의 기질인 굿고도 자기방호하는 성질이 만흔 천성에 여성 통유의 감상주의를 가미하야 갓고 그우에다 연애문학서류의 뻥키칠을 더덕더덧 붓쳐놓고 어부 자식이라는 환경으로 말미암아 조곰은 구부정하게 휘여저 가지고 처녀때에 강제로 남성에게 정벌을 밧덧다는 이유가 있기 때문에 더 한층 히스테리가 되어 가지고 문학 중독으로 말미암아 방만하야젓다는 것이다. 그리고 이것들 제 요소를 층층으로 사아논 그 중간을 끼어들어 흐르는 것이 외가의 어머니 편의 불순한 부정한 혈액이다."라고 비난한다.

　　이렇게 공개장은 작가로서의 김명순의 모든 것을 여성성과 모계로 본질화해서 환원시킨다. 여기서 공개란 모든 것을 발가벗김과 다름없다. 김문집의 경우 「여류 작가의 성적 귀환론」(『여류작가총평서설』, 1937), 「여류작가총평」(『조선문학』, 1937), 「규방사인론」(『비평문학』, 1937) 등 여성 작가를 대상으로 한 여러 편의 글에서 여성 작가의 글을 "여성 홀몬의 개성적 발로", "여자에게 흐르기 쉬운 센치멘탈리즘"이라고 하여 여성의 생물학적 특성을 부각시키고, 여성적이지 못한 작품은 여성 호르몬이 결핍된 존재로 치부했다. 여성 작가들이 이끈 좌담회에서는 이런 것이 비판받았다.

　　문학 관련 여성 작가 좌담회로는 「최근의 외국문단 좌담회」(『삼천리』, 1934) 등이 있었는데 좌담회 참석자는 최정희, 이선희, 노천명, 모윤숙으로 고정되었다. 여성 작가들로 구성된 좌담회에서 조선 문단의 쟁점이 단평 위주로 진행되어 오히려 이 여성 작가들의 인식의 폭이 넓지 않았음을

7
김연숙, 「사적 공간의 미시권력, 소문」,
『한국의 식민지 근대와 여성 공간』, 여이연,
2004, pp. 214~242.

반증하는 결과를 낳았고 그보다 더 중요한 것은 여성 작가나 여성의 글쓰기에 대한 특화된 관점을 보여주지 않는다는 것이다. 이들은 김명순과 같은 제1기 여성 작가들처럼 "품은 없고 스캔들만 있는" 함량 미달의 작가로 비판의 대상이 되지는 않았지만 장르에 따라 서로 차별적으로 위계화된 평가의 담론 질서 속에 위치 지워졌다.

신일선: 아이콘에서 인덱스로 ‹청춘의 십자로›(1934)

이러한 공개장을 여성장으로 전화시키면서 1920년대가 이월화와 김명순, 그리고 나혜석과 주세죽이 재현 속 제시, 제시 속 재현의 여성장의 구성원이자 구성되는 인자들이라고 한다면, ‹아리랑›(1926)의 배우 신일선(1911?~1990)은 재현 속 인물이다.

> 실성한 오빠(나운규)를 둔 순진무구한 농촌 처녀 영희 역을 맡은 신일선(申一仙)은 이 영화의 성공을 계기로 화형 배우의 반열에 오른다. 곧 ‹봉황의 면류관(冕旒冠)›(1926, 이경손 감독), ‹괴인의 정체›(1927, 김수로 감독)에 이어 ‹들쥐›(1927, 나운규 감독), ‹금붕어›(1927, 나운규 감독), ‹먼동이 틀 때›(1927, 심훈 감독) 등 1년 동안 무려 다섯 편이나 출연하는 기세를 올렸다. ‹봉황의 면류관›에서는 언니의 사랑을 위해 서울을 떠난 조숙한 처녀 역을, ‹괴인의 정체›에서는 살인 사건을 취재하는 일간신문의 여기자 역을 맡는가 하면, 조선키네마프로덕션의 ‹들쥐›에서도 주연 대접을 받았다. 그의 인기는 대단했다. 전 조선을 통해 신일선의 이름을 모르는 이가 없을 정도였다. 그래서 계림영화사의 ‹먼동이 틀 때›에 출연할 때는 백 원을 받았다. 쌀 한 가마에 3원 50전 하던 시절이었으니, 당시로서는 최상의 대우였다. 성격 배우로 남자 중의 남자라는 나운규가 조선키네마프로덕션의 전속 배우로 있을 때에 받은 월급 백 원에는 이르지 못했으나 괜찮은 보수였다.[8]

이후 신일선은 호남 부자에게 시집갔으나 파혼하고 1934년 ‹청춘의 십자로›(안종화 감독)에 바걸(bar girl)로 등장한다. 김연실은 주유소의 가솔린 걸로 등장한다. 오프닝 크레디트를 포함해 영화는 9개의 릴로 이루어져

8
김종원, 앞의 책.

있다.(이중 한 릴은 복원되지 못했다.) 2008년 한국 영상자료원의 행사에서는
변사(조희봉)의 해설과 함께 영화가 상영되었다. 오프닝 시퀀스는 터널을
통과해 기차역으로 진입한다. 기차가 도착하면 5시를 가리키는 커다란 원형
시계 컷이 이어진다. 카메라는 경성 기차역을 파노라마로 보여준다. 플랫폼에
모여 있던 사람들은 그림자 속으로 흩어진다. 이 기차역은 동경제국대학의
교수인 쓰카모토 야스시(塚本靖)가 설계하여 1925년 건설된 근대의
기념물이다. 역과 기차, 바쁜 승객들이 소개된 후 영복(이원용)의 미디움 숏이
불현듯 등장한다.

영화는 옛 서울역에서 열심히 일을 하는 짐꾼 이원용의 일상을
포착한다. 그의 시선은 도시와 농촌 사이를 오고 가는 영화적 전환의 수단이
된다.(이 영화는 복원하면서 편집되어 원본이 어떠했는가를 정확히 알기는
어렵다.) 영화는 식민지 근대성의 설명하기 힘든 복잡함을 보여준다. 농촌의
서정성이 압축된 조선 '전통'이라는 로컬리티의 아름다움을 보여주는 한편,
고현학(Modernologio)에 대한 매료 또한 영화적으로 자세히 묘사한다.[9]

영화에는 도착적인 로컬리즘과 기이한 고현학이 복잡하게 얽혀 있다.
식민지 근대의 매혹은 건축적으로 아름다운 실루엣 곡선들이 도드라지는
기차역으로 드러난다. 기차 승객들은 한복과 양복을 입고 있다. 남자 캐릭터는
무거운 짐을 들고 있는 여성과 딸을 도와주는데, 이 행동은 그의 고향 집을
회상하는 플래시백 시퀀스의 출발점이 된다. 이후 농촌은 더 이상 목가적인
곳이 아니라는 것이 점차 드러난다. 영복이 약혼녀를 부양하기 위해 노예처럼
일했지만 결혼을 거부당한다.

영화는 식민지 근대의 매혹과 트라우마를 모두 담고 있다. 그것은
외부(근대, 도시)와 내부(전통, 농촌) 사이의 복잡한 작동(play)을
보여주며, 동시에 식민지 근대 공간을 사이 공간(in/between-ness)로
만든다. 영화에서 주목할 것은 도시와 농촌 모두 아름다움과 그로테스크,

9
고현학(古現學)은 1930년대 일본에서
생겨난 문화 연구의 일종이다. 고현학이
처음 등장하였을 때에는 스스로를 역사와
인류학의 한 부분이라고 주장했다. 고현학이
출현한 시기는 발터 벤야민이 활동했을 때와
거의 일치한다. 당시는 일본 제국이 확장되고
있는 시기였지만 고현학은 그것을 거의
의식하지 않는다. 관동 대지진 이후 도쿄라는
도시를 관찰을 위한 것이라고 주장한다. 이후
고현학은 아방가르드 운동의 한 일부로 긴자
헤게모니라고 불렸다. 사에코 이시타(Saeko
Ishita)는 일본 문화연구의 역사를 소개하면서,
그것의 계보를 19세기 말부터 20세기 초(메이지
중기부터 다이쇼)까지 거슬러 올라가 고현학을
일본 풍속과 대중문화 연구의 선구자로
언급한다. 에스페란토어의 Modernologio에서

기원한 고현학은 일상성(everydayness)을
관찰의 대상이자 방법론으로 삼고 있다.
고현학이라는 말은 이미 근대(modern)를
분명하게 지시하고 있지만, 동시에 과거에 대한
향수 또한 포함되어 있다. 조선의 지식인에게
고현학은 이중의 번역 과정을 통해 걸러지지
않은 몇 안 되는 식민지 근대 장치이다. 식민지
시기의 지식인은 일본어로 번역된 보들레르,
하이데거, 에이젠시테인, 프로프킨을 읽었다.
유명한 작가 박태원은 단편「소설가 구보씨의
일일」에서 고현학을 실험하는데, 이 작품은
만보객이 주인공인 텍스트로 비평적 관심을
끌게 되었다. 직업이 없는 26세 작가인 구보는
식민지 경성의 도시를 배회한다. 구보는
박태원의 일본식 별명이다.

퇴폐적인 것이 구분 없이 혼합되는 것이다. 카메라는 두 장소 모두를 많이 움직이는(highly mobile) 미장센으로 보여준다. 이렇게 해서 영화는 움직이는 근대와 고정된 전통이라는 흔한 이분법적 모델의 허구성을 드러낸다. 1934년 영화가 개봉했을 때, 평단은 "풍경이 가려한 조선 농촌의 정서와 정조와 면목"을 떠오르게 하는 연기와 촬영을 극찬했다. 기차역에서의 시작과 비슷하게, 카메라가 소가 끄는 맷돌을 농촌 지역의 민족지를 길게 보여준다. 트래킹과 패닝 숏을 통해 표현되는 움직이는 시퀀스(mobile sequence)는 노동의 과정을 보여준다. 남자들은 담배를 피우고 여자들은 우물가에서 빨래를 하는 장면 또한 삽입된다. 그 후 도시의 장면으로 돌아온다. 도시의 한량들이 어떻게 문화생활을 즐기는지를 대조적으로 보여준다. 동시에 전설적인 여배우 신일선이 연기하는 모던 걸은 바에서 관객 쪽으로 담배 연기를 대담하게 내뿜는다.

　　〈아리랑〉으로 식민지 조선의 여동생이 된 신일선의 아이콘 기호성은 모던 걸/바걸을 연기하면서 코드 전환된다. 담배 연기를 뿜어내는 그녀의 모습은 어떤 플래시 혹은 과잉처럼 보인다. 그것은 그녀의 정태적 아이콘적 특성을 초과하며 다른 방향을 가리키게 된다. 가리키는 기호 인덱스로 바뀐다. 여기서 표현의 실체는 담배 피우기와 응시하기와 같은 기호 언어이다. 식민지 강점기 조선의 여동생으로서의 아이콘이었던 그녀는 이 기호를 통해 우리에게 무엇인가 다른 것을 보게 한다. 그녀는 여기서 아이콘과 상징과 인덱스성이 혼합된 다른 무엇인가가 되고 특히 여기서는 인덱스적 특성이 크게 자리 잡는다. 기호의 세 범주의 시간성의 문제에 대해 인덱스는 현재 진행되는 경험과 관련이 있고 아이콘은 이미 과거인 경험이 구축한 이미지다. 이 논의에서 상징은 일반 법칙, 일반적 의미를 가지고 있다. 항상 진실로 일반적인 것은 불확정적 미래와 관련이 있다. 이런 측면에서 신일선이 바걸 영옥으로 담배를 피우며 앞을 응시하는 숏은 의미 없는 순간, 텅 빈 시간으로 보일 수 있지만 신일선의 아이콘, 상징으로서의 기호성을 고려하면 모던 걸의 역사적 시간으로 젠더화된 근대성의 모순을 대면하고 제시한다. 근대성에 대한 불안의 저장고로서 신여성, 모던 걸은 역사 없는 형상으로 취급되곤 하는데 아이콘, 상징, 인덱스로서의 신일선의 이러한 출현은 신여성 담론이 근대성과 절합되면서 신여성과 모던 걸을 역사와 역사적 과정의 외부에 위치시킨다는 비판을 은연 중 역비판하게 되는 것이다.

신일선이 조선의 여동생으로 여러 영화들에 출연할 때 그녀는 아이콘적 특성만을 가지고 있었으나 이혼 등을 거친 후 ‹청춘의 십자로›에서 모던 걸로 영화 속에서 관객을 응시하고 담배를 피우면서 자신의 '재현 속의 제시'의 힘을 일시적으로 보여준다. 이 글은 불안정하고 일시적이지만 이러한 출현과 해석이 여성을 인지하는 이해의 변화, 관습의 변화를 가져오는 것임을 퍼스와 테레사 드 로레티스(Teresa de Lauretis)의 의미화 과정을 통해 전제하고 있음을 서두에서 밝혔다.

문예봉: ‹미몽›

‹미몽›(1936)에는 소비 지향의 모던 걸이 등장한다. 이 영화에는 ‹빨치산 처녀›로 북한의 공훈 배우로 알려진, 그러나 이전 1930~40년대 지명도 있던 영화배우였던 문예봉(1917~1999)이 출연한다. 한국영상자료원 소장 영화인 ‹지원병›(1941, 안석영 감독)과 ‹군용열차›(1938, 서광제 감독) 그리고 ‹조선해협›(1943, 박기채 감독)에서도 그녀의 모습을 볼 수 있는데, 앙각으로 그녀의 얼굴이 클로즈업 될 때 이마의 부드러운 융기와 얼굴의 섬세하지만 어떤 날카로움이 들어 있는 선 그리고 무엇보다도 눈과 입술의 미묘한 곡선은 저절로 탄식을 토하게 한다. 위의 영화들에선 당시 대중들에게 사랑받을 만한 역할을 한데 비해 ‹미몽›에선 "나는 새장의 새가 아니에요!"라며 집을 뛰쳐나간 후 호텔에서 연인과 함께 생활하는 딸을 둔 기혼 여성 애순의 역할을 한다. 이 영화는 조선어, 일본어 발성판 두 가지로 제작되었다고 하며 당시 광고문은 다음과 같다."어떤 방탕녀의 이면을 묘파(描破)한 행장기(行狀記)요. 상괘를 벗어난 인생의 고백록이다."

‹미몽›의 이 센세이셔널 한 1936년의 광고문을 이해하기 위해선, 20년대 이후 신여성과 모던 걸이 식민지 경성을 뒤흔드는 근대의 초감각적 아이콘으로 떠오르고, 신여성 나혜석은 1934년『삼천리』에「이혼 고백장」을 발표한 것을 기억할 필요가 있다. 고백장이 말을 거는 대상은 남편 김우영이지만, 사적 편지 형식을 빌지 않고 잡지에 실리는 고백장의 형식을 가지고 있다는 것은 당연히 그 소구 대상이 남편을 넘어서 있음을 보여준다. 고백장이라는 제도적 장치가 나혜석에게 요구하고 있는 것은 이혼의 전후 사정이다. 이혼 사유의 여러 요인 중 가장 민감한 사안은 C, 최린과의 관계이다. 혼외 관계가 공공연한 비밀, 즉 고백해서 처벌받을 필요가 없는

것이라는 나혜석의 진술은 남편은 물론 조선 사회에서 전혀 통용될 수 없는 것이라는 것이 이혼 과정에서 증명된다. 고백장과 공개장이 만나고 여성장은 이러한 사회적 공간에서 어렵게 도착한다.

여성장의 도착

근대의 아이콘으로서의 신여성, 모던 걸을 연기했던 이월화, 신일선, 문예봉과 같은 여배우 또한 재현 대상으로서의 신여성, 실재 역사적 주체 신여성 사이의 당대적 경합, 그리고 그것이 만들어낸 '여성'을 둘러싼 의미의 변화에 주의를 기울이고자 할 때 재현과 제시는 명백한 경계선을 갖는 두 단위로 양분되는 것이 아니라 양자가 서로 효과를 미치며 새로운 경계와 배열을 만들어내는 것을 전제한다. 도입부에 주세죽의 주장과 이월화를 제시, 재현의 쌍으로 배치하고 김명순을 그 두 개의 지점이 마주치는 인물로 제시한 것은 (식민지) 근대의 여성장이 재현(시네-미디어 매개의 장)과 제시(주장, 언설. 일상의 현시까지)로 그리고 그 두 영역의 문지방적 발화로 중층 결정됨을 보여준다.[10]

10
인덱스와 아이콘, 상징 그리고 해석자와 습관의 변화까지를 동시에 가동시키는 퍼스의 모델은 환유적 기호나 상징으로 신여성을 기호화 하는 재현의 정치학의 회로에 창을 달아 줄 수 있을 것이다. 퍼스에게 있어 기호는 타자를 대상에 연결시키는 것이며 이러한 관계는 해석자를 발생시킨다. 김소영, 앞의 책, pp. 18-38.

불꽃처럼 살다 간 대중문화계의 세 언니: 윤심덕, 최승희, 이난영

장유정
단국대학교 교수

대중문화계의 신여성을 소환하다

여기 세 명의 여성이 있다. 윤심덕(尹心悳, 1897~1926), 최승희(崔承喜,
1911~1969), 이난영(李蘭影, 1916~1965)! 끼 많고 재주 많은, 시대를
앞서 갔던 여성들이다. 일제강점기에 불꽃 같은 삶을 살았던, 그야말로 그
시대에 새롭게 등장한, '신(新)' 여성들이다. 물론 신여성을 개념 정의하고
그 범주를 정하는 일은 쉬운 일이 아니다. 신여성(新女性)의 사전적 의미는
'개화기 이후에 신식 교육을 받은 여자'를 지칭하지만 논자에 따라 다른
정의가 존재하기 때문이다. 예를 들어, 신여성 중 민족주의/자유주의 계열과
사회주의 계열의 여성을 합쳐서 근대 여성으로 일컫기도 한다.[1] 그런데 근대
여성이든 신여성이든 중요한 것은 이 여성들이 어떤 식으로든 기존 내지
전통의 여성과 다르다는 것이다.

　　여기서는 '신여성'을 좀 더 범박한 의미로 사용하기로 한다. 말 그대로
새로운, 개척적인, 그리고 선구적인 여성들을 모두 '신여성'의 범주에
포함시켜 다루고자 하는 것이다. 그렇게 본다면 윤심덕, 최승희, 이난영은
모두 신여성이라 할 수 있다. 교육 여부에 상관없이 그 시대에 새로운 정신으로
새로운 삶을 개척해서 살았고, 그에 따른 많은 성과를 냈다면 그들은 모두
신여성이 될 수 있지 아니한가 말이다.

　　대중문화계의 신여성인 세 여성, 윤심덕, 최승희, 이난영! 비록 그들의
말로는 표면적으로 비참하거나 불행했을지 모르나 전성기의 그들은 분명히
개척자였으며 선구자였다. 윤심덕은 성악가, 최승희는 무용가, 이난영은
가수였는데, 무대에서 공연을 한다는 것 자체가 당시의 일반 여성으로서는
상상할 수 없는 일이기도 했다. 그런데 그들은 무대에 섰으며, 심지어
무대에서 그들은 주연이었다. 어디 그뿐인가? 때로 세간의 여러 소문과
싸우면서도 다양한 작업들을 수행하며 누군가의 연인 내지는 엄마로, 그리고
예술가이자 전문가로 살았다.

　　결국 지금 이들을 소환해서 이들을 이야기하는 것은 단순히
대중문화계에서 괄목할 성과를 보여준 사람들에 대해 기록하는 것이 아니다.

[1] 김경일, 『신여성, 개념과 역사』, 푸른역사,
2016, p. 19.

격랑의 시대를 온몸으로 살다가 간 대표적인 대중문화계의 우리 언니들에 대한 이야기를 하는 것이다. 그 언니들이 있어 오늘날 우리가 이 세상을 살아가고 있음을 새삼 느껴보는 것이다.

죽음의 찬미를 노래한 성악가 윤심덕

1　광막한 황야에 달리는 인생아 너의 가는 곳 그 어데냐
　쓸쓸한 세상 험악한 고해에 너는 무엇을 찾으러 가느냐
　(후렴) 눈물로 된 이 세상이 나 죽으면 그만일까
　행복 찾는 인생들아 너 찾는 것 설움

2　웃는 (저) 꽃과 우는 저 새들이 그 운명이 모두 다 같으니
　삶(生)에 열중한 가련한 인생아 너는 칼 위에 춤추는 자로다

3　허영에 빠져 날뛰는 인생아 너 속였음을 네가 아느냐
　세상의 것은 너에게 허무니 너 죽은 후에 모두 다 없도다
　—「사의 찬미」(윤심덕 노래, 1926년)(현대어 역은 인용자, 이하 동일)

참고도판 1
윤심덕과 「사의 찬미」 음반 가사지

「사의 찬미」의 가사를 앞에 놓고 그 가사를 읽는다. 이번에는 음을 얹어 읊조려 본다. 그리고 생각한다. 아, 도대체 그때 그에겐 무슨 일이 있었던 걸까? 죽음을 진지하고도 치열하게 생각하지 않고서는 나올 수 없는 '죽음에 대한 찬미'를 담고 있는 노랫말! 생이 결국 '허무'와 '없음'이라는 것을 진즉에 알았던 윤심덕 내지 김우진이 쓴 것으로 추정되는 이 노랫말!

1926년 8월 4일, 일본 시모노세키를 떠나 부산으로 향해 가고 있던 관부연락선 두쿠슈마루(德壽丸)에서 김우진(金祐鎭)과 윤심덕은 현해탄의 차가운 바닷속으로 몸을 던졌다. 승객 명부에는 '전남 목포부 북교동 김수산(金水山, 30)'과 '경성부 서대문정 1정목 73번지 윤수선(尹水仙, 30)'이라 적혀 있었으나 그들이 김우진과 윤심덕이라는 것이 곧 밝혀졌다. 당시 신문에서는 아주 오랫동안 이 사건을 크게 다루었으나 당시와 마찬가지로 현재까지 그들의 죽음은 여전히 미궁 속이다. 자살설, 타살설, 자살 조작설이 공존하기 때문이다.

1897년에 평양에서 출생한 윤심덕은 평양여자고등보통학교를 거쳐 경성여자고등보통학교 사범과 졸업, 이후 강원도 원주에서 약 1년

정도 소학교 교원을 지낸 후 관비 유학생으로 일본 우에노(上野)음악학교 성악과에서 수업을 받았다. 1923년에 귀국한 그는 독창회를 열어 명실공히 우리나라 최초의 여성 소프라노로 데뷔하였다. 사진에서 짐작할 수 있듯이, 그의 외모는 전반적으로 선이 굵은데 실제 성격도 당시에 '말괄량이' 내지는 '남성다운 여성'이라 불릴 정도로 시원스러운 편이었다.

집안의 반대에도 불구하고 1925년에 그는 극단 토월회에서 배우 복혜숙이 나간 자리를 대신해 주연 배우로 활동하기도 했다. 하지만 세간의 관심과 기대와 달리 연극으로는 성공을 하지 못했던 것으로 보인다. 음반 취입은 그 이후에 그가 선택할 수 있는 차선책이었는지도 모른다. 당시의 글을 보면 그는 경제적으로 쪼들렸던 것으로 보이는데, 음반 취입이 그러한 그의 상황을 타개해줄 해결책이었던 것이다.

1925년에 일본 닛토(日東) 음반 회사와 전속 계약을 맺은 그는 약 6곡의 노래를 녹음하여 1926년 2월에 발매했다. 이때 취입한 노래가 「어여쁜 각시」, 「방긋 웃는 월계꽃」, 「매기의 추억」, 「사랑스러운 클리맨트」, 「반달」, 「귀뚜라미」이다. 「매기의 추억」과 「사랑스러운 클리맨트」는 오늘날까지도 많은 사람들이 애창하는 「메기의 추억」과 「클레멘타인」인데, 광고에서는 이러한 노래들을 '양곡(洋曲)'이라 표기하였다.

그런데 현재까지 위의 노래들을 윤심덕이 불렀다는 것에 크게 주목하지 못했었다. 왜냐하면 가수 이름이 윤심덕이 아닌 '윤심득(尹心得)'이라 적혀 있었기 때문이다. 하지만 반주자가 윤성덕(尹聖德)으로 윤심덕의 동생이고, 윤심덕이 윤심득이란 이름을 사용한 적이 있었던 것으로 보건대, 노래 광고 속 윤심득은 윤심덕이 확실하다.

이어서 윤심덕은 윤심덕이란 본인 이름을 사용하여 여러 노래를 취입했는데 현재까지 확인되는 노래는 약 32곡이다. 특이한 것은 다른 음반들이 모두 '제비표조선레코드' 상표를 달고 발매된 것과 달리, 「사의 찬미」가 실린 음반은 일본식 음반 번호 체계를 따른 '니토(Nitto)' 상표로 발매되었다는 것이다. 문화예술평론가 박용구 옹은 필자와의 생전 면담에서 윤심덕의 타살설을 제기한 바 있다. 윤심덕과 김우진의 사망 사건이 적어도 자살 사건은 아니라고 말했던 그는, 그 내용을 「계단 위의 거울」이란 희곡 작품으로 남기기도 했다. 박용구 옹은 일동 음반 회사가 경제적, 기술적 어려움[2]을 극복하기 위한 방편으로 윤심덕의 타살이란 큰 사건을 일부러 만들었다 하였다.

참고도판 2
윤심덕과 동생 윤성덕

참고도판 3
윤심덕이 윤심득이란 이름으로 발매한 노래가 포함된 음반 광고

2
박용구 옹은 당시 전기 녹음 기술이 발명되었는데, 일동음반 회사가 그 기술을 확보하지 못해 어려움을 겪었다고 말했다.

하지만 일동 음반 회사에서 과연 불황 타개책으로 윤심덕을
타살했는지에 대해서는 지금으로서는 단정하기 어렵다. 오히려 음반 회사는
노래에 대한 대중의 그토록 큰 반향을 미리 짐작하지 못했던 것으로 보인다.
왜냐하면 윤심덕과 김우진의 정사 사건 이후에 음반 회사가 급하게 음반을
만드는 과정에서 「사의 찬미」 음반만 조선식 음반 번호 체계가 아닌 일본식
음반 번호 체계를 따랐기 때문이다. 게다가 초판 이후에 음반을 급하게
다시 내면서 '윤심덕(尹心德)' 대신 '이심덕(伊心德)'이라 표기된 음반마저
발매되기도 했다.

참고도판 4
윤심덕으로 발매된 「사의
찬미」와 이심덕으로
발매된 「사의 찬미」 음반

윤심덕이 노래한 「사의 찬미」는 윤심덕과 김우진의 정사 사건과 더불어
많은 사람들의 입에 오르내렸고 당시 신문에서는 연일 그들의 정사 사건과
그들의 운명을 예감한 듯한 「사의 찬미」를 계속 다루었다. 이로 인해 그전까지
보편적이었다 할 수 없던 '유성기'와 '음반'에 대한 대중의 관심을 환기하기도
했다. 그런 맥락에서 윤심덕은 최초의 대중가요 가수로, 「사의 찬미」는 최초의
대중가요로 일컬어지기도 했다.[3]

윤심덕은 확실히 시대를 앞서갔던 인물이다. 전형적인 성악가가
대중가요를 부르는 일이 현대에는 이상하지 않을 수 있다. 하지만 보수적인
누군가에게는 여전히 꺼려지는 일일 수도 있다. 이른바 서양 고전음악을
전공한 분들 중에는 알게 모르게 대중가요를 위시한 대중문화에 대한 멸시가
자연스러운 분도 더러 있기 때문이다. 물론 그것은 그분의 취향이니 뭐라 할
수는 없다.

그렇다면 1920년대는 어떠했을까? 현대와 마찬가지로 정식으로
성악을 배운 누군가가 대중가요를 노래한다는 것이 당연하거나 자연스러운
일은 아니었다. 물론 「사의 찬미」는 「도나우강의 잔물결」을 번안한 것인지라
본격적인 대중가요라 하긴 어렵다. 하지만 윤심덕이 취입한 노래들 중에는
대중가요라 할 수 있는 노래들도 있어 그가 다른 성악가와는 달랐던 것만은
분명하다.

아마 많은 사람들이 1989년에 대중가요 가수 이동원과 테너 박인수가
정지용의 시 「향수」에 선율을 얹은 동명의 대중가요를 부른 것을 기억할
것이다. 대중은 이 노래를 무척 사랑하였으나, 테너 박인수는 당시에 클래식
음악을 모독했다는 죄목으로 국립오페라단에서 제명을 당하는 수모를 겪었다.
무려 1989년의 일이다.

그런데 윤심덕이 활발하게 활동했던 시대는 1920년대이다. 윤심덕은
대중가요를 부르고 연극 무대에 서고 남성들과 때로 거리낌 없이 지내고

3
물론 윤심덕이 최초의 대중가요 가수이고, 「사의
찬미」가 최초의 대중가요라는 말은 재고의
여지가 있다. 기준을 어떻게 세우느냐에 따라
달라질 수 있기 때문이다.

김우진이라는 유부남을 사랑하기도 했다. 확실히 그는 시대를 앞서갔고 분명히 남달랐다. 하지만 시대를 앞서간 것이 꼭 좋은 것만은 아닐 것이다. 수많은 시행착오 속에서 타인의 시선을 받고 구설수에 오르기도 하고 스스로 혼란에 빠지면서 그는 자살이란 극단적인 선택마저 하게 된 것은 아닌가 싶다.

윤심덕의 죽음과 관련해서 아직까지 풀리지 않은 의문 중 하나는, 앞서 잠깐 언급했듯이 그가 어떻게, 왜 죽었는가이다. 그가 죽고 1930년대까지도 그에 대한 기사를 볼 수 있는데, 한번은 이탈리아에 그가 살고 있다는 소문이 돌아 그것을 확인하는 과정을 언급한 기사마저 볼 수 있다. 말하자면, 1930년대까지도 그의 죽음에 대한 의문은 완전하게 풀리지 않은 채 사람들의 입에 오르내렸던 것이다.

필자가 보기에 윤심덕의 김우진은 자살로 생을 마감했던 것으로 보인다. 일단 녹음하러 일본으로 떠나는 윤심덕에게 빅타 음반회사의 이기세가 넥타이를 하나 사다 달라고 하자, 윤심덕이 "나 죽어도 사서 보내요?"라고 말했다는 것에서 그가 미리 죽음을 계획했던 것을 짐작할 수 있다. 실제, 윤심덕이 죽은 후에 이기세에게 윤심덕이 보낸 넥타이가 도착했다고도 한다. 또한 윤심덕의 유품에 돈이 없었다고 말한 고 박용구 옹의 기억과 달리, 유류품으로 윤심덕의 돈지갑에 현금 1백 40원과 장식품이 있었고, 김우진의 것으로는 현금 20원과 금시계가 들어 있었다고 한다. 만약 음반 회사에서 계획적인 살인을 저질렀다면 그러한 돈마저 남아 있었을까 하는 의문이 드는 대목이다.

무엇보다도 그가 죽기로 결심한 것을 추측할 수 있는 것은 「사의 찬미」라는 노래 때문이다. 이 노래의 원곡은 루마니아의 이오시프 이바노비치(Iosif Ivanovich, 1845~1902)가 군악대를 위한 곡으로 작곡한 「도나우강의 잔물결(Donau Wellen Walzer)」이다. 그 음악의 일부에 가사를 붙인 것이 「사의 찬미」인 것이다. 그런데 그때까지 그 음악에 그런 식의 가사를 붙인 경우는 없었다. 「사의 찬미」는 독특해도 너무 독특했던 것이다.

물론 일본에서도 타무라 테이이치(田村貞一)가 「도나우강의 잔물결」에 일본어 가사를 붙인 「도나우카노 사자나미(ドナウ河の漣)」가 1902년에 발매된 바 있다. 하지만 강가의 아름다운 풍경을 그리고 있어 윤심덕의 「사의 찬미」 가사와는 아무 상관이 없다. 말하자면, 「사의 찬미」의 가사를 그런 식으로 쓴 것은 윤심덕의 「사의 찬미」가 유일하며, 어떤 의도가 없었다면 일부러 그 노래를 선택해서 부를 이유도 없는 것이다. 죽음에 대한 찬미는 죽음을 계획한 사람만이 할 수 있으므로.

그렇다면 그는 왜 죽음을 선택했을까? 꼭 죽어야만 할 이유가 있었을까? 김우진과의 이룰 수 없는 사랑 때문이라고 말하고 말기에도 미진한 구석이 있다. 이미 그때쯤은 김우진과의 사랑도 확 타오르던 단계를 지났기 때문이다. 『신민』 1926년 9월 호에서는 그 둘의 죽음을 두고 다음처럼 언급했다.

> 그들이 어찌하여 죽음의 길을 취하였으며 죽지 않으면 아니 될 일이 그 무엇인 것은 아직까지도 알 수 없는 일의 하나이니 아마 그것은 영원히 풀 수 없는 한 수수께끼가 되고 말 것이다.
> ―『신민』, 1926. 9.

그들의 죽음이 영원히 수수께끼가 될 것이라는 1926년 잡지 속 언급은 현재도 유효하다. 도대체 왜 죽었는지, 죽지 않으면 안 될 이유가 있었는지를 묻는다면 그 질문에 자신 있게 대답할 사람이 없을 것이기 때문이다. 그의 흔적들을 보건대, 그는 오히려 삶에 대한 의지가 강했던 사람으로 보였다. 의지도 열정도 남달라서 오히려 그것 때문에 힘들었을 것이란 생각마저 드는 것이다.

그런데 어쩌면 생의 충동을 의미하는 '에로스'와 죽음에의 충동을 뜻하는 '타나토스'는 서로 통하는 것인지도 모른다. 마치 극과 극이 통하듯이 말이다. 그렇게 죽음에의 갈구는 생존에의 갈망이나 열망과 맞닿아 있는지도 모를 일이다. 어쩌면 삶이란 에로스와 타나토스의 끝없는 만남과 갈등으로 이루어지는 것인지도 모를 일이란 말이다. 누구보다 삶에 강한 의지를 보인 윤심덕이었기에, 그것이 어떤 계기로 꺾였을 때 그가 할 수 있는 것은 죽음에의 선택밖에 없었는지도 모를 일이다.

윤심덕의 정사 사건과 맞물려서 당시에 「사의 찬미」는 상당한 인기를 얻었다. 1932년에 이기세가 언급한 바에 따르면, 윤심덕의 「사의 찬미」가 그때까지 나왔던 "조선 사람의 것으로 제일 많이 나가"서 1932년 기준으로 1만 3천여 장이 팔렸다는 것이다. 말하자면, 윤심덕의 「사의 찬미」는 조선 사람이 취입한 첫 히트 음반에 해당하는 것이다. 이 노래가 몰고 온 당시의 사회적 파장을 가히 짐작할 수 있다.

그런데 어디 그뿐인가! 그 얼마나 강렬한 죽음에의 찬미를 담은 노래였는지 「사의 찬미」는 2017년 현재에도 끝없이 부활하여 다시 불리고 있다. 당대는 물론 오늘날까지도 여전히 많은 가수들이 노래할 뿐만 아니라

영화로도 만들어지면서 「사의 찬미」는 부활하고 재생한다. 노래 한 곡이
삶에서부터 죽음을 아우르며, 과거에서 현재까지를 관통하며 끝없이 부활하는
것이다.

　　하지만 이는 단순히 노래의 부활만을 의미하지 않는다. 바로
윤심덕의 부활을 의미하기도 한다. 2016년 하반기에 흥행에 성공한 영화
〈덕혜옹주〉에 「사의 찬미」가 삽입되어, 윤심덕과 「사의 찬미」에 대한 대중의
관심을 환기시킨 데에 이어, 2017년 현재 뮤지컬 〈사의 찬미〉도 점차 대중의
반향을 불러올 것이라 예측한다. 그렇게 윤심덕의 「사의 찬미」는 여전히
현재진행형이다.

상을 무대로 춤춘 무용가 최승희

참고도판 5
수의 무희」 음반가사지

참고도판 6
최승희 음반
고(『조선일보』, 1936.
9. 4)

　　1　눈물 흘러나려
　　　　옷깃을 적시니 서러운 내 가슴
　　　　깨고 나면 한꿈
　　　　노래 부르며 길을 가네
　　2　고향 그리워라
　　　　춤추는 이 밤엔 달빛도 처량해
　　　　가이없는 하늘
　　　　노래 부르며 길을 가네
　　　　—「향수의 무희」(이하윤 작사, 최승희 작곡, 최승희 노래,
　　　　콜럼비아, 1936)

「향수의 무희」는 「이태리의 정원」과 더불어 최승희가 노래한 대표적인
작품이다. 음반 광고에서 '콜럼비아 전속 입사 제1회 취입'이라 표현한 것에서
알 수 있듯이, 「향수의 무희」는 최승희가 콜럼비아 음반회사에 전속 예술가로
들어가 처음 발매한 음반 수록곡이다. 「이태리의 정원」이 최승희의 노래 중
가장 많이 알려져 있을 뿐 아니라 개인적으로 좋아하는 노래이면서도 「향수의
무희」를 여기에 제시한 것은 이 노래가 최승희가 자신을 표현한, 그야말로
'자신의 노래'에 해당하기 때문이다.

　　「향수의 무희」라는 제목에서 알 수 있듯이, 노래는 고향을 그리워하는
무용가의 목소리로 구슬프게 전개된다. 가사는 「이태리의 정원」을 번안한

이하윤이 작사했으나, 그 내용을 보건대 무용가 최승희를 염두에 두고
작사했을 가능성이 높다. 그런데 그것보다 더 중요한 것은 음반 가사지에 적혀
있는 '최승희 작곡'이란 표현이다. 과연 그가 어떤 방식으로 어느 정도까지
작곡에 참여했는지 지금으로서는 알 수 없으나 그가 작곡에 참여했다는 것
자체가 정말 중요한 일이 아닐 수 없다.

음악적으로는 「향수의 무희」가 5음계를 사용한 나장조(B Major)로
이루어져 있으나, 장조임에도 불구하고 애상적으로 들리는 것은 기본적으로
노래의 템포가 느리고 최승희가 특정 음을 밀면서 부르는 창법을 사용하면서
타난난 결과라 할 수 있다. 특히 무용가 최승희의 삶이 자연스럽게 연상되는
가사도 노래가 다소 처량하게 들리는 데 일조했다고 본다.

일제강점기에 여성 작사가와 작곡자는 그 존재 자체가 매우 드물어서
귀하다. 당시의 사료로 보건대 김정숙, 이준례, 이경설 정도가 여성 작사자와
작곡자로 흔적을 남긴 중요한 인물이라 할 수 있다. 비록 남긴 작품 수는 한두

참고도판 7
일본 톰보연필 광고 속
최승희

편으로 적지만 그들이 그러한 일을 했다는 것 자체가 남성 작사자와 작곡자
일색인 대중음악계에서 의미 있는 일이기 때문이다. 그런데 여기에 최승희를
한 명 더 추가해야겠다. 그가 애초부터 대중음악계에서 활동했던 인물이
아니라 무용가로 전 세계에 이름을 날렸던 인물이라는 것을 염두에 둘 때,
그가 대중가요 작곡마저 했다는 것은 그 자체로 특기할 만하다.

최승희를 보면 진정한 팔방미인이자 만능 재주꾼이란 생각이 든다.
'동양의 이사도라 덩컨'으로 불렸던 최승희! 그는 기본적으로 무용가였으나,
그 명성과 인기에 힘입어 영화배우, 광고 모델, 가수로도 활동했다. 그리고

참고도판 8
최승희가 쓴 소설 「전선
요화」(『야담』,
1938. 1. 1.)

여기에 '소설가'란 칭호를 하나 더 추가해야겠다. 최승희가 소설을 썼다는 것은
최근에 알려진 사실이다. 한겨레아리랑연합회 이사 차길진이 최승희가 쓴
「전선(戰線)의 요화(妖花)」라는 제목의 단편소설을 발굴해서 소개한 것이다.
이 소설은 1938년 1월 1일에 발행한 월간지 『야담(野談)』에 실렸는데, 소설
말미에 "이것은 최근 도구(渡歐)하는 조선이 낳은 세계적 무희 최승희 여사가
도구 전 특히 집필한 것이다"라는 사실을 덧붙여서 최승희 작품이라는 것을
명시했다.

하지만 그의 활약이 돋보이는 것은 역시 무용가로서이다. 우리나라뿐만

참고도판 9
일본 가마쿠라 해변에서
팬들에게 사인해주는
최승희

아니라 전 세계를 돌아다니며 무용을 선보였는데, 그 시절에 그가 공연했던
나라와 도시를 열거하면 정말 놀랍다. 미국 샌프란시스코, 로스앤젤레스,
뉴욕을 시작으로 프랑스 파리와 마르세유, 벨기에 브뤼셀, 이탈리아 제노바와
밀라노, 네덜란드, 브라질, 아르헨티나, 페루, 멕시코 등이 모두 최승희가

공연을 했던 곳이다. 오늘날 아이돌 한류 스타가 울고 갈 공연 여정이다.

비록 식민지 시기였으나 '초창기 한류 스타' 내지는 '한류의 시조'라고 말할 수 있는 이유가 여기에 있다. 그가 전 세계를 돌며 선보인 무용의 대부분이 우리나라 전통 무용에서 소재와 내용 등을 차용했다는 것에 이르면 다시 한번 그가 '한류의 시조'가 될 수 있겠다는 생각에 미친다. 그가 추었던 춤의 주요 레퍼토리인 〈영산무〉, 〈초립동〉, 〈화랑무〉, 〈장구춤〉, 〈춘향애사〉, 〈에헤야 노하라〉 등은 모두 한국의 고전적인 춤 등에서 소재와 내용 등을 차용한 것이기 때문이다. 심지어 그가 파리에서 〈초립동〉을 선보인 후, 그가 공연 때 썼던 초립동 모자가 파리 시내에서 유행했다는 말은 지금까지 전설처럼 전해지고 있다.

1938년에 프랑스로 건너갔던 최승희는 파리를 중심으로 유럽권에서 상당한 인기를 얻었다. 최승희가 유명해지자 이름만 들어도 알 수 있는 화가 파블로 피카소, 화가 앙리 마티스, 극작가 장 콕토 등의 프랑스 예술인들이 그의 공연을 보러 갔고, 파리 공연 중에 피카소는 그가 춤추는 모습을 관중석에서 그리기까지 했다 한다. 피카소가 연필로 그렸다는 그 그림은 우리나라 모 인사가 소장하고 있다고 하나 공개하지 않아서 그 실체를 아직 알 수 없다.

16살의 나이에 숙명여학교를 수석으로 졸업한 최승희는 처음에 가세가 기운 집안에 도움을 주고자 사범학교에 들어가 교사가 되려 했다. 하지만 지원자 중 7등으로 합격하고서도 나이가 어려 사범학교에 들어갈 수 없었다. 그러던 중 오빠 최승일의 권유와 도움으로 경성에서 열린 일본 무용가 이시이 바쿠(石井漠)의 공연을 본 후, 그는 무용에 뜻을 두게 되었다. 아직 조선에서 무용은 하천한 것으로 인식되던 그때, 그가 무용을 한다고 하니 부모님이 허락할 리 없었다. 심지어 숙명여학교에 불명예가 된다며, 기차를 타고 떠나는 최승희를 저지하기 위해 그의 어머니와 숙명여학교 선생님 2명이 역까지 오기도 했었다.

그러나 어리지만 강단 있던 최승희는 떠나려는 기차에서 내리지 않았다. 그렇다면 그는 왜 무용에 집착했을까? 『삼천리』 1935년 9월 호에 그가 직접 남긴 글을 보자.

이시이 바쿠 선생님의 춤에 매료된 것은 그의 춤이 보여주는 어두움 때문이었습니다. 〈수인〉이라든가 〈멜랑콜리〉에는 인생의 고뇌를 표현한 억센 힘이 있었습니다. 오랫동안 기구한 운명에 시

달리던 조선 민족의 고뇌를 무용을 통해서 세상에 호소하고 싶은
생각이 그때 작은 나의 가슴에 하나 가득 차올랐던 것입니다.
—최승희, 「고토(故土) 형제에게 보내는 글」, 『삼천리』, 1935.
12.)

최승희가 어떤 마음으로 어떻게 춤을 시작했는지 보여주는 중요한 글이다.
글을 통해 알 수 있듯이, 분명한 것은 그가 "오랫동안 기구한 운명에 시달리던
조선 민족의 고뇌를 무용을 통해 세상에 호소하고 싶은 생각"에서 무용을
시작했다는 것이다. 이시이 바쿠에게 수학하고서도 전통 무용가 한성준
등에게 고전 춤을 사사한 것도 그러한 차원에서 이해할 수 있다. 여러 자료로
보건대, 그는 매우 영민하고 자존심이 강한 편이었으며, 민족의식 또한
투철했다. 그가 그렇게 투철한 민족의식을 지니게 된 것은 카프 계열의
문사였던 오빠 최승일의 영향도 컸을 것이라 짐작한다.
　　　이토록 민족의식이 투철했던 그는 우리나라 고전무용을 현대화하는
작업에 앞장섰다. 하지만 일제 말에 위문 공연을 하고 공연 수익금을 일본에
헌금한 행적 때문에 현재 『친일인명사전』에 등재되어 있다. 물론 그의
그런 행위가 잘했다든지 정당했다고 말할 수는 없다. 김은주가 『연합뉴스』
2017년 3월 30일자에 쓴 기사에 따르면, 그는 일제강점기 말에 일제
국민통합기구인 대정익찬회에 가입했고, 1941년 10월 일본 오사카회관에서
재일조선인통제조직협화회 회원을 위한 공연을 했다 한다. 같은 해, 12월에는
일본 육군성 휼병부를 방문해 공연 수익금을 헌금했고, 1942년 2월 경성
부민관에서 조선군사보급협회에서 주최한 공연에서 나온 수익금 전액을
협회에 내놓았다. 이어 관동군이 주둔한 만주로 들어가 단둥, 다롄, 선양, 푸순,
지린, 창춘, 하얼빈, 치치하얼 등을 군 트럭을 타고 순회하며 관동군 위문
공연을 했다. 그는 베이징에서 해방을 맞고 1946년 5월에 귀국했는데, 전쟁
기간 전선 공연이 총 130여 회였다.
　　　그가 일제를 위해 위문 공연을 하고 공연 수익금을 모두 헌납했다는
것이 없는 일이 되거나 친일 행위가 아니었다고 말할 수 없다. 하지만 한편으로
만약 그가 그러하지 않았다면 다른 선택의 여지가 있었을까 하는 의문이
들기도 한다. 친일이라기보다 부역 내지 '생계형 친일'에 가까운 것이었다는
생각마저 드는 것이다. 그의 행적이 없는 것이 될 수 없으나 그렇다고 그가
보여준 공적마저 외면하거나 무시해서는 안 될 것이다. 어떤 한 시기의
행적으로 한 사람을 평가하는 것은 애초부터 한계를 지닌다. 인간이란

누구든지 복잡하고 다면적인 모습을 지니고 있고, 그 모든 것을 아울러도 그 사람에 대한 온전한 평가는 애초부터 불가능하기 때문이다.

당대에 최승희를 바라보던 시선은 이중적이었다. 식민지 시기를 살았던 최승희는 누군가에게는 조선인으로, 또 다른 누군가에는 일본인으로 인식되기도 했다. 하지만 최승희 자신을 비롯한 수많은 사람들은 그가 조선인이라는 것을 명확히 했다. 예를 들어, 하나무라 테쓰오(花村哲夫)가 쓴 「朝鮮が生んだ情熱の舞姫―崔承喜が世に出るまで(조선이 낳은 정열의 무희 최승희가 세상에 알려지기까지)」(『부인구락부』 제16권 제3호, 1935)를 들 수 있다. 여기서 그는 "조선이 낳은 정열의 무희"라는 표현을 통해 최승희가 조선인임을 분명히 하고 있다.

글의 마지막 부분에 "그녀의 좋은 오빠인 최승일 씨는 현재 조선 문단의 평론가로서 크게 활약하고 있습니다. 서로 격려하며, 격려받으며, 예술에 정진하는 조선이 낳은 아름다운 남매에게 행복이 있기를!"(번역은 곽형덕)이라 한 부분에서도 일본인 하나무라 테쓰오가 최승희의 정체성을 조선인이라 명확하게 했음을 알 수 있다.

하지만 모두 그러했던 것은 아니다. 최승희를 "일본 여성을 대표할 수 있는 무희" 내지는 "일본 제1의 서양 무용가"라 평가하는 일본인도 있었기 때문이다. 슬프지만 당시 조선이 일본의 식민지였기 때문에 그러한 인식이 존재했다.[4] 그렇더라도 더 많은 사람들이 최승희를 조선인으로 인식했다.

최 여사의 춤을 조선에서 본 것 중에 ‹검무›와 ‹에헤야 노아라›가 인상에 남아 있다. 이런 춤에는 민족성이 충분히 표현되어 있어서 보기만 해도 매우 유쾌하다. 나는 이것을 우수한 민족무용이라고 평가하기에 주저하지 않는다." "마지막으로 내가 최 여사에게 바라는 점은 더욱더 공부를 많이 해서 조선 무용의 레퍼토리를 풍부하게 만들어 달라는 것이다. 그러면 얼마 가지 않아서 스페인의 아르헨티나처럼, 조선 무용의 최승희라고 말하는 시대가 올 것이다. 나는 이처럼 최승희의 조선 무용을 높이 평가하고 있다. 내가 현재 그를 우수한 민족무용가로 부르는 까닭도 여기에 있는 것이다. ―소노이케 긴나루(園池公功)

그녀(최승희)의 인식 이상으로 그 조선 무용을 인정한 나의 입장은 데뷔할 당시와 같이 레퍼토리를 없애고 아예 조선 무용을

4
유정, 「최승희를 바라보는 몇 가지
선들―하나무라 테츠오 글의 해제에 부쳐」,
『대서지』 제13호, 소명출판, 2016.

위주로 해서 그것을 점점 깊이 파 들어가기를 바라는 바이다.

　　　　　　　　　　　　　　　　　　　　—나카무라 아키이치(中村秋一)

그녀의 춤에서 나타나는 개성은 크로이츠베르크의 것과 같이 강
렬하지는 못하나, 그녀에게는 조선 민족의 감정이라고 하는 것이
배어 있다. 그래서 그녀가 조선 민요조를 나타내는 것을 보면, 우
리들의 마음에 이 민족에 대한 애수가 용솟음치고 있음을 알 수
있다. … 조선이 그렇게 표현되는 것, 그곳에 그녀의 개성의 우수
한 점이 있는 것이다. 우수한 개성이, 그것이 들어 있는 환경의
정신을 충분히 섭취한 것을 보이는 것이다.

　　　　　　　　　　　　　　　　　　　　—이타가키 나오코(板垣直子)

이러한 일본인의 평가에서 드러나는 공통점은 최승희가 조선인이고, 그가
조선 고전무용의 현대화에 기여하고 있다는 것을 높이 산다는 점이다. 이는
조선에서도 마찬가지이다. 하지만 이보다 더 중요한 것은 최승희 자신과 그의
오빠 최승일의 생각일 것이다. 최승일은 「최승희 무용」이란 제목의 글에서
최승희에게 다음처럼 당부하고 있다.

그러므로 너는 조선의 정서를 집어넣어서 전혀 새로운 창작무용
을 만드는 것이 너의 사명이고, 이러한 방법이 가장 세계적인 것
이 될 만한 가능성이 있는 것이다.

이러한 오빠의 바람처럼 최승희는 조선의 정서를 집어넣은 춤으로 전
세계를 누볐다. 최근에 최승희가 파리에서 했던 공연 홍보 소책자가 발굴,
소개되었다.[5] 최승희가 1939년 1월 31일 파리 '살 플레옐(Salle Pleyel)' 극장
공연 홍보 소책자인데, 최승희의 사진과 더불어 공연 목록이 적혀 있다.

참고도판 11
살 플레옐 극장 공연
프로그램(차길진 소장)

　　이 소책자는 최승희의 유럽 순회공연 기획사인 국제예술기구와
주최사인 마르셀 드 발말레트가 홍보 목적으로 제작한 것이다. 총 8쪽으로
이루어진 소책자를 통해 최승희가 조선 민속풍의 창작무용 작품 13개
작품을 3부로 나눠 선보인 것을 확인할 수 있다. 앞으로 더 본격적인 연구를
진행해야겠지만 이 소책자를 통해 그가 세계 무대에서 무엇을 어떻게
보여주고 싶어 했나 새삼 확인할 수 있을 것이다.

5
「최승희 1939년 파리 공연 홍보 팸플릿, 78년
만에 발견」, 『세계일보』, 2017. 9. 7.

그토록 전 세계를 누비며 초창기의 본격적인 엔터테이너이자 스타로 한 시대를 풍미했던 그였으나, 그 말로는 윤심덕과 마찬가지로 평범하지 않았다. 해방 후, 1946년 5월에 고국으로 돌아왔으나, 전쟁 중에 군 위문 공연을 했던 것이 '반민족 행위' 내지는 '친일 행위'로 비난받았다. 결국 1946년 7월 20일에 최승희는 월북을 했고, 북한에서 전통악기를 개조하여 개량 악기를 사용하기도 하고, 『조선민족무용기본』과 『무용극 대본집』 등도 펴내며 활발하게 활동했다.

하지만 남편 안막(안필승)이 숙청당하고 세력을 잃은 최승희도 1967년경에 숙청당했다. 이후 그 정확한 사망 경위에 대해서는 이견이 존재하는데, 평양의 지하철도 공사장에서 강제 노동을 하다 다른 노동자들에게 죽임을 당했다는 것에서부터,[6] 정치범 수용소에서 자살했다거나 도망가려다 사살되었다는 식의 이야기가 들려오는 가운데, 『북한인명사전』에서는 그의 사망연월일을 1969년 8월 8일이라 기록하고 있다.[7]

2000년대 이후에 복권되긴 했으나, 사망과 관련된 소문들만 봐도 그녀의 마지막이 편안했던 것 같지는 않다. 춤으로 세상과 소통하며 전 세계에 이름을 날렸던 무용가의 말로라 하기에는 슬프고도 안타깝다.

노래로 대중을 위로한 가수 이난영[8]

사공(沙工)의 뱃노래 가물거리며
삼학도(三鶴島) 파도 깊히 숨어드는 때
부두(埠頭)의 새악씨 아롱 젖은 옷자락
이별(離別)의 눈물이냐 목포(木浦)의 설움

삼백연원안풍(三栢淵願安風)은 노적봉(露積峰) 밑에
임(任)자취 완연(宛然)하다 애달픈 정조(情調)
유달산(儒達山) 바람도 영산강(榮山江)을 안으니
임(任) 그려 우는 마음 목포(木浦)의 노래

6
「평양의 지하철도 공사장에서 죽었어요」, 「객석」, 1989. 9.

7
장유정, 「무용가 최승희와 대중가요」, 『근대 대중가요의 매체와 문화』, 소명출판, 2012 p. 267.

8
이난영의 삶과 노래는 장유정, 「행과 불행으로 보는 가수 이난영의 삶과 노래」, 『한국고전여성문학연구』 33, 한국고전여성문학회, 2016을 참고할 수 있다. 이 절의 내용도 상당 부분 위의 논문에서 발췌했음을 밝혀둔다.

깊은 밤 조각달은 흘러가는데
어찌타 옛 상처(傷處)가 새로워진가

못 오는 임이면 이 마음도 보낼 것을
항구(港口)의 맺는 절개(節介) 목포(木浦)의 사랑
── 「목포의 눈물」(문일석 작사, 손목인 작곡, 이난영 노래, 오케
1795A, 1935)

참고도판 12
「목포의 눈물」 음반 가사지
(한국유성기음반아카이브)

「목포의 눈물」은 이난영의 인생 노래이자 목포 지역 사람들에겐 대표적인
'목포의 노래'로 각인되어 있다. 문일석이란 목포 출신의 작사가가 작사하고,
마찬가지로 목포 출신의 가수 이난영이 불러 더 화제가 되었던 노래이면서,
그 시절 식민지 민족에게 위로를 전한 노래라서 의미가 크다 하겠다. 단순한
위로를 넘어, '삼백연원안풍은'이 원래 '삼백년 원한 품은'을 음차한 것이고
이 노래 때문에 노래 관계자들이 일본 경찰에게 소환되는 등의 이야기가
알려지면서 「목포의 눈물」은 소극적인 저항마저 담고 있는 노래로 오랫동안
사랑받았다.
　　　이 노래를 부른 이난영은 1916년 6월 6일 목포 양동에서 출생했다.
본명은 옥례(玉禮)로 알려져 있으나 호적에는 옥순(玉順)이라 적혀 있다.
1923년에 당시 목포 공립여자보통학교(현 북교초등학교)에 입학했다가 4학년
때 거주지 이전을 사유로 자퇴하였다. 이때 어머니가 계신 제주도에 가서 몇
년 있다 왔다고 한다. 이어서 타고난 음악적 재능을 지니고 있던 이난영은
1932년에 목포에 온 태양극장(단)의 공연을 보고 그들을 따라나섰다.
　　　이난영을 사이에 두고 서로 데려가려 하는 태평 음반 회사와 오케
음반 회사의 암투 속에서 이난영은 최종적으로 오케 음반 회사 소속이 되고
이때부터 광복 이전까지 계속 그 회사의 전속 가수로 활동했다. 그에게도
'최초'의 수식어란 말이 종종 붙는데, 1936년에 개봉한 최초의 음악 영화 ‹노래
조선›에 출연했고 1939년에는 우리나라 걸 그룹의 효시로도 일컬어지는
'저고리시스터' 일원으로 장세정 등과 활동했다. 비록 기존에 활동하던
가수들이 모인 일종의 프로젝트 성격의 그룹이었으나 저고리시스터는 이름과
복장에서부터 조선의 정체성이 물씬 풍기는 그런 그룹이었다.
　　　이난영에 대한 평가를 보면 보통 「목포의 눈물」로 한 시대를
풍미했으나 개인적으로는 불행한 여자'로 인식되곤 한다. 하지만 그것만으로
이난영을 온전하게 말했다고 보기는 어렵다. 오히려 이난영의 활약에서

참고도판 13
저고리시스터
(가운데가 이난영)

주목할 것은 초창기 여성 기획자 내지 연출가로서의 모습이라 할 수 있다. 이는 지금까지 이난영의 생을 언급하면서 간과되었으나 필자가 새롭게 조명한 부분이기도 하다.

이난영은 당대 최고의 작곡자이면서 가수로도 활동했던 김해송과 1937년 11월 4일(호적 기준)에 결혼했다. 이난영의 딸이자 김시스터즈의 리더인 김숙자의 증언에 따르면, 어머니인 이난영은 12남매를 낳았는데 그중 7명이 살아서 성장했다고 한다. 그들 중 일부가 '김시스터즈'와 '김브라더즈'로 활약했다. 그야말로 중요한 음악가 집안이 형성되었던 것이다. 오케 음반 회사에서 이난영 등과 함께 전속 예술가로 활동했던 현경섭의 일기를 보면, 이난영과 김해송을 언급한 부분이 나온다. 현경섭의 일기를 통해 이난영이 오케 음반 회사의 대표적인 가수라는 것을 확인할 수 있고 두 사람의 금실이 좋았던 것도 짐작할 수 있다.

하지만 김해송에게는 늘 여자 문제가 따라다녔고 이난영은 그 때문에 괴로워하다 자살을 기도했던 적도 있다. 하지만 그런 남편이라도 있을 때는 괜찮았는지 모른다. 광복 이후, K.P.K 악단을 운영하는 김해송을 도와 이난영은 무대 의상에 관여했고, ‹로미오와 줄리엣›을 올릴 때는 '로미오' 역을 맡을 남자 배우가 없다는 김해송의 말에 자신의 머리카락을 싹둑 자르고 와서 로미오 역을 자처할 정도로 재주 많고 강단 있던 여성이었다.

1950년에 김해송이 납북되고서는 사정이 달라졌다. 홀로 남은 이난영은 7남매를 혼자서 돌봐야 했던 것이다. 일선에서 물러나 미8군 무대에 설 김시스터즈를 결성하고 훈련시킨 것도 이러한 맥락에서 이루어진 일이다. 처음에는 7남매 중 맏딸인 영자를 김시스터즈의 구성원으로 준비시켰으나 영자의 키가 훌쩍 커서 균형이 맞지 않자, 자신의 두 딸인 숙자와 애자, 그리고 오빠 이봉룡의 딸인 민자를 합쳐서 '김시스터즈'를 결성했다.

팝송을 가르칠 때는 본인이 먼저 그 노래를 불러 보고 한글로 영어 발음을 적어 아이들을 가르쳤다고 한다. 사실, 김해송과 이난영의 아들딸들은 이른바 음악 조기교육을 받았던 사람들이다. 김시스터즈의 리더였던 김숙자의 증언에 따르면, 7남매는 서너 살 때부터 아버지인 김해송에게 음악교육을 받았던 것이다. 어디선가 아버지가 나타나 "하나 둘 셋"을 외치면, 아이들은 "해는 져서 어두운데 찾아오는 사람 없어"로 시작하는 「고향생각」을 화음을 맞추거나 돌림노래로 불러야 했던 것이다. 제대로 하지 못하면 크게 혼났다 한다. 그야말로 스파르타식 교육이었던 것이다.

반면에 이난영의 교육 방식은 당근과 채찍 중 '당근'에 가까웠다. 김시스터즈를 훈련시킬 때면, 그들이 들어오는 방에 하얀 수건으로 덮어놓은 바구니를 놓았다고 한다. 그 안에 무엇이 들어있나 궁금해하는 김시스터즈에게 노래 한 곡을 떼면 바구니 안의 사과와 바나나 등을 준다고 어르고 달래며 훈련시켰던 것이다. 효과가 있었는지 김시스터즈는 음악적으로 수준급이었고 나중에는 못 다루는 악기가 없을 정도로 모두 만능 재주꾼이 되었다. 김시스터즈 세 사람이 다룰 수 있는 악기가 합쳐서 30가지에 이르렀다고 하니, 그들의 음악적 역량이 얼마나 대단했는지 알 수 있다.

결국 이난영은 김시스터즈를 미국에 보내기에 이른다. 그는 김시스터즈를 보내면서 그들에게 '리더를 중심으로 화합할 것과 데이트 금지'를 당부했다고 한다. 오늘날 대형 기획사에서 아이돌 그룹을 관리할 때 당부하는 내용과 흡사하여, 그룹이 오래 지속되려면 무엇인 중요한지를 이난영은 일찌감치 간파했었다고 본다.

1958년 12월에 오키나와로 떠났던 김시스터즈는 1959년 1월에 라스베이거스에 입성했다. 처음에 4주 계약으로 갔던 그들은 첫 공연부터 흥행에 성공하여 계약 기간이 연장되면서 미국에 계속 머무르게 되었다. 김시스터즈 구성원 중 가장 재기 발랄했던 김애자만 1987년 4월 18일에 폐암으로 사망했고, 현재 김숙자는 미국에, 김민자(개명 전에는 이민자)는 헝가리에 거주하고 있다.

한편, 김시스터즈가 미국으로 떠난 뒤 이난영은 힘들었던 것으로 보인다. 1957년경부터 동료 가수 남인수와 본격적으로 친해졌으나 1962년에 남인수가 사망한 뒤로 이난영은 더 깊은 외로움과 우울에 시달렸던 것으로 보인다. 김시스터즈는 이난영을 미국으로 초청해서 함께 시카고와 하와이 등에서 공연을 하는 등 즐거운 시간을 보냈으나, 1963년에 귀국한 이난영은 1965년 시공관에서 공연을 마지막으로 더 이상 무대에 서지 않았다. 결국 1965년 4월 11일에 타계했다. 공식적인 사인은 심장마비였으나, 자살로 생을 마감했던 것으로 추정한다.

참고도판 16
잭팟이 터져서 좋아하는 이난영과, 이를 지켜보는 김시스터즈(김숙자 제공)

그렇다면 과연 한국 대중음악사에서 이난영은 어떤 위상을 지닐까? 사실상, 이난영이 활동할 당시에도 대중음악계에서 그의 입지는 대단했다.

소개를 새롭게 할 것 없이 이난영은 조선 유행가계의 큰언니다. 조선의 유행가란 이난영으로부터 출발했고 이난영으로 하여금 존재 한대도 과언이 아닐 만큼 16살부터 지금까지 부른 노래도 수없지만 걸작도 많다.